零基础音乐教程

U0319872

尤克里里

完整大教本

从入门到精通

汤克夫 编著

手机扫描下方二维码
下载安装橙石音乐课 App

认准
正版

学音乐
乐生活

观看本书配套讲解以及示范视频

化学工业出版社

·北京·

《尤克里里完整大教本——从入门到精通》定位为一部系统完整学习弹奏尤克里里的教程。不仅有初学者最需要的基础入门课程，还提供了中高级的课程。既有基础入门与弹唱课程，更有指弹独奏课程，全面讲解尤克里里的各种指法与技巧。课程讲解部分针对不同学习阶段配备不同程度的练习曲目，由浅入深、循序渐进。书中还配有丰富的指弹独奏曲集和歌曲弹唱曲集，曲目数量多，内容丰富，满足琴友的各个阶段的需求。同时，提供配套教学视频与音频（二维码）便于读者使用。

《尤克里里完整大教本——从入门到精通》不仅适用于自学，更适合琴行以及培训机构开设尤克里里教学课程使用。

图书在版编目（CIP）数据

尤克里里完整大教本：从入门到精通/汤克夫编著.—北京：化学工业出版社，2019.1（2024.4重印）
零基础音乐教程
ISBN 978-7-122-33237-0

Ⅰ.①尤… Ⅱ.①汤… Ⅲ.①尤克利利-奏法-教材
Ⅳ.①J623.96

中国版本图书馆CIP数据核字（2018）第246733号

本书音乐作品著作权使用费已交中国音乐著作权协会代理，个别未委托中国音乐著作权协会代理版权的作品词曲作者，请与出版社联系著作权费用。

责任编辑：丁建华　陈　蕾　任睿婷　　　　　　　　　　装帧设计：尹琳琳
责任校对：宋　玮

出版发行：化学工业出版社（北京市东城区青年湖南街13号　邮政编码100011）
印　　装：北京新华印刷有限公司
880mm×1230mm　1/16　印张22　字数504千字　2024年4月北京第1版第9次印刷

购书咨询：010-64518888
售后服务：010-64518899
网　　址：http://www.cip.com.cn
凡购买本书，如有缺损质量问题，本社销售中心负责调换。

定　　价：69.80元

PREFACE 前言

本教程分为以下五个部分：

● 第一章 基础课程：这部分包括基础的调音、识谱、持琴、左手右手动作，学习弹奏音阶，弹奏简单的单音乐曲，学习按和弦。这部分的学习奠定后续提高弹奏水平的基础。通过这部分学习，训练基础弹奏能力，训练手指的灵活度，训练音乐的基础节奏节拍。针对初学者来说，这部分非常重要。

● 第二章 弹唱课程：以学习歌曲弹唱为目标，全面学习弹唱的各种节奏与技巧。从最简单的节奏型开始学习，练习弹唱配合，随着内容的推进，会不断提高节奏的难度，同时也不断接触不同的弹奏技巧。针对每一个环节都配有相对应的歌曲练习。

● 第三章 指弹独奏课程：指弹独奏是指单独弹奏乐曲，没有演唱配合。这部分对弹奏能力的要求会更高。本章依然是从基础的内容开始学起，按照循序渐进的原则，逐渐增加和提高弹奏的技巧和难度。针对不同环节依然会配有相对应的乐曲练习。

● 第四章 指弹独奏曲集：这部分是指弹综合练习曲集，读者可以根据不同的学习进度以及自身喜好，选择曲目进行练习。

● 第五章 歌曲弹唱曲集：这部分提供了大量弹唱歌曲曲谱，读者可以根据不同的学习进度以及自身喜好，选择曲目进行练习。

尤克里里是以弹唱和独奏为主要功能的乐器，根据不同情况每个人的学习目标也会有所差别：如果是新手，建议在学完基础课程之后，选择性地学习弹唱或指弹课程；如果有尤克里里弹奏基础，根据本教程的目录以及正文具体内容，可以方便地选择需要的部分进行更具针对性的学习。

尤克里里入门简单易学，但是在学习的时候一定要进行基础的练习和训练，切忌在没有任何基础的前提下直接按照歌曲曲谱进行弹唱或指弹练习，基础的弹奏动作以及指法练习是非常重要的。只有培养正确良好的弹奏习惯，才能不断地提高演奏水平。

祝各位读者愉快地学习弹奏尤克里里，愿本教程能给您带来有效的帮助。

配套视频说明

我们为本教程拍摄制作了基础部分的教学视频，以及部分曲目的演奏示范和教学视频，同时还提供了部分曲目的伴奏音频，在练习歌曲弹唱的时候，这对很多人会有很大帮助。使用微信扫描下方以及封底二维码可以进入本教程配套的相关视频和音频的页面。

关于配套 App 以及正版识别

正版图书在首页刮开涂层后获得正版注册码。

下载本书配套的手机App*，使用正版注册码注册后可以获得本书配套的视频。

正版注册码是识别正版的重要信息。

注*：App 为互联网服务，App 的使用需要用户拥有微信账号。另外，由于网络以及服务器数据库故障等原因，有可能出现服务中断等情况，会在尽可能短的时间内进行修复以及恢复。如配套视频（音频）提供的方式有变化，会在扫描二维码后的页面进行通知与提示。

本书配套 App 著作权归北京易石大橙文化传播有限公司所有并提供技术支持。

CONTENTS
目录

◎尤克里里的故事

Ukulele（尤克里里）简称 Uke，是一种夏威夷的拨弦乐器，归属在吉他乐器一族，琴体小巧可爱，形状如小型的市吉他，有四根弦。因此，很多人也称它为夏威夷小吉他。

在夏威夷语中，Ukulele 的意思是"到来的礼物"——uku（礼物），lele（到来），在中国，大陆地区译为尤克里里，台湾地区译作乌克丽丽。无论是尤克里里还是乌克丽丽，其实都是一种乐器。

关于尤克里里（Ukulele）的传说：

1. 利留卡拉尼（Lili'Uokalani）女王认为它来自夏威夷词为"到来 的礼物"，或"uku"（礼物或奖励）并且"lele"（来）。另一说法认为，这种乐器最初叫作"Ukeke lele"或"Dancing ukeke"（Ukeke 是夏威夷的一种的三弦琴），但十七、十八世纪起，欧洲移民增多，由于口音不同，多年来错误发音成为了"尤克里里琴"（Ukulele）。

2. 据说在 1879 年，葡萄牙的专业手工艺人和乐器制作家曼努埃尔·努涅斯（Manuel Nunes，1843—1922）、乔·费尔南德斯（Joao Fernandes，1854—1923）还有奥古斯丁·迪亚斯（Augustine Dias，1842—1915）作为移民来到夏威夷群岛，他们在从事农业劳作的同时，发明和发展了来自他们家乡市土的琴。夏威夷人不仅惊讶于这种琴音色的优美，还惊讶于演奏者的手指在指板上的快速的移动。从那时起，夏威夷人就把这种琴称作 Ukulele，意思是跳跃的跳蚤。

3. 还有一说法是，爱德华·威廉·普维斯上校（Colonel Edward William Purvis，1857—1888），带着他非常喜爱的 Braguinha（Ukulele 的前身）去晋见夏威夷国王大卫·卡拉卡瓦（David Kalakaua），他的这种乐器又小又有活力，使大多数的夏威夷人直接称之为尤克里里（Ukulele），意思是"跳跃的跳蚤"。

4. 最有名的有关"尤克里里"琴起源说法的版市是：源自于早期夏威夷当地最负盛名的两个家庭"佳百列戴维恩"（Gabriel Davian）和"魏可氏"（W. L. Wilcox）的一段故事。有一回佳百列要去参加魏可氏在卡西里岛（Kahili）新家乔迁的喜宴，带着自制的四弦琴前去，当大家稀奇这一个又小又可爱的乐器叫什么名字的时候，佳百列回答说："Jumping Flea（跳跃的跳蚤）"，并问娴熟于夏威夷语的魏可氏如何翻译。魏可氏回答："Ukulele"。

不管 Ukulele 琴背后真实的故事是什么，它成为了夏威夷最流行的乐器。

在中国，尤克里里早年并没有得到关注，只是近些年来才开始流行起来，而且发展速度非常快。很多琴行都在开设尤克里里课程，一些影视作品中也经常出现尤克里里，越来越多的文艺青年弹起尤克里里唱起歌，小朋友们也开始学习起了尤克里里。中国制作尤克里里的工厂以及品牌也突飞猛进地发展了起来。

现在，尤克里里已经是一件炙手可热的乐器了。

◎认识尤克里里的结构

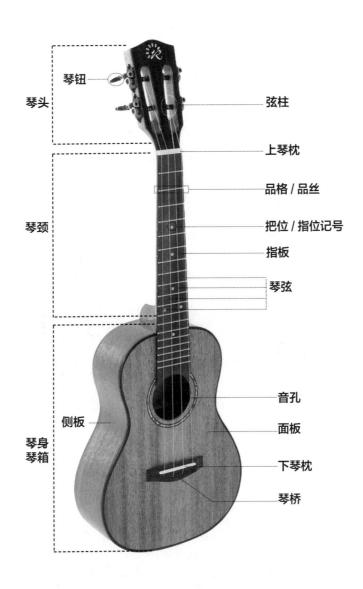

琴头
琴钮
弦柱
上琴枕
品格 / 品丝
把位 / 指位记号
指板
琴弦
琴颈
音孔
面板
侧板
下琴枕
琴桥
琴身
琴箱

◎了解尤克里里的种类和款式

根据国际标准，尤克里里按大小及音色区分有以下四个种类，常用的为S型、C型和T型。

S型（Soprano 高音），21英寸（533mm）；全长530mm；弦长350mm；最原始的型号。

C型（Concert 中音）：23英寸（584mm）；全长600mm；弦长380mm。

T型（Tenor 次中音）：26英寸（660mm）；全长670mm；弦长410mm。

B型（Baritone 低音）：30英寸（762mm）；比较少用，琴体较大，像是一把吉他。

琴体的大小会直接影响琴的音色，S 型 21 英寸琴的音色要更亮脆，而 T 型 26 英寸琴的音色相对来说会浑厚一些，C 型 23 英寸琴则介于二者之间。

不必纠结于 21 英寸、23 英寸、26 英寸哪个好与不好的问题，它们只是音色不同而已，各有各的特色。

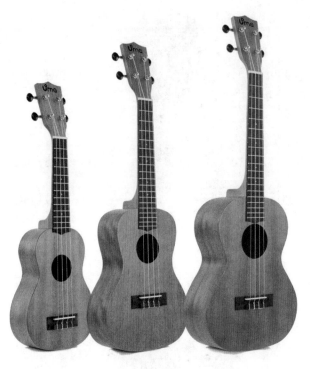

S 型 21 英寸　　　C 型 23 英寸　　　T 型 26 英寸

随着造琴业的不断发展，尤克里里的款式也越来越丰富，有缺角的、菠萝型的、音孔开在不同位置的等众多样式。另外安装了拾音器的尤克里里可以连接音箱，也可以接上各种效果器，表现出不同的音色。

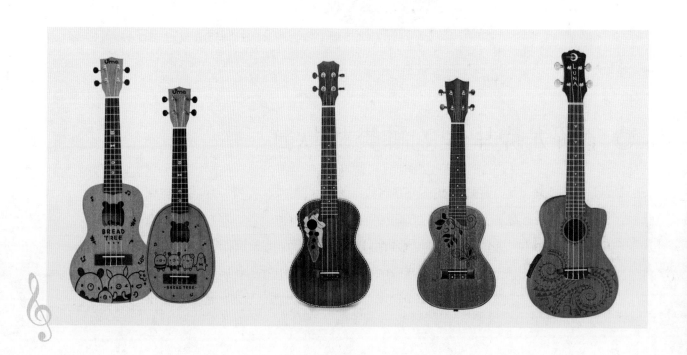

◎ 了解尤克里里的材质

了解尤克里里的材质，一定要知道"合板琴""单板琴"的意思：

合板琴：顾名思义，琴体用的木材是合板的、人工合成处理过的木材。面板多是用白松三合板，背板和侧板通常用木质较硬的三合板构成，好一些的背侧板如：玫瑰木三合板、红木三合板等。合板琴的音色一般，通常做练习之用。合板琴稳定性比较好，相对容易保养，不像单板琴在保养方面要求比较高。

单板琴：就是一整块自然的木头做的琴。单板琴分为面单、面侧单和全单。面单是指面板是单板；面侧单是指面板和侧板是单板；全单是指面板、背板、侧板都是单板。

鉴别是单板琴还是合板琴最简单的方法就是观察琴板的木纹特点，单板琴琴板木纹的纹路是不规则的，这是自然生长造成的，而合板琴琴板是人工压制出来的，也就是说人造木板，其木纹很有规律性。但是如果漆喷得深了，用这种方法也不易鉴别。

另外，也可通过音孔观察琴箱的横截面，合板是多层压制而成，一般的三合板琴可以从音孔处非常明显看出有三个夹层，而单板琴为一层自然木板，没有夹层。

公认的最适合制作 Ukulele 的材料是产自夏威夷的稀有硬木树种 Koa (*Acacia koa*)，称作夏威夷寇阿相思树木，浅棕色，木纹路漂亮，高档的呈现火焰状纹路。它有类似桃花心木 (*Mahogany*) 般温和的声音，但是它的高频要比桃花心木突出一些。在大力弹奏的时候，音质甜美。这种木头做的琴必须弹奏几年后音色才会呈现出来。颜色略嫌过亮，就像胡桃木 (*Walnut*) 含有过多的油脂，用其制成的琴，颜色为深褐色，多不上漆以保持它的特殊。不过喷漆后的外观也相当美丽。

由于所使用的木材中年轮的影响，单板琴琴板的每个部分纹路和构成并不一样，所以潮湿或者干燥的时候木材膨胀或收缩导致其各部分系数不同，单板琴比合板琴更容易受到天气变化的影响。过度的湿气侵入，会使琴膨胀，最常见的现象是面板隆起，造成表面扭曲。

初学者不要过于迷恋琴的档次，这里了解一下尤克里里的材质概念即可。

常见的几种尤克里里用材

市场上在销售的尤克里里通常采用以下几类市材制作。

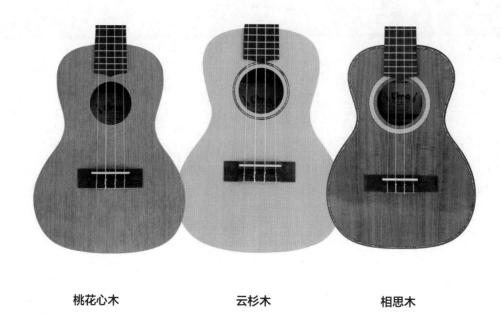

桃花心木　　　　　云杉木　　　　　相思木

◎尤克里里的选购与保养

首先，如果计划认真地学习演奏尤克里里，请尽量不要购买那种涂着彩色漆而且价格非常便宜的琴，这种琴更多的是玩具或装饰品，它的音准和弹奏手感都比较差，不能做为乐器使用。

对于常规的尤克里里挑选，可以参照下面的原则。

（一）音准：按定音标准调校好各弦之后，用校音表试一下其他品位的音准如何。

（二）音色：由于制琴的材质和工艺不同，琴的音色也会不同，因此其价格也不同，前面介绍过的单板琴价格通常会高于合板琴。剔除价格因素之外，同一批的琴音色也不会都一样。

另外，需要比较一下琴的共鸣。琴体涂油漆会让尤克里里更加漂亮，但是这也会影响琴体共鸣，从而影响琴的音色。

琴弦对音色也有较大影响，好的琴弦相比差的琴弦有明显的音色区别。

（三）制琴工艺：外观上检查是否有裂痕或其他琴体磕碰损伤，检查琴钮、琴桥、弦柱、品丝等做工是否很粗糙。琴钮非常重要，不好的琴钮会让琴经常跑弦，在调弦的时候效果也不好。扭动各钮检查是否有难拧的，旋转是否顺畅；看品丝的镶嵌是否整齐，各品是否光滑、平整，侧光看时，每品的反光是否排成一条直线。

（四）试奏：最后弹奏一下，看整体感觉是否好。总体来说，一分钱一分货，初学者不必购买特别贵的琴，几百元的琴做为初学就可以了，市场有很多品牌的琴在销售，大家挑选的机会还是很多的。

尤克里里的保养方面，合板琴相对来说比较稳定，单板琴一定要多注意保养，否则哪天你会发现你的尤克里里不是这里裂了就是那里变形了。

在琴身的维护方面，弹过琴后要经常用软布擦拭干净。温度、湿度的突然变化会对琴造成伤害。中、低档的琴要配个琴套或琴包，这样便于尤克里里的存放；单板高端的尤克里里最好配备一个琴盒。平时要避免尤克里里在阳光下直照，不要让琴靠近暖气。如果空气过分潮湿可在琴盒（包／套）内放一些干燥剂。

在北方冬季来临后，空气会变得干燥，这时候单板尤其是全单的琴容易开裂，或者琴颈指板上的品丝突出，会划到手，都需要注意，让空气有些湿度，就不会发生这些事情了。这种情况的发生不是琴本身质量的问题，是琴材料的一些物理特性造成的，大家平时要多加注意。

高档琴都是经过相当考究的工艺及材料精细加工而成的，因此特别容易受伤。切忌将琴随意放置于桌面或地板上。也要注意避免拉链和纽扣对琴造成划伤。

经常弹奏，随时让尤克里里琴体各部分充分震动，这是保养琴的最好方法。

第一章

基础课程

给尤克里里调准音

尤克里里的定音

尤克里里的四根琴弦，如图 I-I 所示依次为 I 弦 2 弦 3 弦和 4 弦，最为常用的为 AECG 调弦定音法，即：

4 弦空弦的音为 G（C 调的 5 sol）
3 弦空弦的音为 C（C 调的 1 do）
2 弦空弦的音为 E（C 调的 3 mi）
1 弦空弦的音为 A（C 调的 6 la）

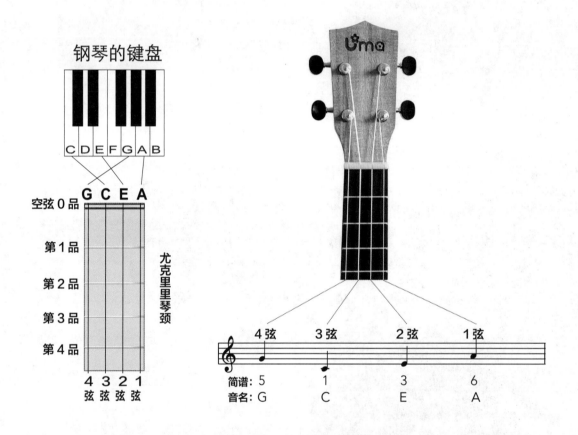

图 1-1　尤克里里 AECG 调弦定音法

尤克里里还有一种调弦方法，依然为 AECG 调弦定音，但是 4 弦的 G 为低八度的 G，也称 Low G 调弦。使用 Low G 调弦时，4 弦使用的琴弦为粗一些的专用琴弦。

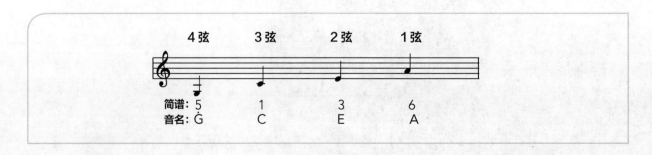

使用调音表调音

使用最简单的调音表（调音器）来给尤克里里调音是一种非常简单实用的方法。

调音表可以识别出每一根琴弦的音高是否准确，可以通过调节琴钮来使琴弦张紧或放松，从而把琴弦调到标准的音高。

通常把调音表夹在琴头上（见图1-2）进行调音。在本教程的配套视频中，详细地讲解了如何使用调音表给尤克里里调音。

每根琴弦都有固定音高：1弦是A，2弦是E，3弦是C，4弦是G。

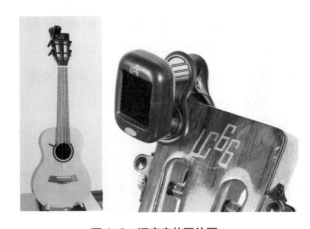

图1-2 调音表放置位置

图1-3所示为常见的调音表界面，这里以调4弦为例，说明调音表界面所表达的意思。

打开调音表并将其夹在琴头处，调音表通常都是多功能的，不仅可以用于尤克里里调音，还可以用于吉他、小提琴、贝斯等乐器调音。给尤克里里调音的时候，要选择U（尤克里里）模式，或者C（十二平均律）模式。通过旋转每根琴弦的琴钮，让琴弦变紧或放松，从而调整琴弦的音高。调弦的过程中，调音表的指针会根据琴弦的音高变化而左右摆动。

给琴调音的时候，需要一根一根地调，一边弹拨要调的琴弦，一边调整该琴弦对应的弦钮。切勿弹拨一根琴弦，而拧动其他琴弦的弦钮。初学调音的时候，动作不要过快，小心弄断琴弦。

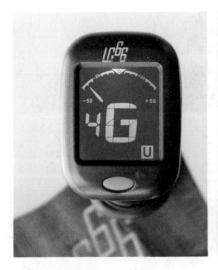

（a）指针偏左时，表示音低了，需要拧紧琴弦。

（b）指针在正中间的时候，说明调准了。

（c）指针偏右时，表示音高了，需要放松琴弦。

图1-3 调音表界面

调音的重要性

只有把音调准了，才能弹奏出准确的旋律。如果使用一把没有调准音的尤克里里弹奏曲子，你会发现弹奏出的旋律明显是"跑调"的。在本教程配套视频中，示范了在琴弦调准音和没调准的情况下演奏出来的不同效果，这对初学者来说会有更直接的理解。

所以，切记一定要调准琴弦，再学习和练习弹奏。

弹奏尤克里里持琴动作

弹奏尤克里里持琴动作基本上有两种状态：坐姿弹奏和站姿弹奏，站姿弹奏的时候可以使用背带，也可以不使用背带。尤克里里的持琴方法也是很自然的。

坐姿弹奏

初学的时候，建议坐姿弹奏（见图1-4）。坐姿弹奏时，把琴放在自己的大腿上作为支撑，左手虎口持琴颈处，这时我们的右手臂完全自由了，更利于弹奏。持琴的时候要有舒适感，如果你一直很紧张，那肯定是不对的，请适当调整琴的位置。

初学者很有可能把琴平放在自己腿上，这样更容易看见指板和琴弦，但是这样的姿势是完全错误的，一定要把琴立起来，不要平放在腿上。

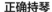
正确持琴

错误持琴

图1-4　坐姿弹奏

站姿弹奏

基本上用三点来持琴，即用右上臂、前臂的内侧和胸的右侧这三点位置来固定住琴，基本就是夹住（或者是托住）的感觉（见图1-5）。

保证两个灵活点，即保持右手臂肘关节和腕关节这两个关节的灵活，腕关节的灵活在弹奏的时候很重要，尤其是扫弦的时候。很多时候可以单独使用右手拇指来弹奏尤克里里，这时其余手指可以适当地轻轻托住琴体。

如果是初学者，可能会发现稳固琴身不是那么容易，如果夹紧了会感觉自己肘关节和腕关节不灵活，肌肉用力过度肯定会使关节灵活性减弱，但是随着练习的增多，应该很快就能适应手臂的力度。

21英寸的尤克里里非常小巧，对于成年人来说是很容易夹住的。

图1-5　站姿弹奏

左手方面：用左手的虎口持于琴颈处，后面课程会讲解怎样用左手按琴弦，初学持琴的时候，左手是对琴做一个支撑和平衡。

使用背带

尤克里里的背带有两种主要款式，一款是像吉他背带一样，一头拴住琴头（或者琴颈与琴身处），另外一头拴在琴尾处，如图1-6（a）所示。

另外一款背带非常简单，一头套在演奏者的脖子上，另外一头有个钩子，绕过琴身底部勾在音孔处。如图1-6（b）所示。

（a）

（b）

图1-6　背带用法

快速认识尤克里里的四线谱

四线谱

尤克里里的记谱方式通常为四线谱。四线谱是一种标识指法的记谱方式，非常容易理解。四线谱的四条横线表示尤克里里的四根琴弦，线上的数字表示按在该弦的品格数，四线谱的音符时值采用五线谱的记谱方式，参考图1-7的说明。

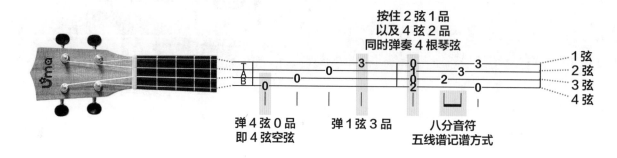

图1-7 四线谱记谱方式

四线谱与五线谱、简谱

通常四线谱会与五线谱或简谱配合使用，四线谱做为指法谱。

尤克里里的曲谱相对比较灵活，有四线谱和五线谱的，主要用于指弹独奏的乐曲中；四线谱和简谱的，主要用于弹奏单音旋律时使用；也有只配四线谱的，主要用于弹唱使用。

本教程中，初级入门阶段，同时配了四线谱、五线谱和简谱，方便学习使用。在指弹章节部分，以四线谱和五线谱为主。弹唱部分以四线谱为主。

曲谱中会有很多记谱标记，在此不一一列举。虽然不同种类曲谱制谱方式有所不同，但功能大同小异。现在不必急于去学很多的识谱知识，请跟随教程进行学习，逐渐认识和了解曲谱的更多标记和内容。

音符时值

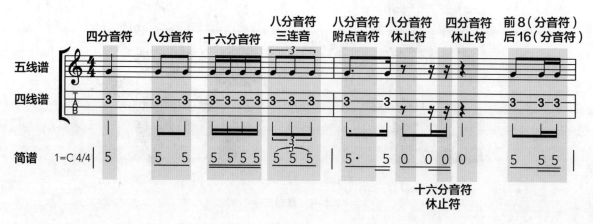

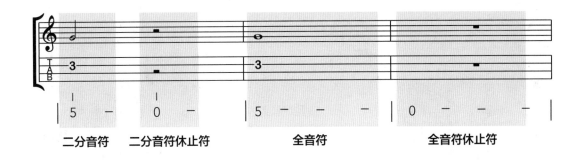

二分音符	二分音符休止符	全音符	全音符休止符

曲谱实例

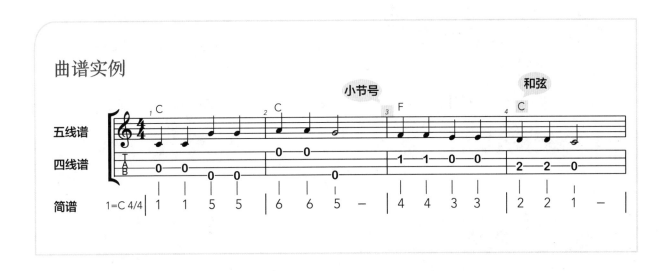

练习右手拇指拨弦

在尤克里里的弹奏技法中，使用大拇指拨弦弹奏是非常重要的。

右手拇指的拨弦也是相对容易掌握的。初学尤克里里，就先从右手大拇指开始进行练习。

初学时，为了方便拇指稳定地拨弦，需要的时候，可以用右手的中指、无名指和小指轻轻拖住琴箱的侧板，这样可给右手一个支撑点【见图I-8（a）】；也可以用无名指、小指支撑在面板上，来固定右手【见图I-8（b）】。

拨弦方法有两种：

1. 拇指拨弦后，靠在下一根琴弦上；

2. 拇指拨弦后悬空如图I-8（c）所示。

初学的时候先掌握第2种方法即可。

拇指可以适当留一点指甲，这样弹拨出的音色会更亮一些；弹拨的力度要均匀、可控制。

拇指拨动琴弦，注意是掌关节发力来拨动琴弦，不是指关节的弯曲拨弦，如图I-8（d）所示的错误动作。

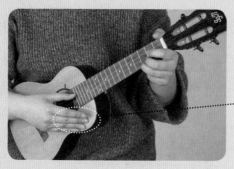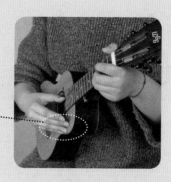

右手支撑点

（a）

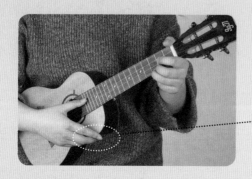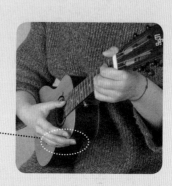

右手支撑点

（b）

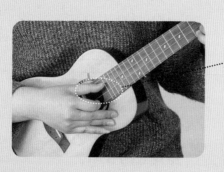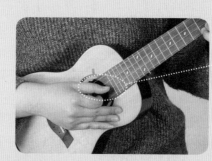

拨弦前　　　　　　拨弦后

（c）

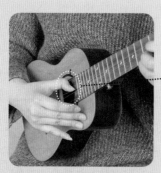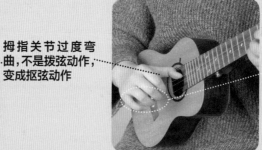

拇指关节过度弯曲，不是拨弦动作，变成抠弦动作

右手无支撑点，初学的时候拨弦动作很容易过大，拨不准琴弦

拇指错误动作

（d）

图1-8　右手拇指拨弦

拇指拨弦练习

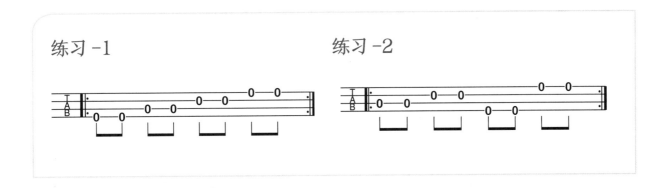

练习-1　　　　　　　　　练习-2

两个拇指拨弦的练习，注意动作要慢，以能准确拨响琴弦为目标，熟练后再把速度稍微提快一些。

观看本教程的配套视频，有更直观的讲解和示范。

练习左手按弦

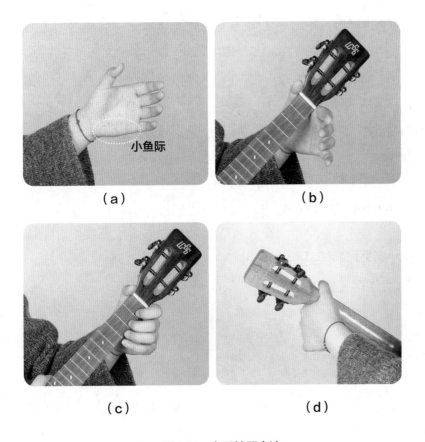

（a）　　　　　　　（b）

（c）　　　　　　　（d）

图1-9　左手持琴方法

尤克里里的指板很小很窄，相比吉他而言容易按弦。下面介绍一下左手按弦的基本技巧和方法：

左手自然张开，做握物状，如图1-9（a）所示。

左手的虎口要持住琴颈，不要用力，自然支撑住琴颈即可，如图1-9（b）所示。

左手其余四指自然按在指板上，如图1-9（c）所示。注意左手小鱼际不要贴在琴颈上，如图1-9（d）所示。

左手手指按弦方法及注意事项（见图1-10）：

在低把位处，左手手指略微倾斜以接近于垂直指板角度按弦；

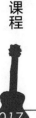

第一章　基础课程

017

按弦的位置要尽量靠近品位，以使发出的音色清晰干净，不能离品格太远，更不能过了品格；

各指关节要呈弯曲状，不可僵直或向内弯曲成折指；

按弦时，不按弦的手指不要抬得过高，稍微离开琴弦即可；

原则上第一品的琴弦用食指来按，第二品的琴弦用中指来按，第三品的琴弦用无名指按；

拇指一般不用做按弦；

左手指甲不能留长，应经常修剪。

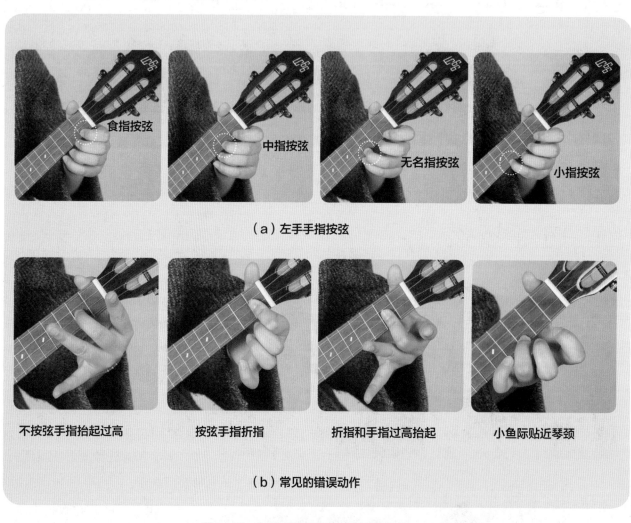

图1-10　左手手指按弦方法及注意事项

左手按弦练习

　　右手使用拇指拨弦即可。练习时速度放慢，以能准确按准琴弦为目标。如果琴弦按准了，弹拨出来的声音是干净的，否则会有杂音和哑音。

每个练习都可以在其余三根琴弦上按照曲谱指法进行练习。

观看本教程的配套视频，有更直观的讲解和示范。

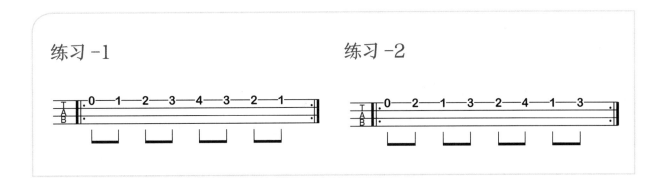

学习弹奏 C 调音阶

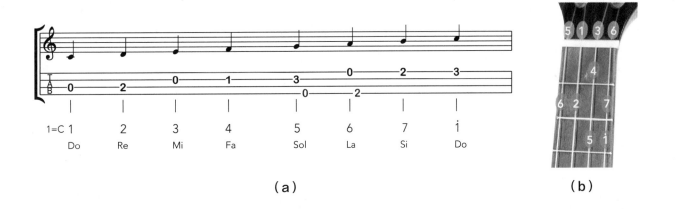

（a）（b）

图 1-11　低把位的 C 调音阶曲谱（a）及指板图（b）

Sol 和 La 在 3 品内有两个位置，如曲谱和指板图所示（见图 1-11）。演奏的时候，可以灵活掌握。

通常将 3 品以内的音阶称为低把位音阶。初学尤克里里时，我们就从掌握低把位音阶开始学起。

练习时注意以下几点：

1. 持琴姿势要正确；

2. 左手的手型，不要手指上翘，不要折指横按琴弦；

3. 拇指拨弦，动作要规范；

4. 边弹边唱音阶，弹与唱同步；

5. 熟记音阶指法，做到不看四线谱即可知道任一音阶的位置。

玛丽有只小羊羔

1=C 4/4

曲：罗威尔·梅森

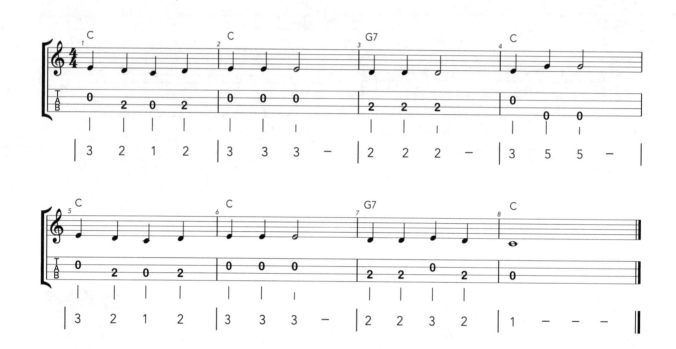

小星星

1=C 4/4

曲：莫扎特

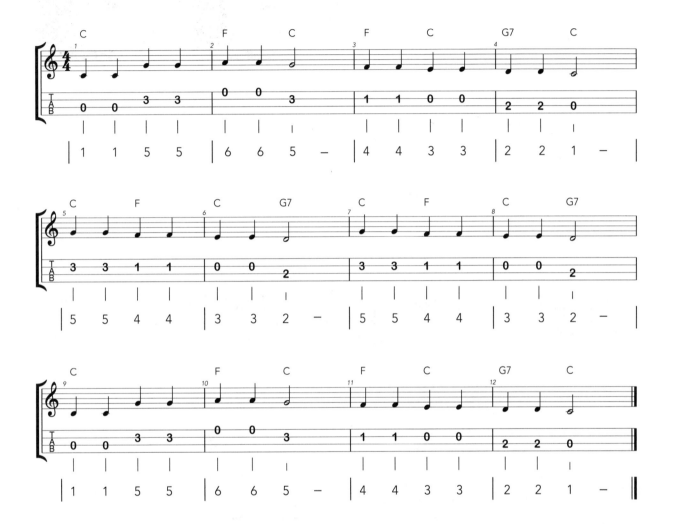

学习拇指与食指配合拨弦

首先来学习右手食指拨弦，准确地说是"勾"弦。食指自然弯曲，像个勾勾，使用指尖部分向回勾弦。右手应该适当留些指甲，这样音色会更亮一些。

最初练习的时候，可以用无名指、小指支撑在面板上作为支点。随着弹奏越来越熟练，就会自然地不需要支撑了。

右手拇指 p 和食指 i 的配合弹奏在尤克里里演奏中是非常重要的方法。尤克里里琴体小，只有四根琴弦，使得拇指 p 和食指 i 的配合在实际弹奏中能得到很方便灵活的应用。使用食指和拇指奏法称为"二指法"，后面还会学习到"三指法"以及"四指法"的拨弦。

指法分配原则是：拇指 *p* 负责弹奏 3 弦和 4 弦，食指 *i* 则负责弹奏 1 弦和 2 弦。当然不是一定要拘泥于这样的规则，只是在初学的时候，按照这个原则去弹奏，更便于学习。

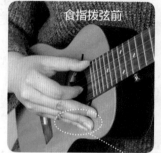
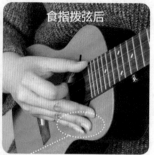

食指拨弦

食指拨弦前　食指拨弦后

支撑点

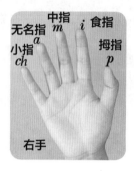

右手

中指 *m*　食指 *i*
无名指 *a*　拇指 *p*
小指 *ch*

为便于练习，有些曲谱中会标示右手手指指法代号，每个手指均用一个字母来表示，如图所示。

本教程曲谱中，把右手的指法代号标注在了五线谱的音符上。

找朋友

1=C 2/4

曲：佚名

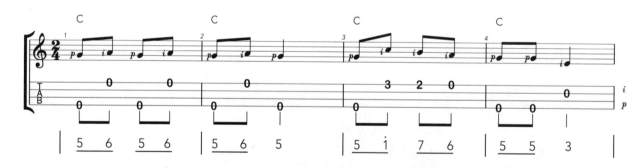

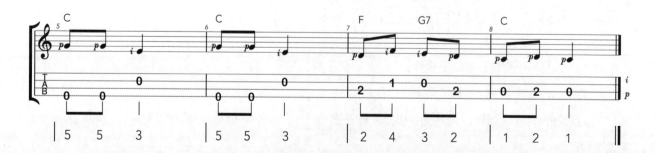

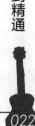

《找朋友》曲谱中每一个音符均标注了右手指法，即 *p* 和 *i*。我们要习惯于拇指食指的分配原则，尽量不去参照曲谱中的指法标注。

康康舞曲 （Cancan）

1=C 2/4

曲：雅克·奥芬巴赫

《康康舞曲》曲谱中未做右手的 *p*、*i* 指法标注，弹奏的时候要注意左右手指法分配。

这两首曲子的四线谱的谱线用了不同颜色，以便于指法提示。

使用拇指拨弦，再把这两首简单的曲子弹奏一下。

学一些基础乐理

下面介绍一些基础的乐理，这有助于后续的学习。本教程乐理部分不作为重要学习内容，如果想更多学习乐理方面的知识，请选购相关乐理书籍或在本教程配套在线资源中获得一些乐理免费教程。

认识"音名"与"唱名"

音名——音乐中的音按照其振动频率循环使用 C、D、E、F、G、A、B 来命名，称其为音符的"音名"。也可以理解为，音名是固定音高。

唱名——通常最初接触音乐时学到的 1(Do)、2(Re)、3(Mi)、4(Fa)、5(Sol)、6(La)、7(Si) 就是唱名，唱名的音高是相对的，如当在 C 调时 (即 1=C) "1" 这个音的音高就是定在 C 这个音的音高；当 F 调时 (即 1=F) 1 这个音的音高则是 F 这个音的音高。

音阶中除了 Mi 和 Fa 之间以及 Si 和 Do 之间是半音外，其他相邻两个音都是全音。

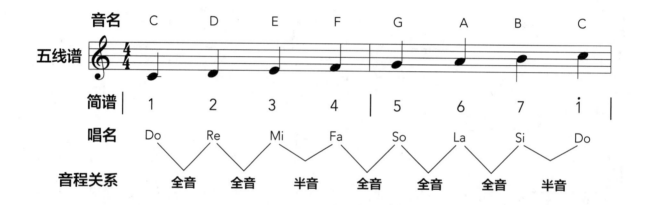

了解"十二平均律"

所谓平均律，是指将一个八度的音程平均分成若干等份的律制。"十二平均律"就是将八度音程平均分成十二等份，每个等份就是一个半音，两个半音就是一个全音，音阶关系如下：

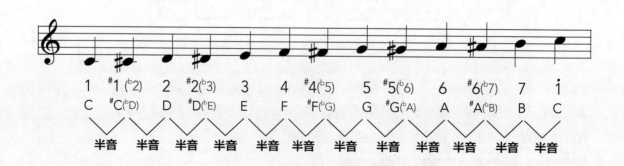

理解"固定唱名法"和"首调唱名法"

固定唱名法，就是将音名C、D、E、F、G、A、B分别唱为Do、Re、Mi、Fa、Sol、La、Si。它识谱容易，但音准不易掌握。我们使用的五线谱，都是固定唱名法。

首调唱名法，音阶的首音唱do，其他各音顺次类推。各调的唱名随着调性的不同而移动。 如C大调中将C唱作Do，F大调中将F唱作Do。我们使用的简谱都是首调唱名法。

音名和音高的关系是绝对的，唱名与音高的关系则是相对的。在首调唱名法中：

如果 I=C，那么它们之间有个关系：	如果 I=F，那么它们之间有个关系：
唱名： 1 2 3 4 5 6 7	唱名： 1 2 3 4 5 6 7
音名： C D E F G A B	音名： F G A ᵇB C D E
发音： Do Re Mi Fa Sol La Si	发音： Do Re Mi Fa Sol La Si

理解一下首调唱名和固定唱名的概念，参见下面的谱例：

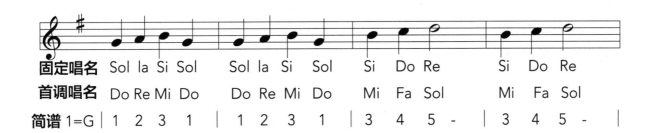

固定唱名	Sol la Si Sol	Sol la Si Sol	Si Do Re	Si Do Re
首调唱名	Do Re Mi Do	Do Re Mi Do	Mi Fa Sol	Mi Fa Sol
简谱1=G	1 2 3 1	1 2 3 1	3 4 5 -	3 4 5 -

根据音阶的音程关系（全音半音的关系）以及十二平均律，就可以推算出12个调的所有音阶。请算出下面这些首调唱名法各个调的音名：

1=ᵇB	1=A
唱名： 1 2 3 4 5 6 7	唱名： 1 2 3 4 5 6 7
音名： _____	音名： _____
发音： Do Re Mi Fa Sol La Si	发音： Do Re Mi Fa Sol La Si

1=D	1=G
唱名： 1 2 3 4 5 6 7	唱名： 1 2 3 4 5 6 7
音名： _____	音名： _____
发音： Do Re Mi Fa Sol La Si	发音： Do Re Mi Fa Sol La Si

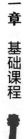

学习弹奏 F 调音阶

尤克里里音域的最低音是 C，在 C 调音阶中最低的音是 I(Do)，在 F 调中最低音则是低音 5(Sol)。按照图 1-12 所示的曲谱，练习弹奏 F 调音阶。

图 1-12　低把位的 F 调音阶曲谱（a）及指板图（b）

F 调音阶练习曲

熟练弹奏低把位的 F 调音阶。理解 C 调音阶与 F 调音阶的区别。

练习弹奏更多的小乐曲，注意音色、节奏等的整体表现。

分别使用拇指拨弦和拇指、食指二指法拨弦弹奏这组 F 调音阶练习曲。

通过这些练习曲的弹奏训练，让左手按弦右手拨弦更加熟练，为以后的学习奠定基础。

生日快乐歌

1=F 3/4

曲：帕蒂·希尔，米尔德里德·希尔

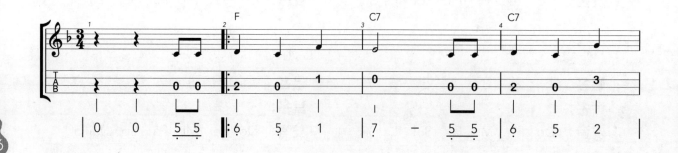

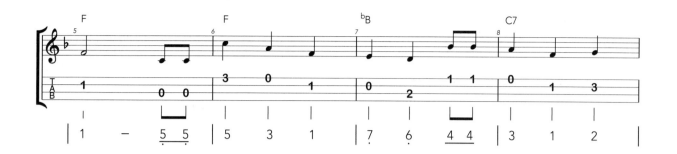

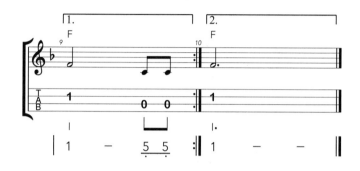

新年好

1=F 3/4

美国民谣

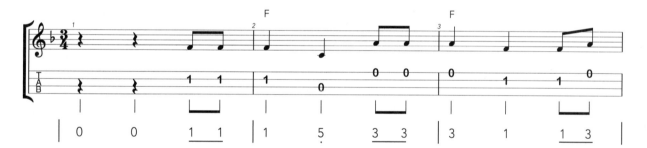

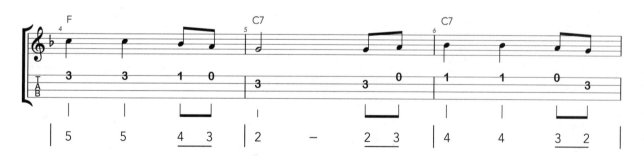

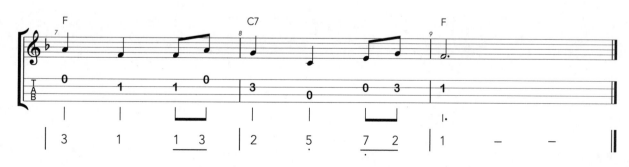

货运列车 (Freight train)

1=F 4/4

曲：Elizabeth Cotton

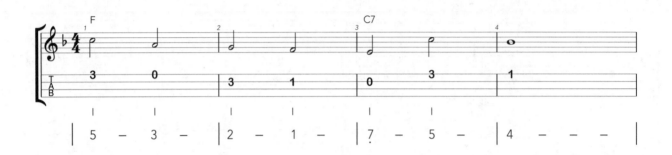

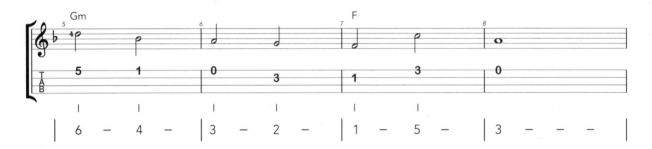

尤克里里完整大教本——从入门到精通

欢乐颂

1=F 4/4

曲：贝多芬

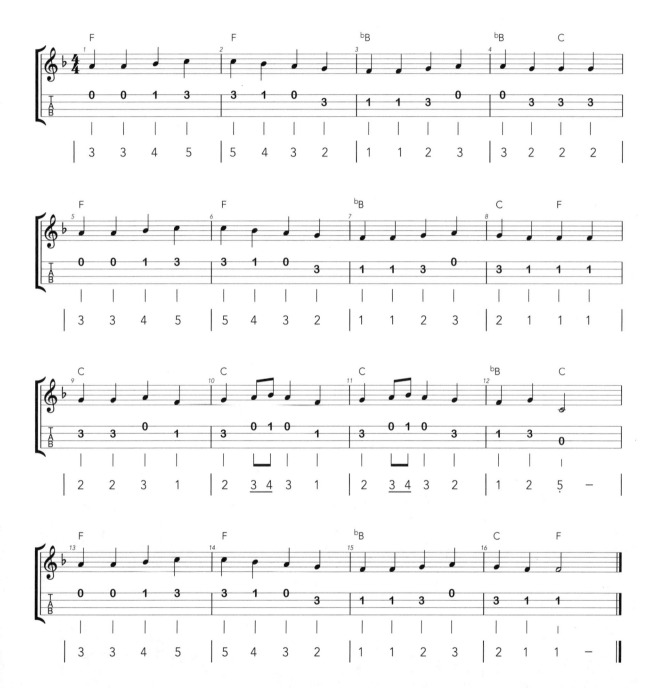

四季歌

1=F 4/4

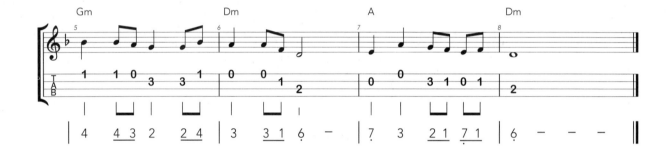

学习弹奏高把位的音阶

通过前面的学习，应该对3品内的C调、F调音阶很熟悉了，在一个八度内，音乐旋律的表现力太有局限了，现在我们来扩展尤克里里的音域，在高把位上，也就是3品以外的品格上弹奏音阶和乐曲。

首先，了解一下指板上不同品格音的关系：尤克里里上，指板上同一根琴弦每相邻的1个品格，就是1个半音，2个品格就是1个全音，如图1-13（a）所示。

根据指板上音的关系，同一弦上相差1品为半音，相差2品为全音，这样就会很容易地找到第3品以外的音阶了。如图1-13（b）、（c）所示。

很容易发现，同一个音可以在指板的不同位置出现，如4弦2品、3弦9品、2弦5品以及1弦的空品都是C调的"6(la)"这个音。因此在弹奏乐曲的时候可以灵活适当地分配指法，让乐曲更容易演奏。

本组练习曲中，对左手指法在曲谱中进行了标注，在五线谱中的音符左侧用1、2、3、4分别来表示左手的食指、中指、无名指和小指。

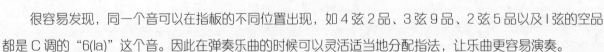

左手

尤克里里完整大教本——从入门到精通

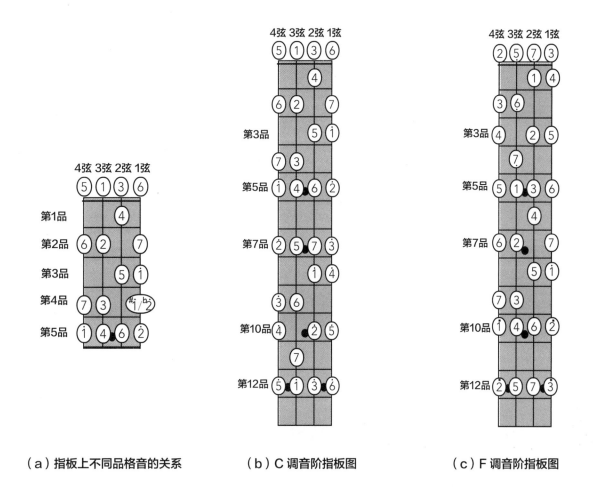

（a）指板上不同品格音的关系　　　（b）C调音阶指板图　　　（c）F调音阶指板图

图1-13　指板图

高把位音阶指法练习

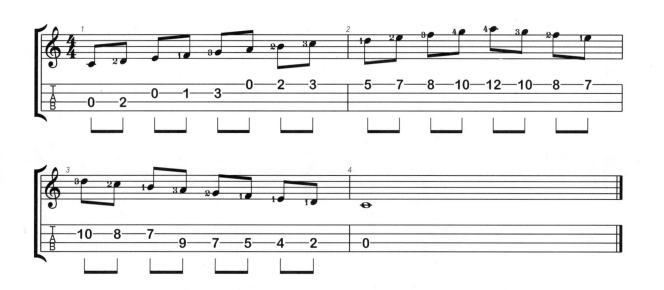

爱的罗曼史

1=C 3/4

曲：叶佩斯

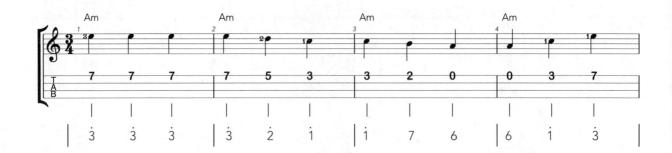

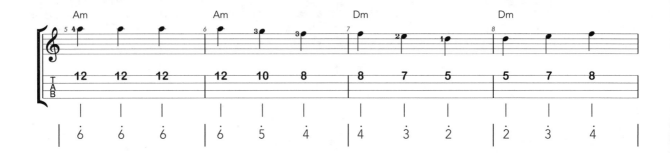

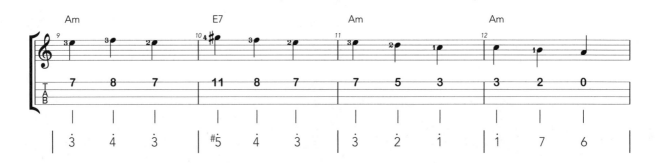

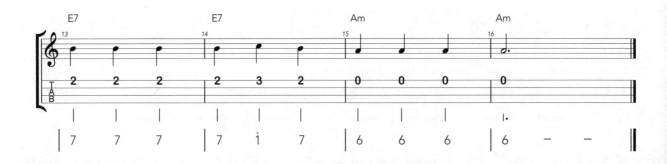

奇异恩典

1=C 3/4 曲：James P.Carrell，David S.Clayton

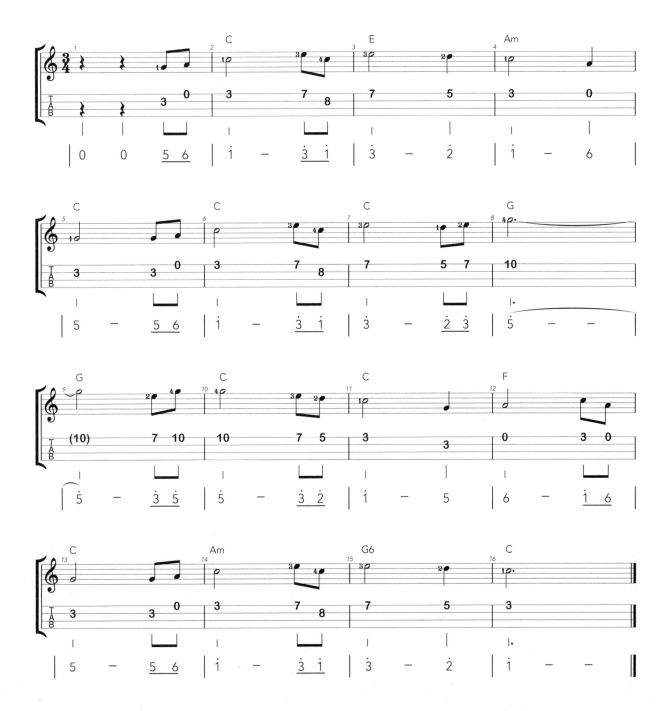

致爱丽丝

1=C 3/4

曲：贝多芬

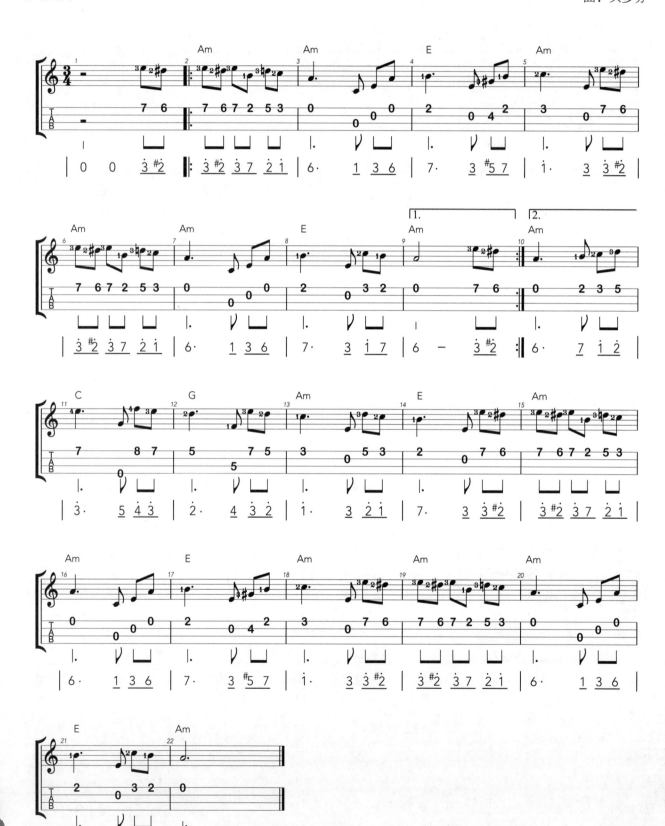

卡农片段

1=C 4/4

曲：约翰·帕赫贝尔

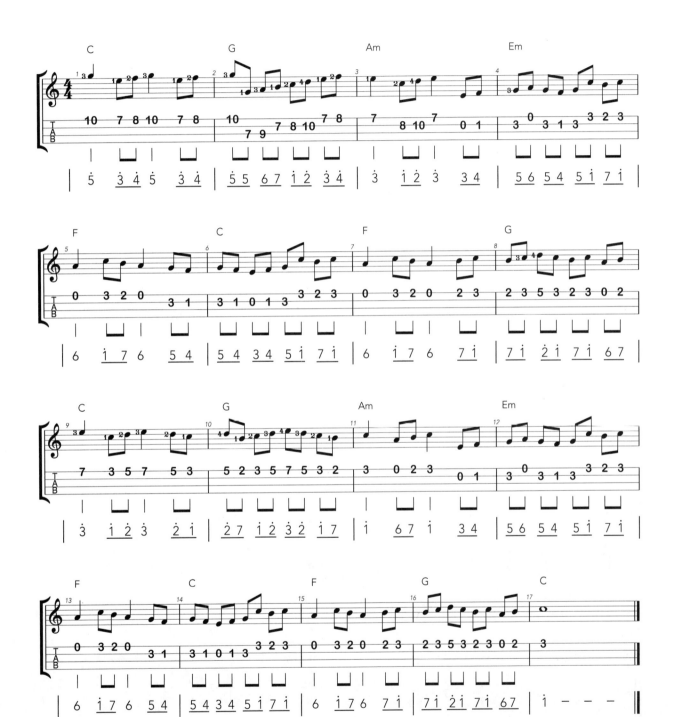

假如爱有天意

1=F 3/4 曲：Yoo Young Seok

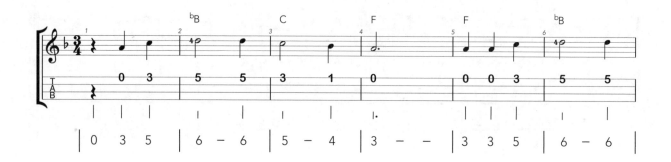

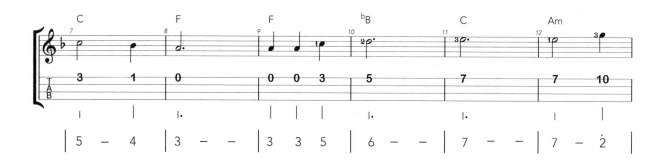

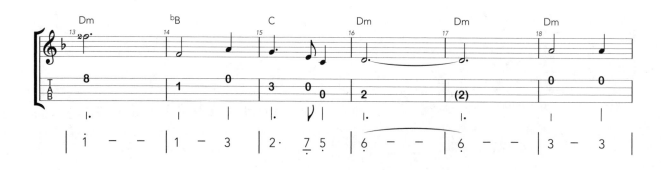

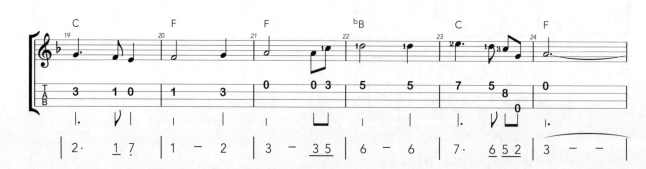

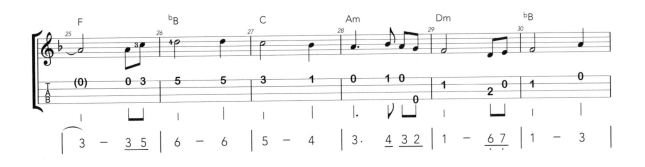

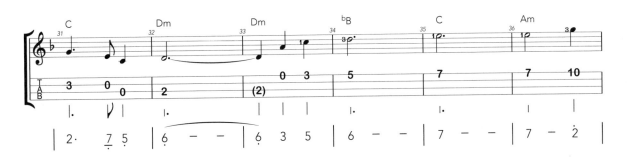

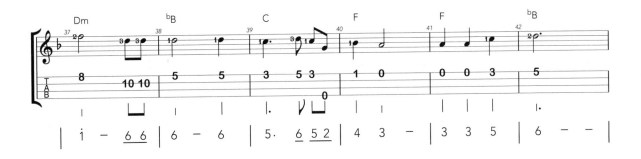

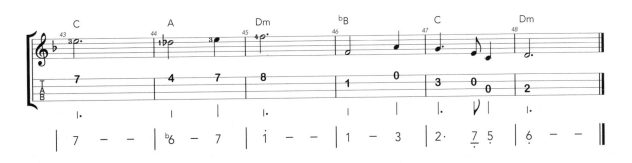

永远在一起 （Always with me)

1= F 3/4

曲：久石让

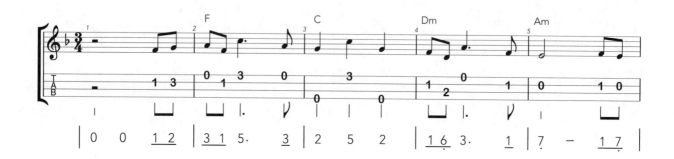

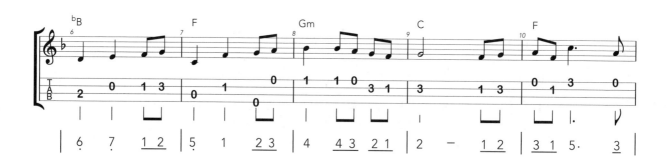

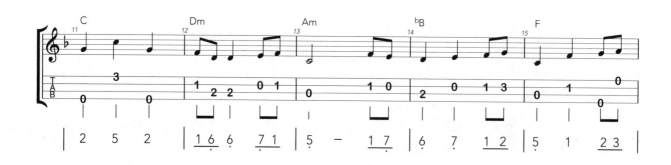

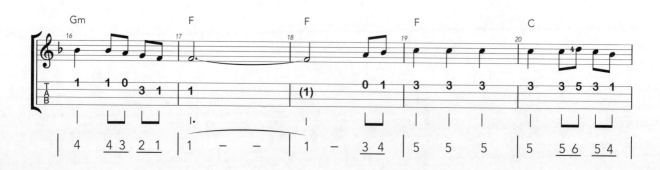

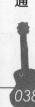

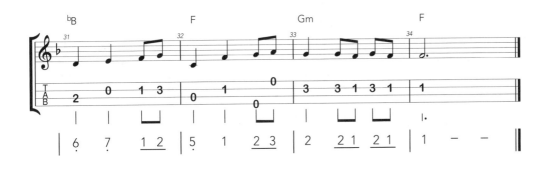

认识更多调的音阶

首调唱名法中会有12个调，C、D、E、F、G、A、B 以及 ♭D、♭E、♭G、♭A、♭B（或者是 #C、#D、#F、#G、#A）。当我们知道了音阶的全音半音关系，还知道了指板上的全音与半音关系，那么就很容易找到各个调的音阶在尤克里里指板上的位置。

这里列出了几个调的音阶指板图，便于大家学习时参考使用。

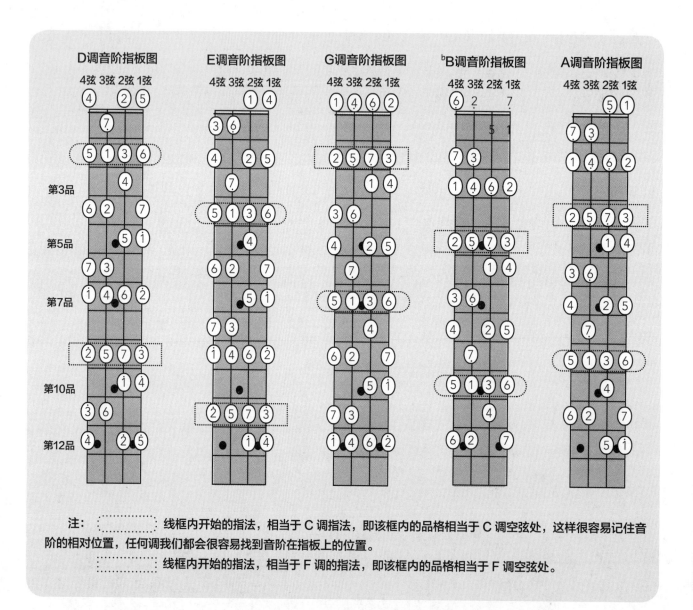

注：⬚⬚⬚ 线框内开始的指法，相当于 C 调指法，即该框内的品格相当于 C 调空弦处，这样很容易记住音阶的相对位置，任何调我们都会很容易找到音阶在指板上的位置。

⬚⬚⬚ 线框内开始的指法，相当于 F 调的指法，即该框内的品格相当于 F 调空弦处。

大家记住音阶相对指法的位置关系，不管什么调，通过调换品格把位，都会很容易地弹奏该调的音阶旋律。

不要死记硬背各个调的音阶位置，熟悉了 C 调和 F 调音阶，理解了品格把位关系后，就会变得非常简单了。

扬基曲 - A 调

1=A 2/4 美国民谣

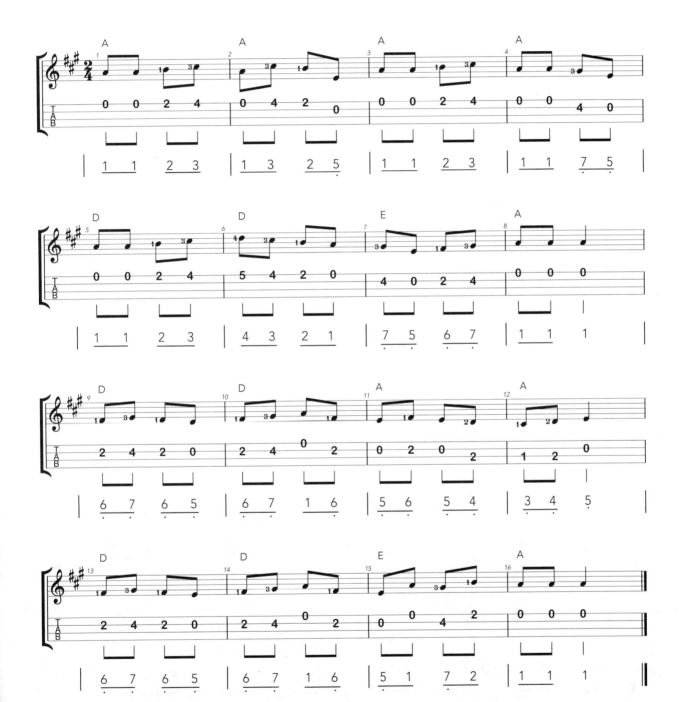

扬基曲 - C 调

1=C 2/4

美国民谣

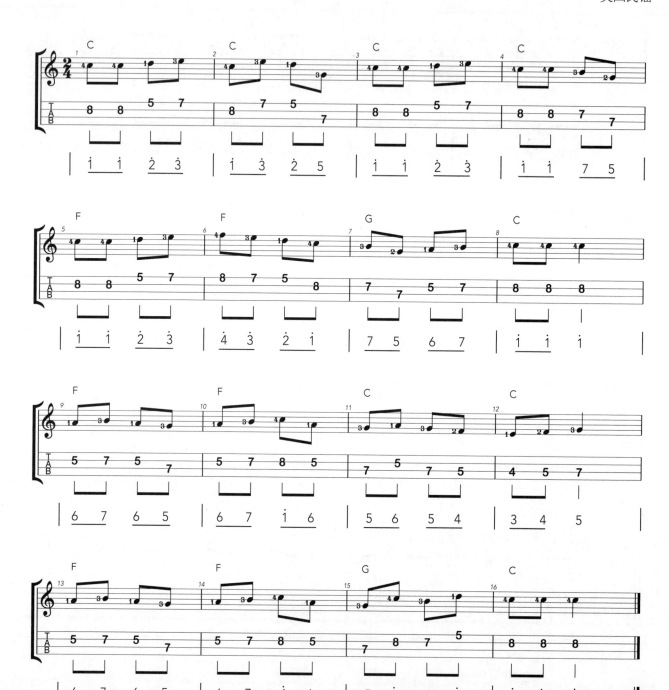

扬基曲 -♭B 调

1=♭B 2/4

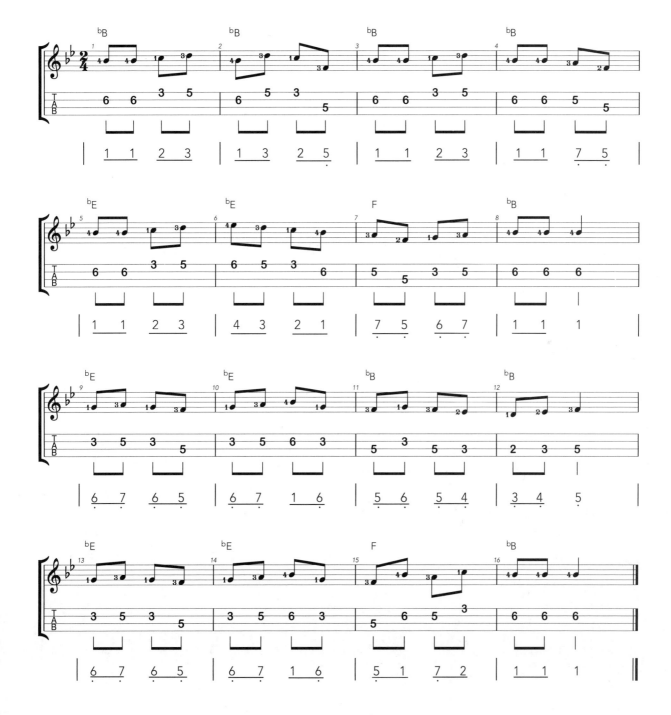

温柔地爱我 （Love me tender）

1=G 4/4

曲：George R . Poulton

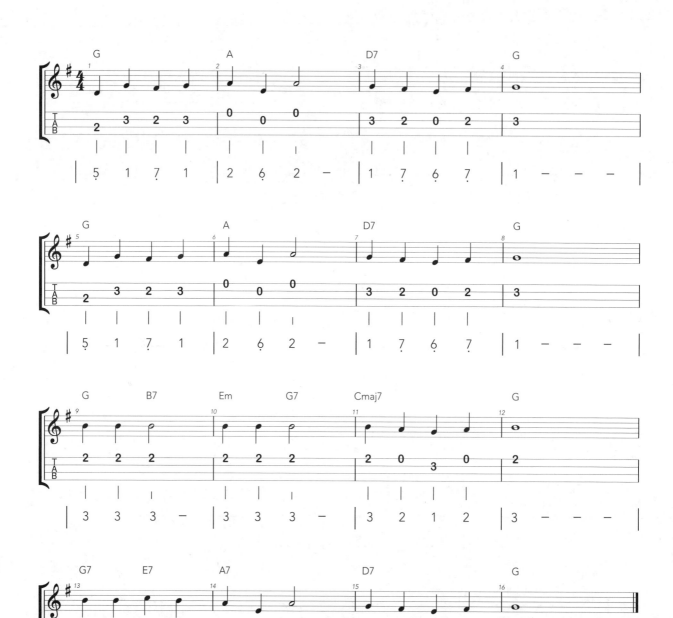

关于和弦的基础乐理

学习弹唱之前，简单了解一下"和弦"的概念。

和弦是乐理的一个概念，指的是一定音程关系的一组音。将三个和三个以上的音，按三度叠置的关系，在纵向上加以结合，就成为和弦。通常有三和弦（三个音的和弦）、七和弦（四个音）、九和弦（五个音）等。

构成和弦的各个音，叫作该和弦的和弦音。在和弦的基本形态中，最下端的一音，叫作"根音"。其余各音均按它们与根音构成的音程关系来命名。如：C和弦，根音为C那个音；Am和弦，根音为A那个音；G7和弦，根音就是G那个音。

下面是几个主要和弦的音程关系。

大三和弦

大三和弦由三个音组成：

根音→三音：大三度；

根音→五音：纯五度。

大三和弦是用单独一个大写字母表示的，以C调为例：

C即表示一个大三和弦，即C和弦是由根音1(Do)、三音3(Mi)、五音5(So)三个音构成；

F和弦由根音4、三音6、五音i组成。

小三和弦

小三和弦也是由三个音组成：

根音→三音：小三度；

根音→五音：纯五度。

小三和弦是用一个大写字母加一个小写的"m"组成的，以C调为例：

Am即表示一个小三和弦，Am和弦是由根音6̣(La)、三音1(Do)、五音3(Mi)三个音构成的；

Em和弦是由根音3、三音5、五音7组成；

Dm和弦是由根音2、三音4、五音6组成。

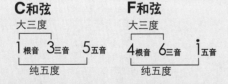

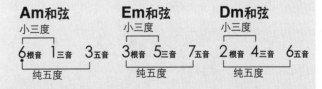

七和弦

七和弦由四个音组成。

大七和弦：

根音→三音：大三度；

根音→五音：纯五度；

根音→七音：大七度；

写法：根音 +maj7

如以 C 调为例，Cmaj7 和弦的构成音为：1 3 5 7。

Cmaj7和弦

大三度

1 根音　3 三音　5 五音　7 七音

纯五度

大七度

属七和弦：

根音→三音：大三度；

根音→五音：纯五度；

根音→七音：小七度；

写法：根音 +7

如以 C 调为例，C7 和弦的构成音为：1 3 5 $^\flat$7。

C7和弦

大三度

1 根音　3 三音　5 五音　$^\flat$7 七音

纯五度

小七度

小七和弦：

根音→三音：小三度；

根音→五音：纯五度；

根音→七音：小七度；

写法：根音 +m7

如以 C 调为例，Am7 和弦的构成音为：6̣ 1 3 5

Am7和弦

小三度

6 根音　1 三音　3 五音　5 七音

纯五度

小七度

弹唱中自然离不开和弦，对于初学者或乐理基础比较薄弱的朋友来说，理解这些概念可能有些困难，不过没有关系，即使不明白和弦的理论，也不影响学习尤克里里弹唱。本教程将用到的和弦名称和如何弹出这个和弦用"和弦图"的方式快捷告诉大家，大家按照曲谱就可以方便地自弹自唱了。

下面马上认识一下和弦图。

认识和弦图

尤克里里的和弦图非常容易理解。

首先了解一下对左手手指的标识，定义左手食指为1、中指为2、无名指为3、小指为4。

和弦图就是一个指法图，它明确地告诉我们如何按和弦，用什么手指按在指板的哪个位置上，如图1-14所示。

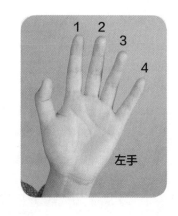

左手

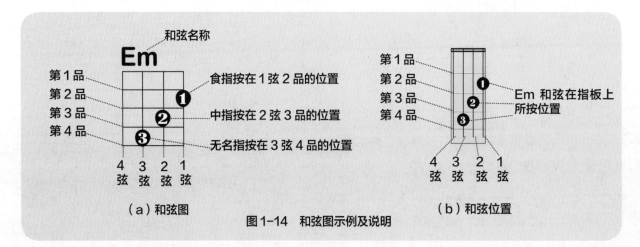

图1-14　和弦图示例及说明

（a）和弦图　　　（b）和弦位置

尤克里里完整大教本——从入门到精通

学习按和弦

首先来学习 C 调的常用和弦，C、Dm、Em、F、G、Am、G7，参见下面的和弦图。

练习按和弦，首先要看清和弦图，按照和弦图分配指法。注意左手按下和弦后，右手拇指弹一个琶音（琶音的弹奏方法，参见下一小节的内容），要保证四根琴弦都能清晰地发音。

由于需要 2 个或 3 个手指同时按弦，刚开始的时候容易按不准，这样会造成部分琴弦的音是哑的或是闷的，这样是不可以的。如果按照本教程学习的进度要求进行练习，经过之前的大量单音小乐曲的演奏，手指灵活度应该已经很好了，因此在这个基础上学习按和弦应该没有太多难度。多加练习，应该很快就可以掌握。

在歌曲的和弦编配上，会使用到一些不在下面这 7 个和弦范围内的和弦，每个和弦的和弦指法图都会标示出来，按照和弦图，很容易就知道如何按这些新和弦了。

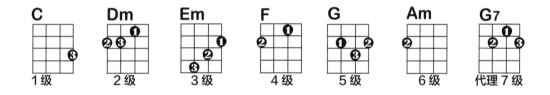

现在开始学习按这 7 个和弦，下面有详细的指法说明以及按和弦动作的分解练习。

只需要一根手指即可完成的两个和弦：C、Am（图 1-15）。

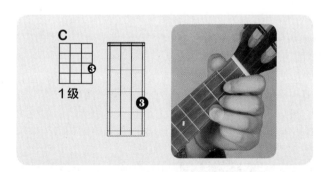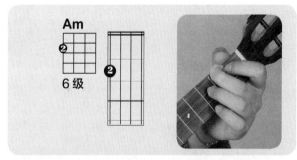

图 1-15 和弦 C、Am 指法

需要两根手指按的和弦：F

初学时，可以把动作分解，如图 1-16 所示。

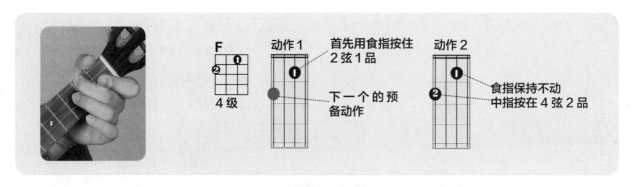

图1-16　和弦 F 指法

需要三根手指同时按才能完成的 4 个和弦：Dm、G7、G、Em。

现在要使用左手三根手指按琴弦了（图1-17），这些和弦的学习是很重要的，这是学习弹唱的基础，更是弹奏复杂曲子的基础。一定要重视学按和弦的练习。

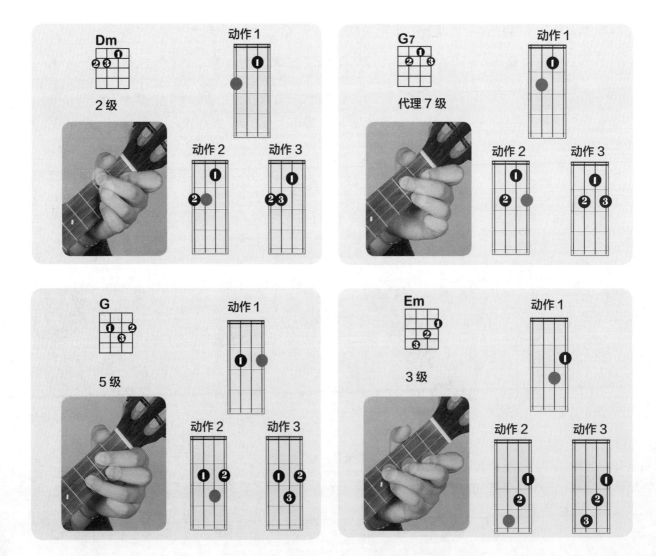

图1-17　和弦 Dm、G7、G、Em 指法

初学的时候按照按和弦的分解动作去练习，稍微熟悉了之后，左手就可以同时按和弦了。

学习简单琶音

琶音弹奏是一种虽然简单易学，但是其旋律又非常好听的弹奏技巧，在尤克里里的弹奏技法中也是重要的一个。

弹奏琶音就是用右手拇指或者食指向一个方向依次拨动琴弦，让琴弦连续发出声音。

用拇指从4弦向1弦方向依次拨动琴弦，速度要控制好，不能太快，太快的话听起来四根琴弦同时发声了。也不能太慢，太慢成了弹奏一个一个清晰的音符了。拨弦的位置以及动作分解如图1-18所示。

如果右手拨弦动作不稳定，可以用其他手指做适当支撑（见图1-18），如果右手拨弦动作稳定，就不必进行支撑了。

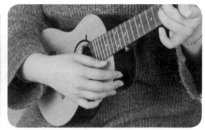

图1-18　琶音弹奏

琶音的奏法比较多，拨弦方向可以向下也可以向上，可以用拇指也可以用食指，也可以用拇指、食指、中指、无名指弹奏琶音，在指弹独奏的部分会有详细的讲解，在此仅仅练习弹好拇指下拨琶音即可。

琶音在曲谱中使用带有箭头的波浪线表示，如下面的谱例：

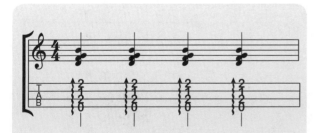

指弹独奏的曲谱，以这种五线谱配四线谱的方式进行记谱，将指法写在四线谱上，适合指弹独奏曲目的记谱。

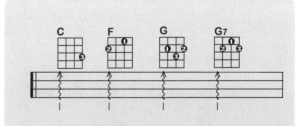

弹唱类的曲谱，以这种和弦图配四线谱的方式进行记谱，和弦指法清晰，适合弹唱使用。

C调常用和弦转换练习

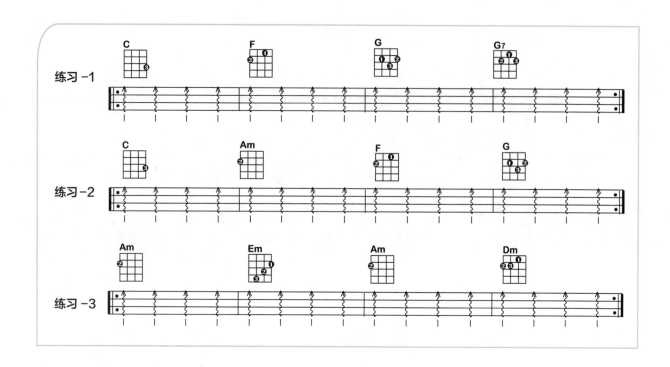

F调常用和弦

同C调的和弦一样，F调也有7个常用的和弦，如以下7个和弦图所示。

不过这7个和弦中有4个和弦在C调和弦里也出现过。这样只要再学会按3个和弦就可以了。

我们再看新增加的这三个和弦 Gm、C7 和 ♭B（这个和弦的读音是"降B"），Gm 和 C7 这两个和弦不难按，如图1-19所示。

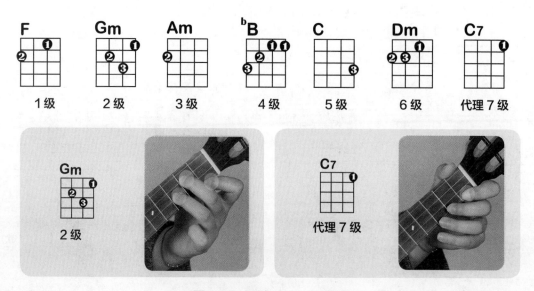

图1-19　和弦 Gm、C7 指法

ᵇB 和弦需要一根手指同时按住两根及以上的琴弦，这样的按法称为"横按"。横按是将手指放倒，横按在指板上，如图1-20所示：可以只按住两根琴弦（"小横按"），也可以把4根琴弦都按住（"大横按"）。

我们之前学习弹奏单音旋律的时候是不能这样折指按弦，但是在这里需要按2根及以上的琴弦的时候，就需要这样的横按指法。在指弹独奏的部分，这种指法还将得到大量的使用。

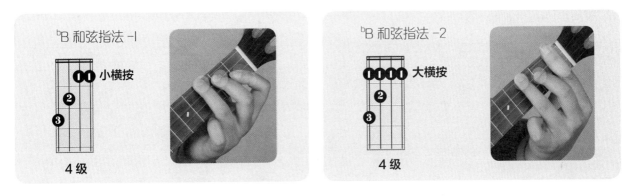

图1-20　ᵇB 和弦指法

F 调与 C 调常用和弦的对照关系

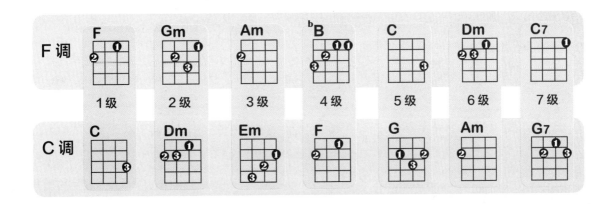

F 调和弦转换练习

弹唱课程与指弹独奏课程的选择

从演奏功能上讲，尤克里里主要体现两大功能：一是弹唱使用的伴奏乐器；二是弹奏乐曲的独奏乐器。本教程也按照这两个功能进行编写，分为弹唱课程部分和指弹独奏课程部分。

弹唱课程部分以按和弦、扫弦、分解和弦等内容为主，以自弹自唱为教学目标。

指弹独奏课程部分以弹奏乐曲为主，从基础开始学习，逐步提高演奏水平以及演奏技巧。

相对来说，弹唱课程简单一些，比较容易掌握；指弹独奏课程的难度要大一些，对弹奏的技巧会有不断的增加和提升。

弹唱与指弹独奏并非严格区分开的，部分弹唱曲目编配得会像指弹独奏一样难，尤其在歌曲前奏、间奏、尾奏这样的段落中，和指弹独奏是没有区别的。从弹奏技巧的角度讲也都是相同的。

不能认为弹唱和指弹独奏是完全不同的两个领域，它们是相辅相成的。

对于学习来说，本教程第一章的内容是尤克里里的基础课程，这个阶段通过演奏音阶和简单的按和弦来训练左右手的演奏能力，这是弹奏尤克里里的基本功，非常重要，对弹唱和指弹独奏来说都是必要的基础。

我们反对初学尤克里里上来就学按和弦，进行扫弦。这样貌似能很快上手，但是指法、手型都没有经过基础的训练，很容易出现一些坏习惯，而且绝大多数是弹不好的。务必花一些时间把基础部分的课程学好，养成良好的弹奏习惯。

根据个人的喜好，如果你不想开口唱歌，只想学习弹奏乐曲，可以直接进入指弹独奏课程的部分开始学习。如果你只想学习弹唱，那么就直接进入弹唱课程的内容开始学习。

做为一个非专业的尤克里里爱好者来说，通常不会那么极端地只奔向一个方向，而是弹唱和指弹独奏都会有所涉及。因此建议先学习弹唱部分的扫弦以及和弦分解内容的课程，这个时候你完全可以达到初、中级水平的弹唱了。然后开始进行指弹独奏课程的学习，再学习一段时间之后，相信你的弹奏能力一定会提升，同时对尤克里里的演奏特性会有更多的领悟。这时可以学习一些中高级难度的弹唱曲目，就这样一步步地提高尤克里里演奏水平。

第二章

弹唱课程

简单的弹唱练习

下面从非常基础的曲子来学习弹唱。这里选择了《生日快乐歌》和《两只老虎》这两首大家都耳熟能详的歌曲来练习弹唱。歌曲非常简单，适合在初学时做练习。

注意看曲谱，《生日快乐歌》每小节第一拍弹一个琶音，《两只老虎》每小节的第一拍和第三拍弹琶音，就是唱虚线框的那个音时，弹琶音。

唱的时候注意两点：

1. 起音的音准要对，用尤克里里弹奏一下旋律，唱时跟这个旋律音高要一样；

2. 节奏要尽量准确，不抢拍子也不拖拍子，否则听起来会不协调。

弹的部分注意两点：

1. 和弦要按准确，和弦转换要顺畅；

2. 节奏要对，每小节第一拍是弹下去的，曲谱上用虚线框起来的地方就是要弹的地方。

请观看教程配套视频的示范。

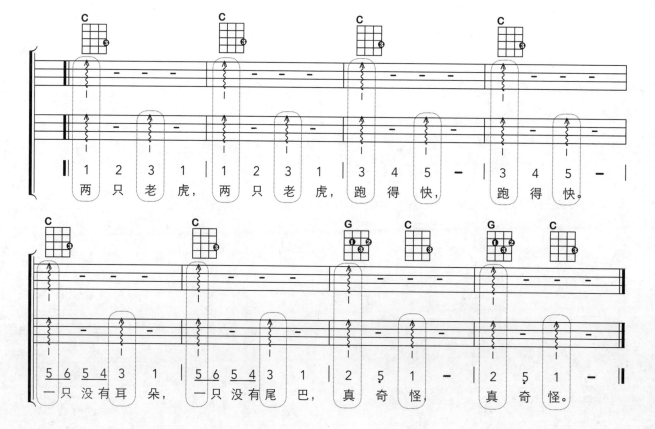

生日快乐歌

1=C 3/4

曲：帕蒂·希尔，米尔德里德·希尔　　中文填词：佚名

| 0 | 0 | 5 5 | 6 | 5 | 1 | 7 | — | 5 5 | 6 | 5 | 2 | 1 | — | 5 5 |
| 祝 你 | 生 | 日 | 快 | 乐， | 祝 你 | 生 | 日 | 快 | 乐， | 祝 你 |

| 5 | 3 | 1 | 7 | 6 | 4 4 | 3 | 1 | 2 | 1 | — | 5 5 | 1 | — | — |
| 生 | 日 | 快 | 乐， | 祝 你 | 生 | 日 | 快 | 乐。 | 祝 你 | 乐。 |

两首歌曲非常简单，基于之前对和弦练习的基础应该很容易完成这两首歌曲的弹唱练习。音乐基础薄弱的朋友可以按照下面的方法进行分步的练习：

1. 自己打拍子进行清唱，把节拍和音准都唱对了；

2. 不用唱，打着拍子弹奏琶音，和弦转换要准确；

3. 心里默唱，按照曲谱弹奏琶音；

4. 弹与唱同步进行。

学会扫弦

扫弦是尤克里里的重要弹奏方法，在弹唱以及指弹独奏中都会普遍使用到。

学会扫弦是学弹尤克里里重要的一课。

扫弦就是用一根手指快速地自上向下或自下向上地弹拨两根及以上的琴弦，方法和琶音类似，不过拨弦的速度要明显加快，听觉上是几根弦同时发音而不是顺次发音。扫弦的技巧有很多，比如后面即将学到的轮扫技巧等，这里先从基础的拇指、食指扫弦学起。

扫弦的手型

初步练习的时候，我们可以先做一个"8"的手势，如图2-1（a）所示。然后稍微自然放松一下，如图2-1（b）所示。

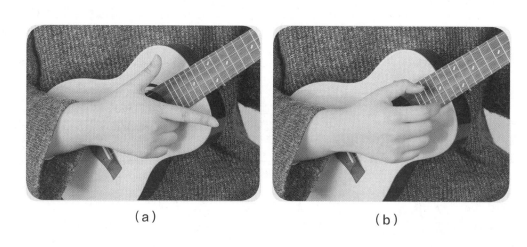

（a）　　　　　　　　　　　（b）

图2-1　扫弦的手型

扫弦的位置

扫弦的位置不同于弹拨时的位置，通常不会在音孔处进行扫弦，尤克里里扫弦音色比较好听的位置是琴颈与箱体结合的部分，如图2-2（a）右侧所示（在浅色阴影的区域）。

扫弦的动作

食指指向音孔与指板连接处的位置，手指与琴弦大概呈60度的角度；

手臂带动手指自4弦向1弦方向扫拨琴弦，向下扫弦，如图2-2所示为一个向下扫弦的分解动作；

相反方向扫弦的时候就是向上回扫。

可以先做向下扫弦的练习。然后再练习上下交替扫弦。参见后面"扫弦练习"的内容。

拇指扫弦

使用拇指也可以进行扫弦，通常拇指的扫弦多是与食指配合运用的，右手的食指向下扫弦，然后用拇指向上扫弦，回拨扫弦。向上回扫时拇指关节自然会有一个外挑的动作。

也可以使用拇指向下扫弦，依然是手臂带动拇指向下扫弦。

扫弦的指法分配

扫弦有两种基本的指法安排：1.单独使用食指进行上下扫弦；2.使用食指向下扫弦，拇指回扫（向上扫弦）。

两种指法分配的方法都是可以的，建议把这两种方法都掌握好。在具体的歌曲弹唱中，可以根据自己的习惯来安排指法。

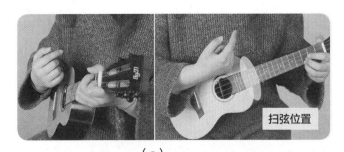

（a）

（b）

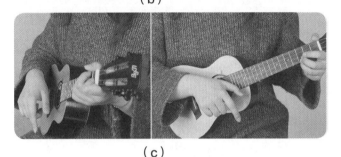

（c）

图2-2　扫弦的位置及动作

认识曲谱中的扫弦标记

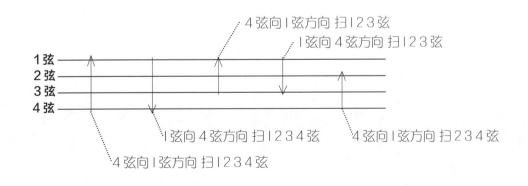

扫弦练习

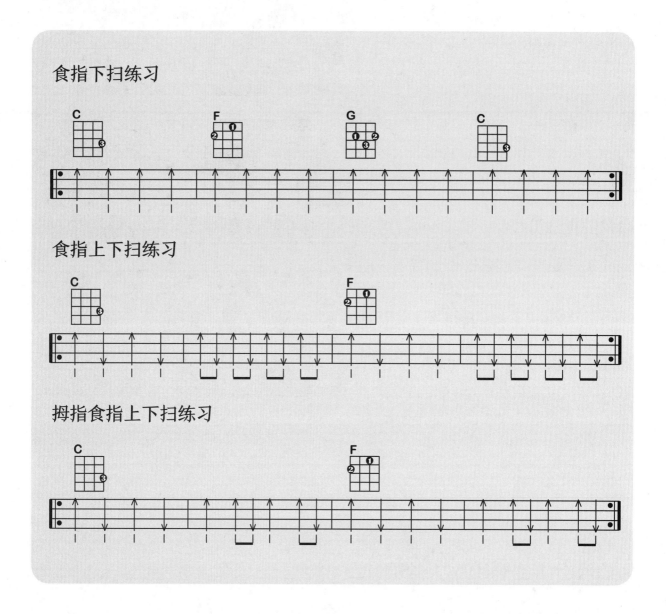

食指下扫练习

食指上下扫练习

拇指食指上下扫练习

基础扫弦节奏型

现在开始学习几个常用的 4/4 拍基础扫弦节奏型，使用这些节奏型可以为大多数歌曲进行伴奏。

节奏型 -1 是特别简单的一个节奏，就同我们打拍子一样，一拍扫一下。扫弦节奏型第 1 组是以 8 分音符为主的基础节奏型。扫弦节奏型第 2 组是在之前的节奏基础上进行了一些变化演变而来。扫弦节奏型第 3 组是 3/4 拍的节奏型。

扫弦节奏型 - 第 1 组

节奏型 -2　　　　　　**节奏型 -3**　　　　　　**节奏型 -4**

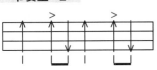　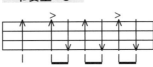　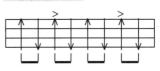

扫弦节奏型 - 第 2 组

节奏型 -5　　　　　　**节奏型 -6**　　　　　　**节奏型 -7**

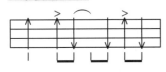　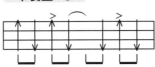　

扫弦节奏型 - 第 3 组

3/4 拍节奏型

在练习扫节奏的时候，注意两点：1.弹对节奏，按照曲谱把节奏弹准确了；2.把节奏的律动表现出来。节奏准确容易做到，注意不要错拍子，扫节奏之前可以先把节奏唱对。

节奏的律动，是指要有强弱拍的概念。节奏型的谱例中，有"＞"符号，用来表示强拍（或重拍）的位置，在弹奏的时候，这部分要稍微重一些，有了强弱关系，节奏的律动就出来了。包括后面的学习，大家一定要重视强拍的认识，掌握好节奏律动。

通常在曲谱中不会把每个重音位置标注出来，要根据歌曲的节奏进行灵活的掌握。初始阶段，如果不能灵活掌握重拍的位置，按照节奏型谱例的重拍位置进行即可。

本教程为基础扫弦节奏型选择了《童年》《虫儿飞》两首比较简单易唱的歌曲进行练习。

可以使用节奏型 -1～7 为这两首歌曲进行伴奏弹唱。第3组3/4拍的节奏型可以用《生日快乐歌》来练习。

为方便初学者，曲谱提供了空白四线谱。可以把节奏型用铅笔标注在空白四线谱上，如《童年》的第一个小节那样。

《童年》曲谱提供了两个调，女声可以选择 C 调，男声可以选择 G 调。

可以观看教学视频进行学习。

虫儿飞

1=C 4/4

词：林夕 曲：陈光荣

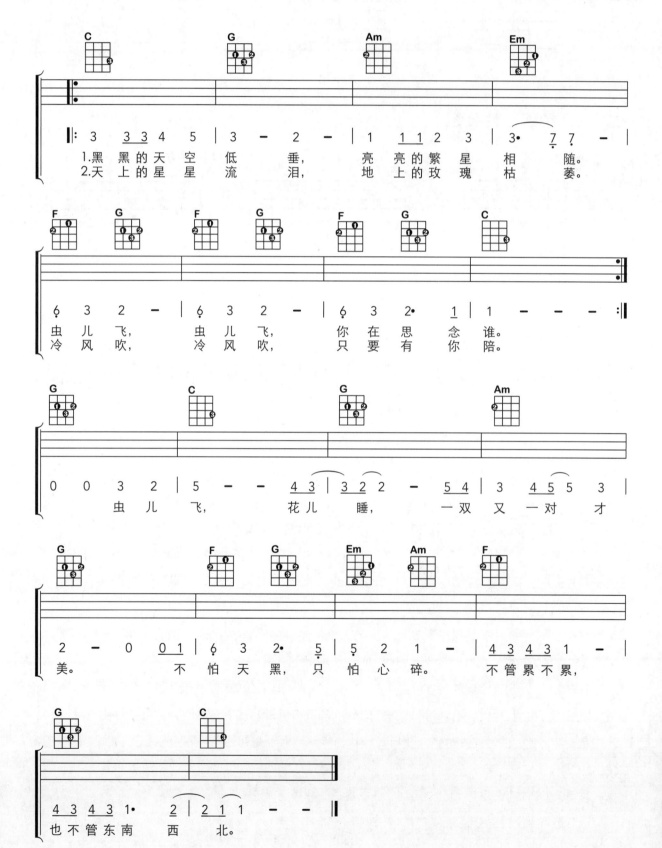

| C | G | Am | Em |

‖: 3 3 3 4 5 | 3 — 2 — | 1 1 1 2 3 | 3· 7 7 — |

1.黑 黑的 天 空 低　垂，　亮 亮的 繁 星 相　随。
2.天 上的 星 星 流　泪，　地 上的 玫 瑰 枯　萎。

| F G | F G | F G | C |

6 3 2 — | 6 3 2 — | 6 3 2· 1 | 1 — — — :‖

虫 儿 飞，　虫 儿 飞，　你 在 思 念 谁。
冷 风 吹，　冷 风 吹，　只 要 有 你 陪。

| G | C | G | Am |

0 0 3 2 | 5 — — 4 3 | 3 2 2 — 5 4 | 3 4 5 5 3 |

虫 儿 飞，　花 儿 睡，　一 双 又 一 对 才

| G | F G Em Am | F |

2 — 0 0 1 | 6 3 2· 5 | 5 5 2 1 — | 4 3 4 3 1 — |

美。　不 怕 天 黑，只 怕 心 碎。　不 管 累 不 累，

| G | C |

4 3 4 3 1· | 2 | 2 1 1 — — ‖

也 不 管 东 南 西 北。

尤克里里完整大教本——从入门到精通

童年

1=C 4/4

词曲：罗大佑

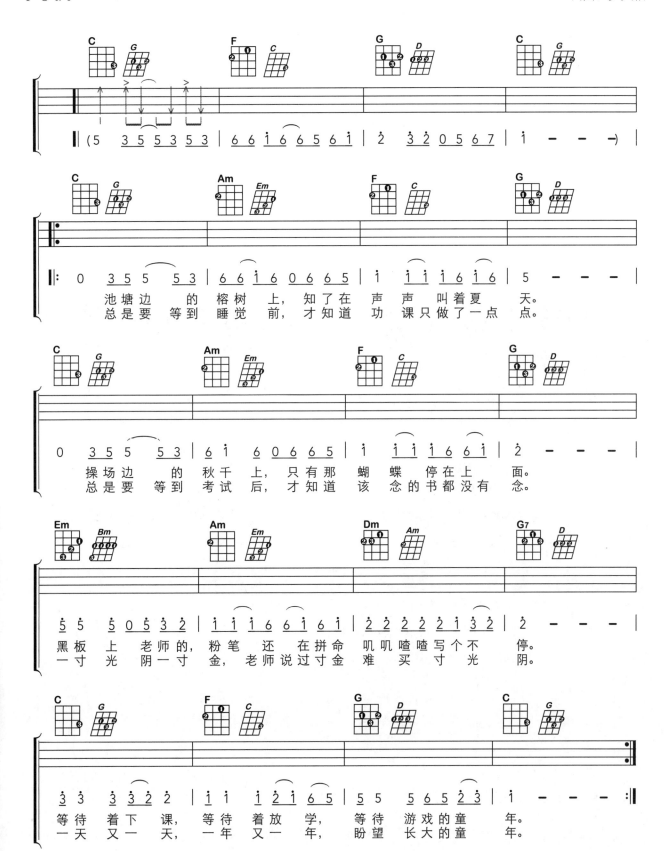

学习切音

切音是尤克里里弹唱中常用的一个技巧。切音，就是通过用手压在琴弦上使正在振动发音的琴弦立即停止振动，令其产生一个短促的发音。

在扫弦节奏中加入切音之后，会让节奏变得更有律动性。

切音时是用右手手掌的大鱼际或小鱼际进行切音。大鱼际就是由人的手掌拇指根部向下至掌跟部位，即伸开手掌时明显突起的部位，医学上称其为大鱼际。小鱼际就是由小拇指根部开始，向手腕方向的部分。如图 2-3 所示。

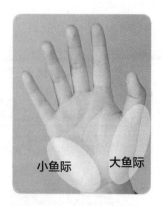

图 2-3　大鱼际和小鱼际

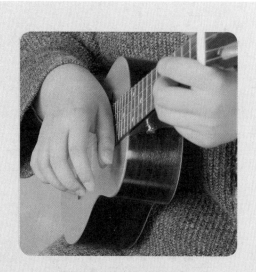

图 2-4　使用大鱼际切音

使用大鱼际切音，如图 2-4 所示。当食指向下扫弦后，手掌有逆时针的转腕动作，顺势用大鱼际压住琴弦，完成大鱼际的切音动作。

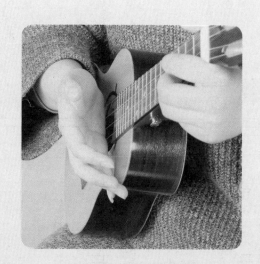

图 2-5　使用小鱼际切音

使用小鱼际切音，如图 2-5 所示。当食指向下扫弦后，手掌自然有个向下压的动作，顺势用小鱼际压住琴弦。这个动作是比较容易做的。

如果习惯于拇指和食指交替扫弦的话，大鱼际切音会更适合。如果习惯于使用食指进行单指扫弦的话，小鱼际切音会方便一些。

在弹唱的时候很少是连续切音的，绝大多数都是和扫弦配合应用的。

切音在曲谱中的标记

曲谱中，使用一个黑色的圆点来表示切音的位置，下面为扫弦节奏型 -2 ~ 7 加入了切音。

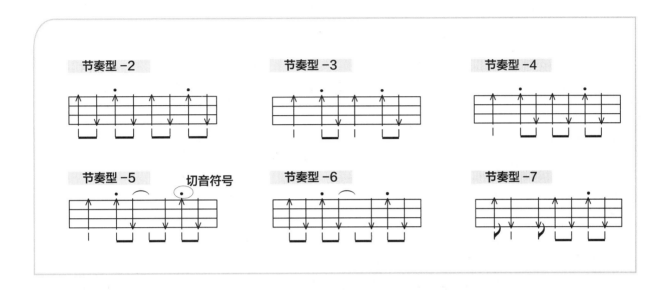

对《童年》《虫儿飞》使用加入切音的节奏型进行弹唱，体验带有切音的节奏的效果。

基础扫弦节奏型的弹唱练习

通过前面的扫弦节奏练习，应该掌握了基础扫弦节奏型以及切音技巧。你会发现，如果一首歌曲从头到尾一直重复一个节奏型，会十分单调。因此可以把不同的节奏型混合用在一首歌曲里，这样歌曲整体会变得更丰富，更有层次感。

这里编配了几首歌曲供练习使用，在本教程的弹唱曲集（第五章）中还有很多歌曲供练习使用。

通过弹唱这些歌曲，请归纳总结一些弹唱的特点，可以尝试灵活使用节奏型进行即兴弹唱，而不必拘泥于曲谱所编配的节奏型。

暖暖

1=C 4/4　　　　　　　　　　　　　　　　　　　　　　词：李焯雄　曲：人工卫星

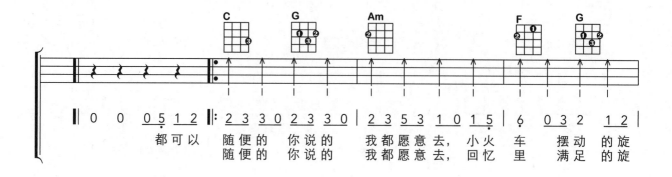

都可以　随便的　你说的　我都愿意去，小火车　摆动　的旋
　　　　随便的　你说的　我都愿意去，回忆里　满足　的旋

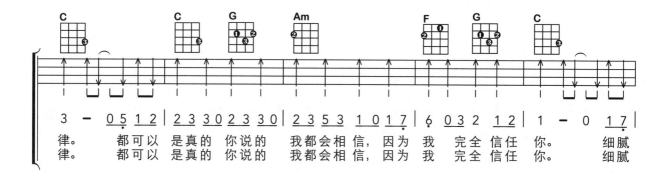

律。　都可以　是真的　你说的　我都会相信，因为我　完全信任　你。　细腻
律。　都可以　是真的　你说的　我都会相信，因为我　完全信任　你。　细腻

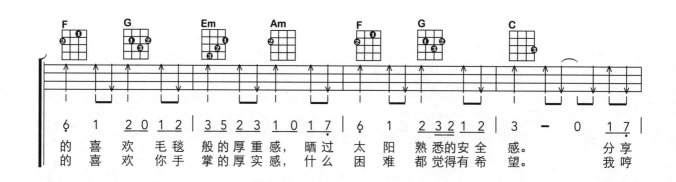

的喜欢　毛毯　般的厚重感，晒过　太阳　熟悉的安全　感。　分享
的喜欢　你手　掌的厚实感，什么　困难　都觉得有希　望。　我哼

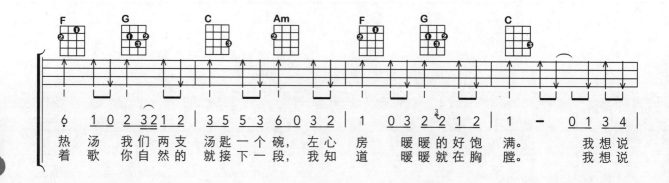

热汤　我们两支　汤匙一个碗，左心房　暖暖的好饱　满。　我想说
着歌　你自然的　就接下一段，我知道　暖暖就在胸　膛。　我想说

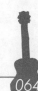

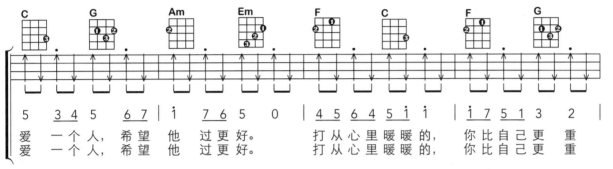

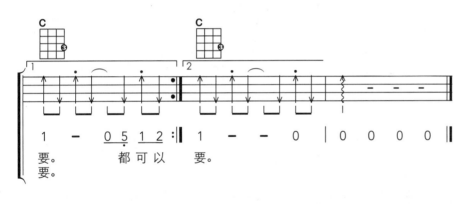

C	G	Am	Em	F	C	D7	G

5 1 3 4 5　6 7 | 1 3 3 4 5　0 | 6　5 4 5 1 1 | 6　6 7 1　7 |

其实你很好，你自 己却不知道。　真 心的对我好，　不 要求回 报。
其实你很好，你自 己却不知道。　从 来都很低调，　自 信心不 高。

C	G	Am	Em	F	C	F	G

5　3 4 5　6 7 | 1　7 6 5　0 | 4 5 6 4 5 1 1 | 1 7 5 1 3　2 |

爱 一个人，希望 他 过更好。　打 从心里暖暖的，　你 比自己更 重
爱 一个人，希望 他 过更好。　打 从心里暖暖的，　你 比自己更 重

C	C
1.	2.

1　—　0 5 1 2 :‖ 1　—　—　0 | 0　0　0　0 ‖

要。　　都可以 要。
要。　　　　　要。

时光

词曲：许巍

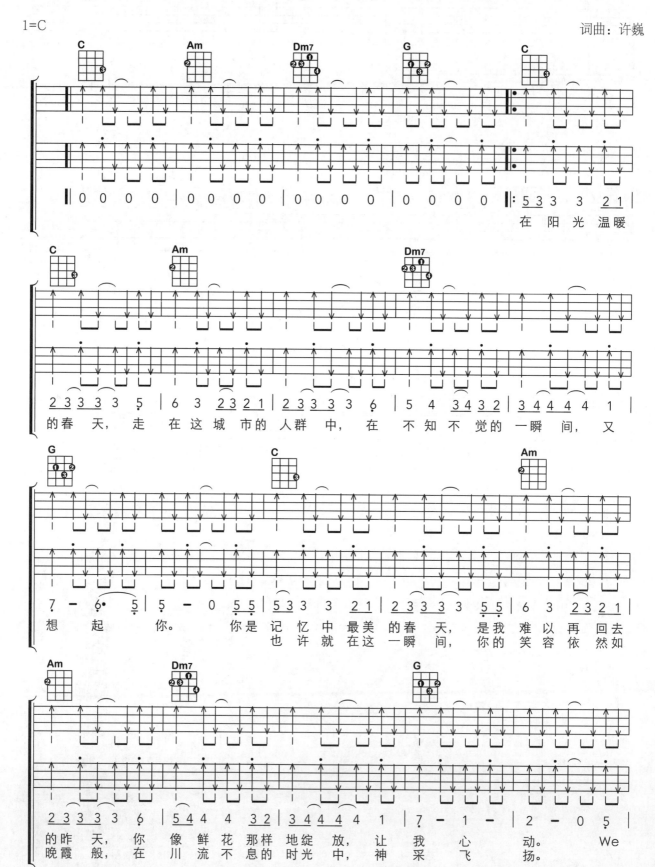

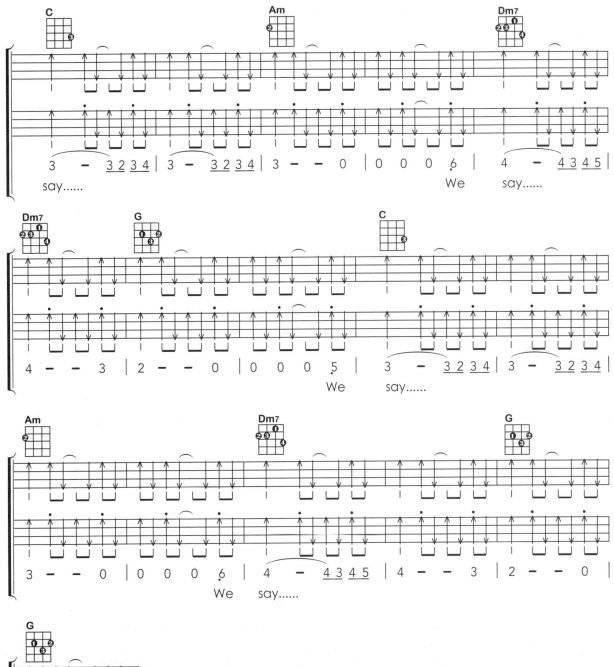

小手拉大手

1=C

中文填词：陈绮贞　　曲：辻亚弥乃　　编曲：陈建骐

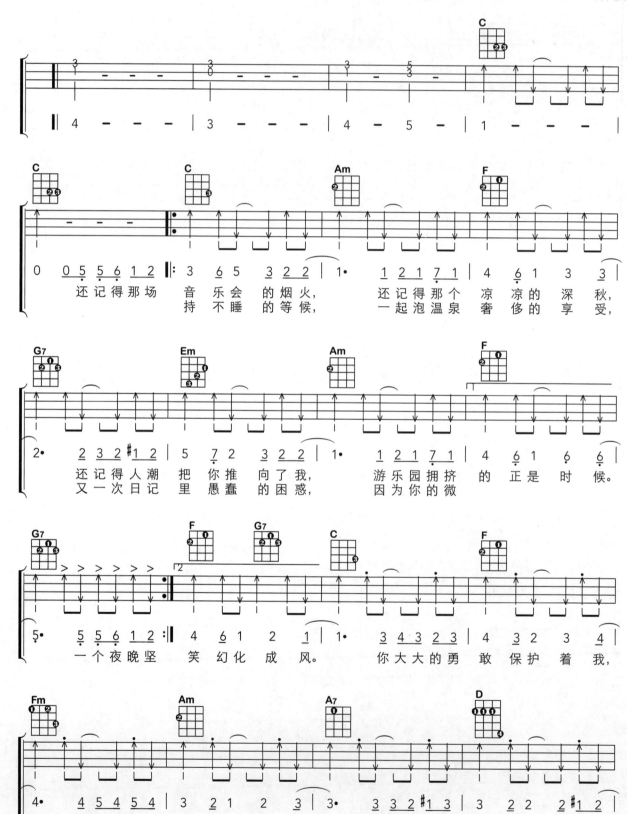

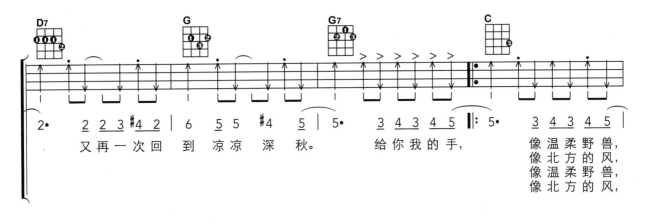

又再一次回到凉凉深秋。 给你我的手，
像温柔野兽，
像北方的风，
像温柔野兽，
像北方的风，

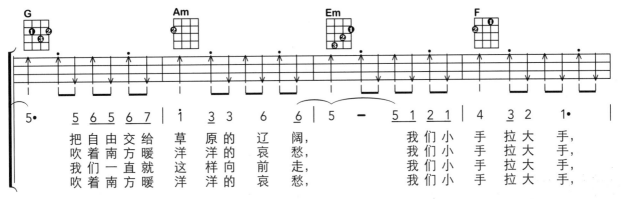

把自由交给草原洋洋的辽阔， 我们小手拉大手，
吹着南方交给暖洋洋的哀愁， 我们小手拉大手，
我们一直就这样向前走， 我们小手拉大手，
吹着南方暖洋洋的哀愁， 我们小手拉大手，

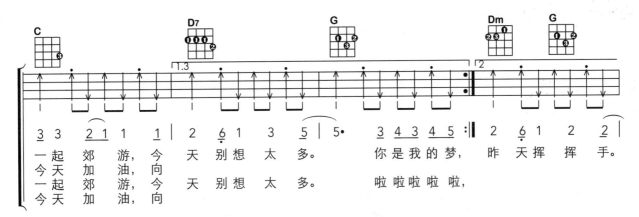

一起郊游，今天别想太多。 你是我的梦，昨天挥挥手。
今天加油，今向
一起郊游，今天别想太多。 啦啦啦啦啦，
今天加油，今向

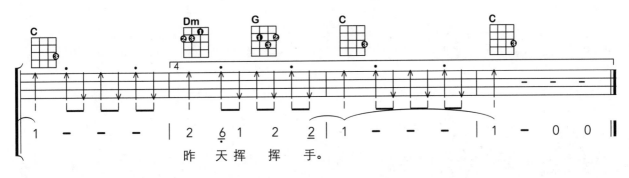

昨天挥挥手。

弹唱的定调

关于弹唱定调

如果对《童年》给出两个定调，可以一个是 G 调 (l=G)，另外一个是 C 调 (l=C)。

两个调都唱一遍，其中一个调肯定让你唱得不舒服，演唱时比较费力。而另外一个调应该是比较舒服的了。通过这个体验，相信你会对"定调"有更感性的理解和认识。同一首歌，不同的定调在演唱时是不一样的。

男女的音域是不一样的，针对普通人来说，女声要比男声高 3～5 度，通常来说，同一首歌，如果女声和男声都用同一个调来演唱，那么如果男声演唱很舒服，女声就会感觉唱着吃力，不在调上。

学习自己给歌曲转换调

本教程为大家准备了多首弹唱歌曲学习，针对初学者，基本上选择了 C 调或 F 调或 G 调这三个调定音。如果按照曲谱所给的调演唱时，感觉调门不对，演唱不舒服，那么可以把它换个调：

如果曲谱给的是 l=C，那么可以转成 l=F 或 G；如果曲谱给的是 l=F 或 G，那么可以转成 l=C。

C 调和弦与 F 调、G 调和弦根音对应关系如下：

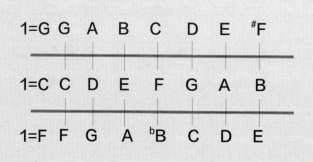

根据上面的关系，如果是大三和弦：

如在 l=C 调中的 C，转换 l=F 调后为 F，转换 l=G 调后就是 G；

如在 l=F 调中的 ♭B，转换 l=C 调后为 F，转换 l=G 调后就是 C；

如在 l=G 调中的 D，转换 l=C 调后为 G，转换 l=F 调后就是 C。

如果是小三和弦：

如在 l=C 调中的 Dm，转换 l=F 调后为 Gm，转换 l=G 调后就是 Am；

如在 I=F 调中的 Dm，转换 I=C 调后为 Am，转换 I=G 调后就是 Em；

如在 I=G 调中的 Bm，转换 I=C 调后为 Em，转换 I=F 调后就是 Am。

七和弦也一样：

如在 I=C 调中的 G7，转换 I=F 调后为 C7，转换 I=G 调后就是 D7。

下面做一个练习，在 I=C 的一首歌里，使用到了 C、Am、F、G 这四个和弦，那么换成 I=F 之后，应该怎么转换呢？

$$C \rightarrow F \qquad Am \rightarrow Dm \qquad F \rightarrow {}^{b}B \qquad G \rightarrow C$$

那么如果换成 I=G，请将转换后的和弦填写出来

$$C \rightarrow [\quad] \qquad Am \rightarrow [\quad] \qquad F \rightarrow [\quad] \qquad G \rightarrow [\quad]$$

基础分解和弦节奏型

除了扫弦之外，分解和弦也是尤克里里弹唱常用的演奏方法。分解和弦是左手按住一个和弦之后，右手按照一定的节奏反复弹奏。四线谱中用"x"表示需要弹拨的琴弦，参见下面的谱例说明：

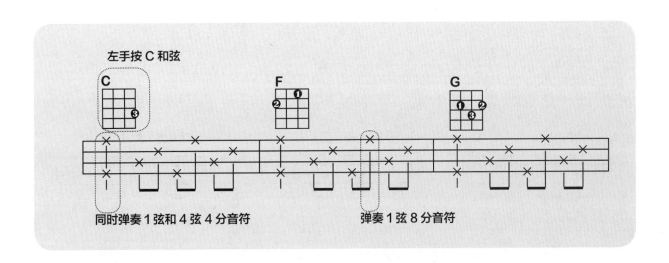

指法的分配

在分解和弦的弹奏中，仅仅是靠之前学习的二指法拨弦是无法完成的，需要多指拨弦。多指拨弦是指使用三指法和四指法进行弹奏。在指弹独奏的课程中会有针对三指法、四指法的更多训练，在此首先快速地了解和学习多指拨弦的指法，如下所示：

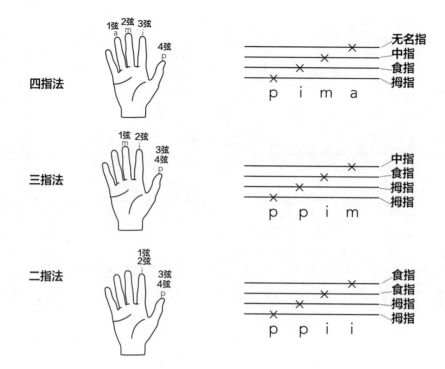

四指法

三指法

二指法

下面是几组常用的分解和弦节奏型，用《送别》《月亮代表我的心》这两首歌曲进行练习。在此提供了空白四线谱的曲谱，将 4/4 拍的分解和弦节奏型带入歌曲中进行练习。通过这种练习，可以比较快地掌握分解和弦节奏型的弹奏，在此基础之上，再去弹奏所喜欢的其他歌曲。

分解和弦的指法并没有严格的要求，本教程根据适合演奏的习惯安排了指法，初学者按照此指法进行练习即可，熟练之后，也可以按照自己的弹奏习惯分配指法。

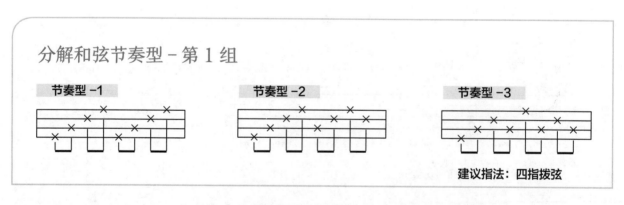

分解和弦节奏型 - 第 1 组

节奏型 -1 节奏型 -2 节奏型 -3

建议指法：四指拨弦

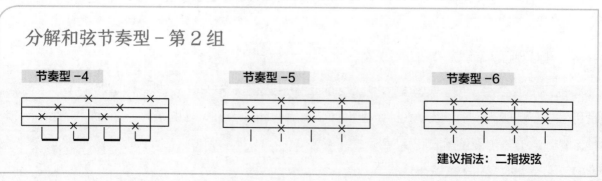

分解和弦节奏型 - 第 2 组

节奏型 -4 节奏型 -5 节奏型 -6

建议指法：二指拨弦

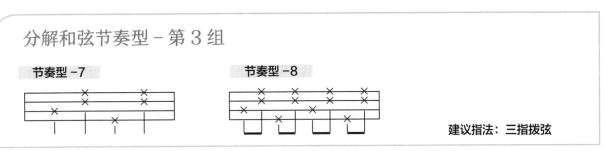

分解和弦节奏型 - 第 3 组

节奏型 -7

节奏型 -8

建议指法：三指拨弦

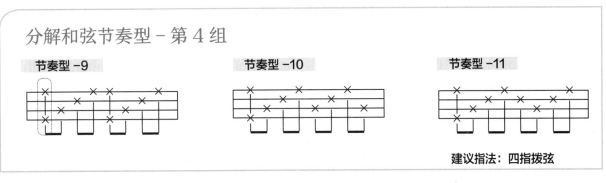

分解和弦节奏型 - 第 4 组

节奏型 -9

节奏型 -10

节奏型 -11

建议指法：四指拨弦

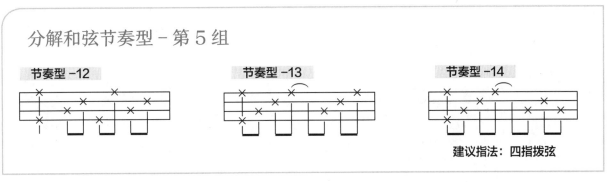

分解和弦节奏型 - 第 5 组

节奏型 -12

节奏型 -13

节奏型 -14

建议指法：四指拨弦

在第 4 组和第 5 组的节奏型中，虚线框内的指法 -1，可以使用指法 -2、3、4 进行替换，如右侧的指法谱例。

尝试改变一下，体验不同的弹奏效果。

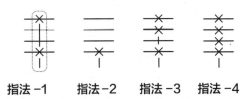

指法 -1　　指法 -2　　指法 -3　　指法 -4

分解和弦节奏型 - 第 6 组

节奏型 -15

节奏型 -16

节奏型 -17

建议指法：四指拨弦

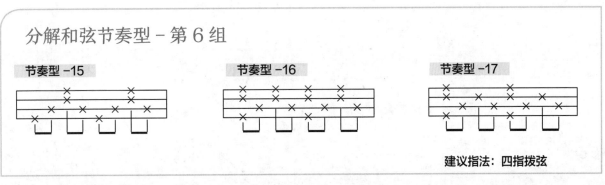

分解和弦节奏型 - 第 7 组

节奏型
3/4 拍

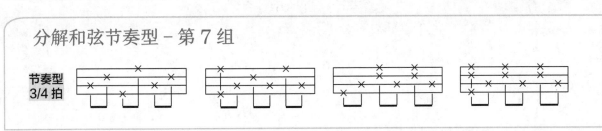

送别

1=C 4/4　　　　　　　　　　　　　　　　　　　　　　　词：李叔同　曲：约翰 P·奥特威

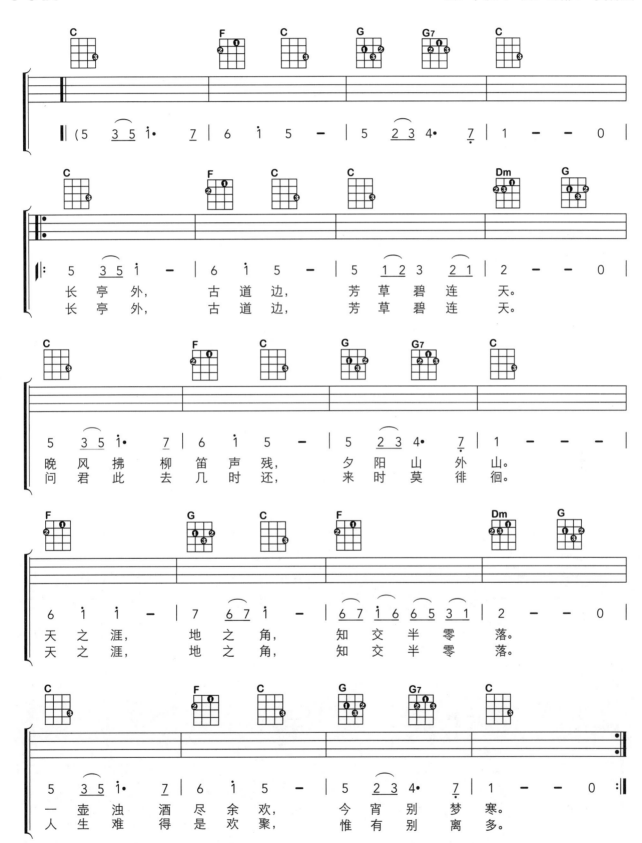

月亮代表我的心

1=C 4/4　　　　　　　　　　　　　　　　　　词：孙仪 曲：翁清溪

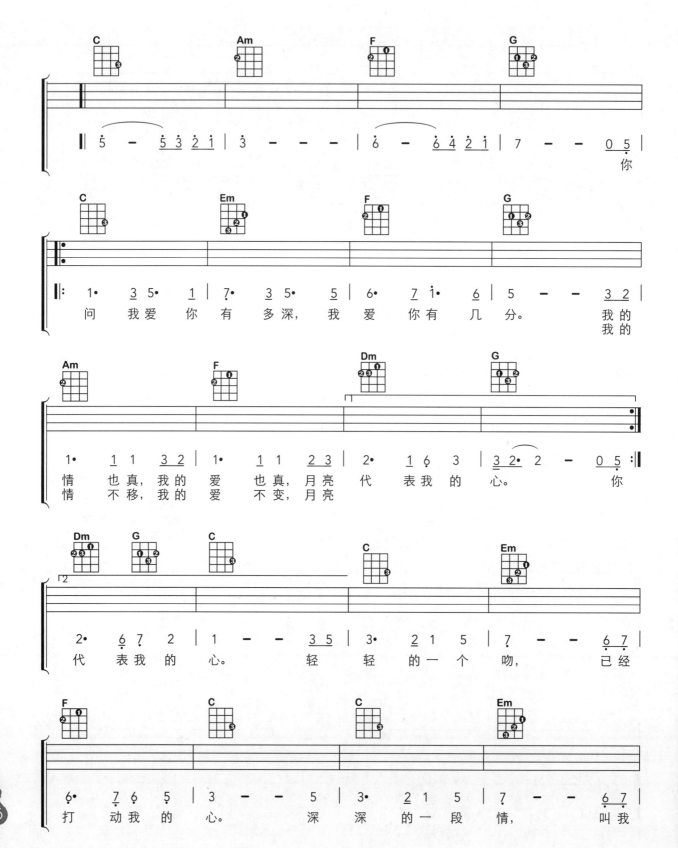

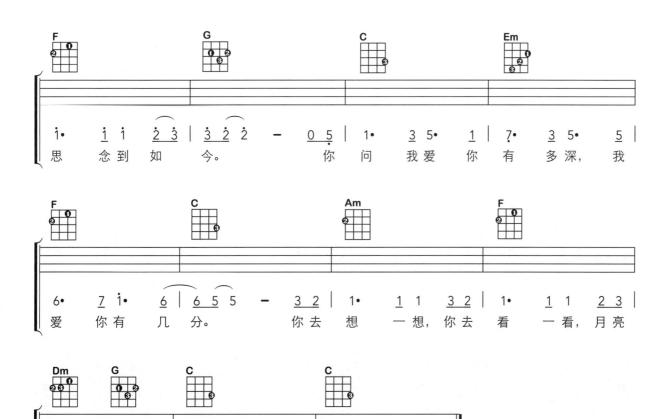

F			G			C			Em	

$\dot{1}$· $\dot{1}$ $\dot{1}$ $\widehat{23}$ | 3 2 2 — $0\underline{5}$ | $\dot{1}$· 3 5· $\dot{1}$ | 7· 3 5· 5 |

思　念　到　如　今。　　　你　问　我　爱　你　有　多　深，我

F			C			Am			F	

6· 7 $\dot{1}$· 6 | 6 5 5 — 3 2 | $\dot{1}$· 1 1 3 2 | $\dot{1}$· 1 1 1 2 3 |

爱　你　有　几　分。　　　你　去　想　一　想，你　去　看　一　看，月　亮

Dm			G			C			C	

2· 6 7 2 | 1 — — 0 | 0 0 0 0 ||

代　表　我　的　心。

因为爱情

1=C 4/4

词曲：小柯

提供了两组节奏型的编配，便于学习和理解不同节奏型的特点和效果。

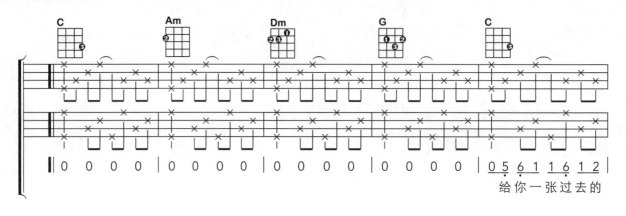

```
|0 0 0 0 |0 0 0 0 |0 0 0 0 |0 0 0 0 |0 5 6 1 1 6 1 2|
                                                给你一张过去的
```

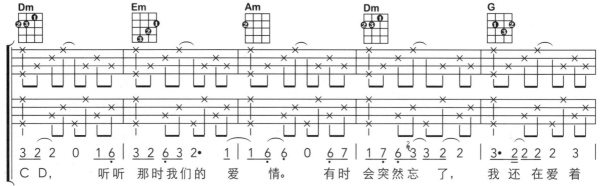

```
3 2 2 0 1 6 |3 2 6 3 2• 1 |1 6 6 0 6 7 |1 7 6 3 3 2 2 |3• 2 2 2 2 3 |
C D,    听听 那时我们的 爱  情。    有时 会突然忘  了，    我 还在爱着
```

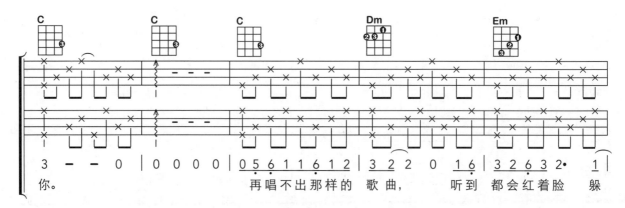

```
3 — — 0 |0 0 0 0 |0 5 6 1 1 6 1 2|3 2 2 0 1 6 |3 2 6 3 2• 1 |
你。               再唱不出那样的 歌曲，    听到 都会红着脸 躲
```

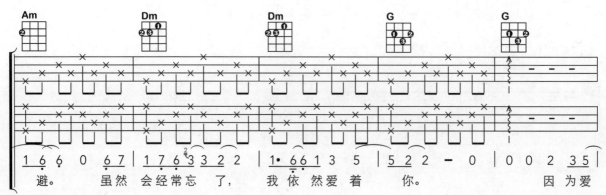

```
1 6 6 0 6 7 |1 7 6 3 3 2 2 |1• 6 6 1 3 5 |5 2 2 — 0 |0 0 2 3 5|
避。   虽然 会经常忘 了，    我 依然爱着    你。       因 为爱
```

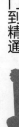

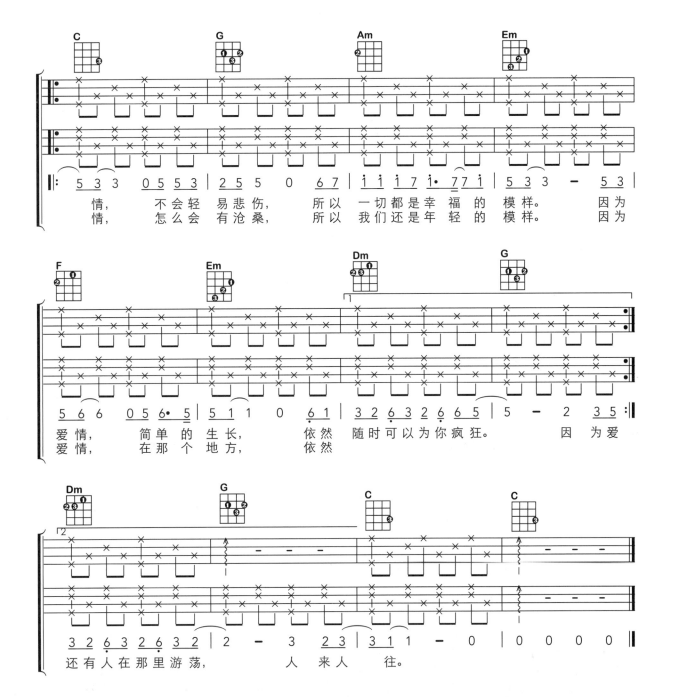

情，　　　不会轻易悲伤，　　所以　一切都是幸福的模样。　　　因为
情，　　　怎么会有沧桑，　　所以　我们还是年轻的模样。　　　因为

爱情，　　简单的生长，　　依然　随时可以为你疯狂。　　因为爱
爱情，　　在那个地方，　　依然

还有人在那里游荡，　　　人　来人　往。

匆匆那年

1=C 3/4

词：林夕　曲：梁翘柏

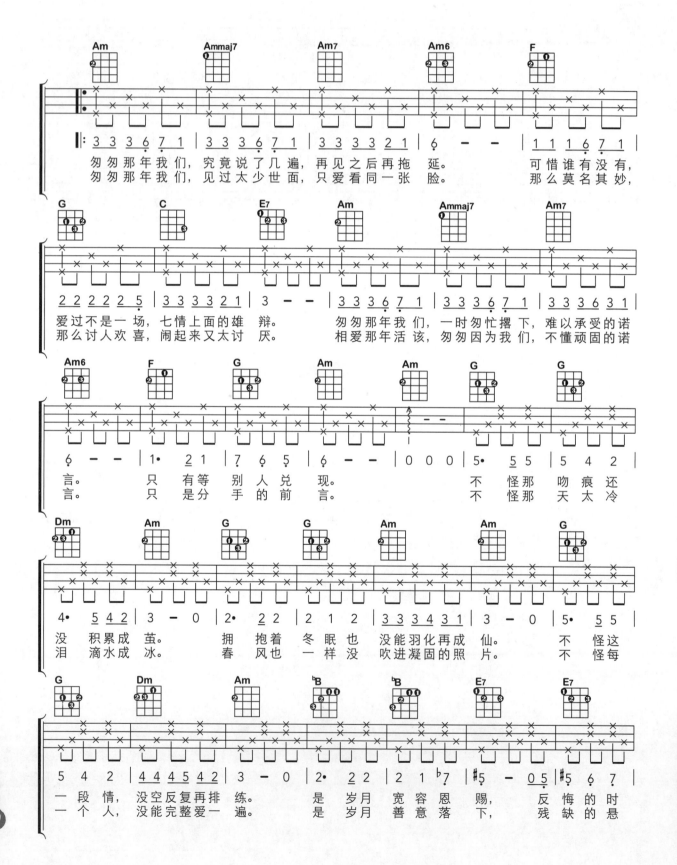

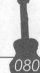

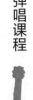

年轮

1=C 4/4

词曲：汪苏泷

丰富律动的扫弦节奏型

现在学习律动更丰富的几组节奏型，节奏的丰富以及重音（切音）位置的不同会产生不同的节奏律动。这几组节奏型加入了 16 分音符，由 4 分音符、8 分音符、16 分音符、附点音符以及切分音符组合而成的节奏会使节奏律动更丰富。

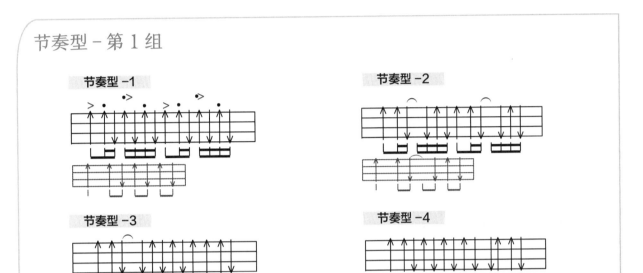

第 1 组节奏型适合速度偏快以及节奏比较欢快的曲目。节奏型 -1、2 就是将下方节奏型加快了一倍速度。但是由于扫弦的重音位置不同，节奏的律动是完全不一样的。节奏型 -1 提供了两组不同的重音位置，这是很常用的 2 个节奏律动。当然还可以把重音放在其他位置，从而产生不同的节奏律动，可以尝试一下。

这组节奏型是适合加入切音的，节奏型 -1 提供了两组不同的切音位置。

节奏型 -1、2 更适合做歌曲弹唱的主节奏使用，节奏型 -3、4 更适合用于歌曲段落过门的小节。

在做节奏型练习的时候，可以选择《风吹麦浪》。

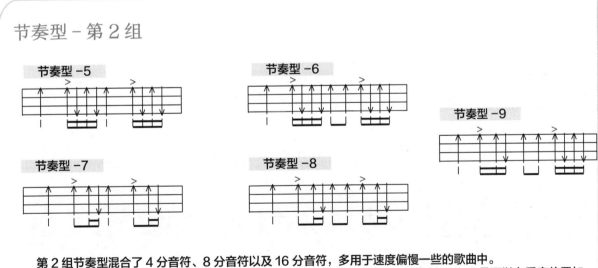

第 2 组节奏型混合了 4 分音符、8 分音符以及 16 分音符，多用于速度偏慢一些的歌曲中。

这组节奏型标注了常用的重音位置，在歌曲应用中可以灵活使用重音。节奏型 -5、6 是可以在重音位置加入切音，节奏型 -7 ~ 9 不太适合加入切音。

谱例中每个节奏型第 1 拍均为 4 分音符，也可以改用 2 个 8 分音符，灵活运用。

在做节奏型练习的时候，可以选择《月亮代表我的心》《送别》《张三的歌》等歌曲。

节奏型－第3组

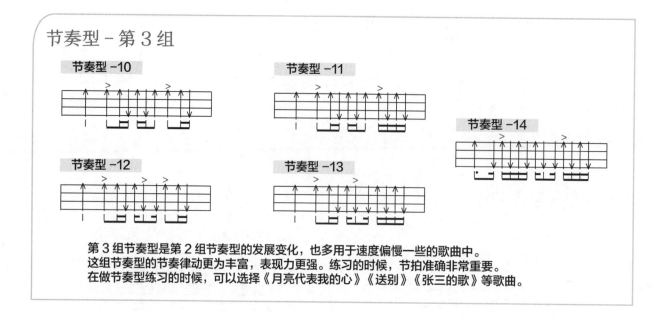

节奏型－10

节奏型－11

节奏型－14

节奏型－12

节奏型－13

第3组节奏型是第2组节奏型的发展变化，也多用于速度偏慢一些的歌曲中。
这组节奏型的节奏律动更为丰富，表现力更强。练习的时候，节拍准确非常重要。
在做节奏型练习的时候，可以选择《月亮代表我的心》《送别》《张三的歌》等歌曲。

节奏型－第4组

节奏型－15

节奏型－16

节奏型－17

第4组节奏型是全16分音符的节奏型，这种节奏型极具尤克里里的特色。重音（以及切音）位置的不同将产生完全不同的节奏律动。这正是这组节奏型的特点所在。这组节奏型的学习需要进行更多的体验尝试，之后会领悟到它的魅力所在。

后续还将学到的带有滞音的节奏型，就是这组节奏型加入不同弹奏技巧之后的变化节奏型。

这组节奏型既可以用在速度较快的歌曲，也可以用于速度中慢的歌曲。在做节奏型练习的时候，可以选择《月亮代表我的心》《送别》《张三的歌》《恭喜恭喜恭喜你》《风吹麦浪》等歌曲。

节奏型－第5组

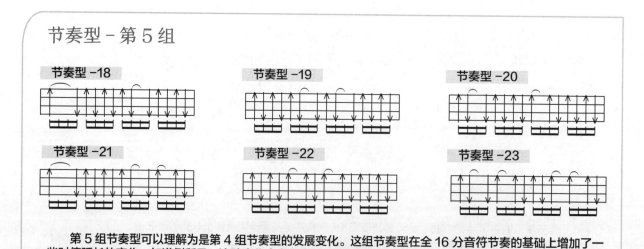

节奏型－18

节奏型－19

节奏型－20

节奏型－21

节奏型－22

节奏型－23

第5组节奏型可以理解为是第4组节奏型的发展变化。这组节奏型在全16分音符节奏的基础上增加了一些时值延长的变化，如谱例所示。这种变化会有很多种，这里列出了6个变化，弹熟了之后，可以自己做一些新的变化，同时尝试再加入切音。这种训练会让你在即兴弹唱的时候对节奏律动的把握更加灵活自如。

对于这组节奏型，在做练习的时候可以选择《月亮代表我的心》《送别》《张三的歌》《风吹麦浪》等歌曲。

恭喜恭喜恭喜你

1=C 2/4

词曲：陈歌辛

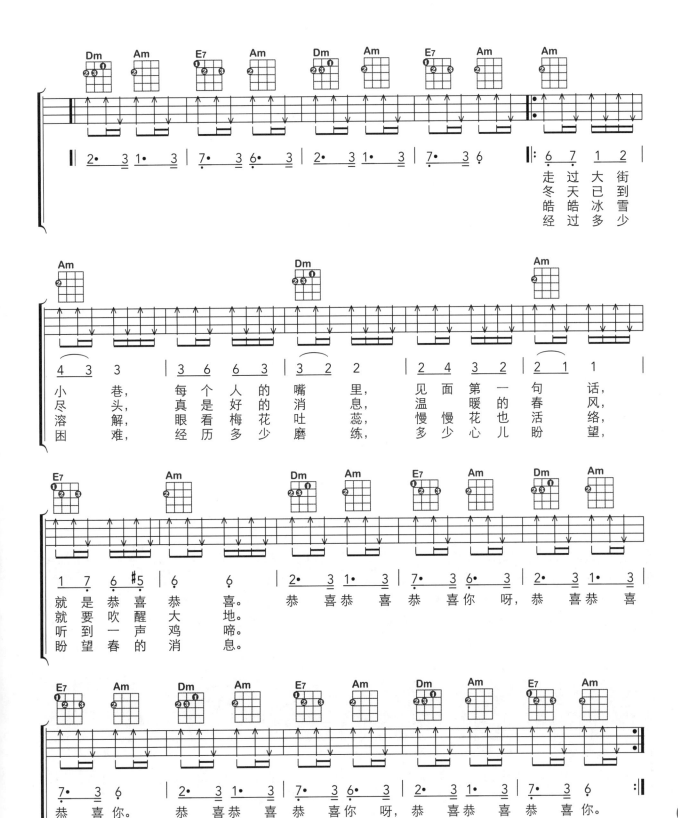

旅行的意义

1=C 4/4

词曲：陈绮贞

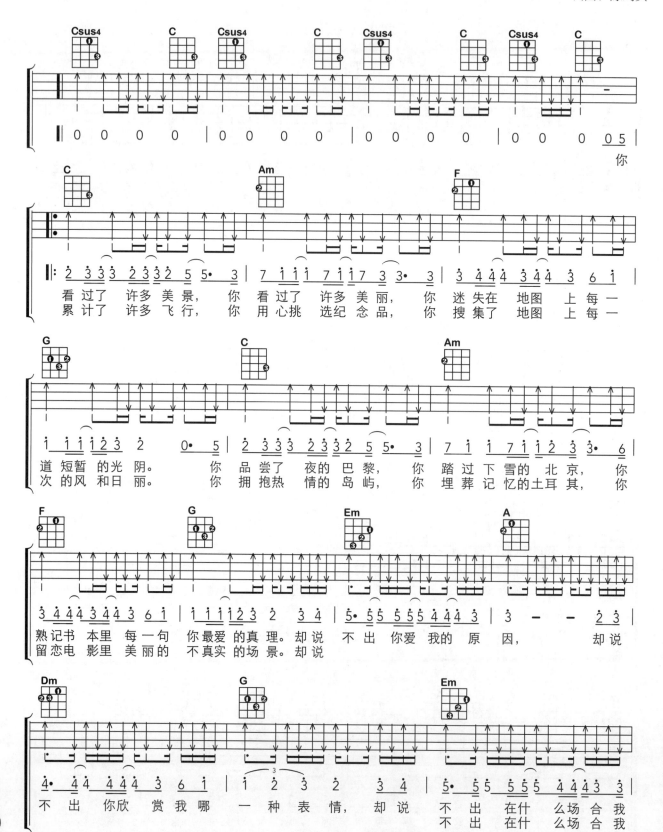

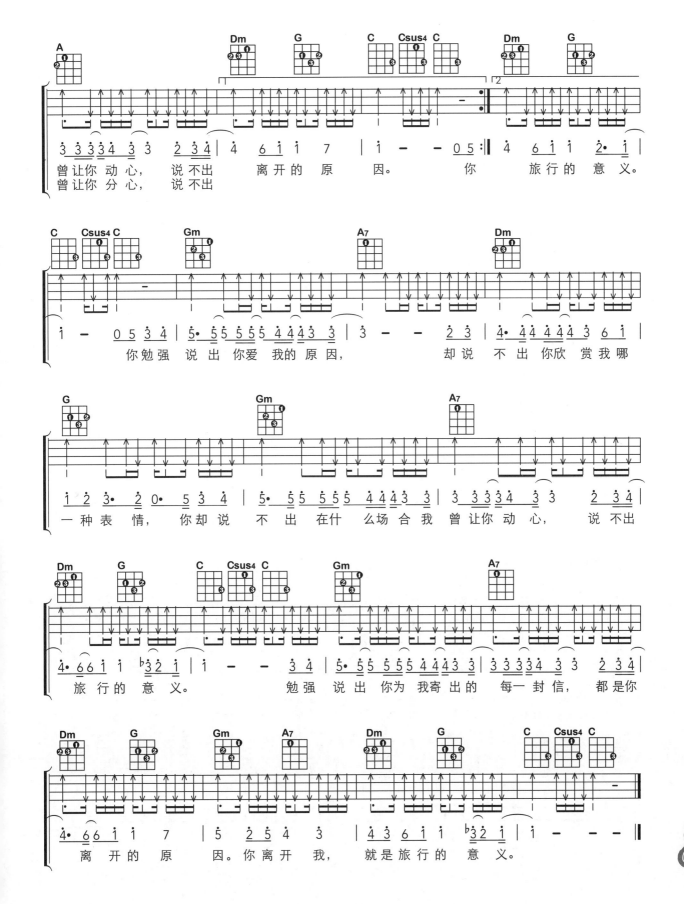

恋爱 ing

1=C 4/4

词曲：阿信

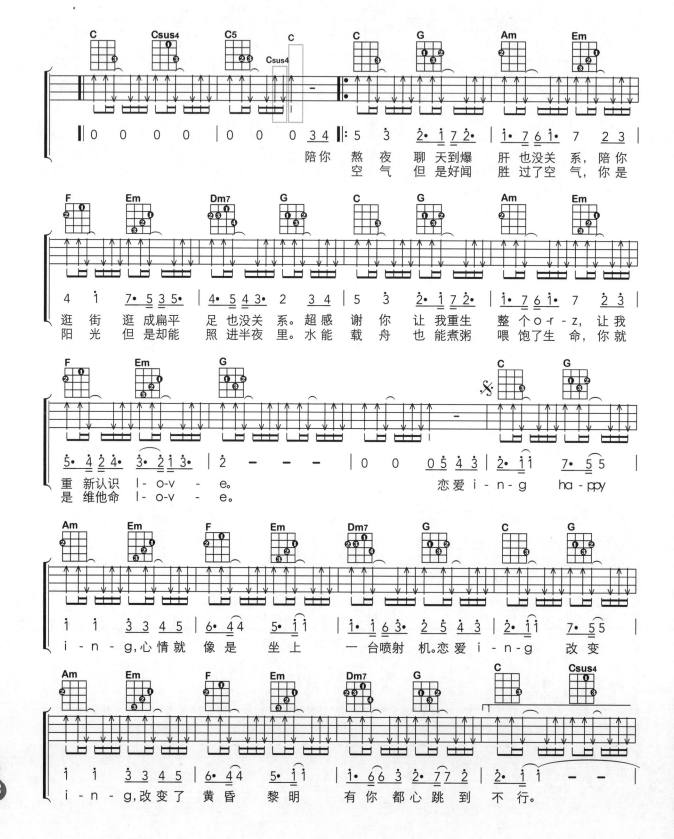

尤克里里完整大教本——从入门到精通

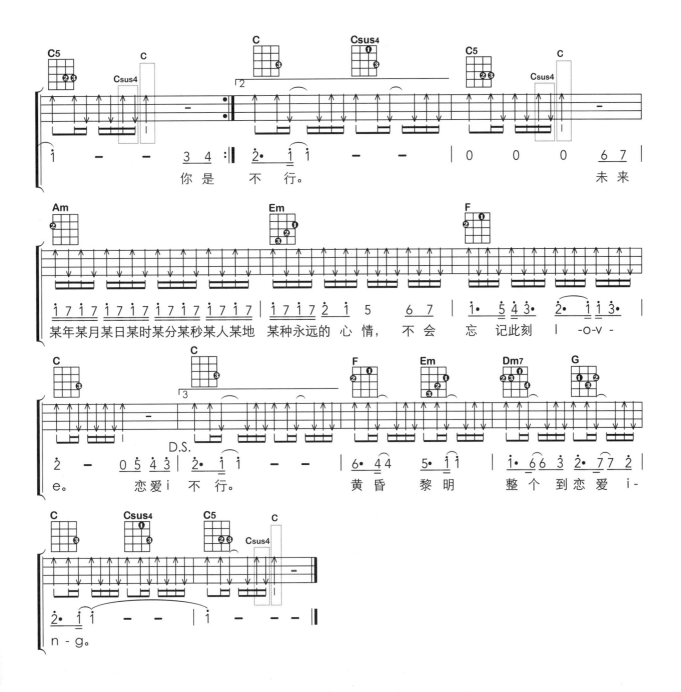

动听的分解和弦节奏型

现在学习由 4 分音符、8 分音符、16 分音符组合而成的常用分解和弦节奏型。

节奏型 - 第 1 组

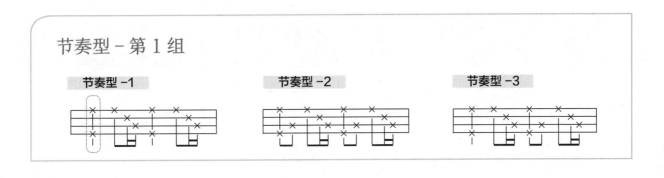

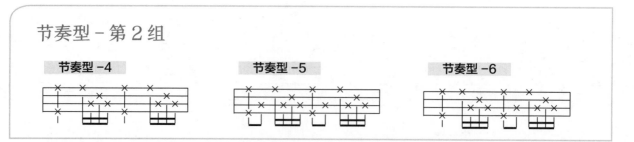

节奏型-第2组

节奏型-4 节奏型-5 节奏型-6

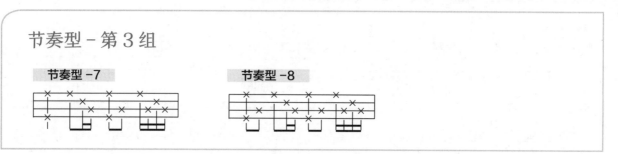

节奏型-第3组

节奏型-7 节奏型-8

第1～3组节奏型适合速度中速偏慢的曲目。

指法根据自己的习惯即可，二指法、三指法、四指法均可。

在做节奏型练习的时候，可以选择《月亮代表我的心》《送别》《张三的歌》等曲目。

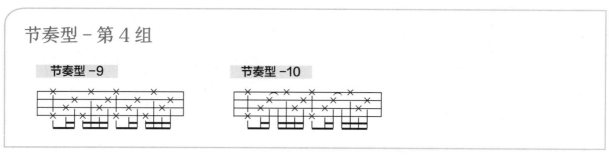

节奏型-第4组

节奏型-9 节奏型-10

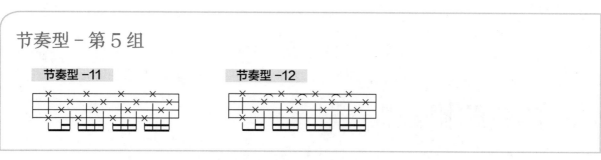

节奏型-第5组

节奏型-11 节奏型-12

第4组节奏型适合速度中速偏快的曲目。

节奏型-9～12指法非常适合二指法弹奏，当然如果习惯四指法弹奏也是没有问题的。

在做节奏型练习的时候，可以选择《风吹麦浪》《恭喜恭喜恭喜你》。

以上的节奏型中，相同于之前的分解和弦节奏型，虚线框内的指法-1，可以使用指法-2、3、4进行替换，如右侧的指法谱例。尝试改变一下，体验不同的弹奏效果。

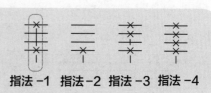

指法-1 指法-2 指法-3 指法-4

风吹麦浪

1=G/C 4/4

词曲：李健

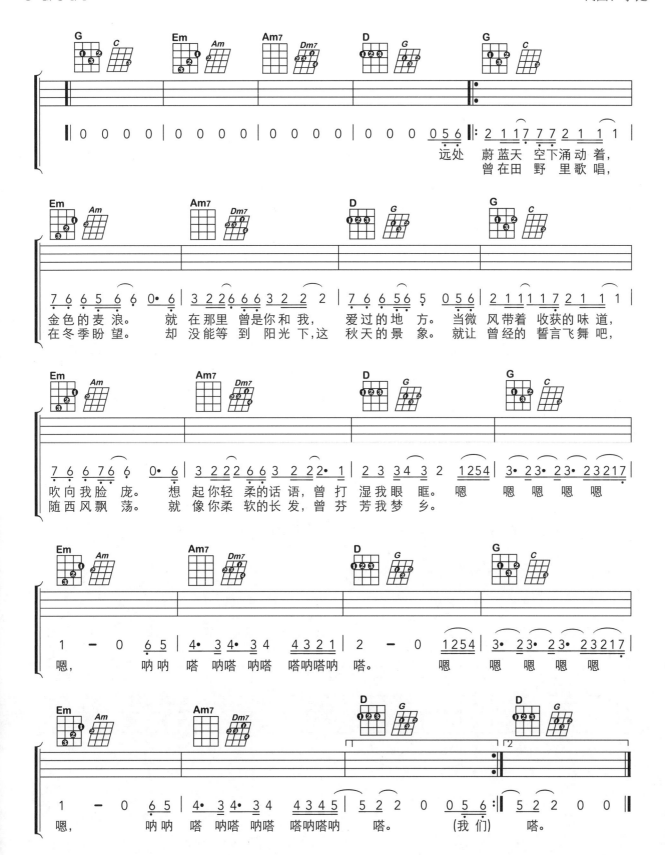

第二章 弹唱课程

张三的歌

1=C/F 4/4

词曲：张子石

我要带你到 处去飞 翔，　　　　走遍世界各地去观 赏。

没有烦恼没 有那悲 伤，　　　　自由自在身心多开 朗。

忘掉痛苦忘 掉那地 方，　　　　我们一起启程去流 浪。

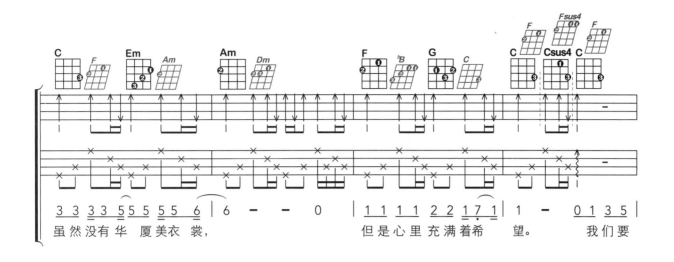

虽然没有华厦美衣裳，　　　但是心里充满着希望。　　我们要

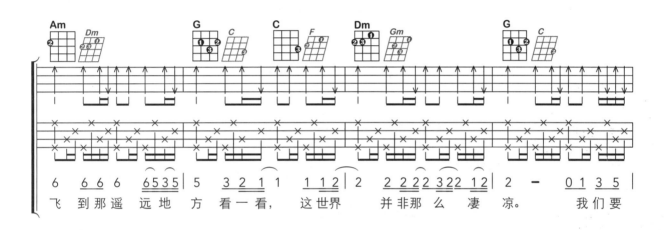

飞到那遥远地方看一看，　这世界　并非那么凄凉。　　我们要

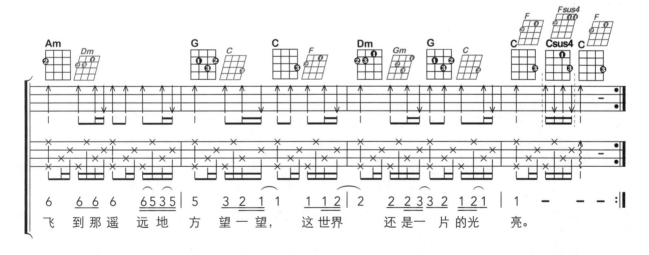

飞到那遥远地方望一望，　这世界　还是一片的光亮。

带有附点音符的节奏型

带有附点音符的节奏型也是在弹唱中会遇到的，这里列出一些常用扫弦以及分解和弦节奏型。

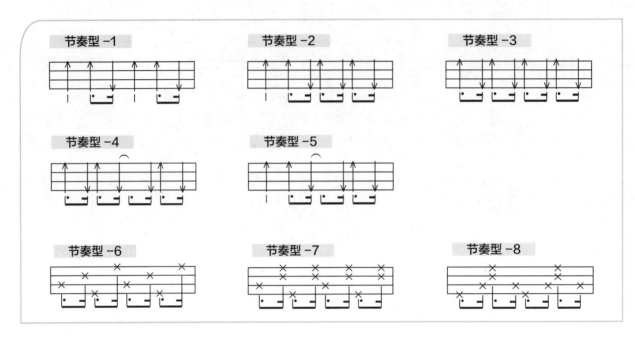

6/8 拍的节奏型

之前歌曲均以4/4拍为多，在经常接触到的歌曲中，还有很多6/8拍的歌曲。6/8拍就是以8分音符为1拍，1小节有6拍。这里列出一些6/8拍的常用扫弦以及分解和弦节奏型。

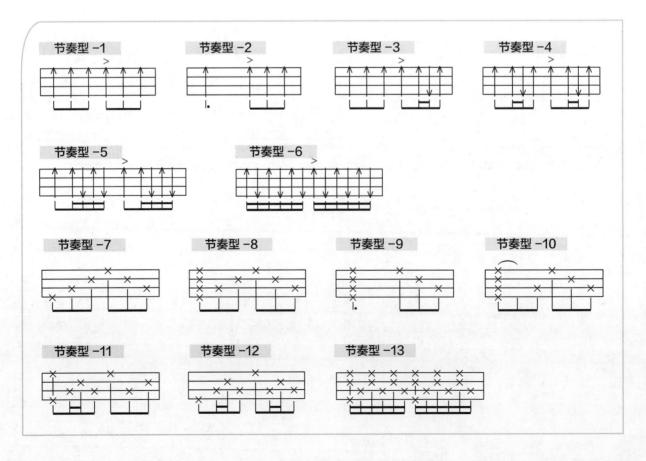

幸福拍手歌

1=C 2/4

词曲：佚名

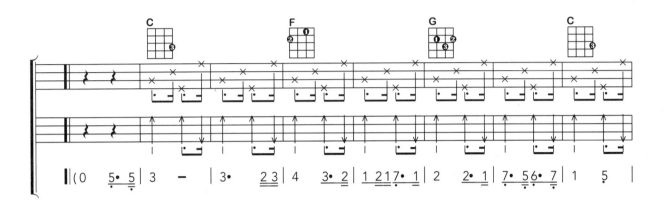

(0 5·5 | 3 — | 3· 23 | 4 3·2 | 1 21 7·1 | 2 2·1 | 7·5 6·7 | 1 5 |

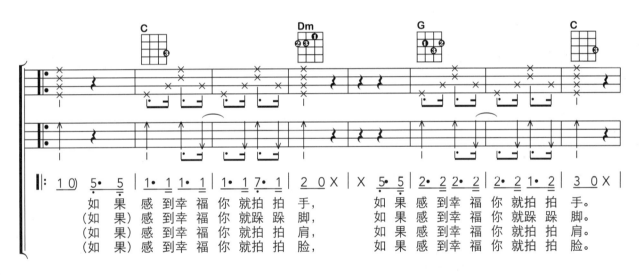

1 0) 5·5 | 1·1 1 | 1·1 7·1 | 2 0 X | X 5·5 | 2·2 2·2 | 2·2 1 2 | 3 0 X |

如 果 感 到 幸 福 你 就 拍 拍 手， 如 果 感 到 幸 福 你 就 拍 拍 手。
(如 果) 感 到 幸 福 你 就 跺 跺 脚， 如 果 感 到 幸 福 你 就 跺 跺 脚。
(如 果) 感 到 幸 福 你 就 拍 拍 肩， 如 果 感 到 幸 福 你 就 拍 拍 肩。
(如 果) 感 到 幸 福 你 就 拍 拍 脸， 如 果 感 到 幸 福 你 就 拍 拍 脸。

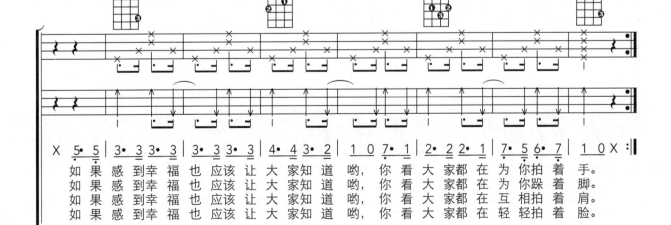

X 5·5 | 3·3 3·3 | 3·3 3·3 | 4·4 3·2 | 1 0 7·1 | 2·2 2·1 | 7·5 6·7 | 1 0 X |

如 果 感 到 幸 福 也 应 该 让 大 家 知 道 哟， 你 看 大 家 都 在 为 你 拍 着 手。
如 果 感 到 幸 福 也 应 该 让 大 家 知 道 哟， 你 看 大 家 都 在 为 你 跺 着 脚。
如 果 感 到 幸 福 也 应 该 让 大 家 知 道 哟， 你 看 大 家 都 在 互 相 拍 着 肩。
如 果 感 到 幸 福 也 应 该 让 大 家 知 道 哟， 你 看 大 家 都 在 轻 轻 拍 着 脸。

当你老了

1=C 6/8

词：威廉·勃特勒·叶芝，赵照（改编）曲：赵照

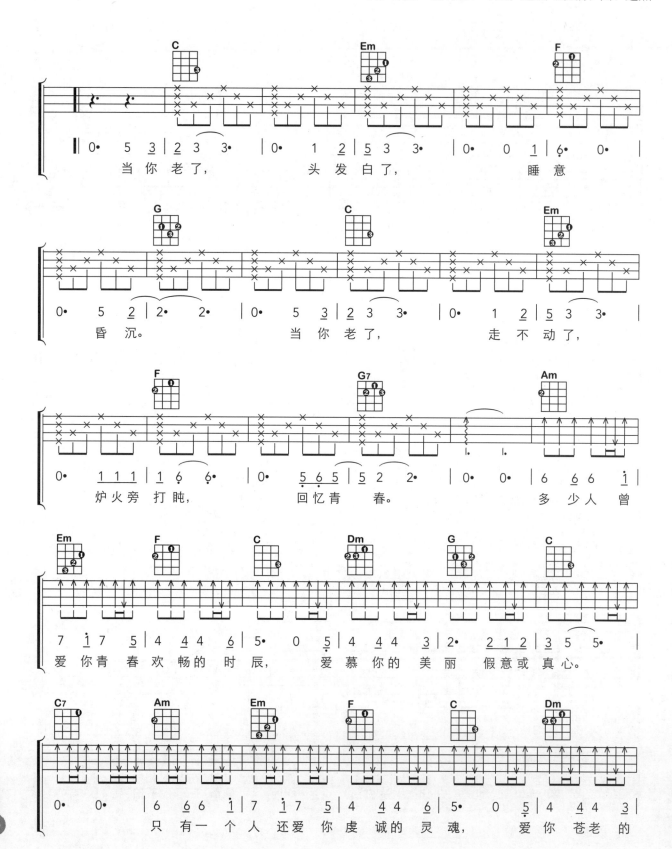

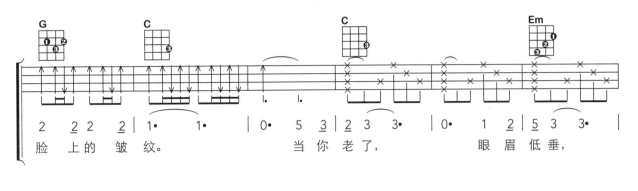

脸 上 的 皱 纹。 当你老了, 眼眉低垂,

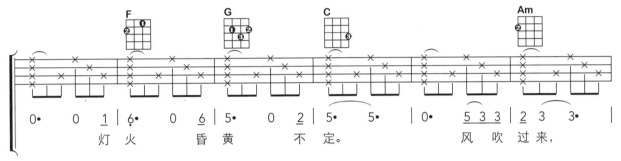

灯 火 昏 黄 不 定。 风 吹 过 来,

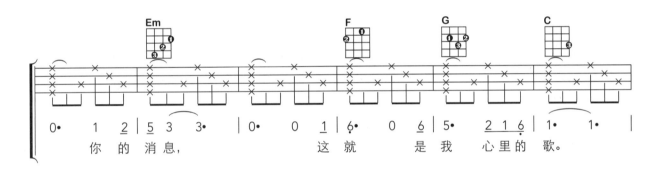

你 的 消 息, 这 就 是 我 心 里 的 歌。

扫弦中加入打弦技巧

　　打弦技巧是指用右手手指击打在琴弦上，发出类似切音的一种效果。这是民谣吉他弹唱中常用的一种技巧，也可以把这种打弦技巧移到尤克里里上来实现。但是由于尤克里里的琴弦为非金属弦以及琴体偏小，这种打弦技巧在尤克里里上表现的不是很完美。如果使用的是电箱琴，接上音箱之后，通过放大作用，效果会好一些。

　　可以这样理解：弹奏扫弦的时候加入切音，对应的，弹奏分解和弦的时候就加入打弦。切音和打弦都强化了节奏律动性，让节奏更加鲜明。

　　类似于在各种扫弦节奏型中加入切音，在各种分解和弦节奏型中适当加入打弦。

　　在记谱时，打弦记号也同样采用了吉他弹唱谱中经常使用到的方框，方框表示打弦。

这里给出几个打弦技巧的节奏型，供学习参考。

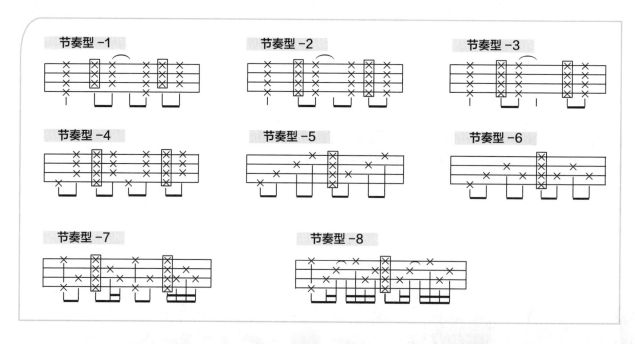

宝贝

1=C 4/4

词曲：张悬

扫弦中加入滞音技巧

滞音就是通过左手虚按琴弦，让琴弦发出哑音。在扫弦中加入滞音，会产生一种具有特色的节奏效果。在弹唱时，左手按住和弦，右手扫弦，现在左手需要在一些节拍上虚按琴弦，产生滞音效果。

右手的扫弦动作和之前一样没有变化，左手的按弦动作要进行一些改变，下面来学习如何在按和弦的时候进行虚按琴弦。

横按类的和弦以及四根琴弦都按的和弦，如 ♭B，左手按弦手指直接放松即可。

部分和弦也可以改变按弦手指，这样便于其他手指虚按琴弦，如 C 和弦、Am 和弦，可以用食指按弦，这样用小指、无名指进行滞音就很方便了。当然也可以用无名指按弦，用食指滞音。总之可以灵活安排指法。

按住 ♭B 和弦

手指放松虚按

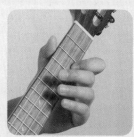

按住 C 和弦

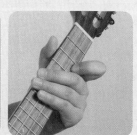

护弦滞音

按弦不到四根琴弦的和弦，如 G、F 等，使用不按弦的左手小指或无名指虚按在琴弦上即可。由于需要有手指进行护弦滞音，因此可以改变一些和弦按法，更便于滞音。如 G 和弦，我们就可以使用小横按的方法来按弦。

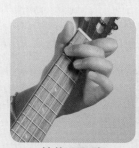

按住 F 和弦

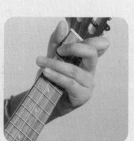

护弦滞音

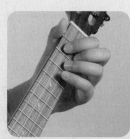

按住 G 和弦

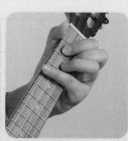

护弦滞音

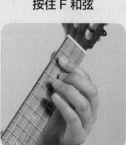

小横按 G 和弦

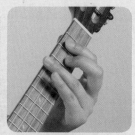

护弦滞音

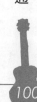

通常会在连续扫弦的密集类节奏型中加入左手的滞音，如下页谱例中的节奏型 -1、2 以及节奏型 -5 ~ 12。曲谱中上下扫弦箭头加上 x 表示滞音，扫弦箭头表示为正常的扫弦音，相对于滞音的可以称为开放音。

如同在"丰富律动的扫弦节奏型"中的第 4、5 组节奏型一样，开放音的位置不同，节奏的律动就会不同。节奏型 -5 ~ 12 是不同位置的开放音，当然这种变化会有非常多种，这里不一一列举。

也可以在一些常用节奏型中加入滞音，做为一种装饰作用，如节奏型 -3、4。通过这两个节奏型达到举一反三的作用，可以把之前学过的众多扫弦节奏型加入滞音。

加入滞音的扫弦节奏型并不难，弹奏熟练之后，可以即兴加入歌曲弹唱中。

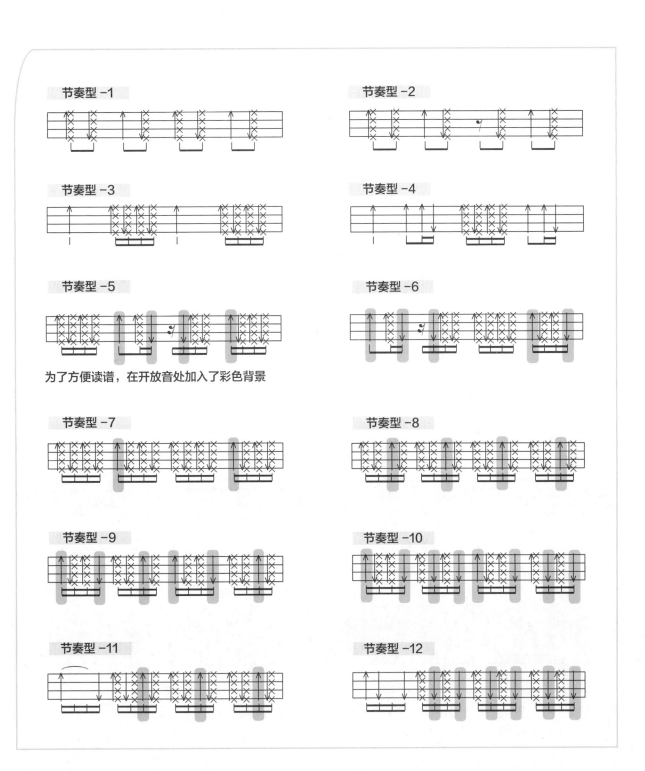

为了方便读谱，在开放音处加入了彩色背景

咖喱咖喱

1=F 4/4

词：陈曦 曲：董冬冬

尤克里里完整大教本——从入门到精通

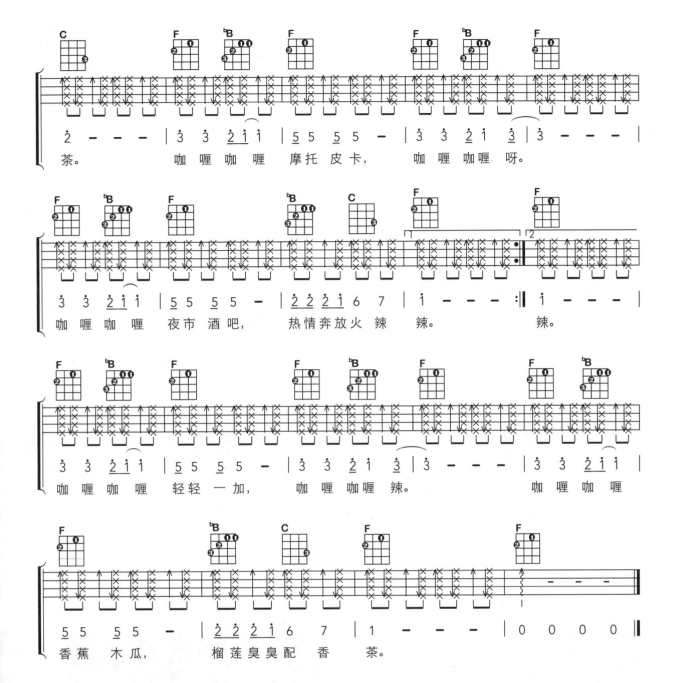

茶。　　　　咖喱咖喱 摩托 皮卡，　咖喱咖喱 呀。

咖喱咖喱 夜市 酒吧，　热情奔放火 辣　辣。　　　辣。

咖喱咖喱 轻轻 一加，　咖喱咖喱 辣。　　　咖喱咖喱

香蕉 木瓜，　榴莲臭臭配 香　茶。

扫弦中加入轮扫技巧

轮扫技巧在尤克里里弹唱中也是一种凸显其风格的技巧。依次使用小指、无名指、中指和食指连续快速地扫弦，称为轮扫。

轮扫要扫得连贯均匀，初始练习的时候是有一点难度的，需要手指动作灵活而且协调性好。请观看本教程的配套视频来学习。

使用 rasg. 来做轮扫标示，如右侧的谱例所示。向下连续扫四次，依次使用小指、无名指、中指和食指。

轮扫的分解动作如图所示。

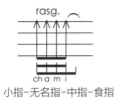

小指-无名指-中指-食指

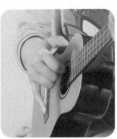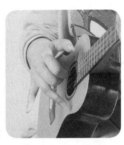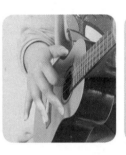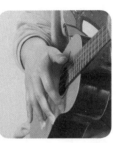

这里提供 4 个常用轮扫的节奏型，在弹奏熟练以及掌握轮扫的应用要点以后，可以将轮扫灵活地运用到歌曲弹唱中去。

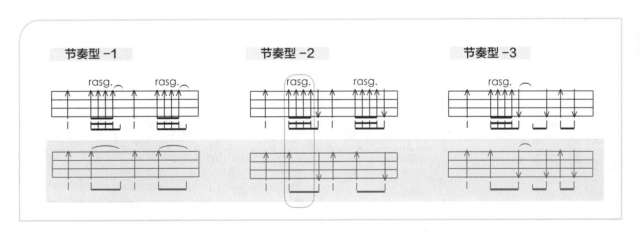

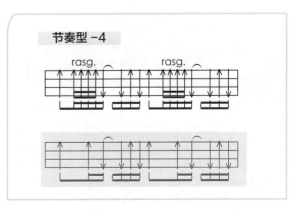

参看节奏型下方的彩色对应节奏型，轮扫的时值与其相对应。如节奏型 -2 的线框所示。

当遇到使用彩色节奏型编配的歌曲时，就可以加入轮扫，这样的弹奏会更体现出尤克里里的味道。

花房姑娘

1=C 4/4

词曲：崔健

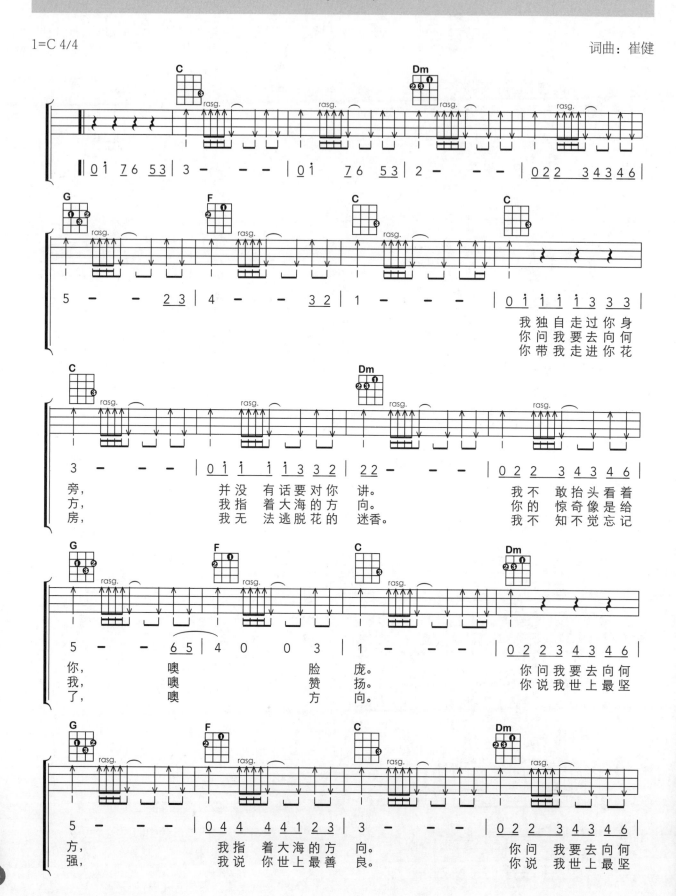

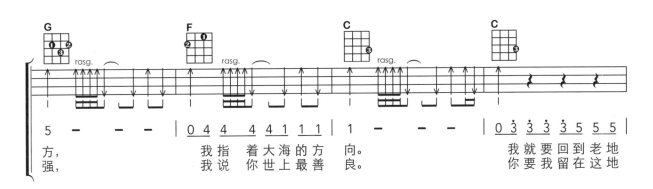

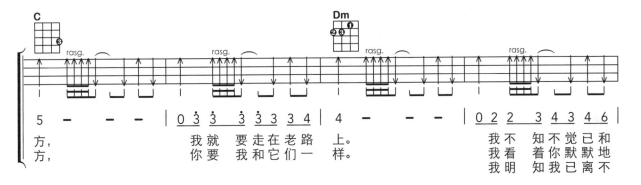

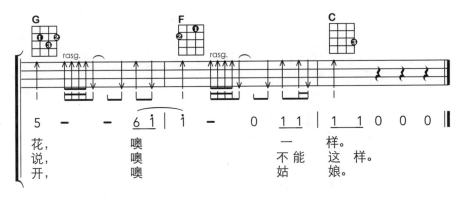

一江水

1=G 4/4

词曲：王洛宾

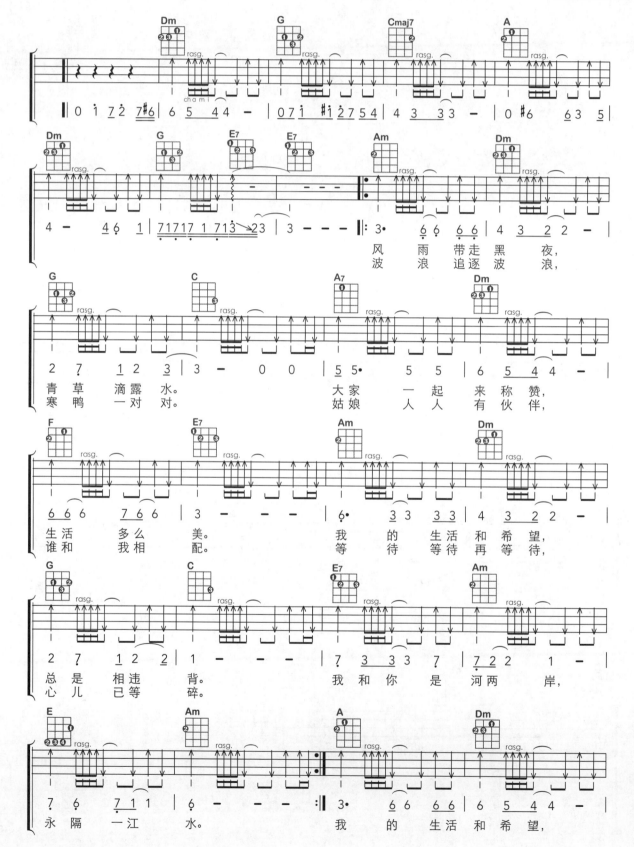

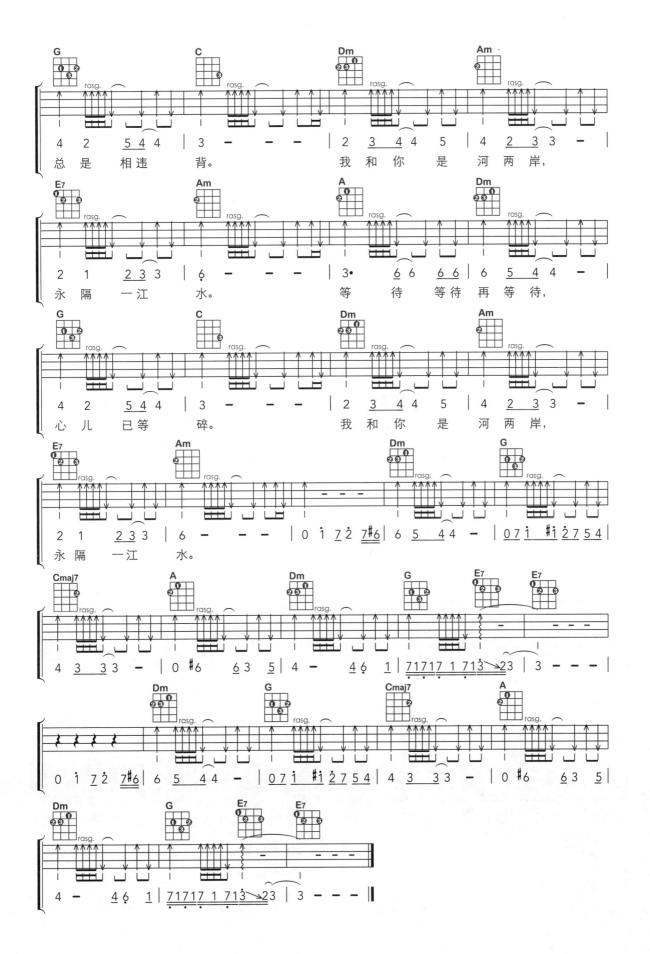

找自己

1=C 4/4

词曲：陶喆

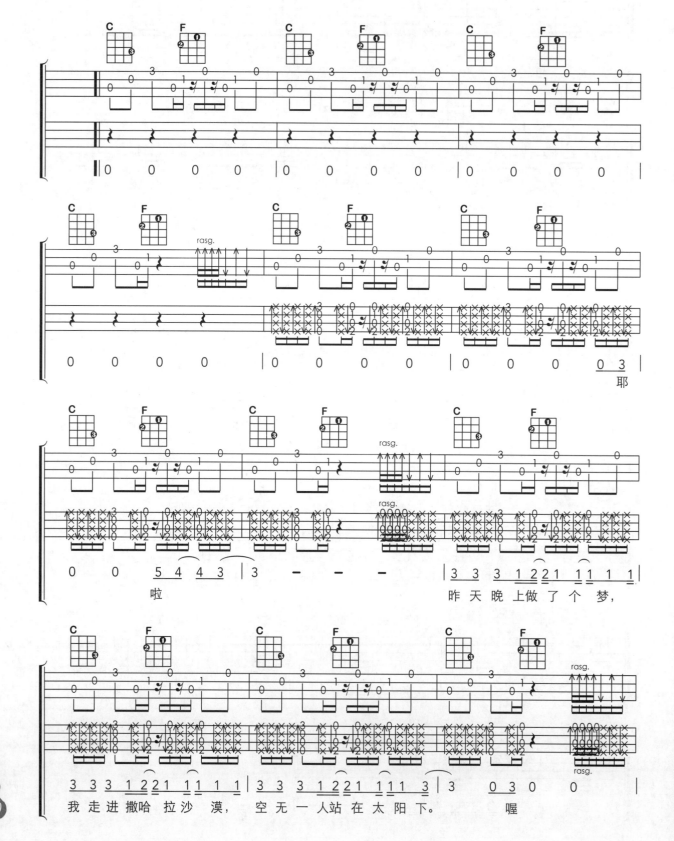

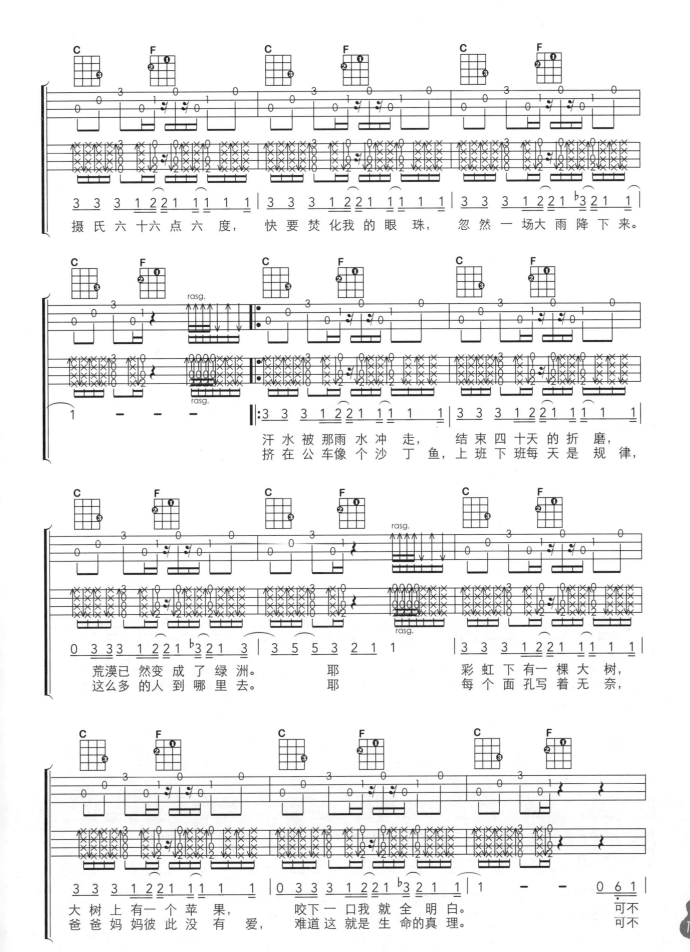

摄氏六十六点六度，快要焚化我的眼珠，忽然一场大雨降下来。

汗水被那雨水冲走，结束四十天的折磨，
挤在公车像个沙丁鱼，上班下班每天是规律，

荒漠已然变成了绿洲。　耶　　　彩虹下有一棵大树，
这么多的人到哪里去。　耶　　　每个面孔写着无奈，

大树上有一个苹果，咬下一口我就全明白。
爸爸妈妈彼此没有爱，难道这就是生命的真理。

可不
可不

111

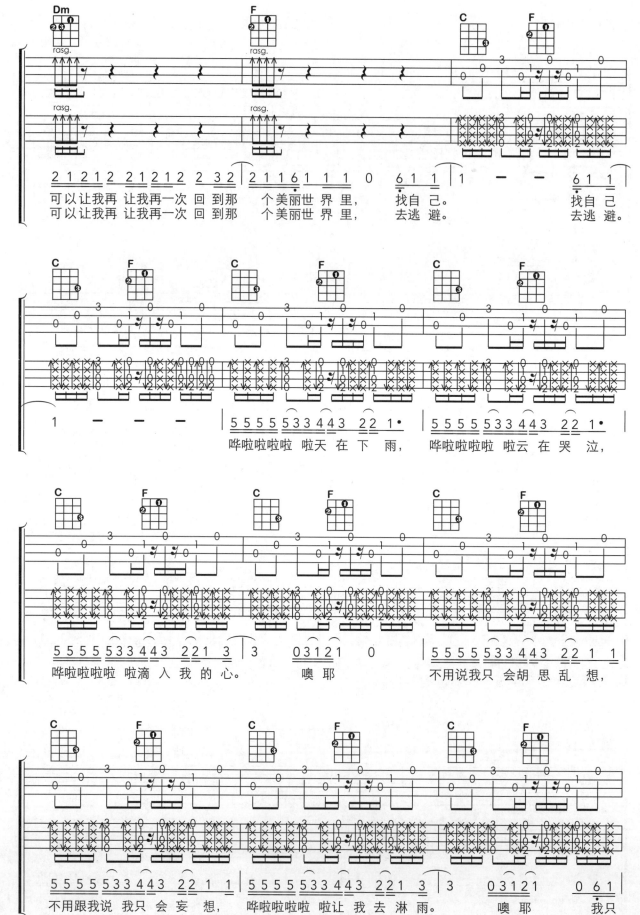

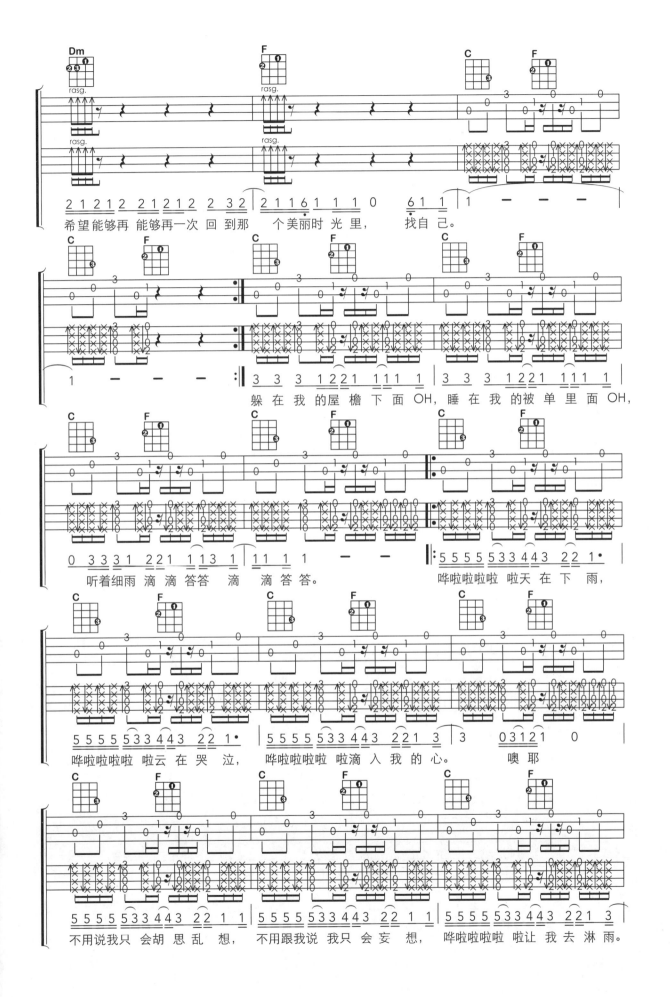

希望 能够 再 能够 再 一次 回 到 那 个 美丽 时光 里，找 自 己。

躲 在 我 的 屋 檐 下 面 OH，睡 在 我 的 被 单 里 面 OH，

听着 细雨 滴 滴 答答 滴 滴 答答。哗啦啦啦啦 啦天 在 下 雨，

哗啦啦啦啦 啦云 在 哭 泣，哗啦啦啦啦 啦滴 入 我 的 心。 噢耶

不用 说 我 只 会 胡 思 乱 想，不用 跟 我 说 我 只 会 妄 想，哗啦啦啦啦 啦让 我 去 淋 雨。

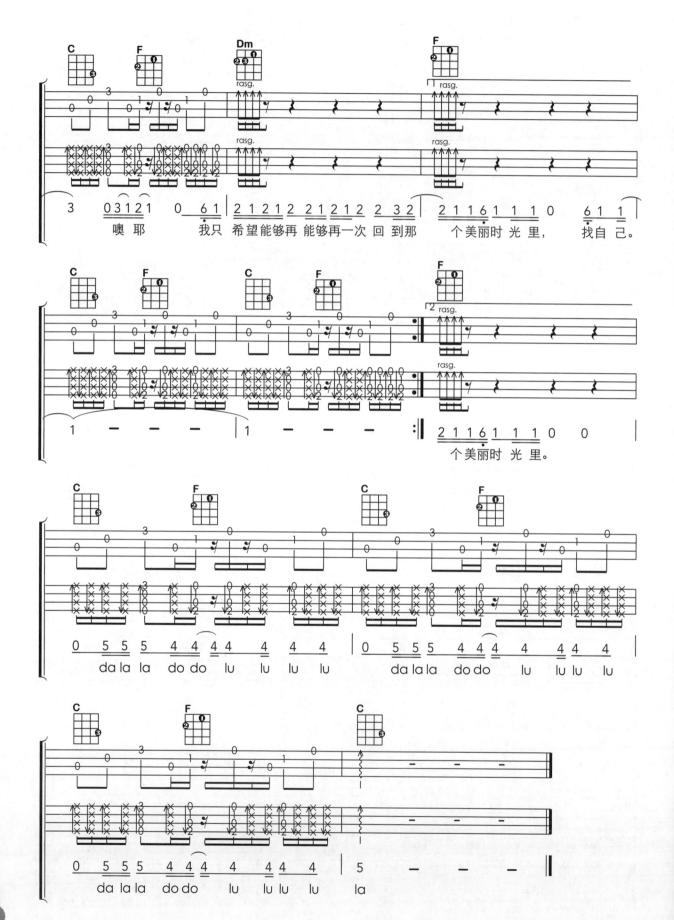

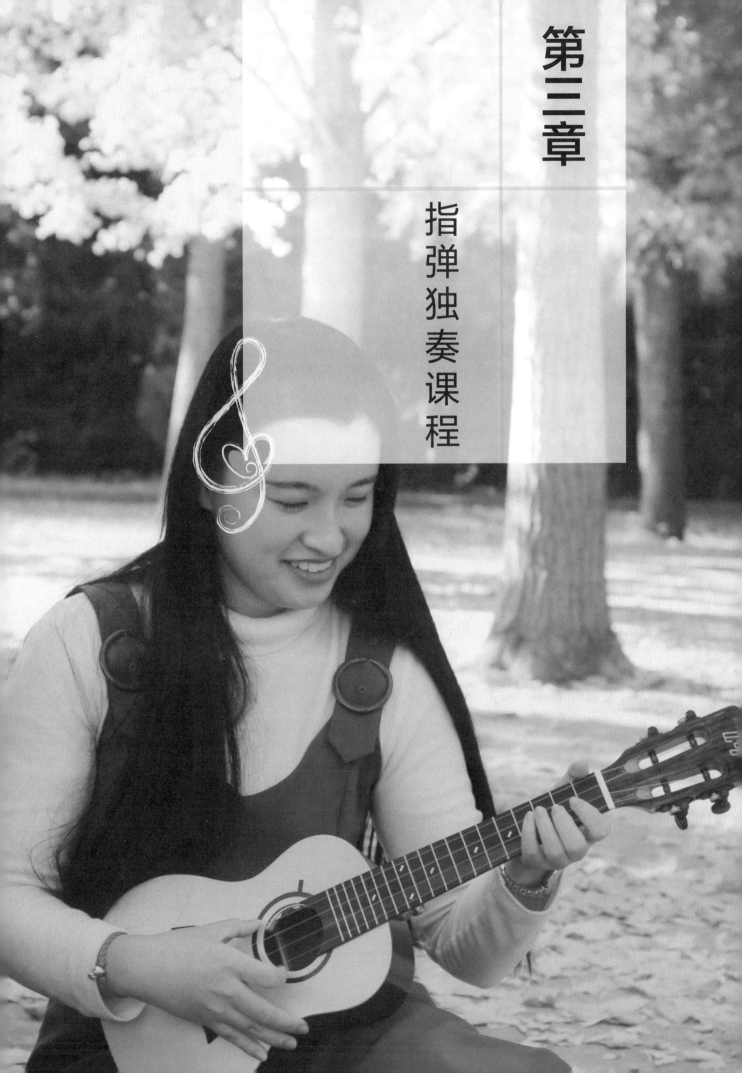

第三章

指弹独奏课程

指弹独奏基础入门

先从加入琶音的简单指弹独奏练习曲开始。指法上基本以使用拇指弹奏为主，在此基础上也可以安排拇指和食指的简单二指法弹奏。

练习时注意乐曲的整体性，不要出现哑音、错节拍等问题。观看本教程的配套演奏示范视频，对初学者会有很大的帮助。

生日快乐歌

1=C 3/4

曲：帕蒂·希尔，米尔德里德·希尔

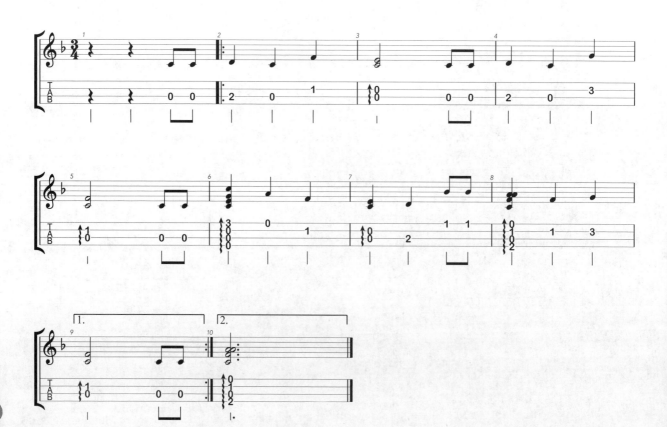

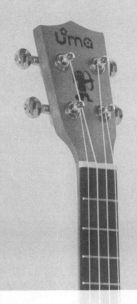

小星星

1=C 4/4

曲：莫扎特

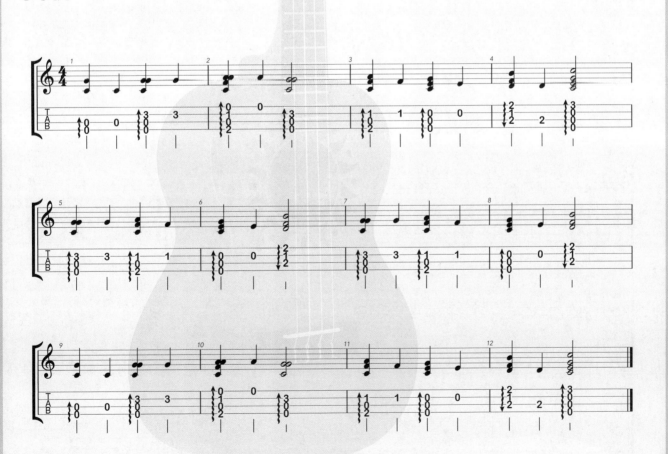

雪绒花

1=C 3/4

曲：理查德·罗杰斯

118

奇异恩典

1=C 3/4

曲：James P·Caeerll，David S·Clayton

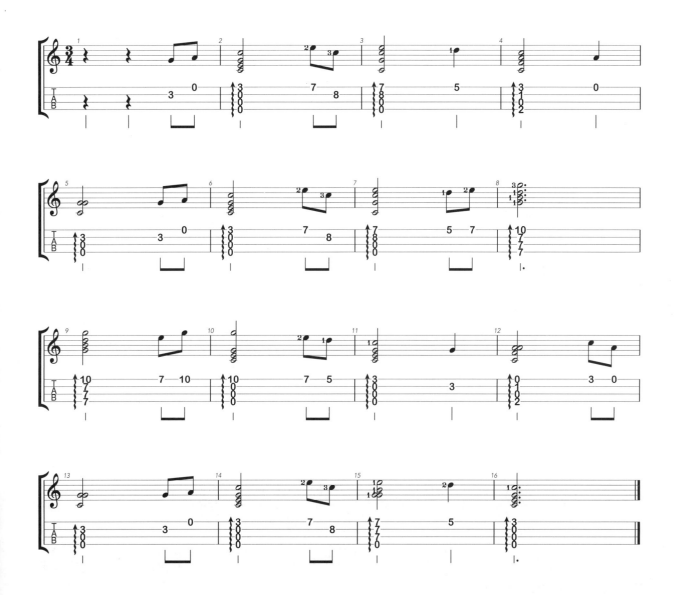

琶音的下拨与回拨

　　前面章节介绍的琶音弹奏都是4弦至1弦方向下拨弹奏。琶音也和扫弦一样，不仅可以下拨，也可以由1弦至4弦方向进行回拨（上拨）。

　　一般情况下，使用拇指下拨琶音，使用食指回拨琶音，这样都是使用指肚指甲来拨弦，会让音色更为一致。当然，也可以使用拇指回拨。

　　在乐曲中，琶音的最后一个音是乐曲的主旋律音，如下面的谱例所示，简谱以及五线谱中的黑色音符为主旋律音。

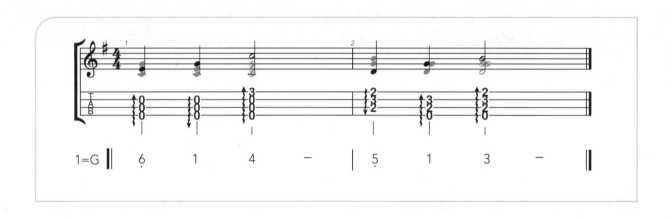

　　可以观看本教程配套视频的示范和讲解。

四季歌

1=F 4/4

<div align="right">日本民歌</div>

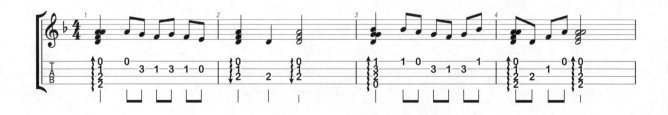

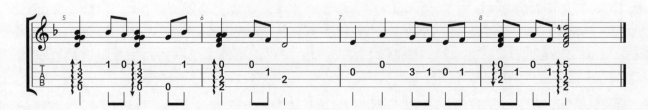

温柔地爱我 （Love me tender）

1=G 4/4

曲：George R. Poulton

温柔地爱我 （Love me tender）

假如爱有天意

1=F 3/4 曲：Yoo Young Seok

尤克里里完整大教本——从入门到精通

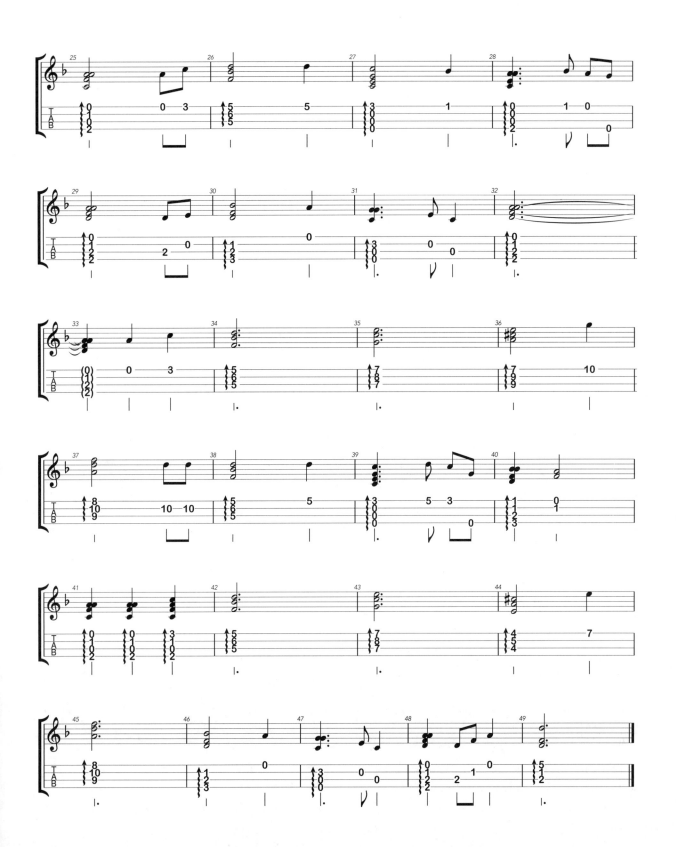

虫儿飞

1=F 4/4

曲：陈光荣

学习简单的击弦、勾弦和滑弦技巧

击弦、勾弦和滑弦是尤克里里常用的演奏技巧，是常用的装饰音的技巧，简单易学。

击弦：用左手手指指尖部分，垂直下击在琴弦上，使得琴弦发音。如图3-1（a）所示，右手弹响1弦3品，然后用无名指击打在5品位置，发出1弦5品的音，如图3-1（b）所示。曲谱中，H表示击弦。

勾弦：左手手指按住琴弦后，向外侧勾响琴弦。如图3-1（b）所示，同时按住1弦3品和5品，用右手弹响1弦5品之后，左手无名指向外侧勾弦，如图3-1（a）所示，这时发出了1弦3品的音。曲谱中，P表示勾弦。

击勾弦：击弦和勾弦的连续动作，同一手指击响琴弦后再勾响琴弦。

倚音：倚音是装饰音，用以装饰旋律的辅助音，倚音很短小，占本音的时值。在旋律本音上方的小音符就是倚音音符，如下面的谱例所示。

请观看本教程的配套视频学习。

（a）　　　　　　　　　　　　（b）

图 3-1　击弦与勾弦

击弦练习

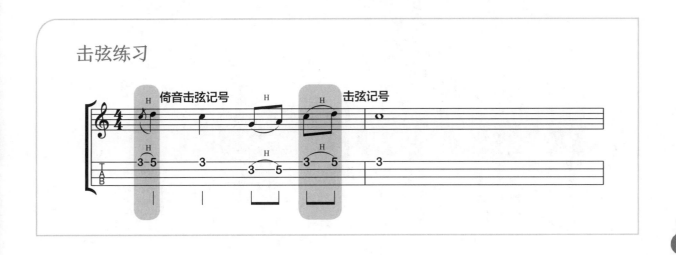

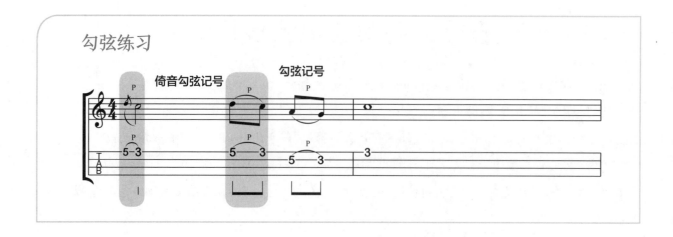

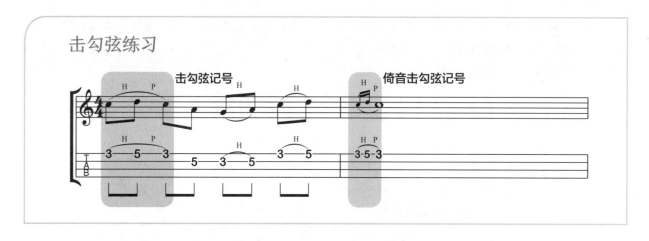

滑弦（滑音）

滑弦也称滑音，用左手手指按在一个品格上，弹响之后，左手手指滑向另外一品，可以向上滑动（上滑音），也可以向下滑动（下滑音）。如图3-2（a）所示，弹响1弦3品之后，左手无名指从3品滑向5品，如图3-2（b）所示。这是向上滑弦，也可以向下滑弦，从5品滑向3品。曲谱中，"s."或"sl."表示滑弦（滑音）。

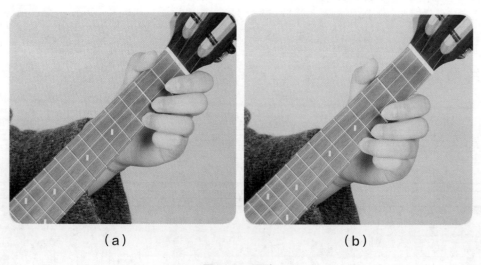

（a） （b）

图3-2 滑弦

滑弦练习 – 含标记说明

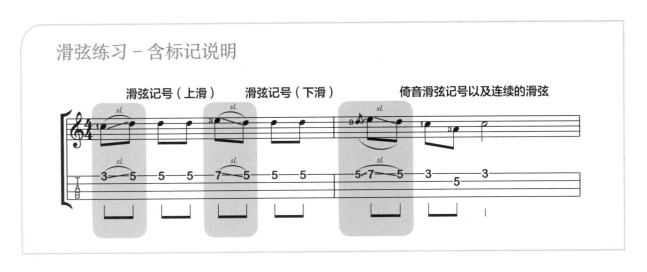

滑弦记号（上滑）　　　滑弦记号（下滑）　　　　倚音滑弦记号以及连续的滑弦

综合练习

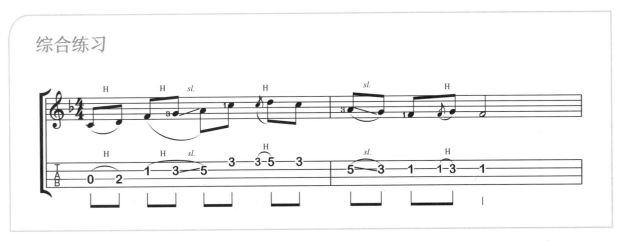

小步舞曲

1=C 4/4

曲：巴赫

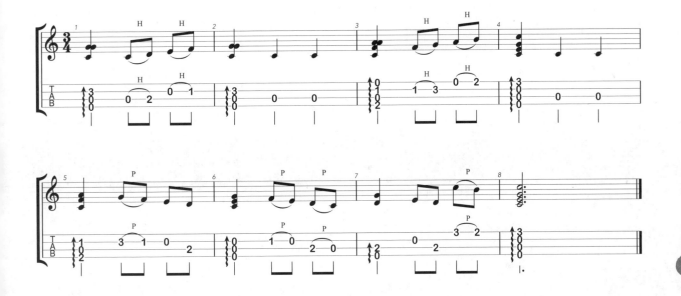

哦，苏珊娜

1=C 4/4

曲：斯蒂芬·福斯特

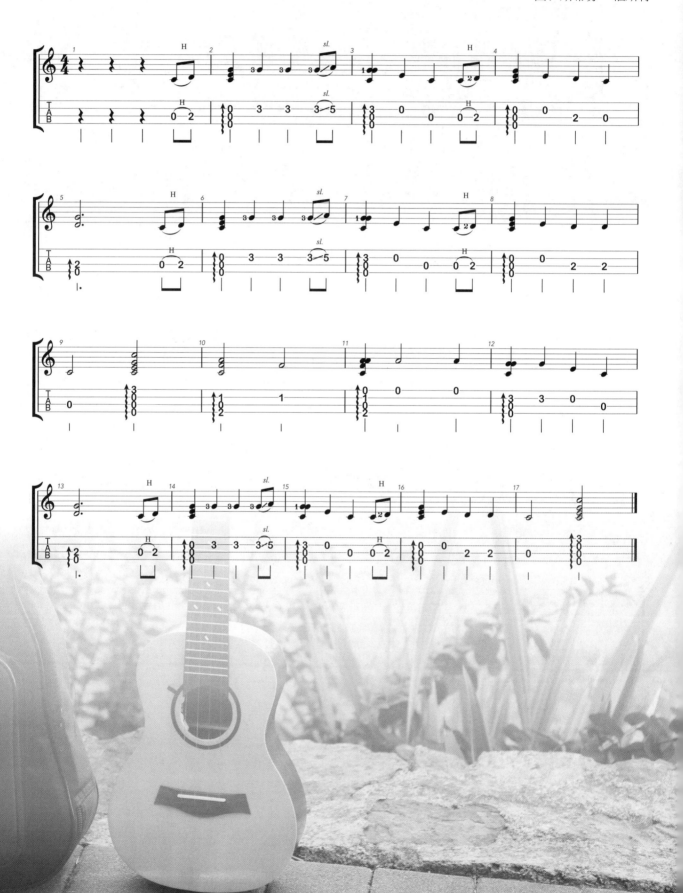

盛夏的果实

1=F 4/4

曲：Meyna Co

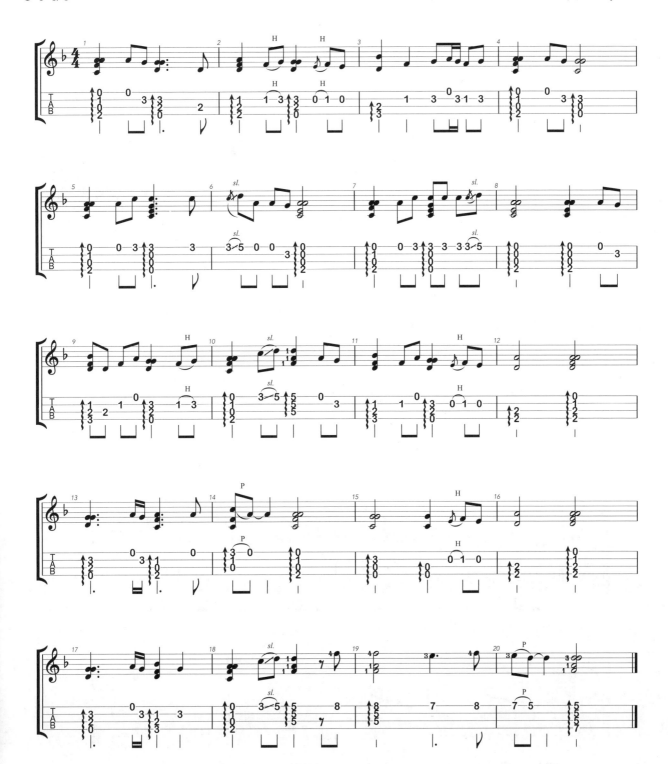

二指法的练习

　　二指法拨弦，使用拇指与食指拨弦在尤克里里指弹独奏中是一个重要的指法。

　　尤克里里只有四根琴弦，而且琴体小，这时两个手指的灵活性就会得到体现。区别于吉他的弹奏，在拇指与食指灵活协调的配合下，可以使尤克里里的特色发挥得更加极致。

　　在本教程的基础课程中，已经初步学习了二指法，按照拇指弹拨3、4弦食指弹拨1、2弦的基本原则弹奏一些单音旋律，在指弹独奏中也会遵循这个基本原则，但是根据曲目具体情况，不会拘泥于这种指法分配，完全可以灵活安排指法。

　　经过之前的练习，手指拨弦能力应该得到了提高，逐渐地可以不需要用手指支撑面板进行弹奏，如图所示。

　　让拇指与食指能灵活协调地弹奏是指弹独奏的基本功。在弹唱的课程中，二指法依然是重要的指法。一定要掌握好二指法。

二指法练习 -1

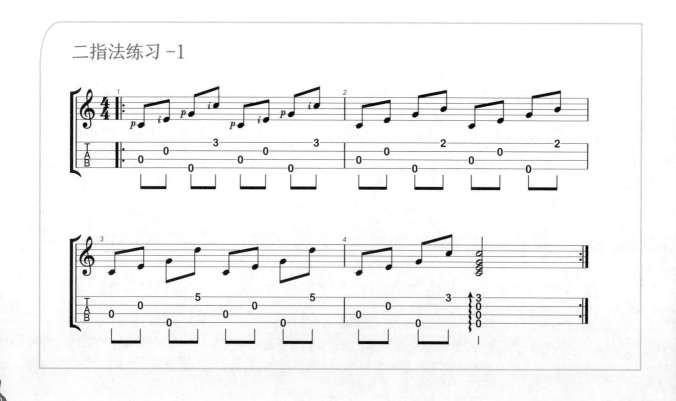

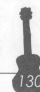
尤克里里完整大教本——从入门到精通

二指法练习 -2

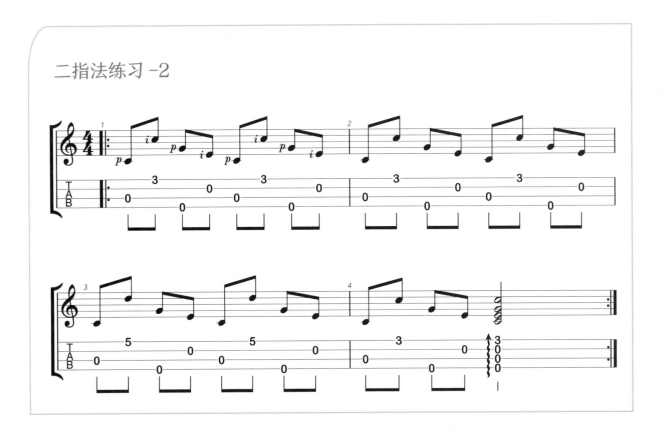

二指法练习 -3

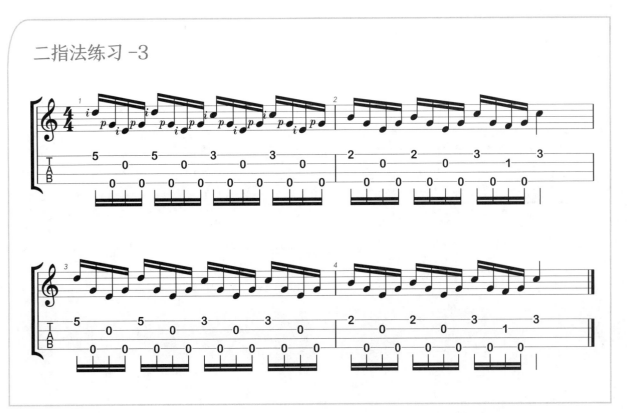

欢乐颂

1=F 4/4

曲：贝多芬

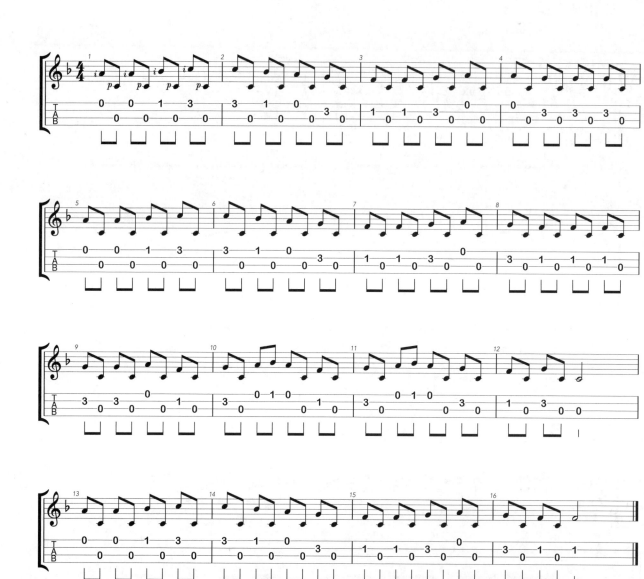

尤克里里完整大教本——从入门到精通

货运列车 （Freight train）

1=F 4/4

曲：Elizabeth Cotton

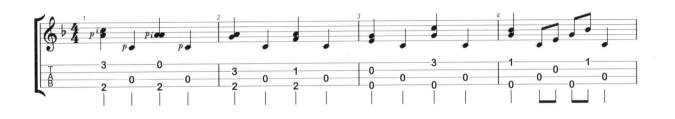

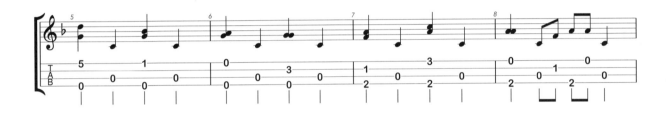

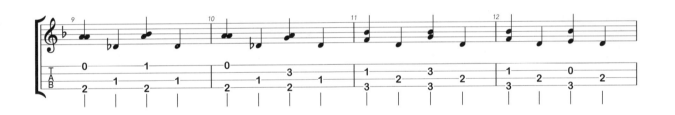

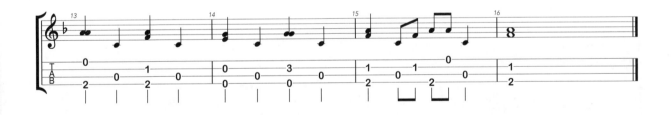

嘀嗒

1=C 4/4

曲：高帝

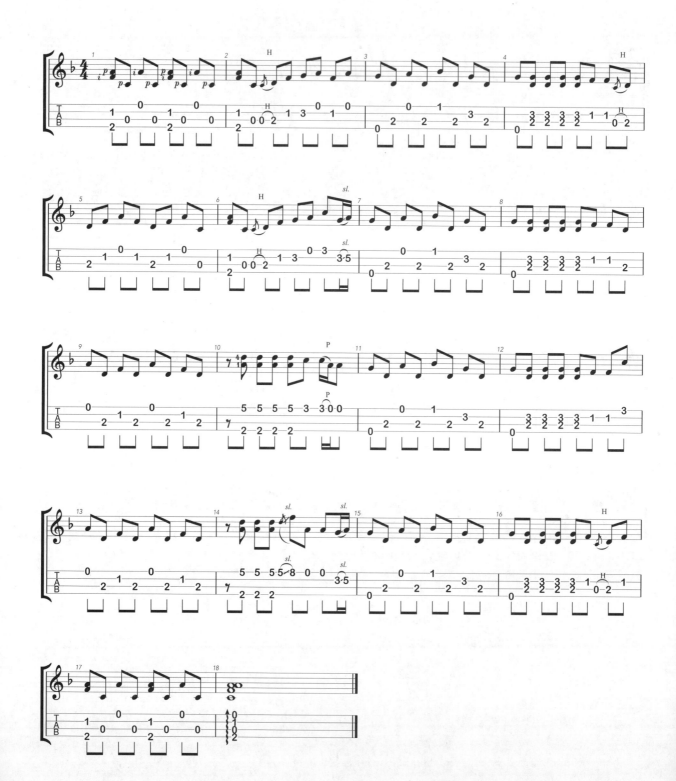

尤克里里完整大教本——从入门到精通

三指法的练习

尤克里里的指弹独奏指法中会有多指法，即三指法、四指法。

三指法使用拇指与食指、中指配合进行弹奏。原则上拇指弹拨 3、4 弦，食指弹拨 2 弦，无名指弹拨 1 弦。当然不是一定要遵循这个指法分配，根据具体曲目情况，可以灵活分配。

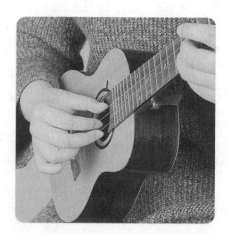

三指法练习 -1

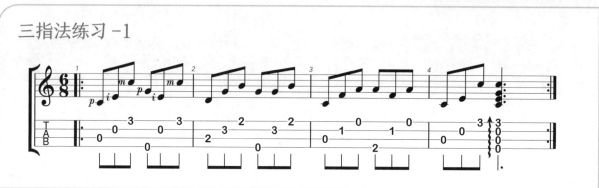

三指法练习 -2

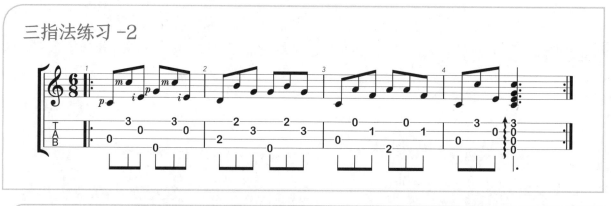

三指法练习 -3

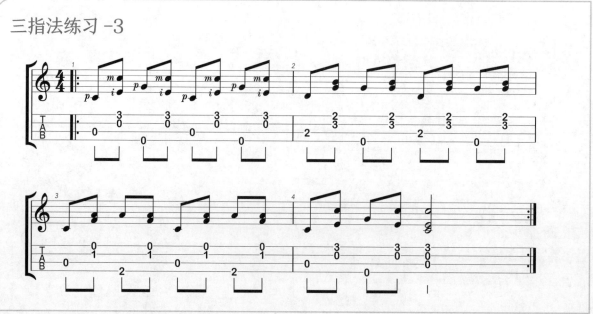

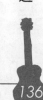

三指法练习 -4

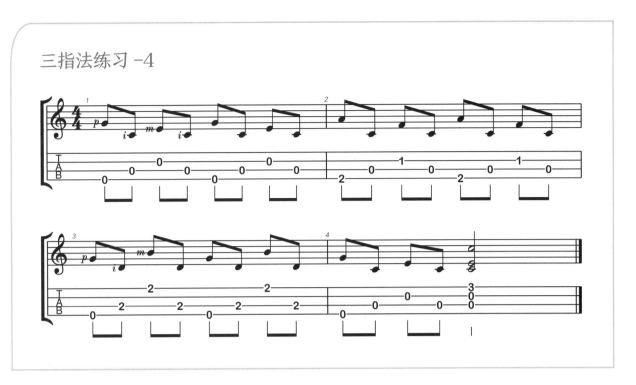

三指法练习 -5

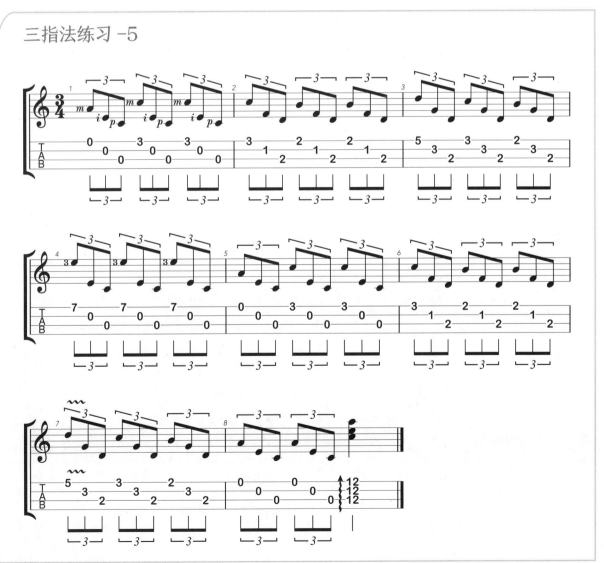

三指法练习 -6

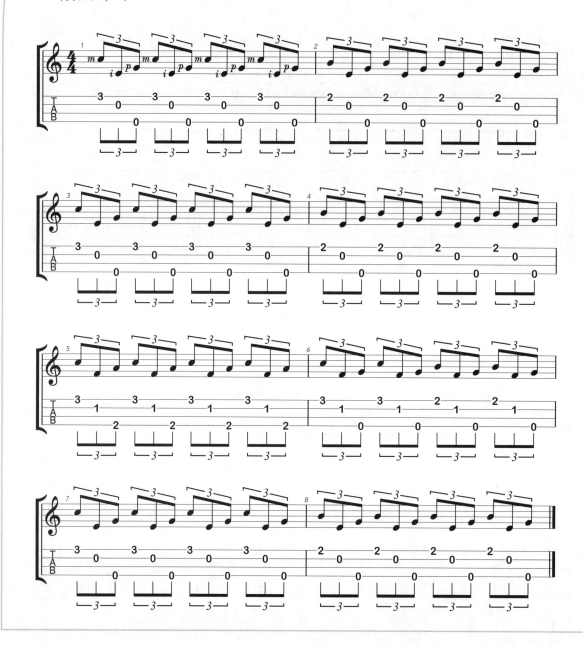

小步舞曲

1=F 3/4

曲：Johann Krieger

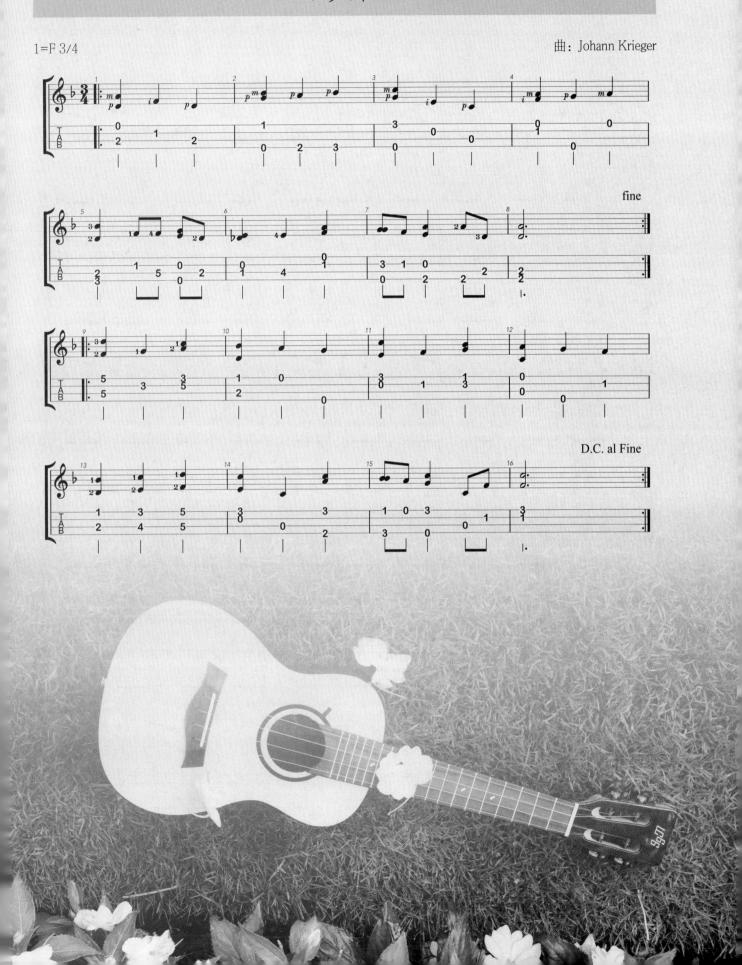

Praludium

1=F 6/8

曲：Ferdinando Carulli

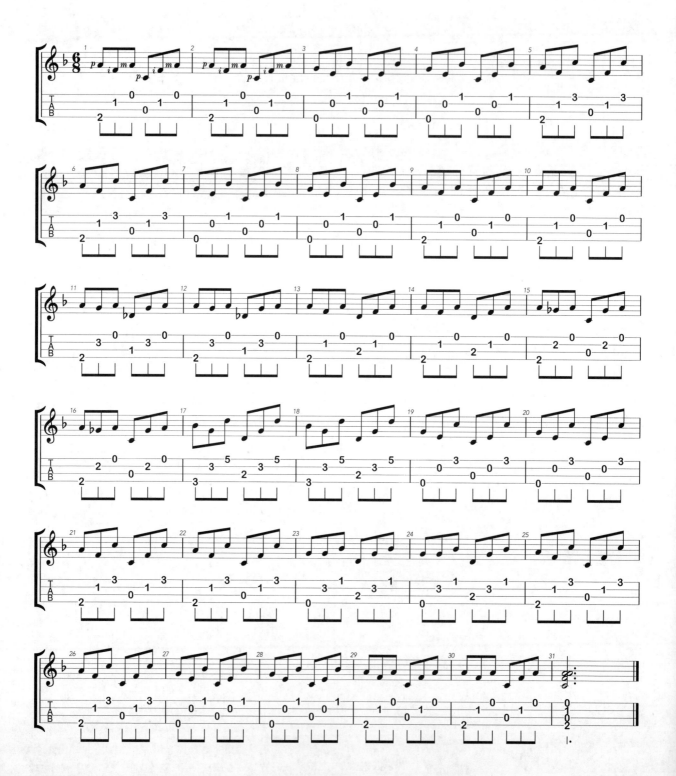

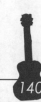

Country dance

1=C 2/4

曲：佚名

四指法的练习

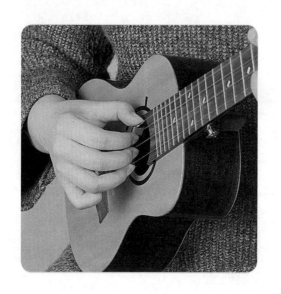

尤克里里的四指法弹奏非常简单，拇指弹拨4弦，食指弹拨3弦，中指弹拨2弦，无名指弹拨I弦。如图所示。

在每一首具体曲目中，通常情况下不会只使用一种指法进行演奏。指法的分配要灵活，二指法、三指法、四指法都可以采用，选择最熟练的指法；根据曲谱，选择适合的指法，教程中二指法、三指法以及四指法的练习条例，就是各种指法应用的实际场景，通过练习了解和掌握其指法应用规律；对于演奏难度不大的曲目，不必纠结于指法的安排，只要弹奏顺手即可；对于演奏难度偏大的曲目，务必尝试不同的指法分配，选择最适合的指法，选用优化的指法，对演奏会有非常大的帮助。

四指法练习 -1

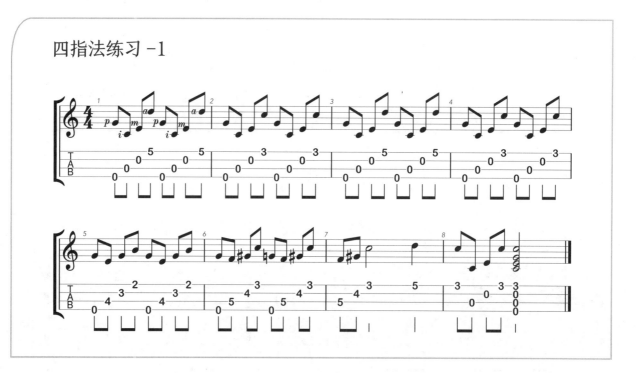

四指法练习 -2

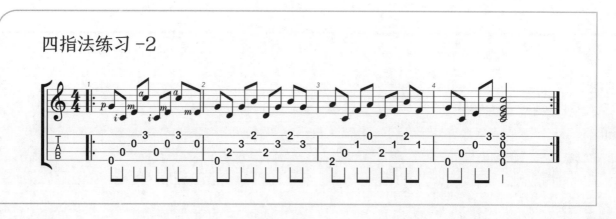

四指法练习 -3

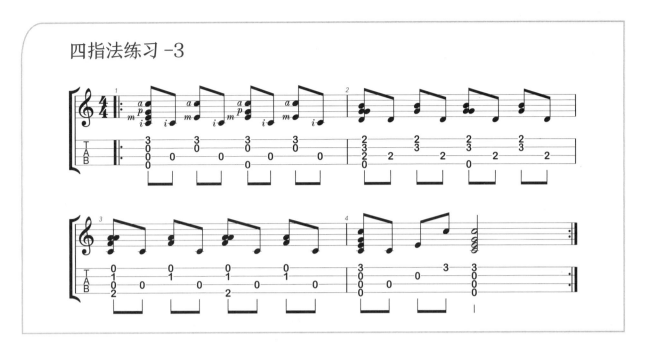

四指琶音

本教程前面介绍的琶音弹奏，都是使用一个手指，现在学习使用四个手指来弹奏琶音。

四指琶音就是依次使用拇指、食指、中指和无名指弹拨琴弦，这要求手指要灵活和协调，这样才能弹奏出连续顺畅的琶音。

四指琶音具有很强的演奏灵活性，可以下拨琶音，也可以回拨琶音，可以弹奏任意3根琴弦的琶音。在一些有难度的曲目中，四指琶音的指法要比单指琶音更为方便演奏。

四指琶音相对来说有一定的难度，需要多加练习才能够掌握。请观看教程的配套视频进行学习。

四指琶音练习 -1

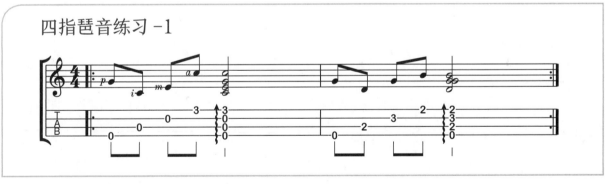

四指琶音练习 -2

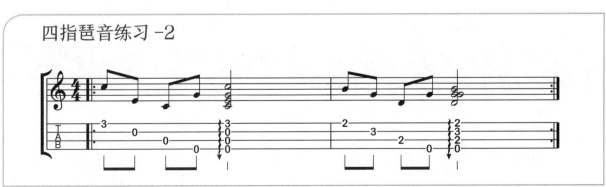

漫长回家路

1=C 4/4

曲：托马斯

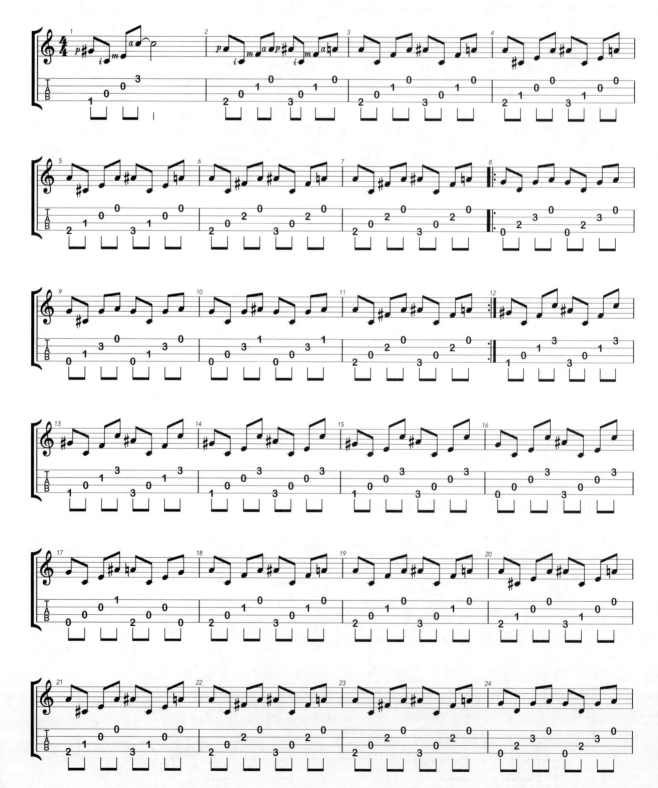

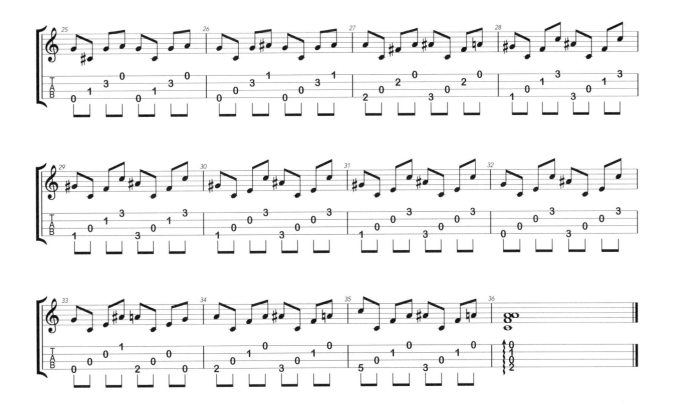

水下的爱

1=C 9/4

曲：托马斯

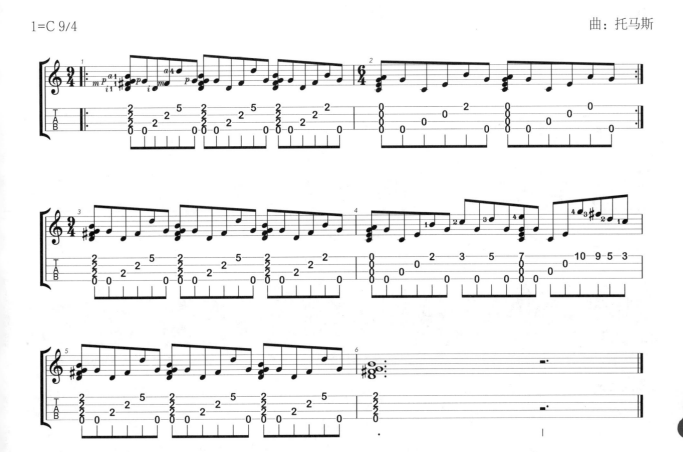

莫斯科郊外的晚上

1=F 2/4

曲：瓦西里·索洛维约夫·谢多伊

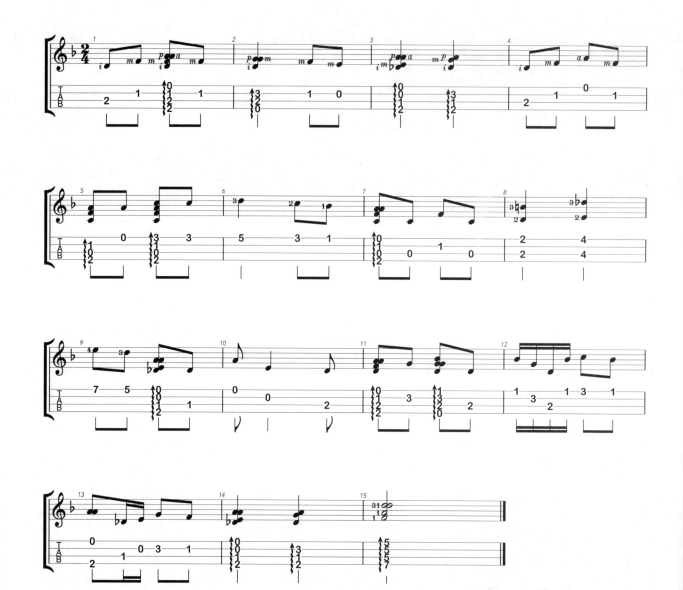

加入扫弦的指弹独奏

加入扫弦奏法在尤克里里指弹独奏中也是经常使用到的。关于扫弦的基础学习，请参阅弹唱课程中扫弦学习的内容。

下面的3条练习,使用二指法进行弹奏。

练习 -1

练习 -2

练习 -3

你是我的阳光 (You are my sunshine)

1=F 4/4

曲：Jimmie Davis

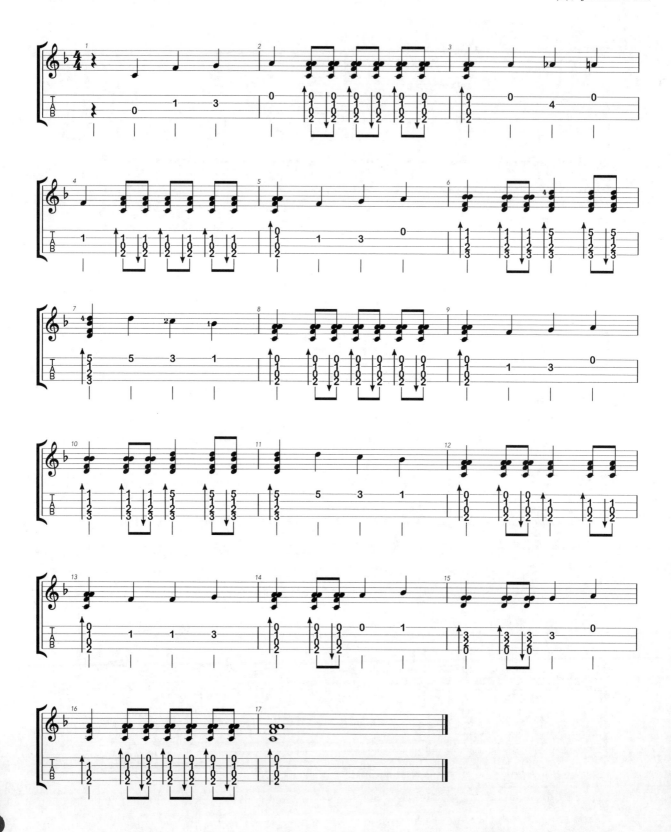

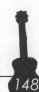

铃儿响叮当（Jingle bells）

1=F 4/4

曲：詹姆斯·罗德·皮尔彭特

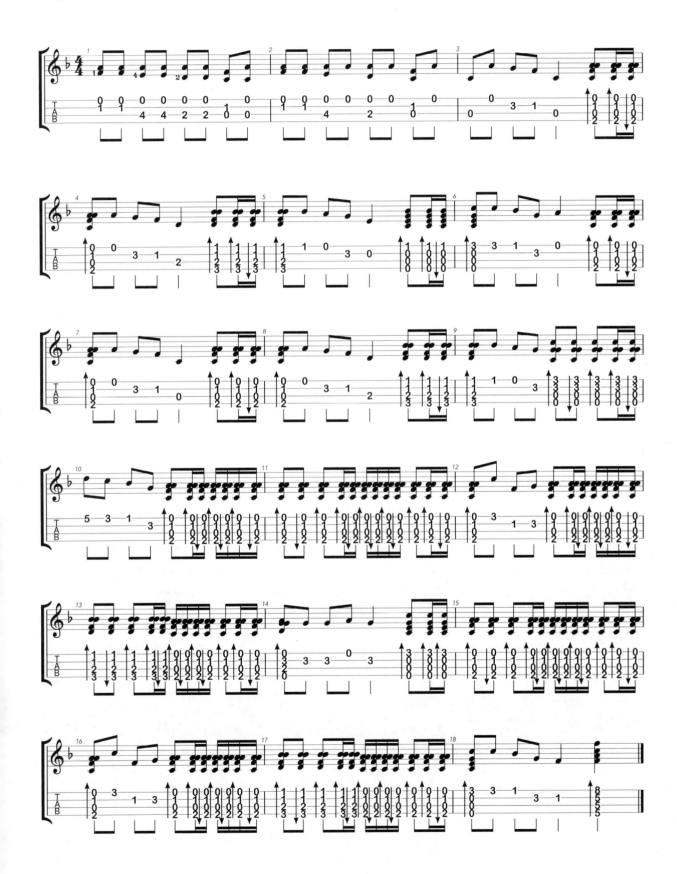

花房姑娘

1=C 4/4

曲：崔健

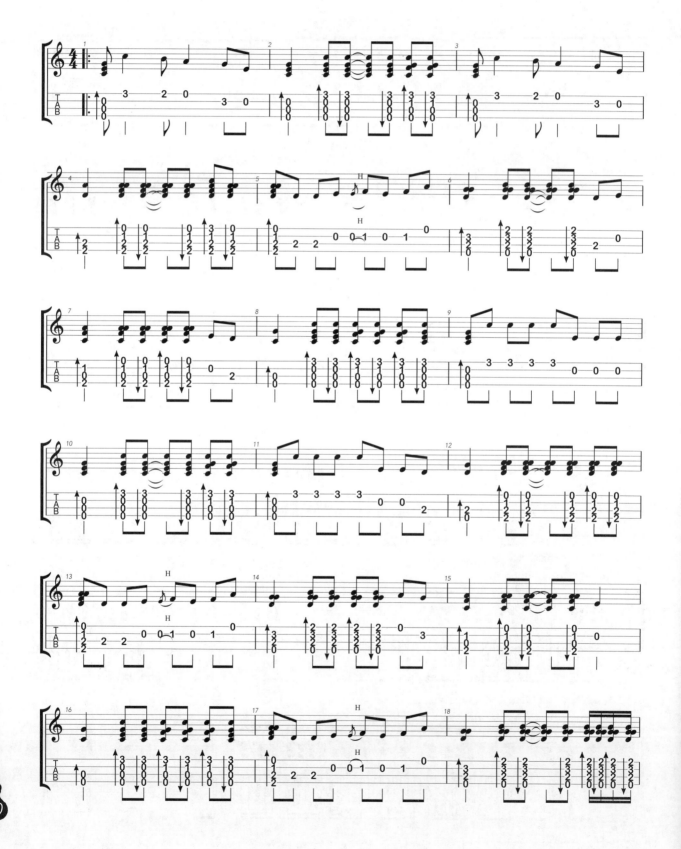

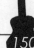

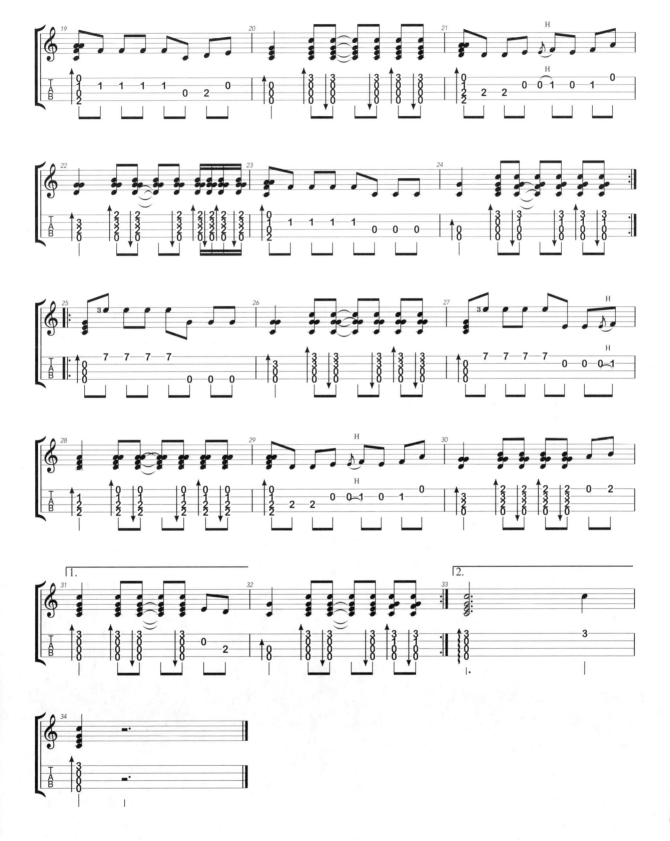

提高演奏能力

接下来，在之前弹奏的基础之上通过一些乐曲的片段练习来提高演奏能力。

下面会针对左手按弦、把位转换、横按指法、击勾滑弦、节奏、速度、左右手指法分配、大跨度按弦等方面进行训练，以提高和强化演奏能力。以下每一个练习均配有演奏示范视频，可参照本教程配套视频进行练习。

在片段练习之后，选择了8首完整的乐曲，通过对这些曲目的弹奏，一定会提高你的尤克里里演奏水平。

练习 1 - 风之丘（片段）

这是一首舒缓的乐曲，要体现乐曲演奏的连贯性，第4、5小节为加入击弦装饰音的下行乐句，要流畅。

曲谱中A区域（彩色阴影部分的曲谱，下同）没有安排一根手指按弦，而是安排无名指和小指按1、2弦的5品，这样的指法可以让2弦5品的琶音延音保留，让琶音更具连贯完整性。指法安排如图所示。

练习 2 - 彩虹之上（片段 1）

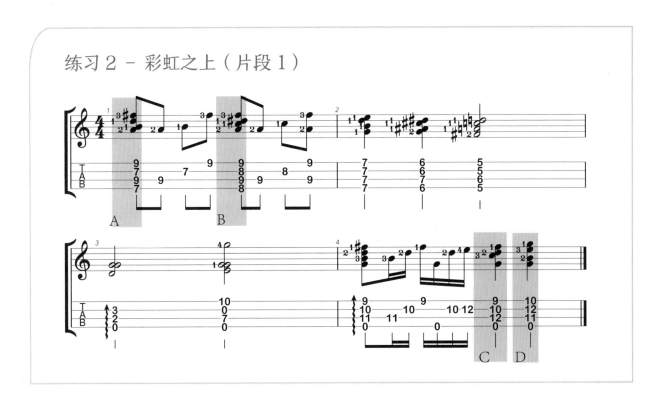

A、B 区域为横按指法，这在尤克里里指弹独奏乐曲中也是经常会出现的指法，中指和无名指固定不动，食指大横按进行移动，7品（A）移向8品（B）。指法如图所示。

C 向 D 的转换也需要注意，在高把位的这种左手指法变化时，品格间距小，容易按错品格位置。高把位的和声按弦，需要多加练习。

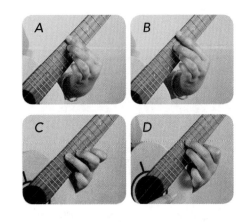

练习 3 - 奇迹的山（片段，大跨度滑音）

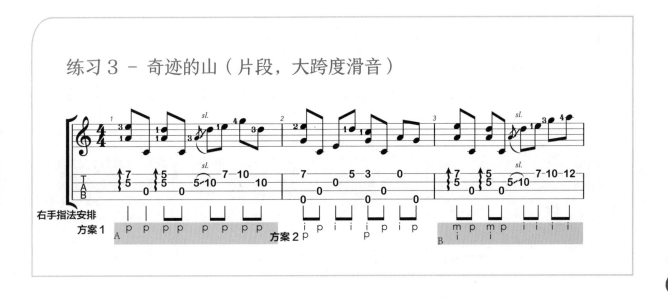

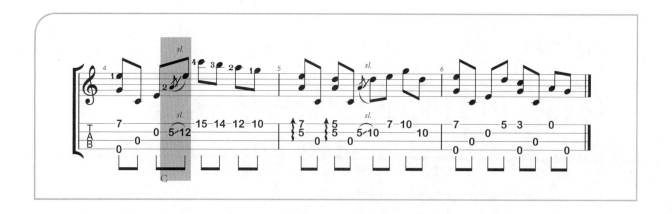

很多尤克里里指弹独奏乐曲可以单独使用拇指来进行弹奏，特别是有琶音的时候。我们为几乎同样的乐句安排了 A 和 B 两种不同的指法。B 的琶音使用多指琶音的指法。请对两种指法进行比较和体会。

C 区域是一个大跨度的倚音滑音，练习时注意时值的准确性，以及指法连接的动作协调性。

练习 4 - 花（片段）

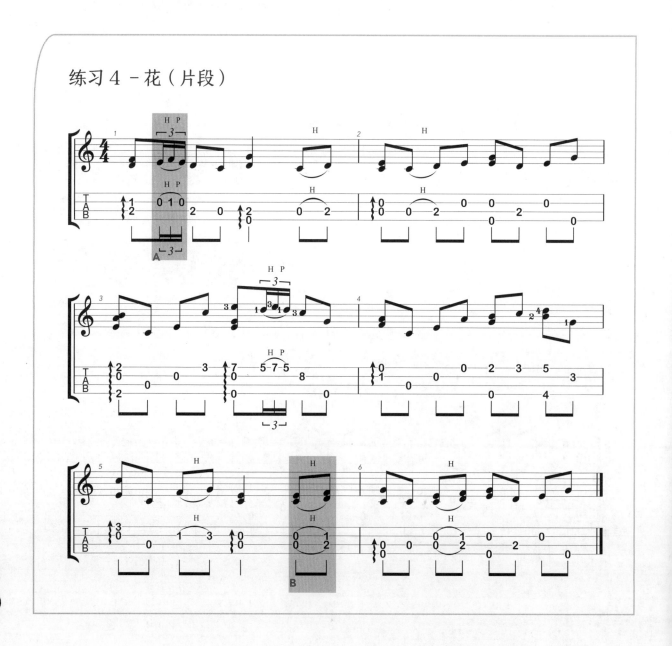

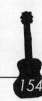

连续击勾弦是常用的一种美化音符的方法，A 区域所示就是这个曲目的一个特点。

双音击弦、勾弦、滑弦也是经常使用到的技巧，如 B 区域的乐句，比较容易掌握。

加入击勾弦技巧的曲目，在弹奏的时候一定要注意乐曲的完整性和连贯性，让乐曲听起来要流畅。

练习 5 – 这个夏天（片段）

曲：久石让

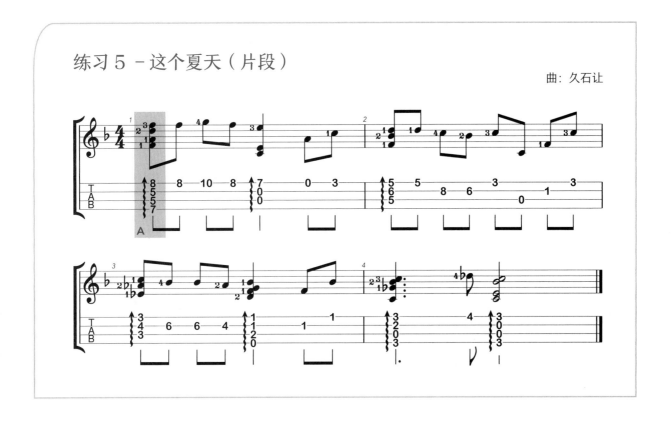

A 区域的横按指法是一种常用的指法，多加练习，要能熟练掌握。

顺利进行把位转换是尤克里里指弹独奏中必须拥有的基本能力。不能因为转换把位而影响乐曲的节奏和速度。这个练习中的把位转换比较多，注意练习。

练习 6 – 风之甬道（片段）

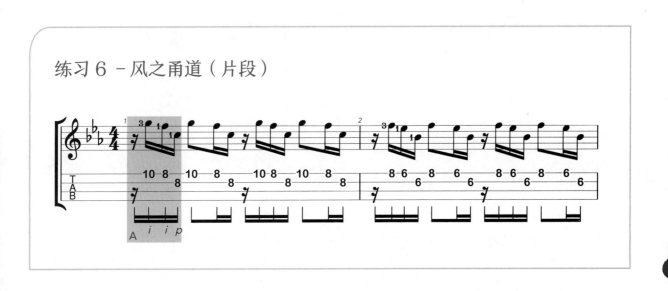

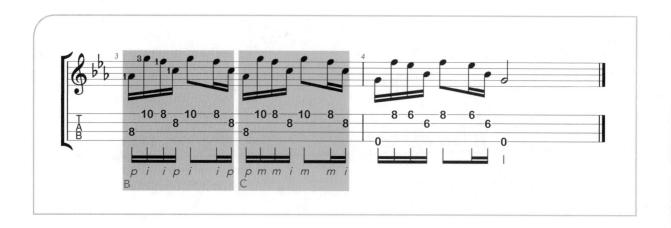

这个练习中，左手的指法不变，把位在变化。这种指法编写的乐曲很常见。在乐曲节奏方面，相对比第3、4小节，第1、2小节出现了一个16分音符的空拍，注意节奏的准确性。

在弹奏尤克里里指弹独奏乐曲的时候，应该尽量习惯于采用二指法、三指法拨弦，尽量安排手指进行交替拨弦。A区域中，使用的是二指法，拇指、食指交替拨弦。B、C是相同的乐句，B安排的是二指法，C安排的是三指法。请体会不同的弹拨指法。

练习 7 - I believe（片段）

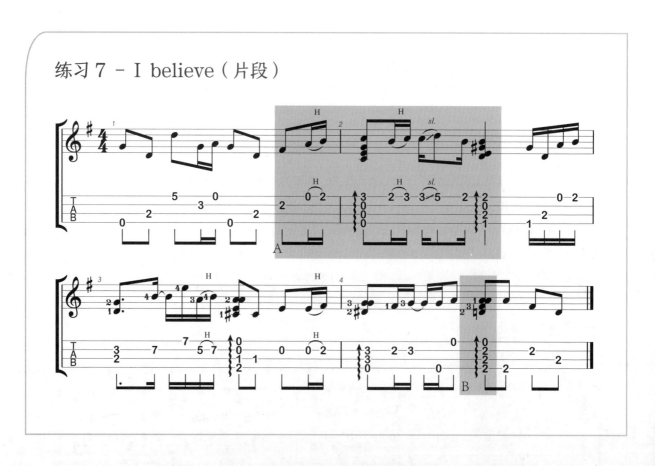

A区域中所示为连续的击弦和滑弦，请注意演奏的流畅完整性。

这条练习节拍相对来说比较复杂，请注意节拍的准确性，弹错拍的曲子听起来一定会感觉不舒服。

B区域中使用三个手指按同一品的相邻琴弦，这种指法也经常出现，需要掌握。

练习 8 – 仰望星空（片段）

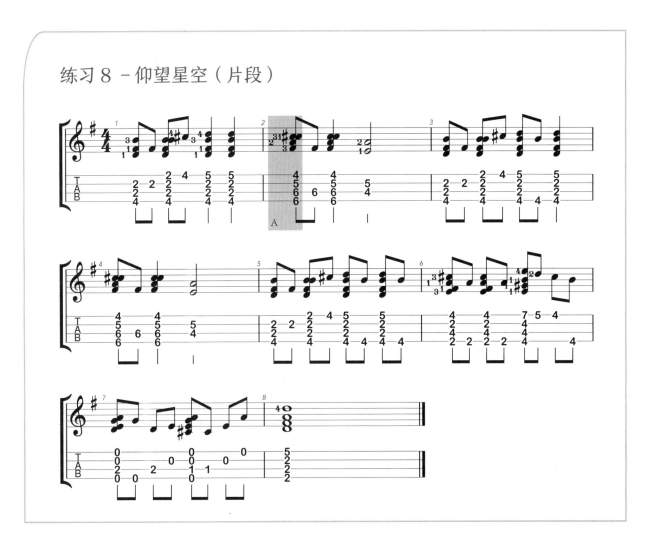

同时拨四根琴弦，只能使用四指法，如市条练习。

A 区域中的 3、4 弦安排了一个手指按弦。这种折指横按，也是经常会使用到的指法，这种指法使得弹奏时可以余出一个手指去按其他的音。在市条练习中，由于不必余出其他手指按弦，所以这里也可以使用两个手指按弦（3、4 弦）。

练习 9 – Body surfing（片段）

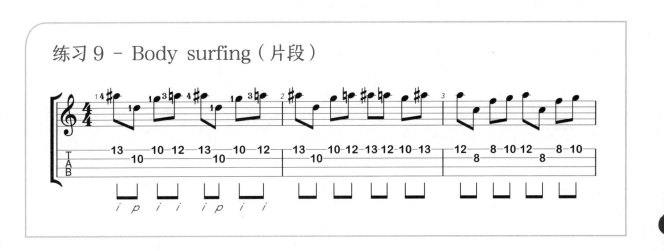

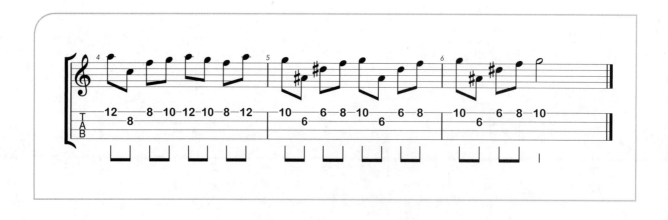

这是使用拇指、食指二指法快速拨弦的练习。速度提升之后，左手、右手的动作不仅要快而且要协调。

练习 10 - 雨的印记（Kiss the rain）（片段）

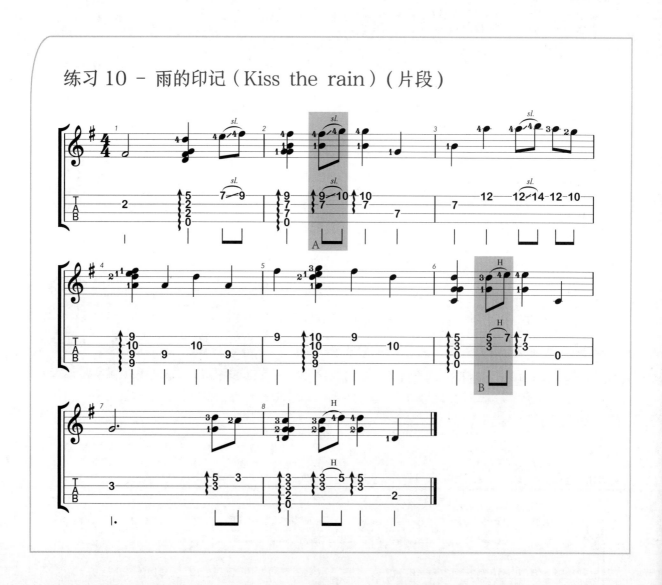

A 区域为双音中单音滑弦，B 区域为双音中单音击弦。这类奏法都需要手指的独立性要好。

练习 11 - Mizutamari（片段）

曲：小林

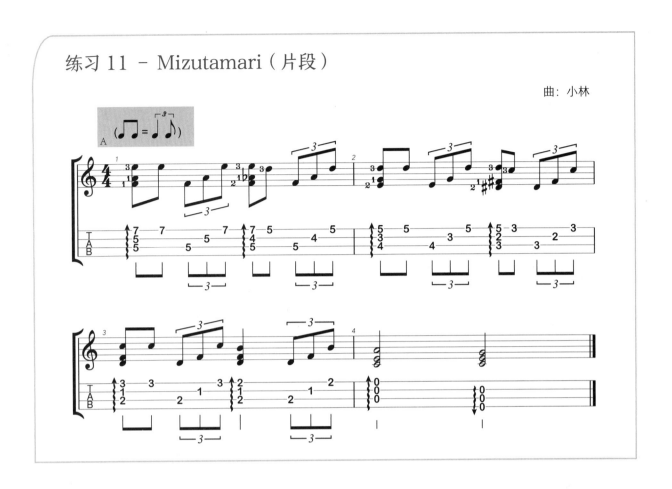

注意 A 区域的标示，这表示在曲谱中记谱为左侧的音符，在实际演奏的时候，要演奏成右侧音符的时值。中曲的八分音符演奏成三连音的音符，是 Swing 节奏。弹奏时务必要让时值准确，不能弹成八分音符。这个练习的把位转换以及指法变化都是特别好的练习范例。

练习 12 - 彩虹之上（片段 2）

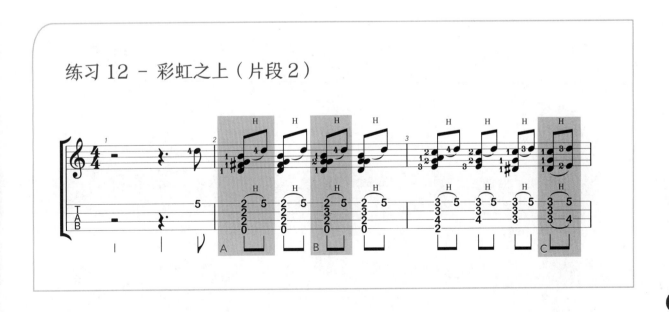

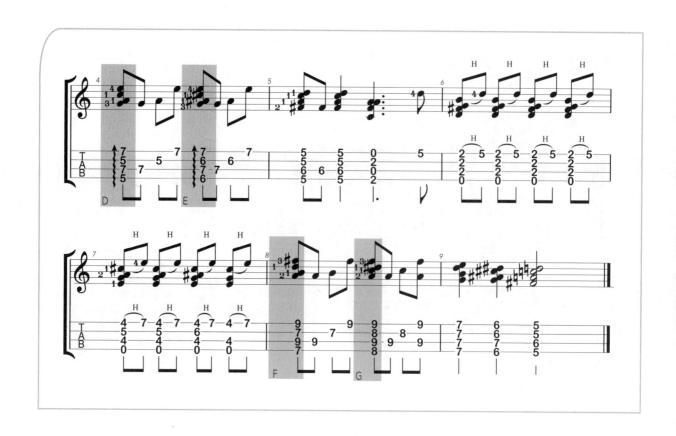

　　食指横按加入小指击弦（A区域），然后再加入中指按弦（B区域），要求手指具有一定的独立性，这种指法也是常用的指法，需要掌握。

　　C区域为加入了双音击弦。

　　击弦指法，如图所示。

　　注意：D向E指法变化，这和练习2中的C向D转换的指法一样，中指无名指固定不动，横按的食指进行移动。

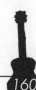

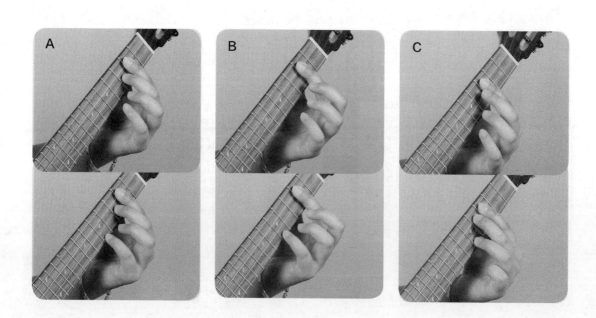

练习 13 - Missing three（片段 1）

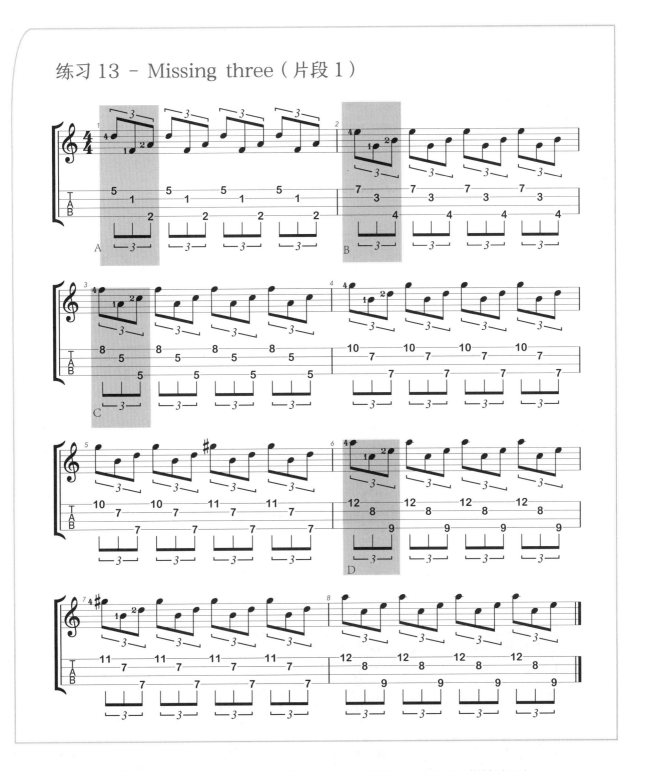

这是典型的三指法拨弦曲目，难度与重点在于左手手指大跨度，以及左手手指按弦能力。

参见 A、B、C、D 的按弦手型照片。

练习 14 - Missing three（片段 2）

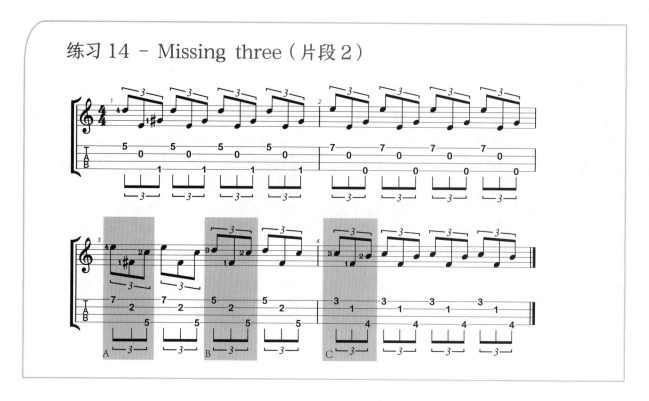

这个练习依然是要求手指大跨度按弦，而且手指按弦更为绕手，难度比较大。参见 A、B、C 的按弦手型照片。

练习 15 - Pianoforte（片段 1）

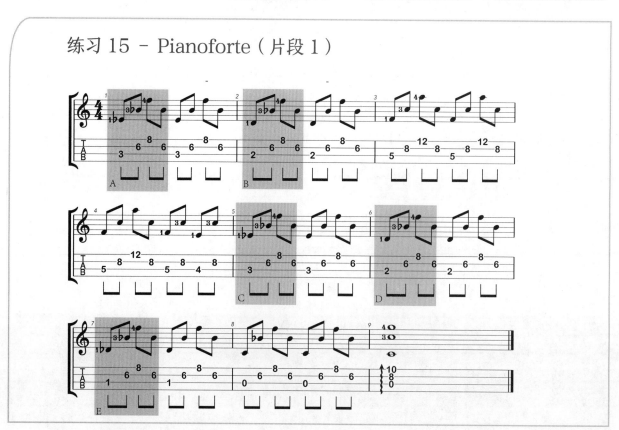

练习 16 - Pianoforte （片段 2）

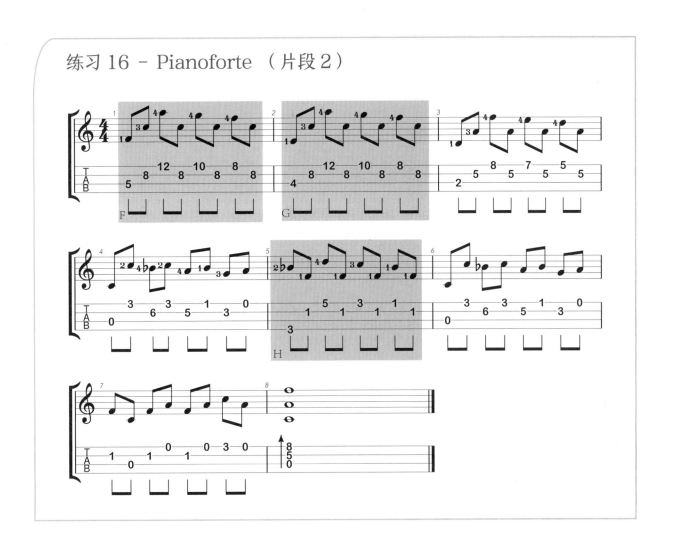

练习 I5 和练习 I6 都是 Pianoforte 乐曲片段，手指按弦的跨度以及按弦指法都是有难度的。

练习 I5 中，同一按弦指型，食指变化着按弦位置，如 A 向 B、C 转 D 转 E 的按弦指法进行。

练习 I6 中，同一按弦指型，则是小指变化着按弦位置，如 F、G、H。其中 G 的手指跨度非常大，这在吉他上将是无法实现的指法。

练习 I5、I6 中 A ~ H 按弦手型如图所示。

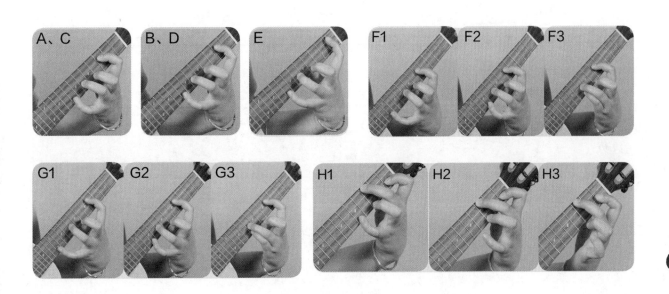

花

1=C 4/4

曲：岸部真明

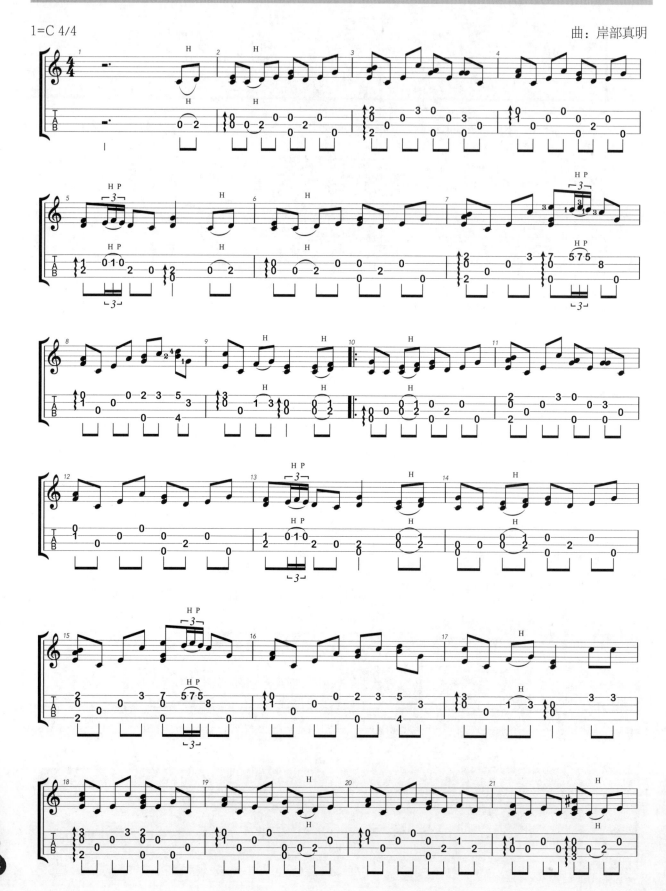

尤克里里完整大教本——从入门到精通

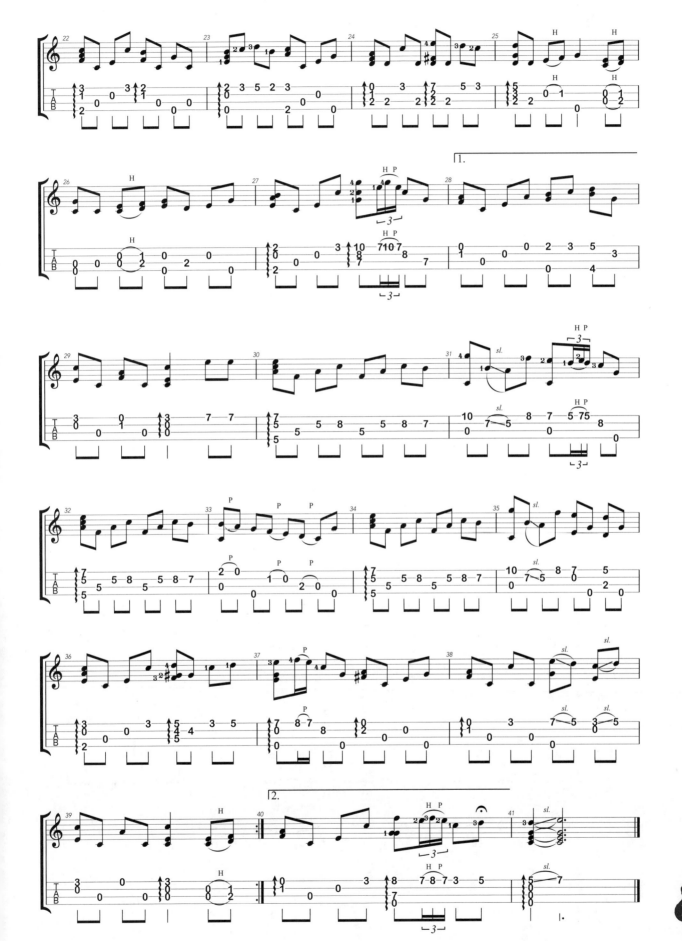

风之丘

1=C 4/4

曲：久石让

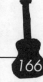

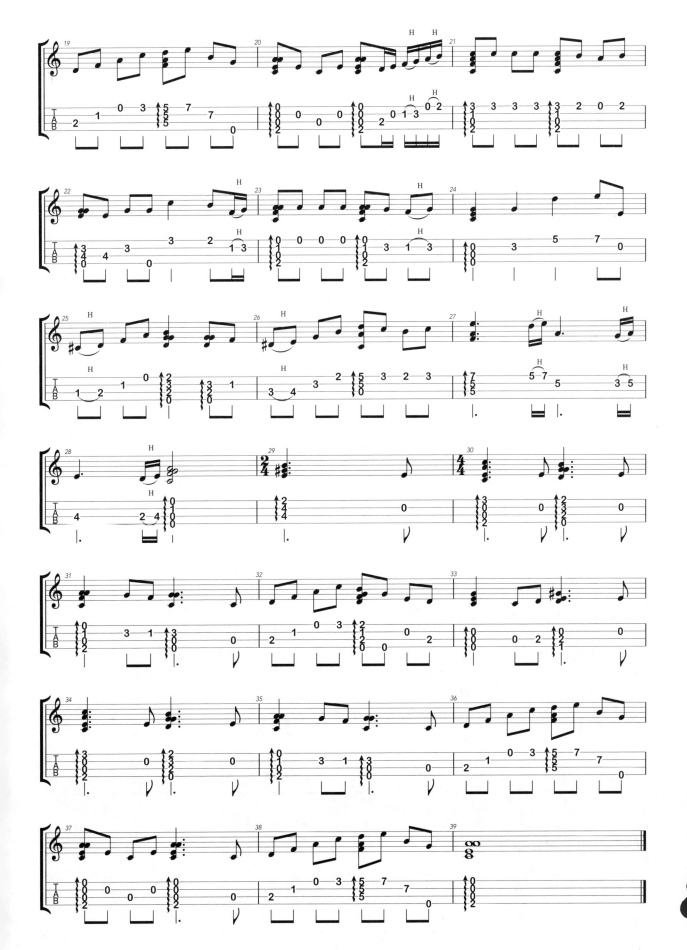

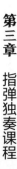

Blue moon

1=F 4/4

曲：佚名

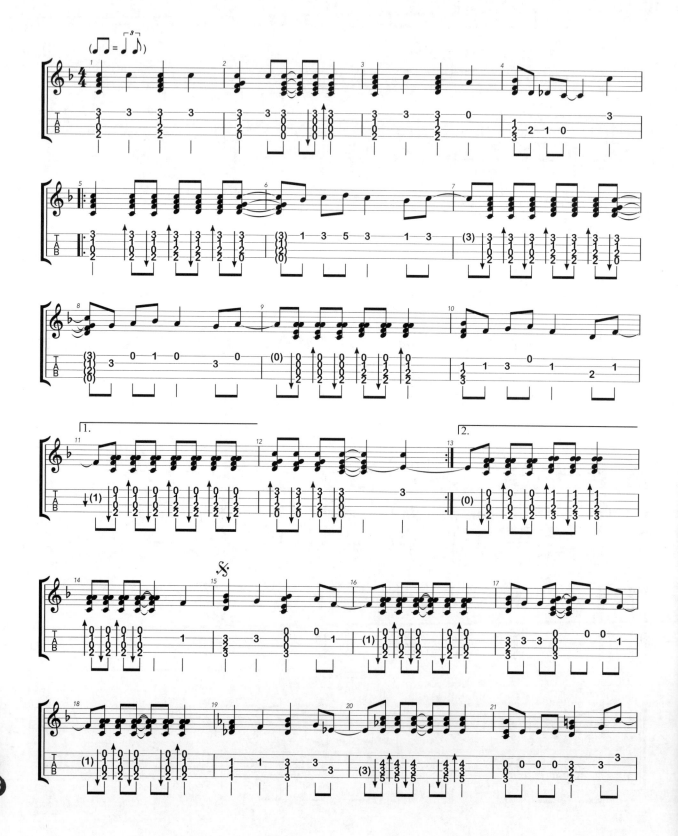

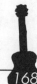

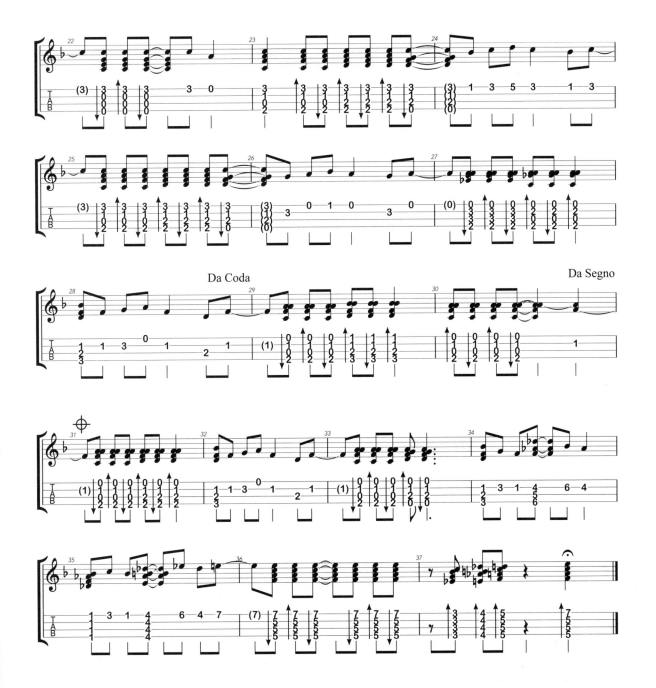

雨的印记 （Kiss the rain）

1=G 4/4

曲：李闰珉

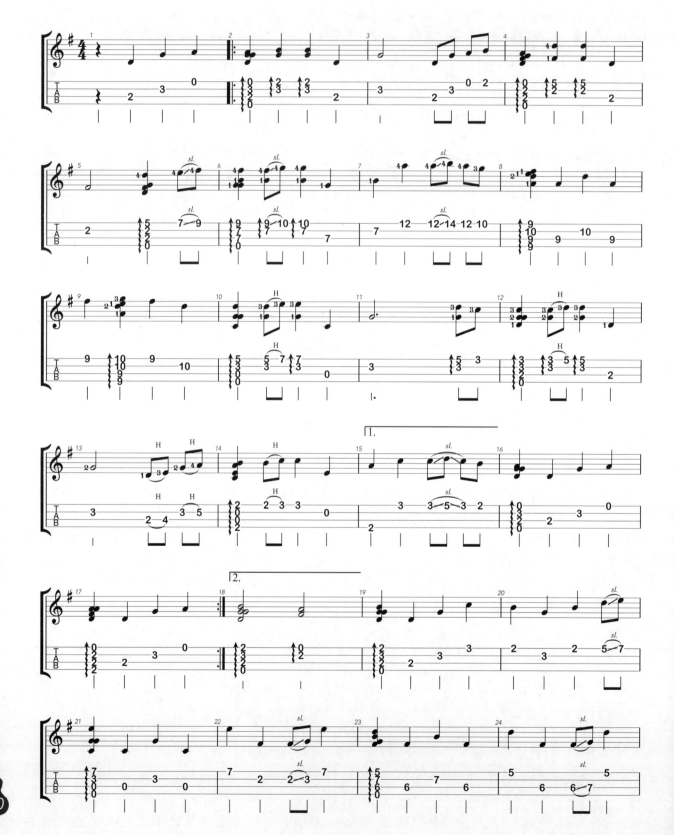

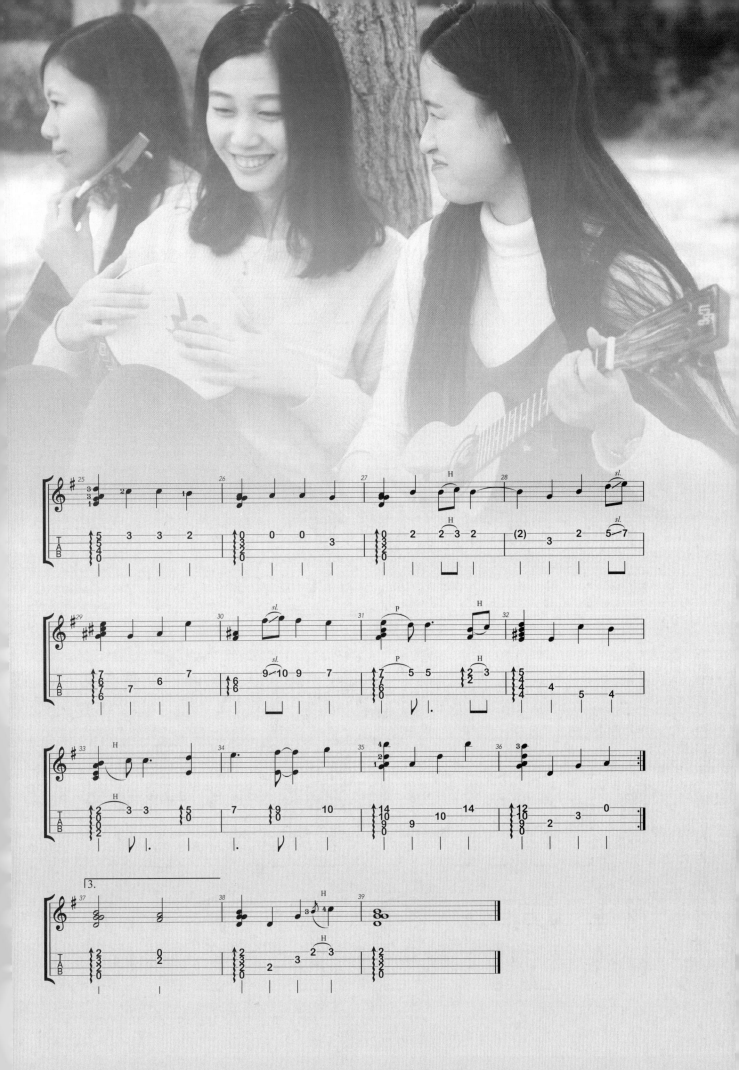

彩虹之上 （Somewhere over the rainbow）

1=G 4/4

曲：哈罗德·阿伦

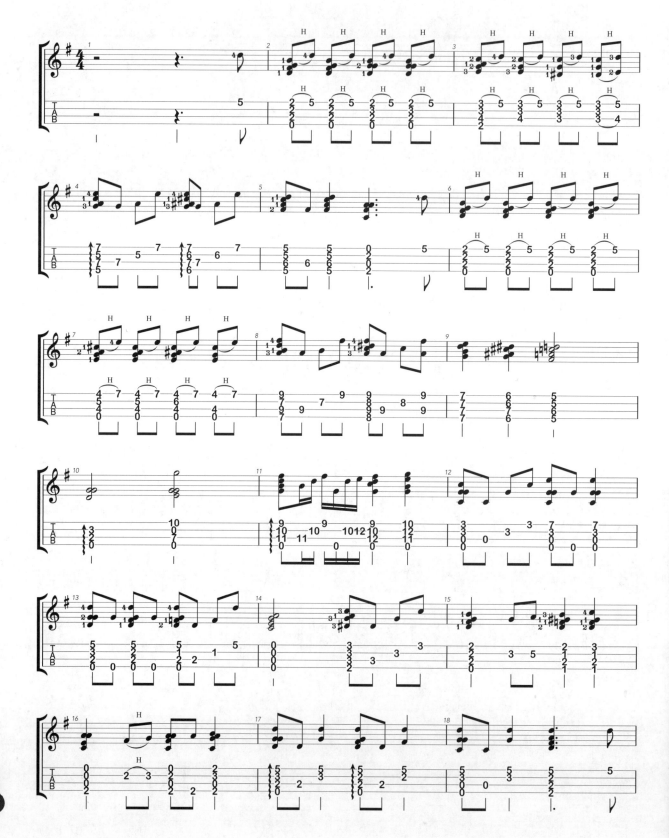

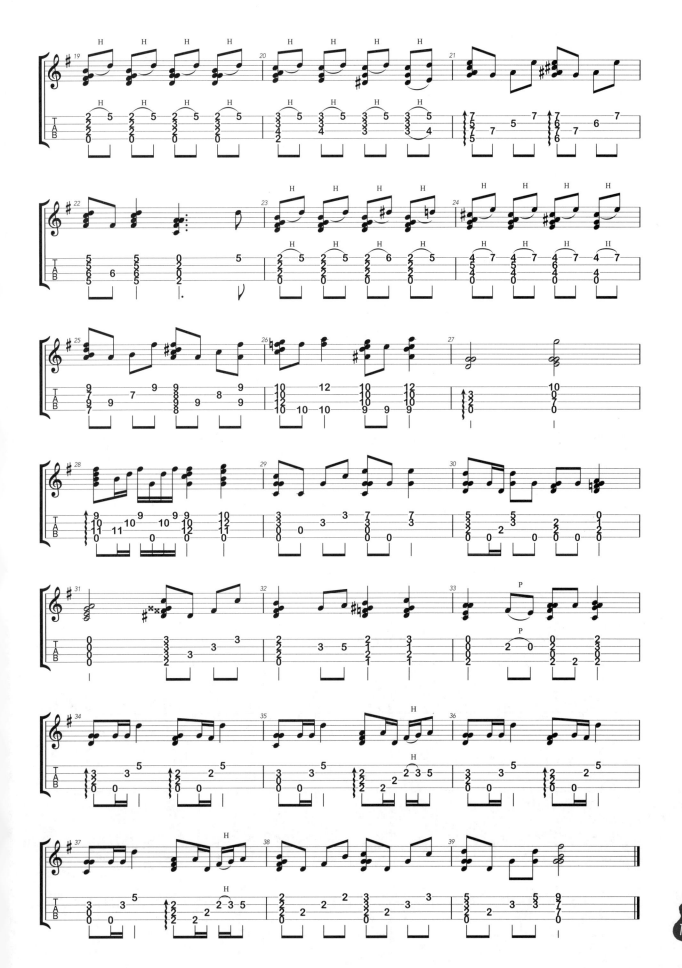

第三章 指弹独奏课程

奇迹的山

1=C 4/4

曲：岸部真明

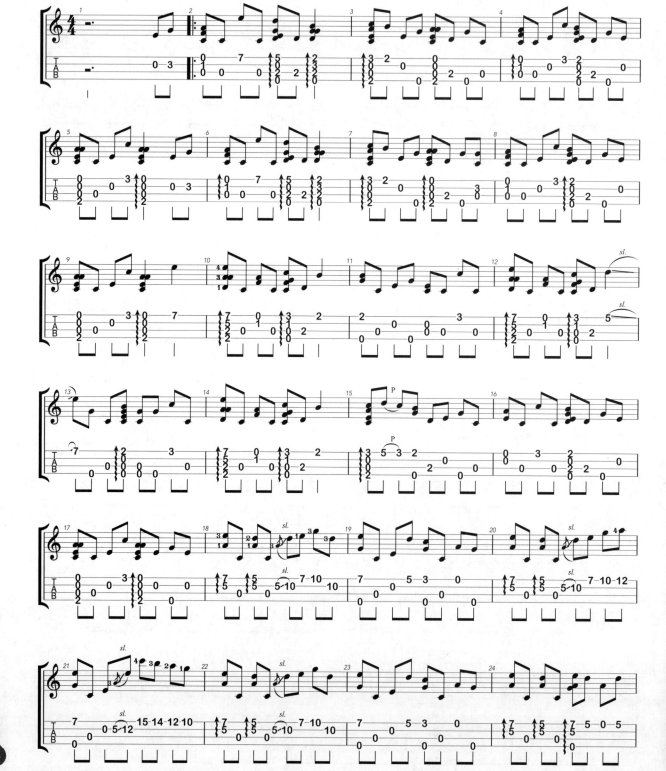

尤克里里完整大教本——从入门到精通

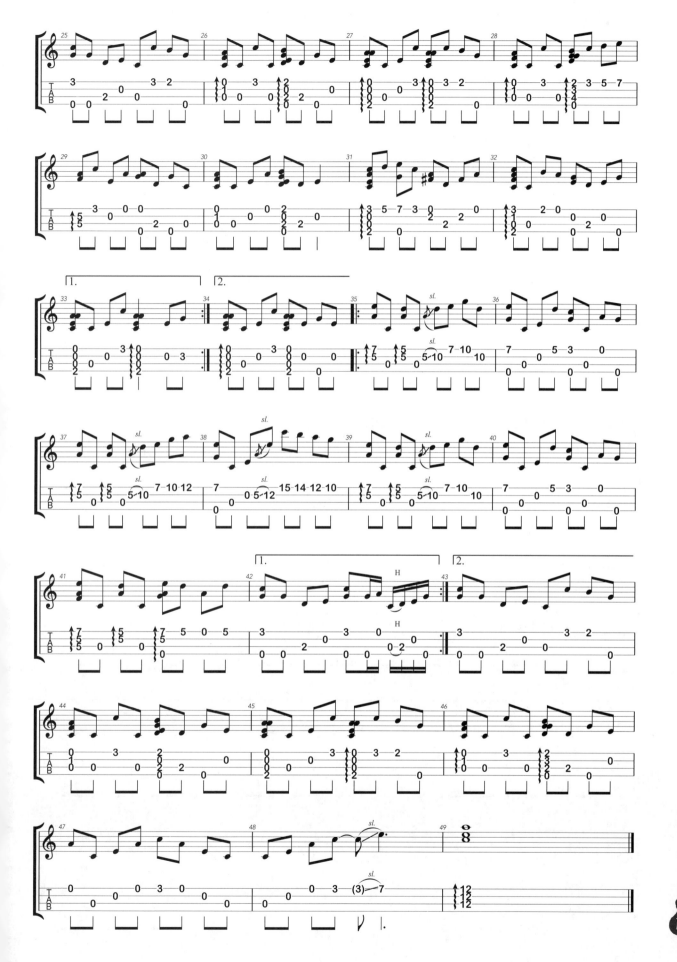

我相信 （I believe）

1=G 4/4

曲：金亨熙

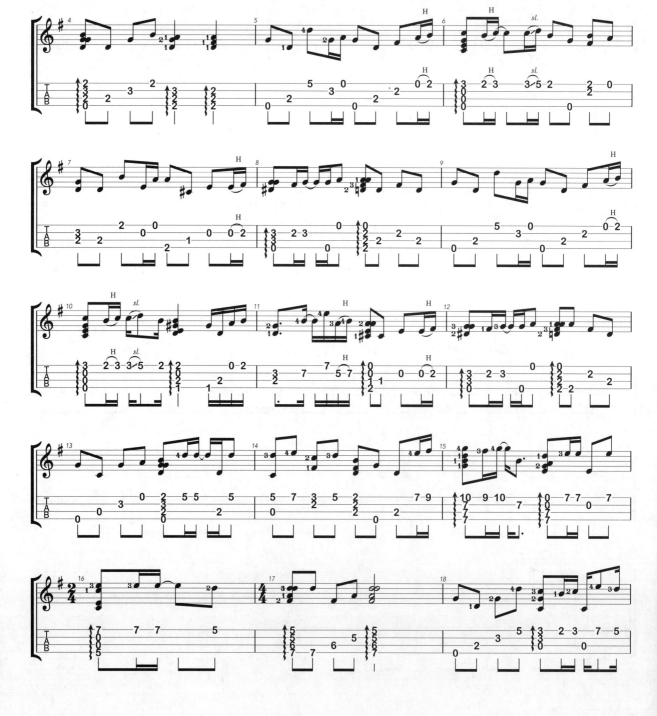

尤克里里完整大教本——从入门到精通

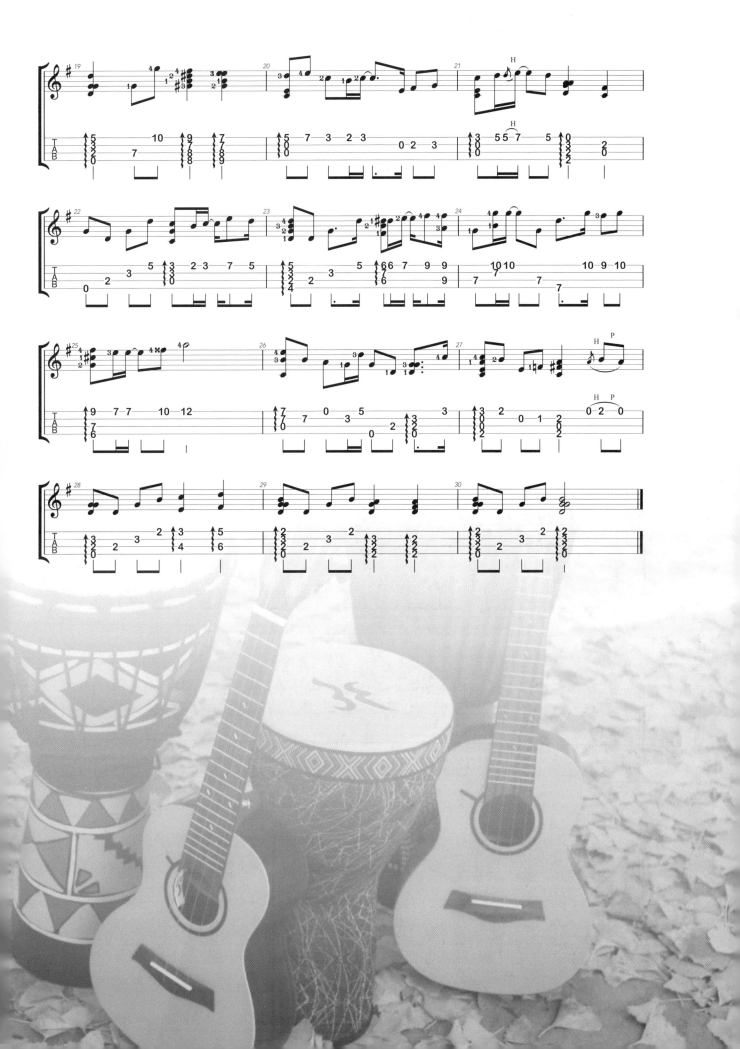

消失的三弦 （Missing three）

1=C 4/4

曲：Jake Shimabukuro

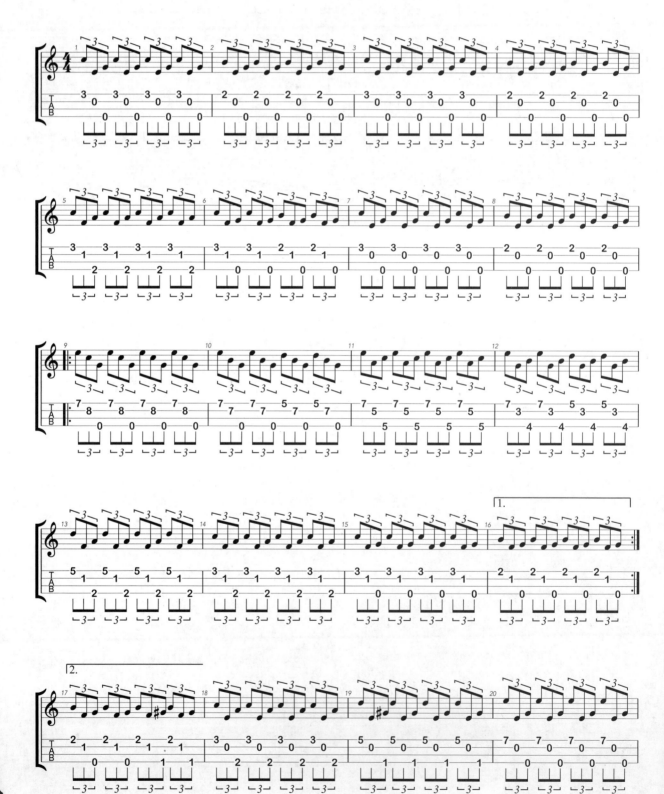

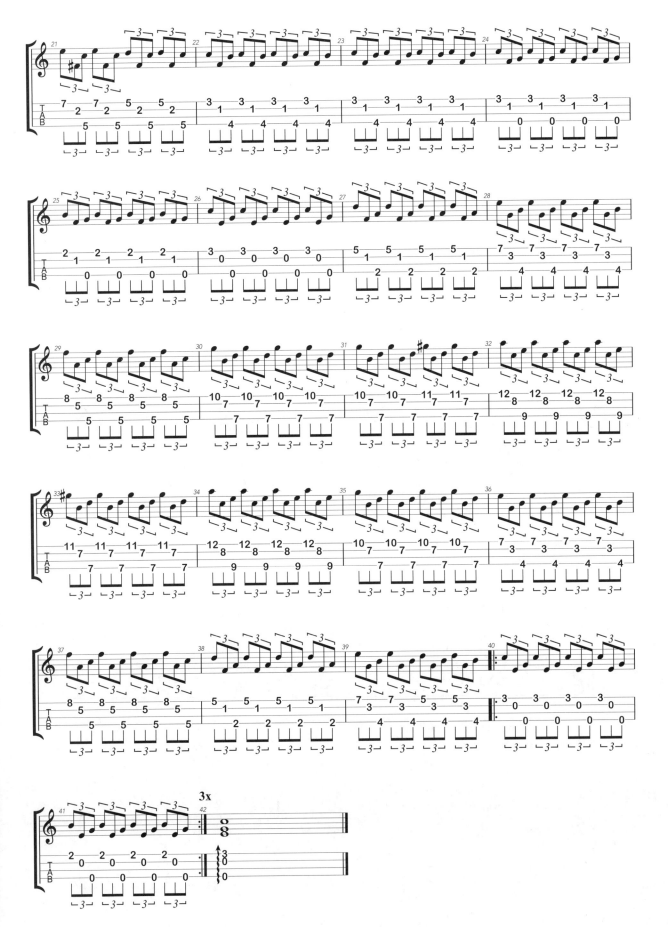

弹奏泛音

泛音是弦乐乐器演奏中常用的一种别具特色的奏法。其音响优美奇特，音色晶莹透亮，宛若清澈的钟铃之声。

泛音分为两种：一种是自然泛音，一种是人工泛音。

自然泛音：不用左手按弦，在四根空弦上发出泛音称为自然泛音。因为四根空弦音的基准音固定，所以可以用以下泛音位置表示尤克里里各弦常用的泛音。1/2 泛音位于 12 品，1/3 泛音位于 7 品或 19 品，1/4 泛音位于 5 品，1/5 泛音位于 4 品、9 品或 16 品，其他的泛音不能很清晰发出，很少使用。对应关系如下列谱例所示。

自然泛音的弹奏方法：用左手 1 指轻触泛音点，用右手 p 指或 i 指在离泛音点尽量远处弹拨琴弦，在 p、i 指发音的同时 1 指果断离弦，就发出了比基音高八度的自然泛音。如图所示。

人工泛音：是用左手按下尤克里里上任何一个非空弦音，然后找到以这个音为基音的 1/2 泛音点，也就是距这个音 12 品格的位置，即这个音弦长的 1/2 处。

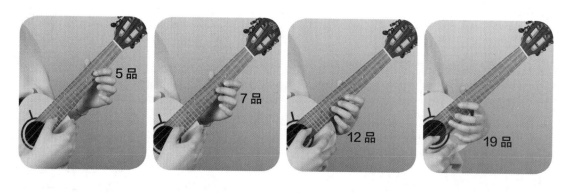

练习 1——自然泛音

尤克里里完整大教本——从入门到精通

人工泛音的弹奏方法：由于左手需要按在曲谱所示的品格上，所以要用右手单独来完成人工泛音。右手找到以这个音为基音的1/2泛音点，先把 i 指放在泛音点上，在 p 指弹拨发音的同时 i 指要果断离弦，即可发出好听的人工泛音了。如图所示。

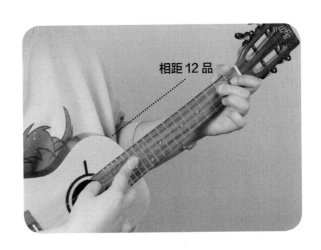

相距12品

　　现在我们来找一下，下面练习条例中这些音的泛音点在哪里，然后再完整地演奏出来。

练习 2——人工泛音

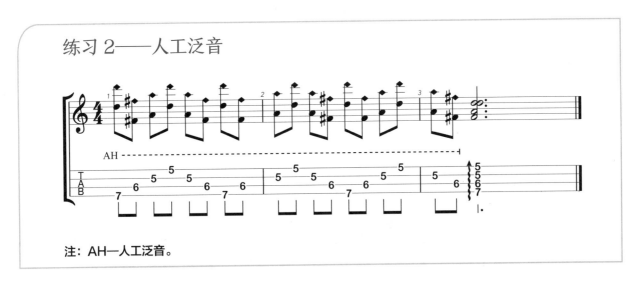

注：AH—人工泛音。

泛音通常是穿插在乐曲中使用的，很少会完全使用泛音来作曲或编曲。

练习 3——泛音综合练习

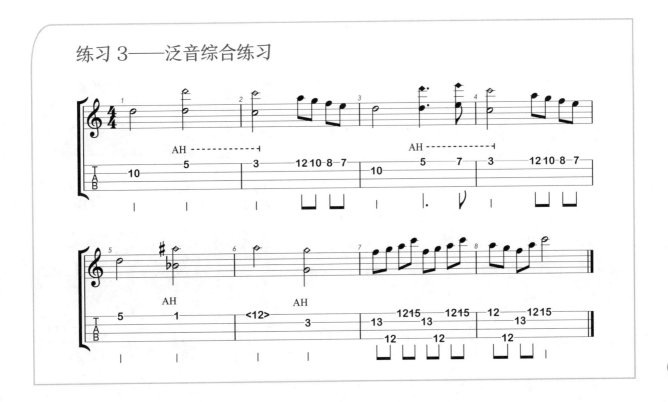

加入滞音

　　滞音就是通过左手虚按琴弦，让琴弦发出哑音。在扫弦中加入滞音，会产生一种具有特色的节奏效果。本教程第二章弹唱课程中有对滞音的介绍，参见"扫弦中加入滞音技巧"（100页）。

　　曲谱中的滞音符号是扫弦箭头配合 x 来表示，如谱例 -1 所示。尤克里里指弹曲谱会经常省略扫弦箭头标志，这时候的演奏能力对于曲谱中标记扫弦方向已经没有太多意义了，我们已经完全有能力自己来安排上扫与下扫。这样更便于记谱，让谱面看起来更清晰易读，如谱例 -2 所示。谱例 -2 中还加入了重音记号，这使滞音扫弦更有律动感。

谱例 -1

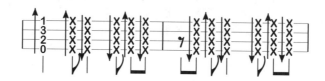

谱例 -2

打弦与打板

　　打弦，顾名思义就是用手指击打在琴弦上，打弦的弹奏方法是在弹奏一根或几根琴弦后马上打在相应的一根或几根琴弦上。打上去的方式就像是制音的感觉一样，使得琴弦立即停止震动。本教程第二章弹唱课程中有对打弦的讲解，参见"扫弦中加入打弦技巧"（098页）。

　　打板，通常会出现在吉他演奏中。在尤克里里中所学的是一种简易的打板形式。即右手的拇指上半部分击打面板，击打的位置是在 4 弦上方一点的位置。为了弹奏乐曲时连贯、流畅，击打面板时最好不要离 4 弦太远，不然会出现没有及时接上后面的音。指弹吉他中有非常多的打板技巧，在此不做详细讲述了。

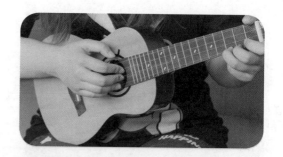

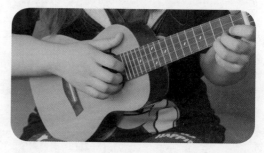

黄昏（Twilight）

1=C 4/4

曲：押尾桑

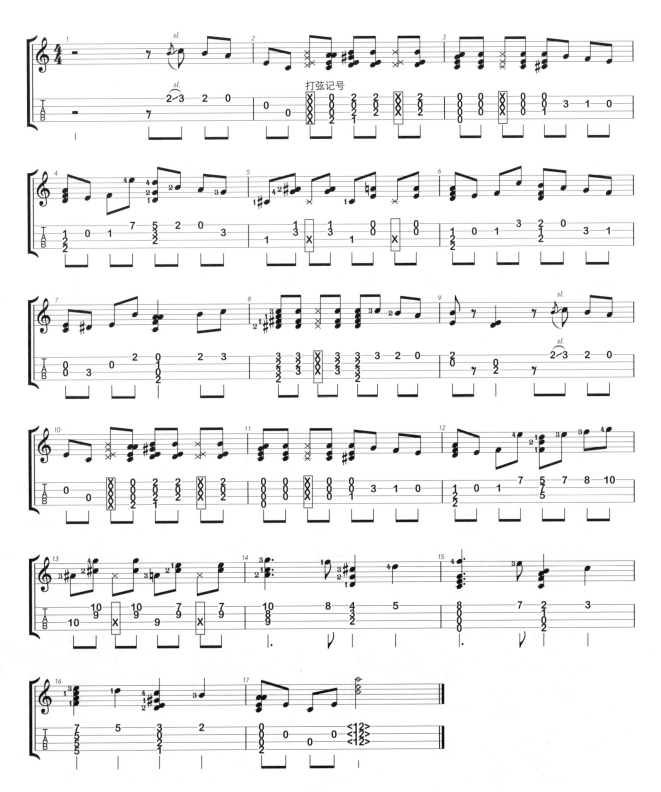

第三章　指弹独奏课程

夏天 （Summer）

1=F 4/4

曲：久石让

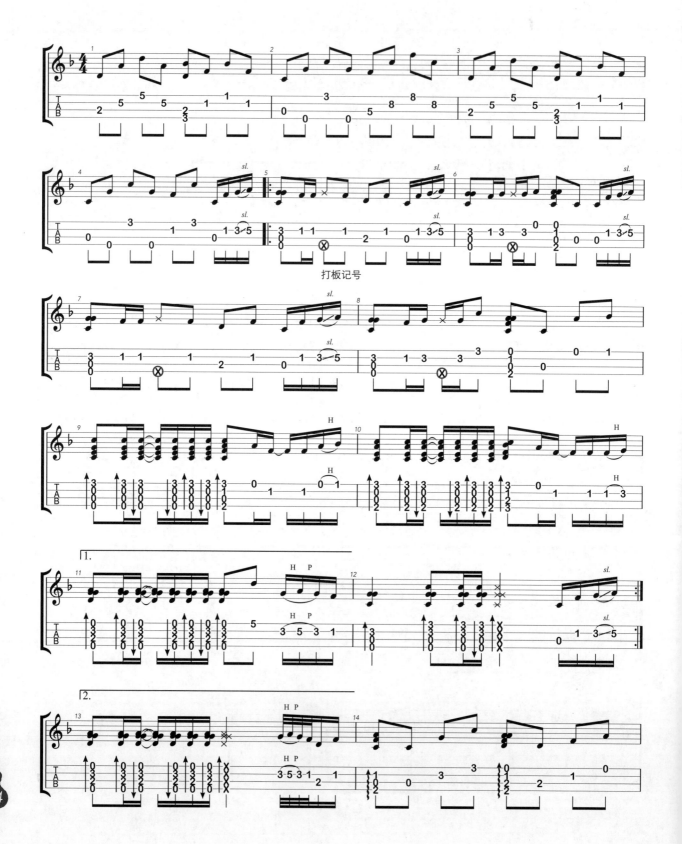

打板记号

尤克里里完整大教本——从入门到精通

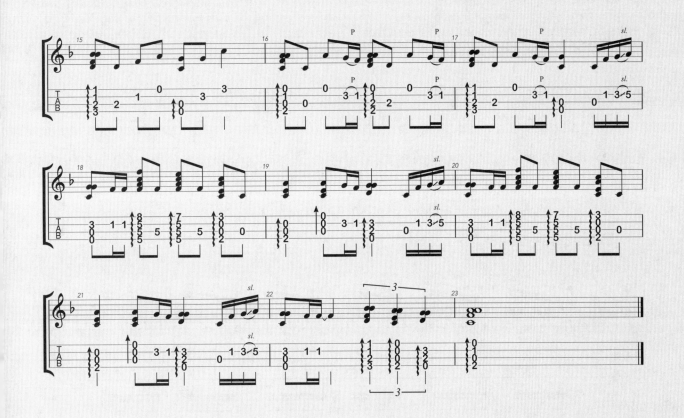
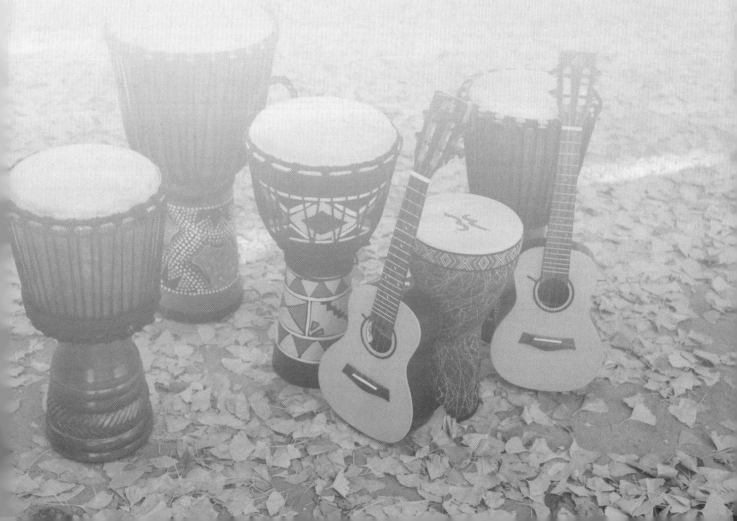

轮指奏法

轮指是古典吉他中一种常见的演奏技巧，现在人们把它用在尤克里里中。轮指通常是由三根或以上手指依次快速均匀地弹拨琴弦。下面参照谱例一起学习三指轮指（*pmi*）和四指轮指（*pami*）。

三指轮指示例

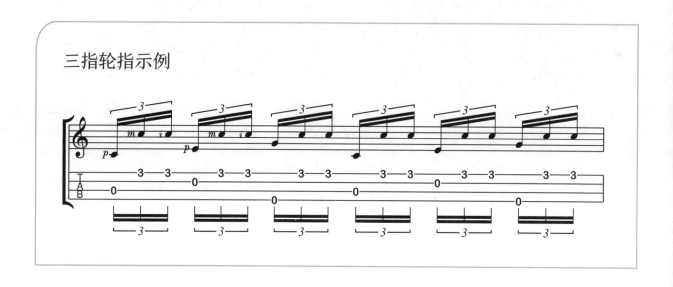

三指轮指练习

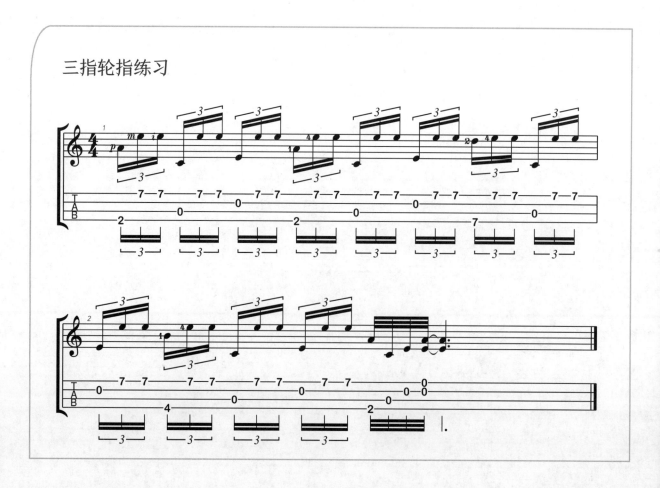

尤克里里完整大教本——从入门到精通

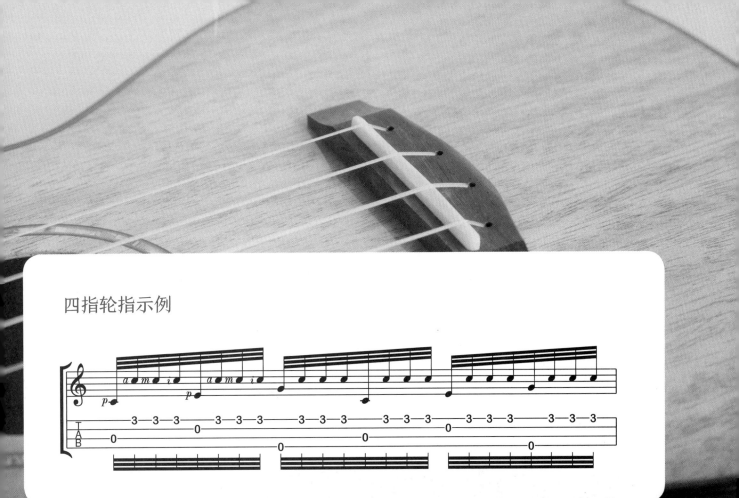

四指轮指示例

四指轮指练习

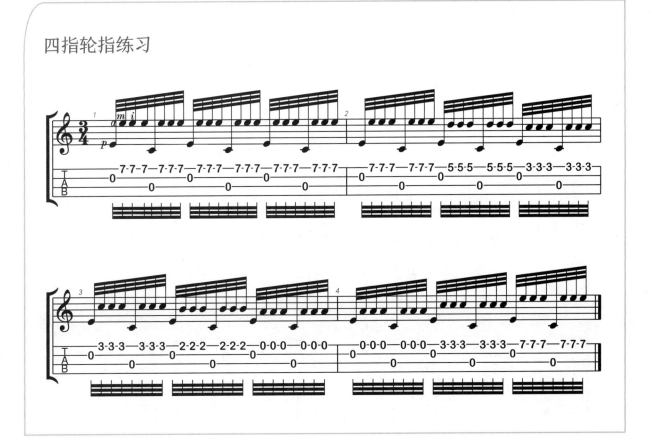

震音奏法

　　震音，顾名思义就是震动的音，是快速拨弦发出的一个连续不断的音。这是弹拨类乐器常用的一种技巧，在尤克里里上也可以使用这种技巧。

　　弹过吉他的琴友知道，震音如果用拨片来弹奏就会很容易，弹奏尤克里里的震音时，一般都是用食指或拇指。类似拿捏拨片，拇指食指自然捏在一起，如果用食指震音，食指则高出一些；用拇指震音拇指就高出一些。

　　震音的动作就是上下反复快速拨动琴弦。在震音的时候手的动作不会很大，拨弦的位置基本是指甲尖处，拨弦手指接近垂直于指板的角度。

　　请观看本教程的配套视频，更直观地学习震音奏法。

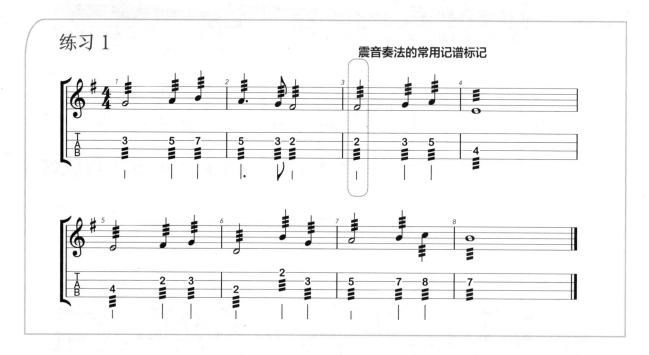

练习1

练习2

练习 3

在一些速度较快的曲目中，一些 16 分音符也是使用震音奏法来进行演奏的，如本练习均使用一根手指（拇指或食指）进行震音弹奏。

震音扫弦

震音扫弦是使用单指法进行快速密集的扫弦，与之前的震音拨弦类似。震音拨弦时食指的震动范围是较小的，而在单指震音扫弦时食指震动的范围就比较大了，要能够快速地震音扫到4根弦。

震音扫弦的位置也是在指板上与琴身交汇的位置，手指垂直指向指板，均匀快速地上下反复扫弦。

练习的时候从慢速开始，保证速度均匀，速度提升之后要跟节拍器来练习，注意震音扫弦不是"乱"震音的，也是要弹奏在节拍上的。

下面的练习就是完全使用食指进行震音扫弦，练习时注意对食指扫弦能力的训练。

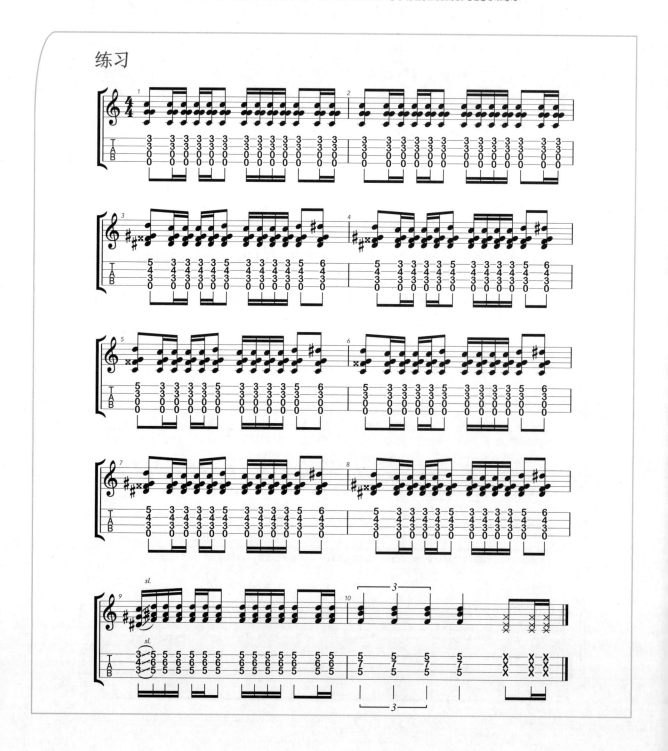

四指轮扫奏法

　　四指轮扫技巧在弹唱课程部分有讲解，指法图片可以参照弹唱部分的轮扫内容。这里简单说明一下，四指轮扫是依次使用小指、无名指、中指和食指连续快速地扫弦。轮扫要扫得连贯均匀。

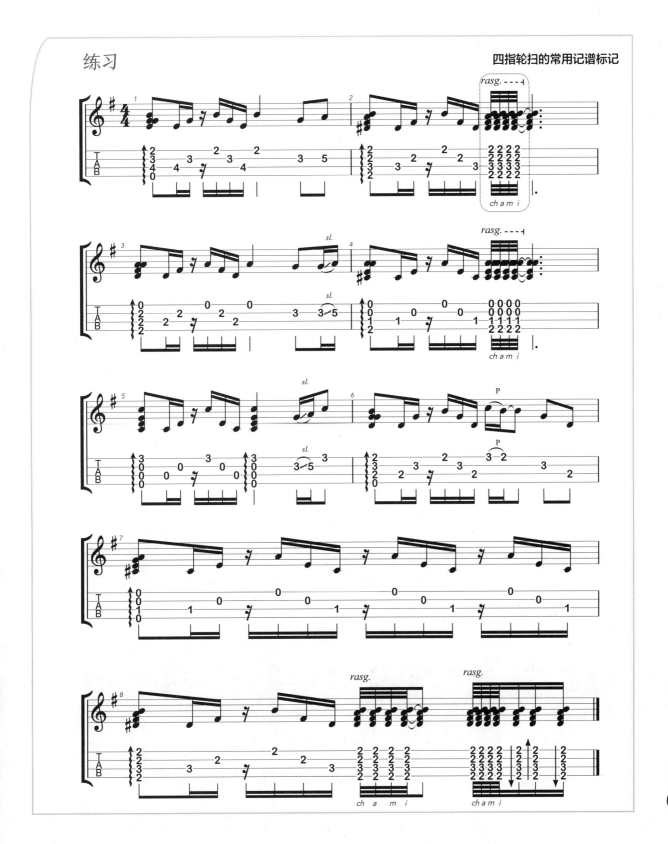

二指轮扫奏法

　　二指轮扫是以三个音作为一个循环的轮指扫弦方法。食指 *i* 下扫，拇指 *p* 回扫，食指 *i* 回扫，如右侧扫弦指法图。

　　二指轮扫可以连续进行轮扫，反复进行。如练习1所示。

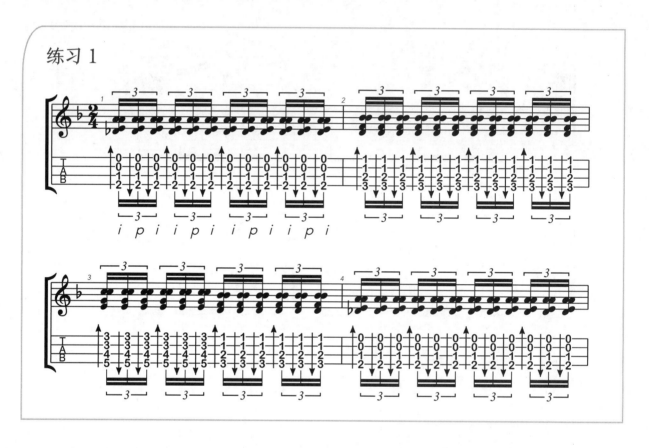

　　也可以单次轮扫，如练习2所示，不过第四下的扫弦是在下一拍上（或下半拍上）。

　　二指轮扫比单指的震音轮扫要难很多，需要多加练习来协调手指对于时值的控制。

　　用食指和拇指交替快速扫弦也是可以的，这种指法的效果相同于前面的一指法震音扫弦，此处不再赘述。

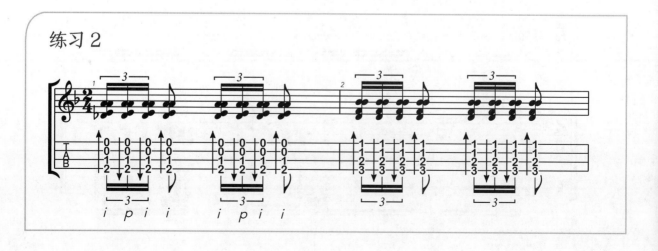

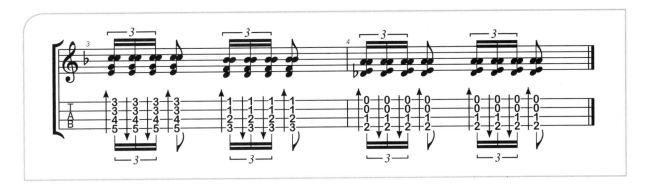

练习 3

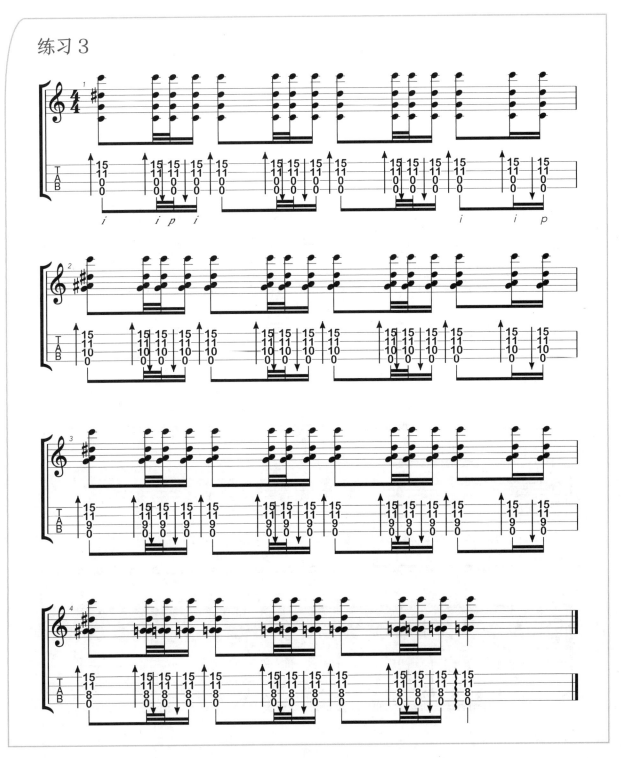

十指轮扫奏法

　　十指轮扫是用右手的五个手指以十个音作为一个循环的轮指扫弦方法。如右侧扫弦指法图所示，先是五下回扫，依次使用拇指、小指、无名指、中指、食指，然后是五下下扫，依次使用小指、无名指、中指、食指、拇指，然后进行循环扫弦。

　　十指轮扫要求每个手指协调灵活，能够均匀自如地进行十指轮扫是一个很炫酷的技巧。

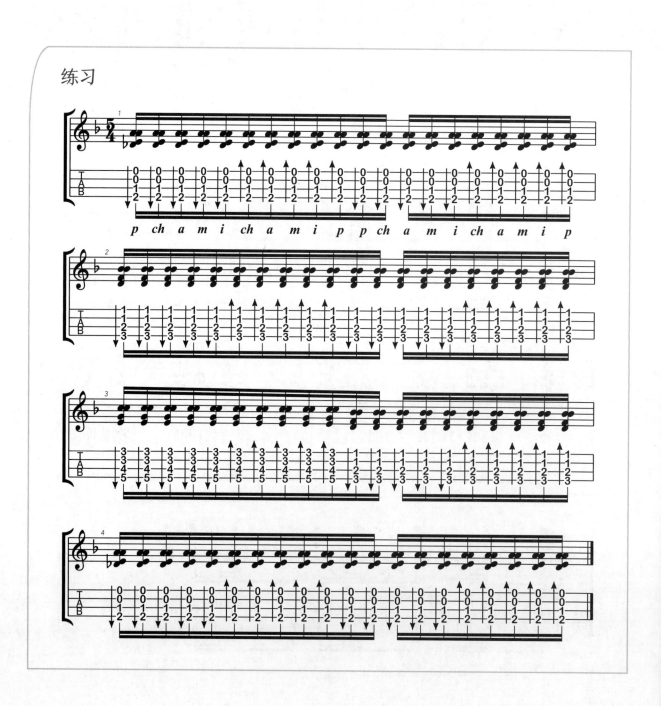

练习

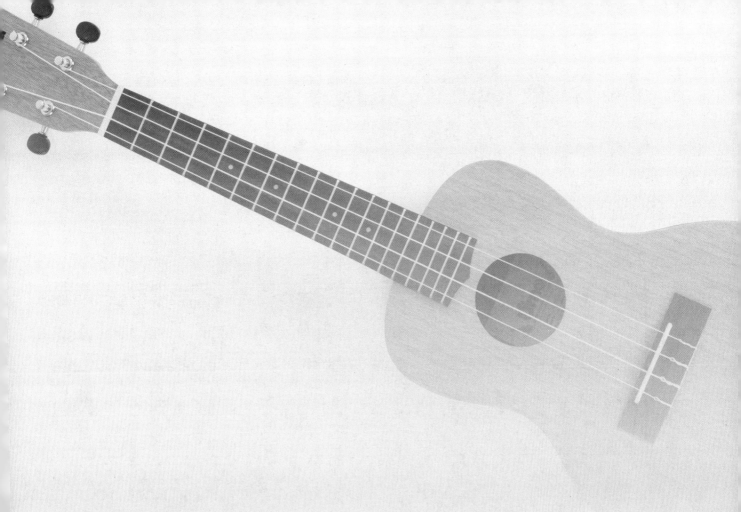

下面安排了四首综合练习曲，除了《加州旅馆》之外，其余三首难度比较大。

《加州旅馆》是采用两把尤克里里弹奏的二声部乐曲。一个声部以弹奏旋律为主，一个声部弹奏伴奏。这种模式可以应用到很多弹唱类的乐曲中，两个或三个人进行尤克里里合奏，演奏难度不大，演奏的效果又会很好很丰富。弹奏旋律声部时，建议使用拇指弹奏，注意细节的弹奏，细节到位了，乐曲的"味道"才能弹出来。

《当我的吉他轻柔地哭泣》（While my guitar gently weeps）是 Beatles 乐队经典曲目之一，由当地尤克里里音乐家 Jake Shimabukuro 进行了改编与编配。这首曲子综合了尤克里里指弹的很多技巧，如击弦、勾弦、滑弦、滞音、扫弦、震音扫弦、轮扫等演奏技巧。

"Shutdown"是尤克里里音乐家 Bruce Shimabukuro 的一首乐曲，乐曲非常炫酷，如果学习，建议观看原作者的演奏视频以及聆听录音，参照其曲目进行学习。曲谱记谱时，为便于读谱做了一些指法标记的简化处理，没有完整标记出上下扫弦的方向，曲谱中有说明。

"Bodysurfing"是 Honoka 和 Azita 弹奏的沙滩版，可以在网络上搜索到她们演奏的视频。这是一首编配非常精彩的尤克里里二重奏。

加州旅馆

1=G 4/4

曲：Don Felder

尤克里里完整大教本——从入门到精通

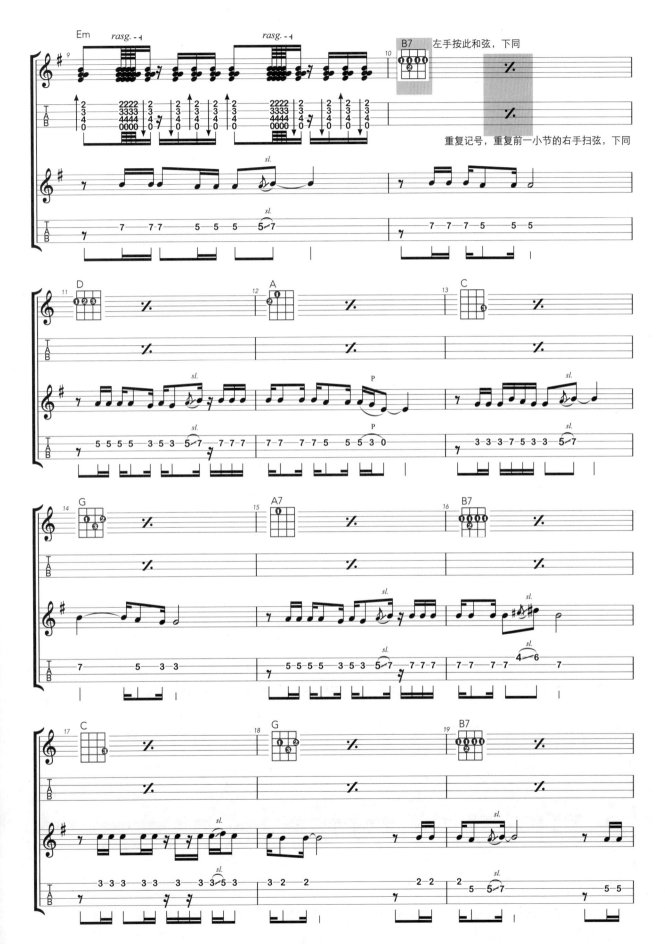

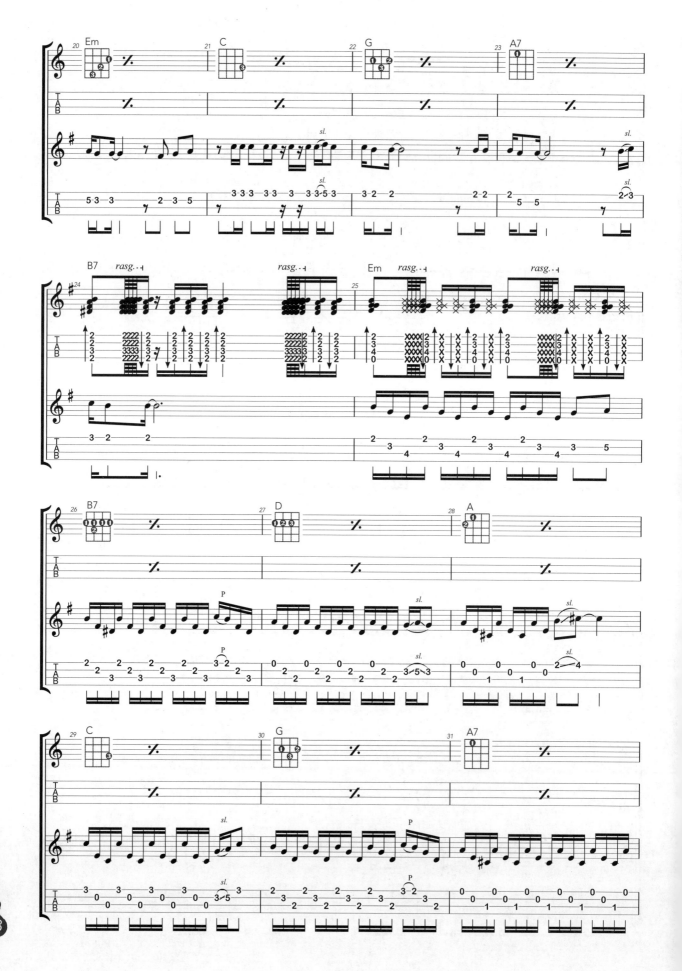

当我的吉他轻柔地哭泣 （While my guitar gently weeps）

1=C 4/4

曲：George Harrison

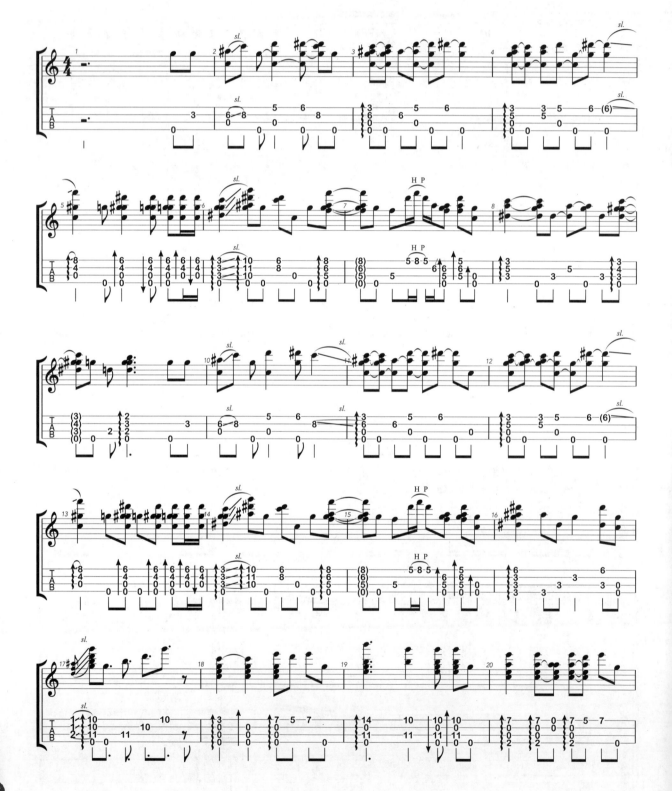

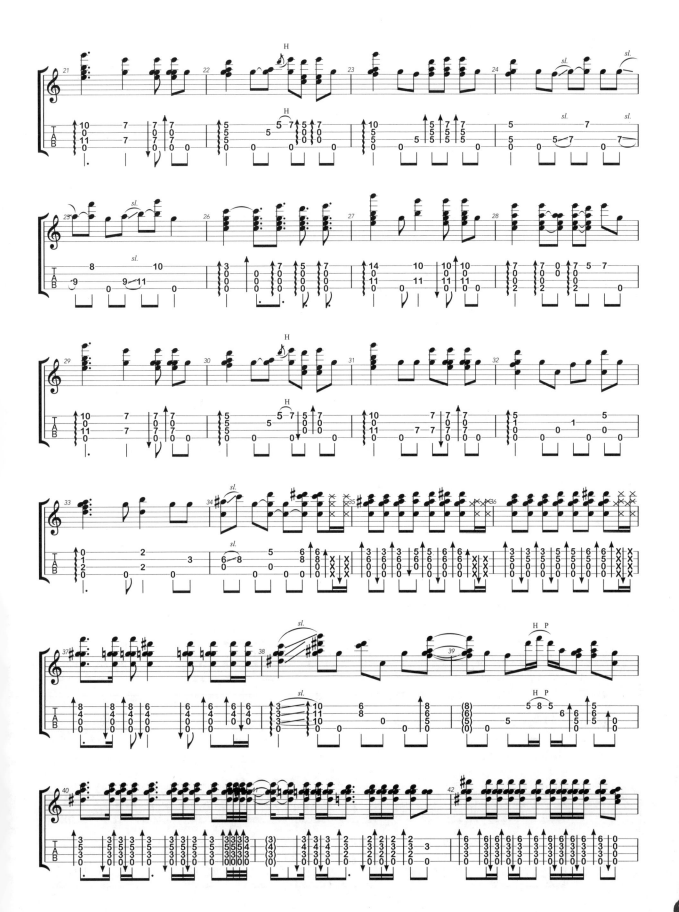

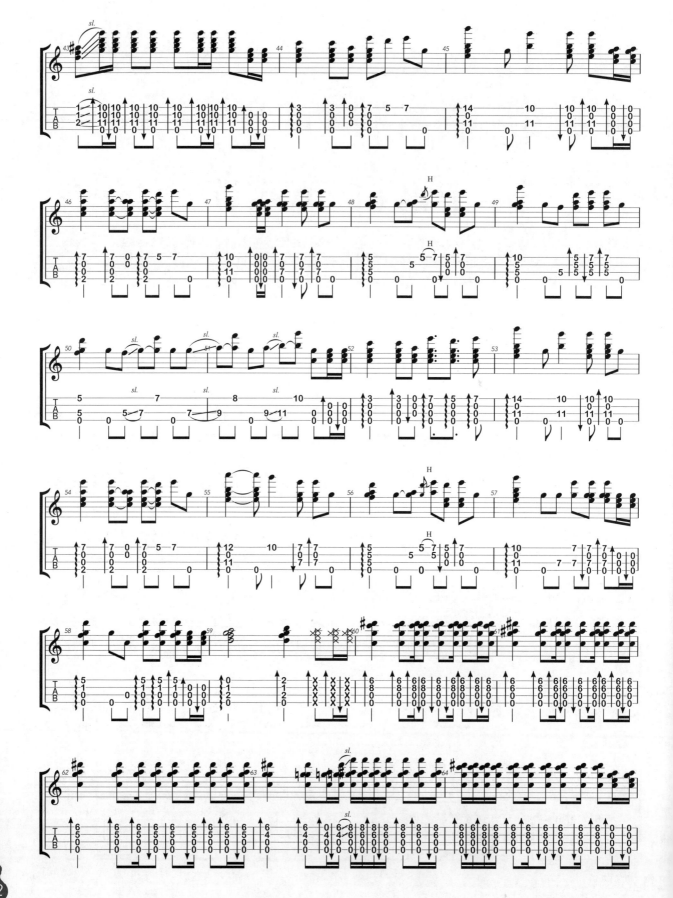

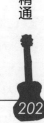

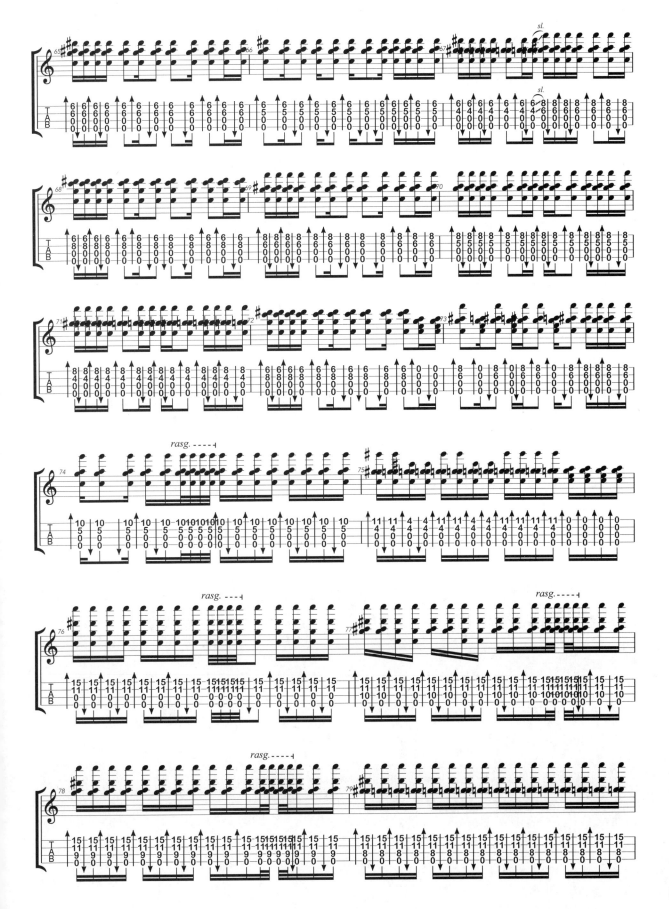

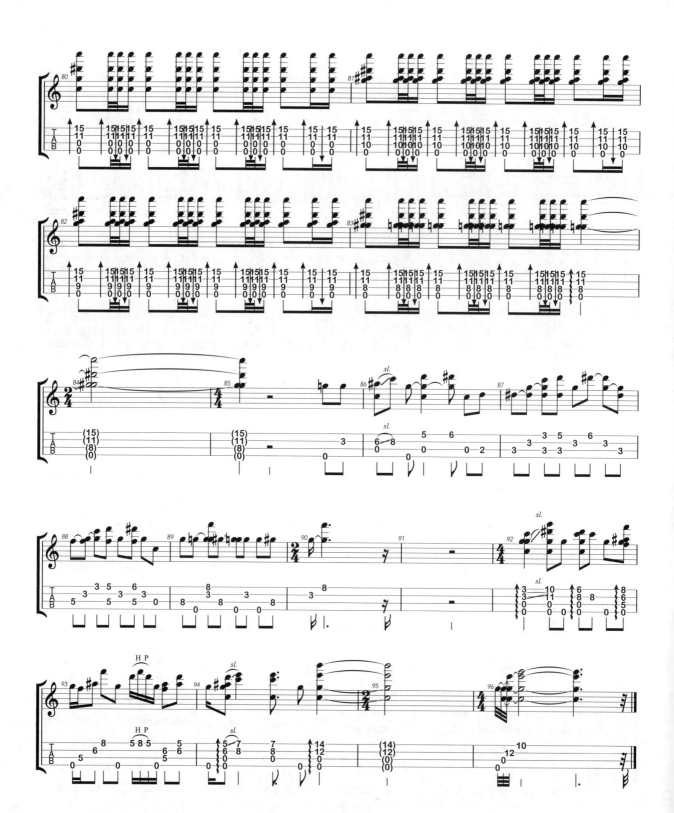

Shutdown

1=C 4/4

曲：Bruce Shimabukuro

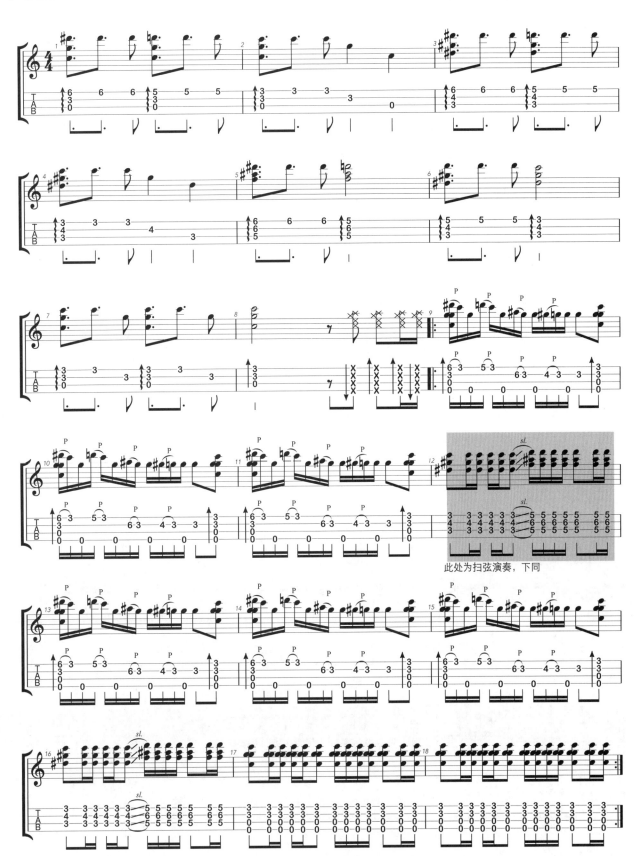

此处为扫弦演奏，下同

205

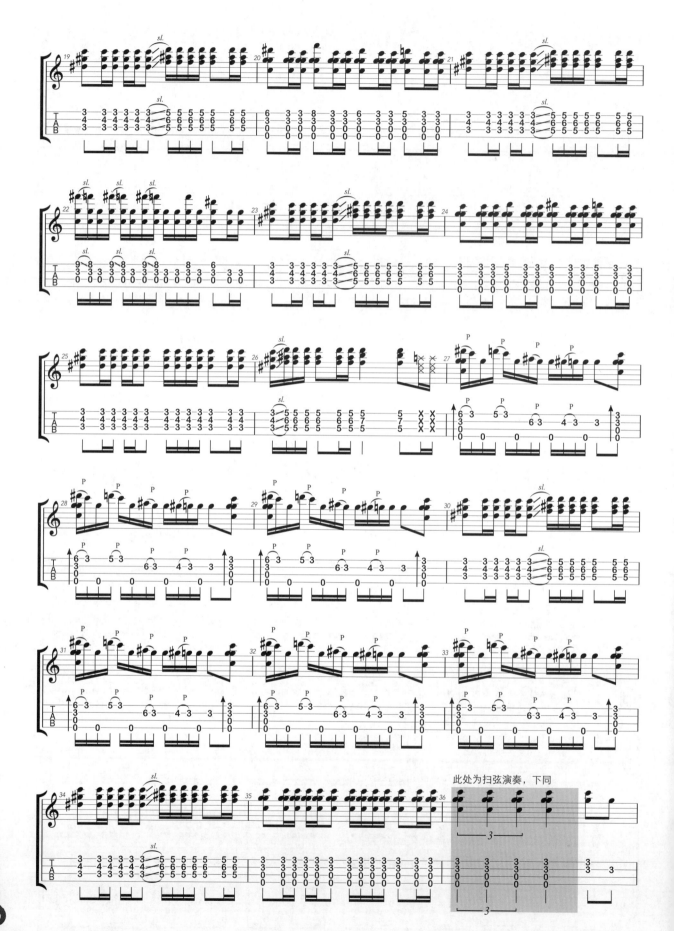

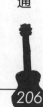

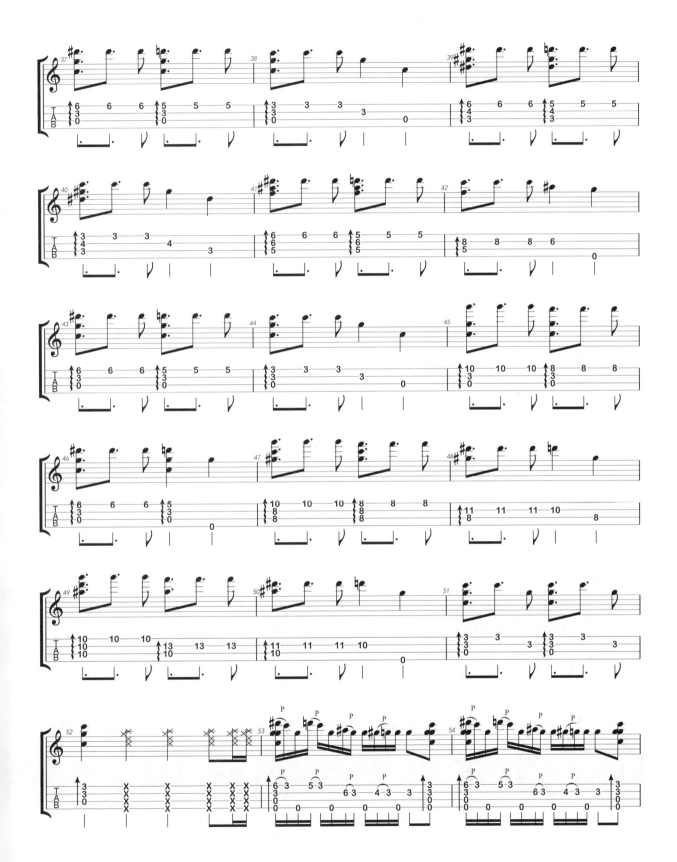

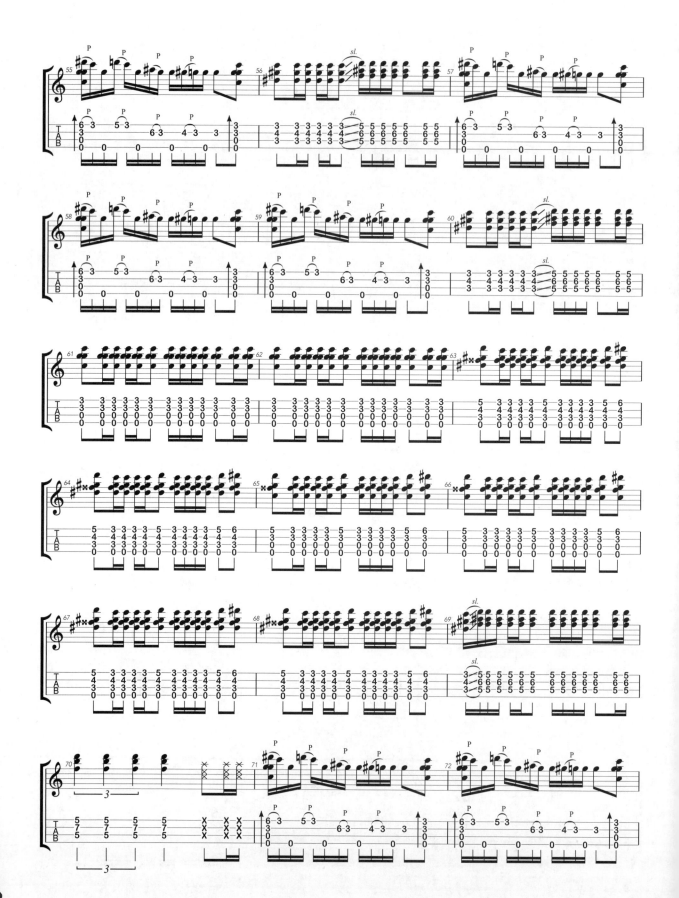
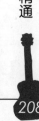

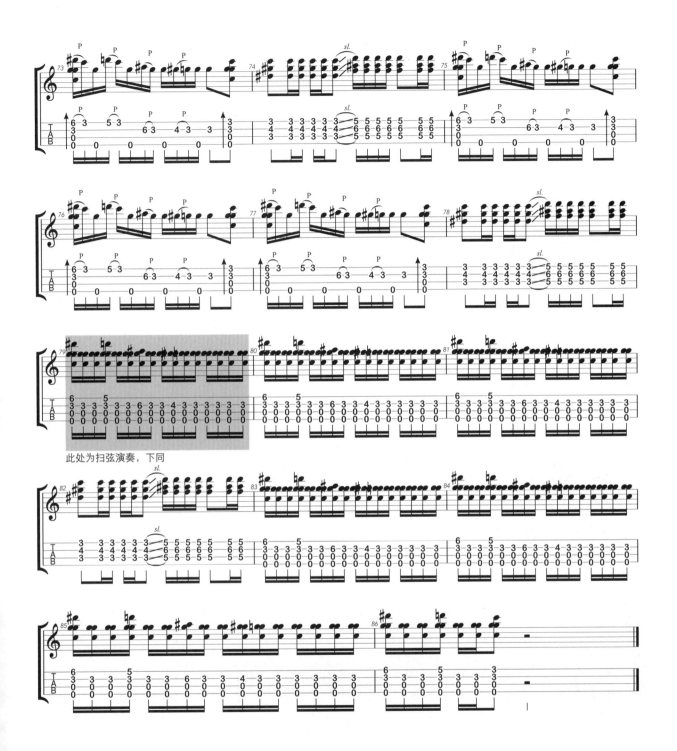

此处为扫弦演奏，下同

Bodysurfing

1=C 4/4

曲：佚名

此处为扫弦演奏，下同

此处为扫弦演奏，下同

此处为扫弦演奏，下同

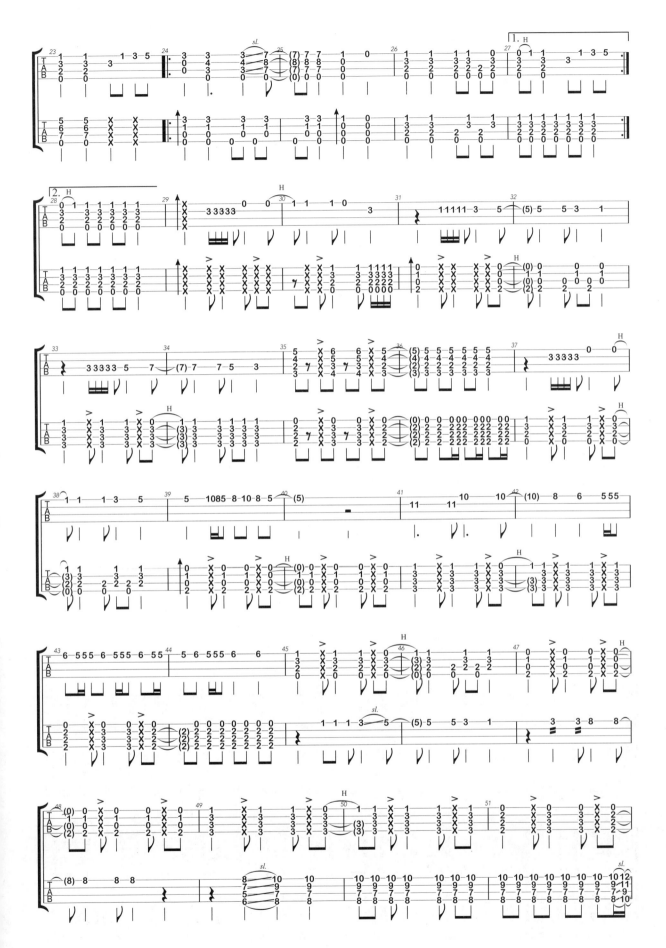

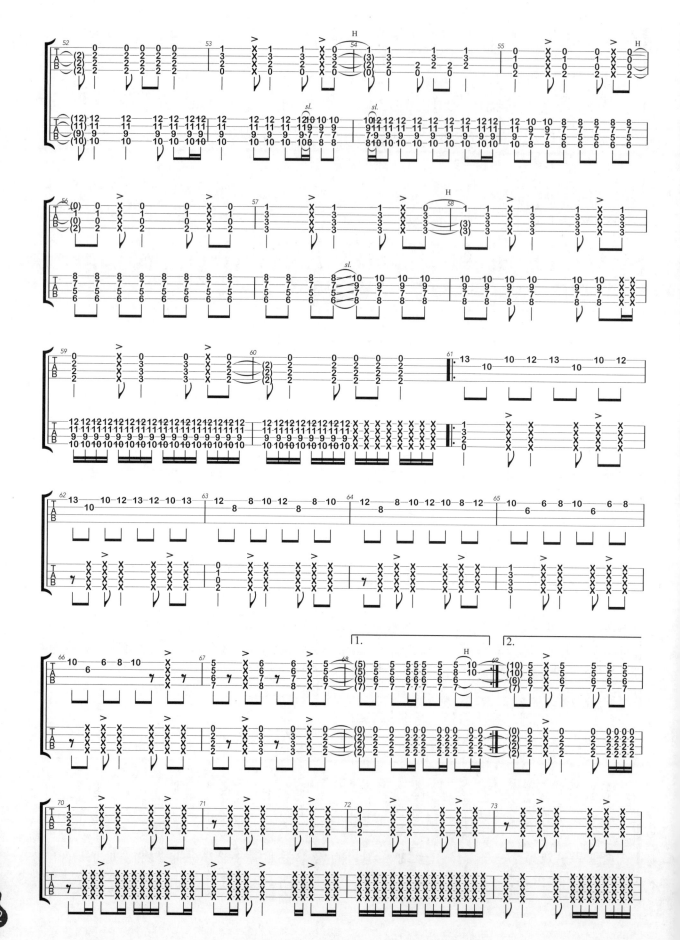

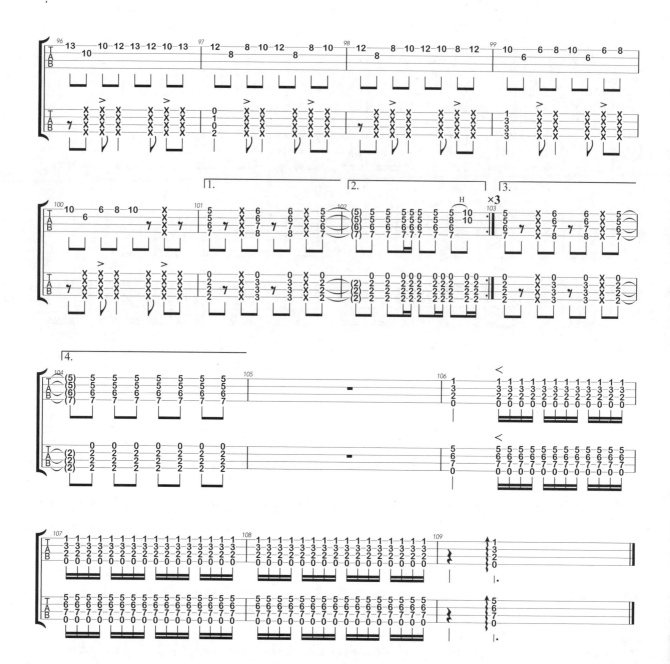

第四章

指弹独奏曲集

仰望星空

1=G 4/4

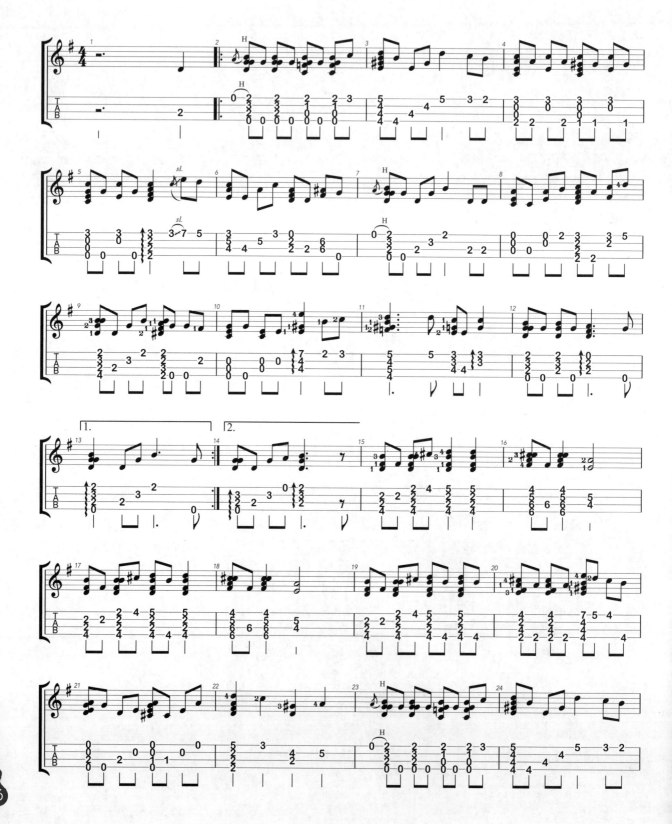

曲：押尾桑

尤克里里完整大教本——从入门到精通

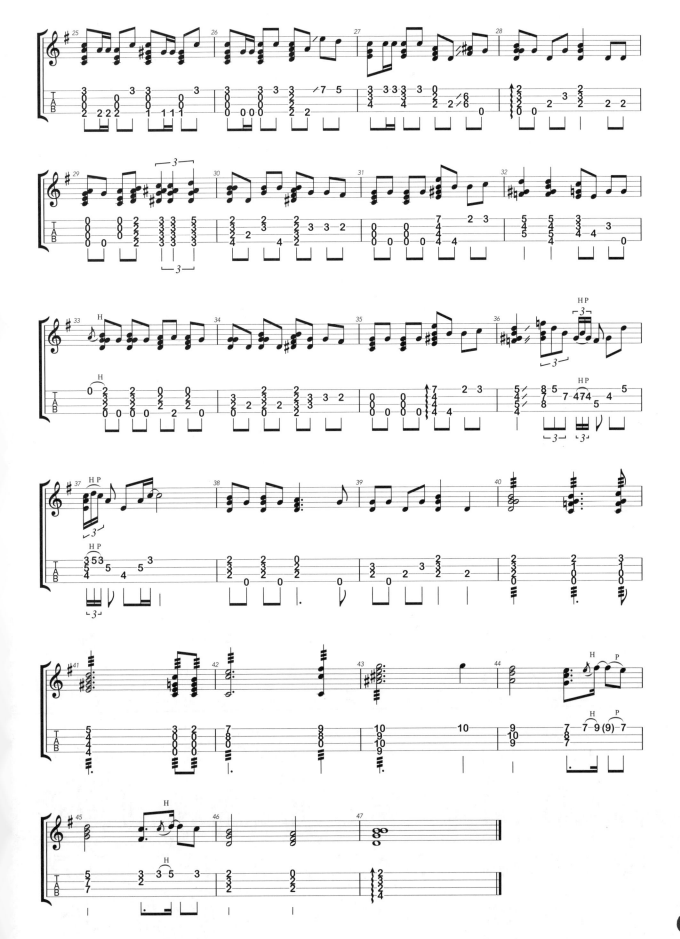

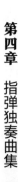

凉凉

1=G 4/4

曲：谭旋

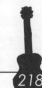

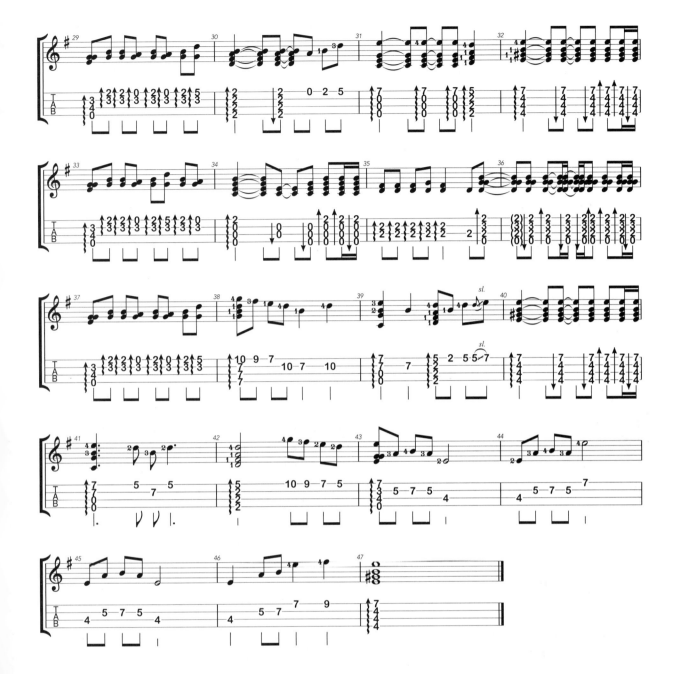

后来

1=F 4/4

曲：玉城千春

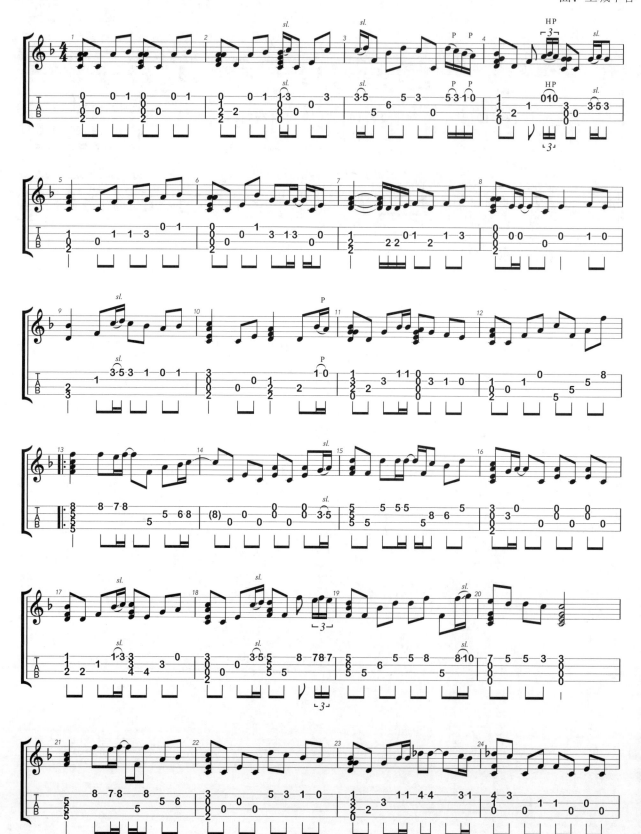

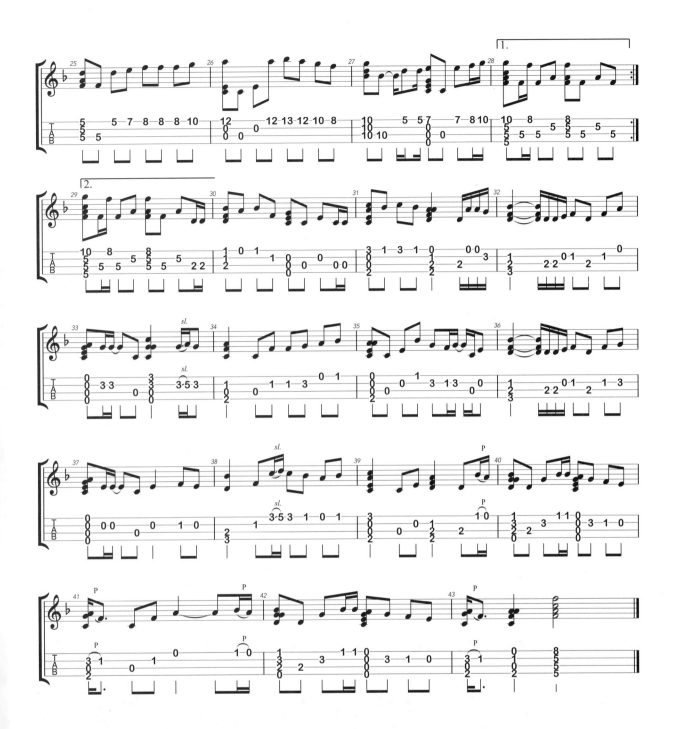

好久不见

1=F 4/4

曲：陈小霞

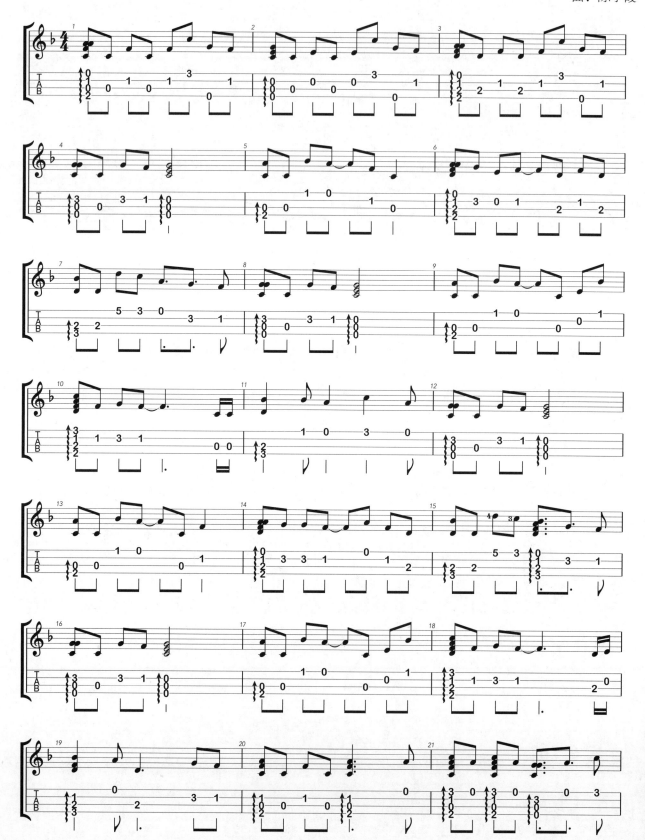

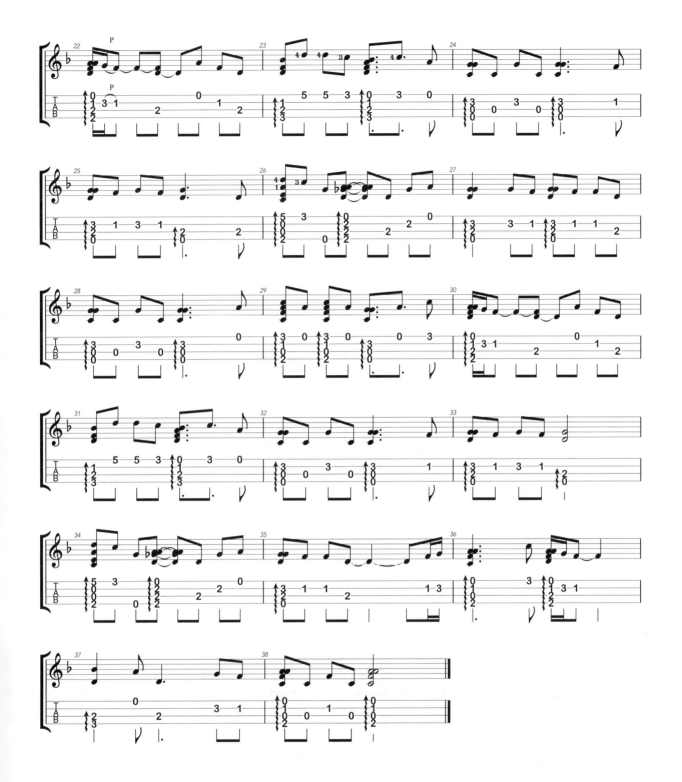

致爱丽丝

1=C 3/8

曲：贝多芬

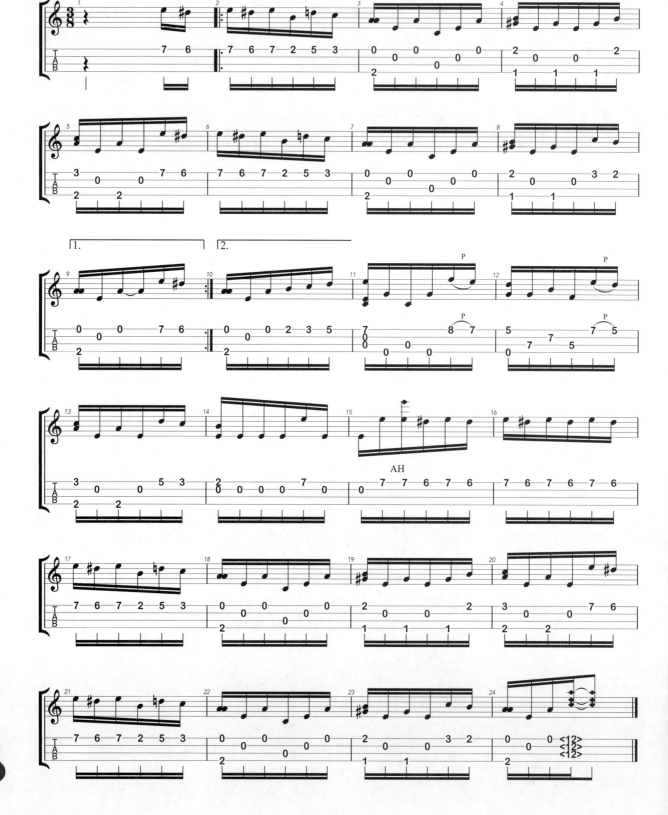

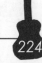

请记得我（Remember me）

1=C 4/4

曲：罗伯特·洛佩兹

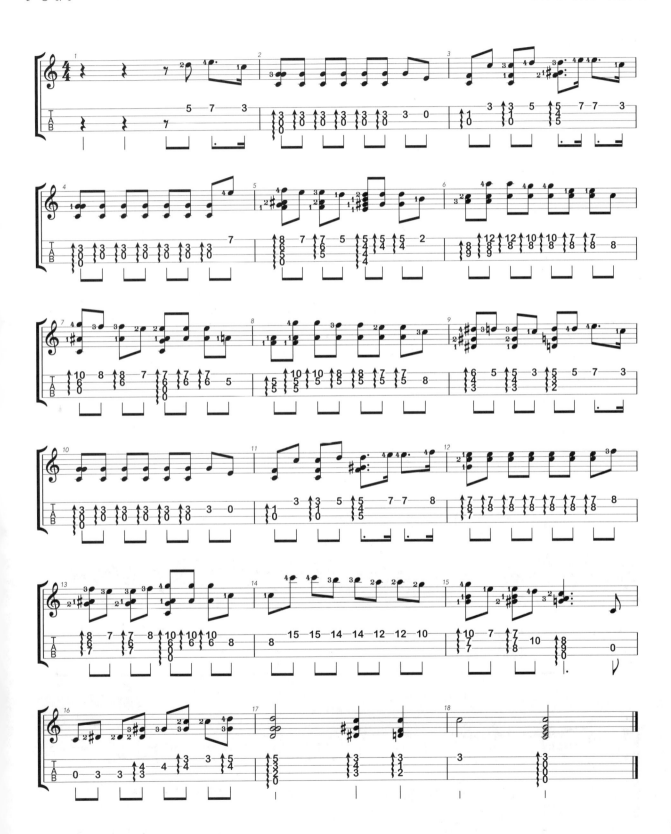

225

说散就散

1=C 4/4

曲：伍乐城

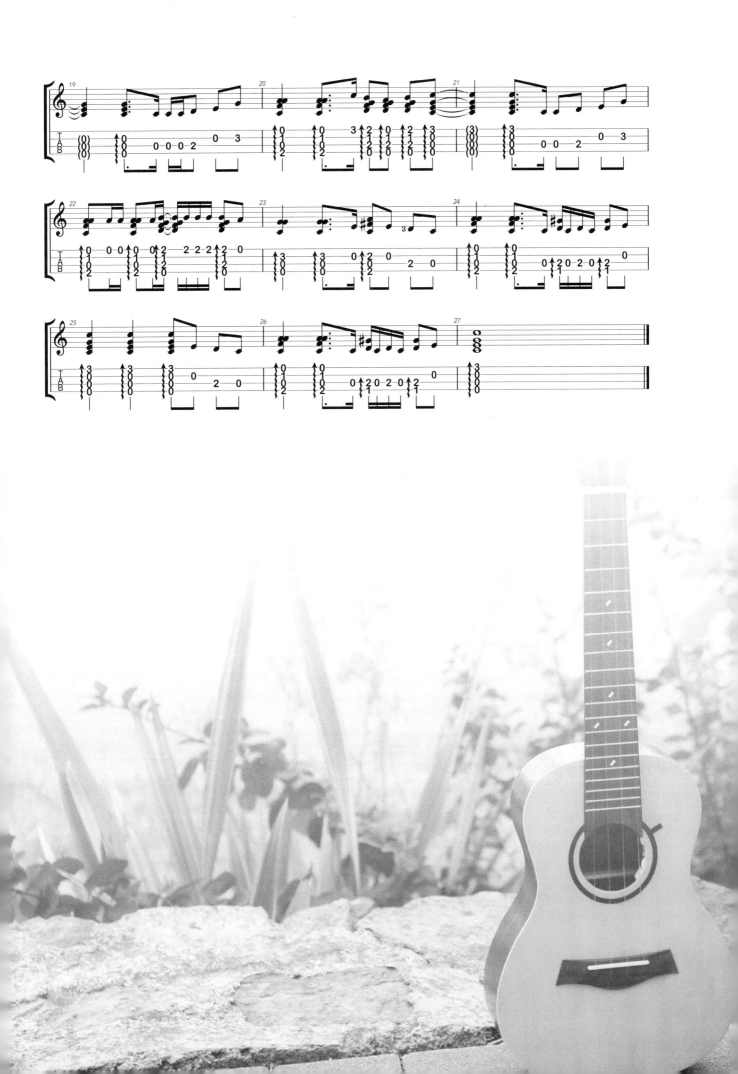

贝加尔湖畔

1=F 4/4

曲：李健

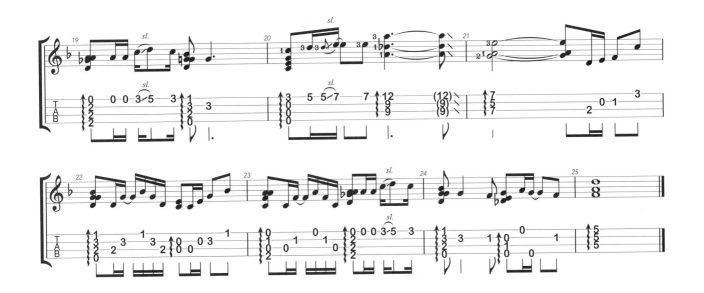

风之甬道

曲：久石让

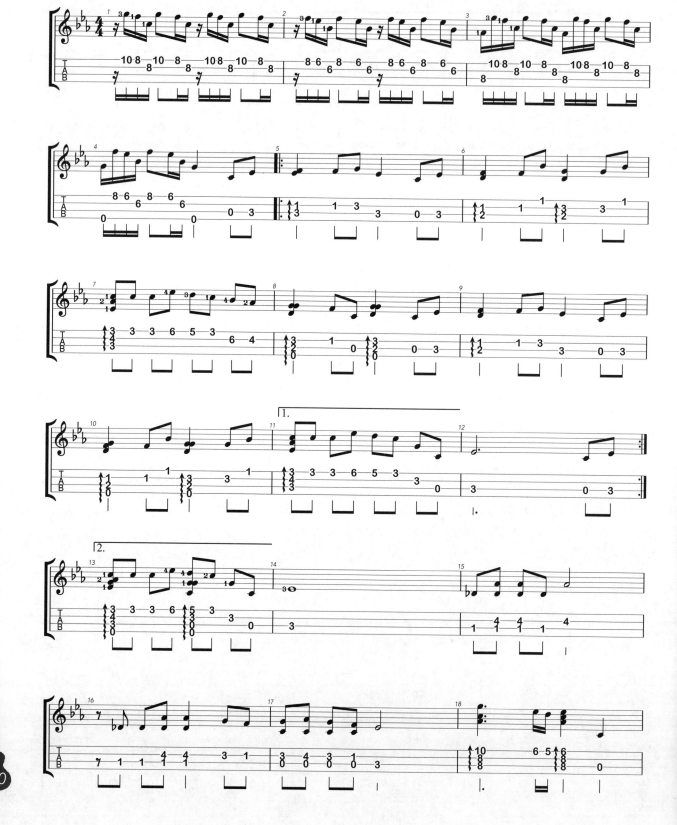

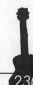

尤克里里完整大教本——从入门到精通

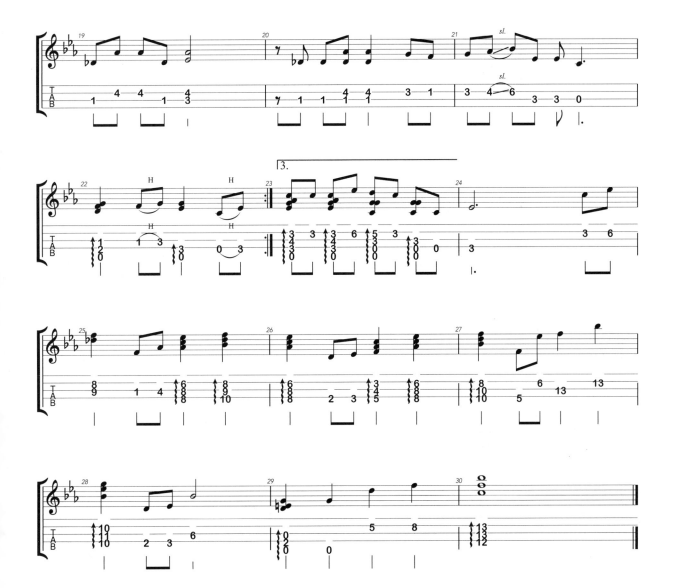

卡农

1=C 4/4

曲：约翰·帕赫贝尔

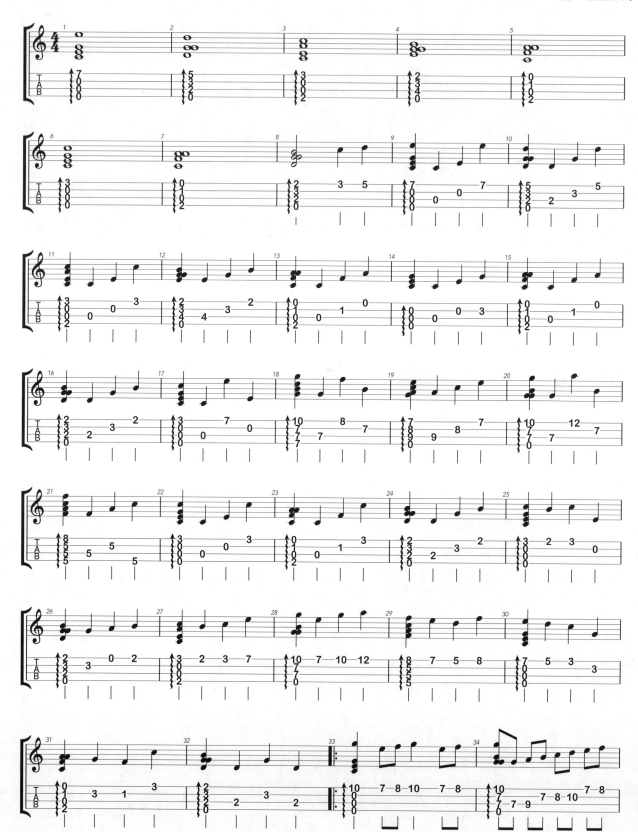

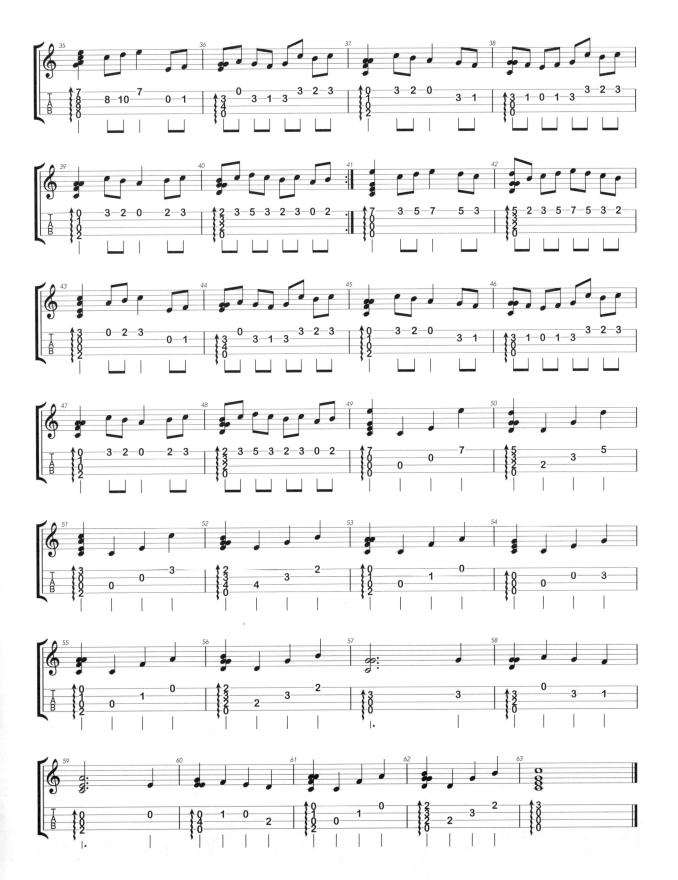

月亮代表我的心

1=F 4/4

曲：翁清溪

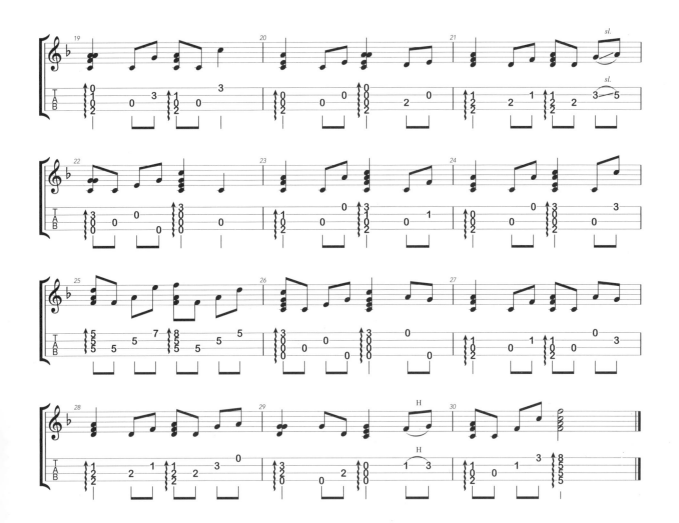

知足

1=F 4/4

曲：陈信宏

真的爱你

1=C 4/4

曲：黄家驹

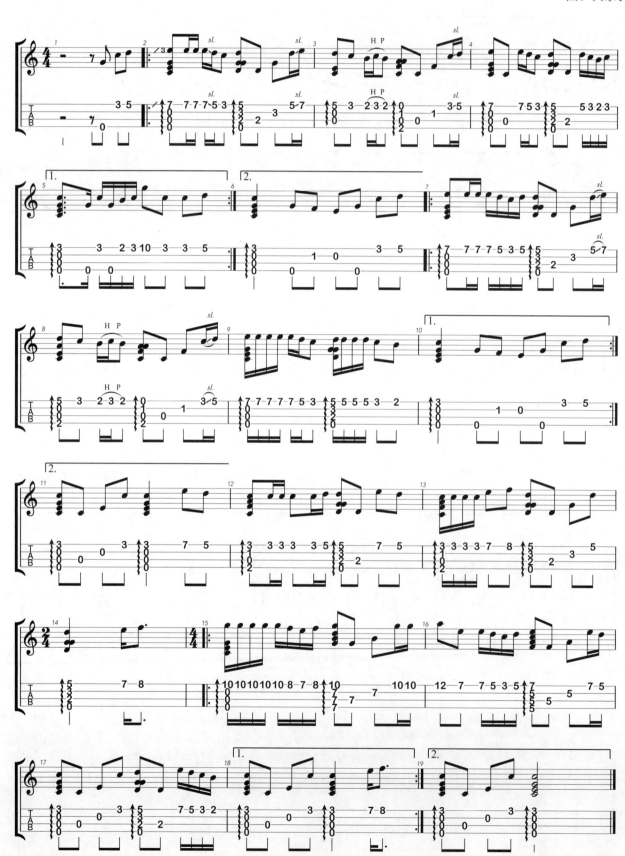

昨日 （Yesterday）

1=F 4/4

曲：保罗．麦卡特尼

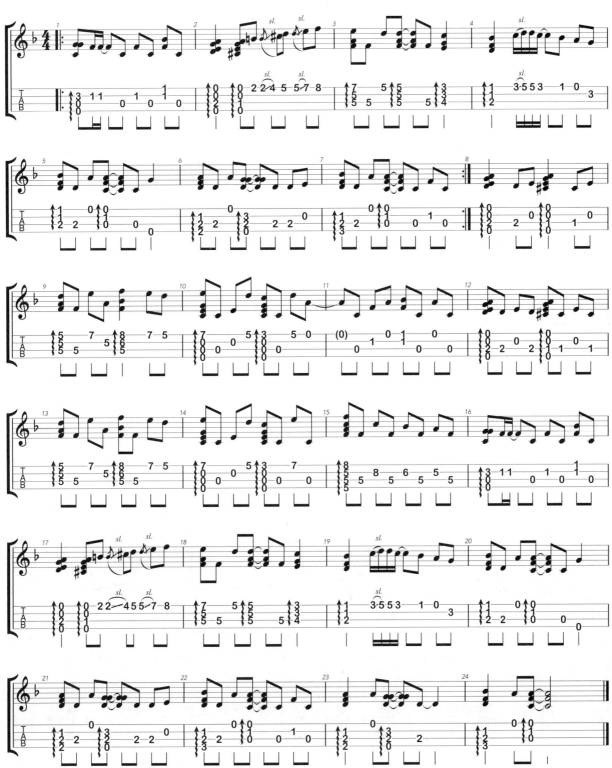

爱的罗曼史

曲：叶佩斯

1=C 3/4

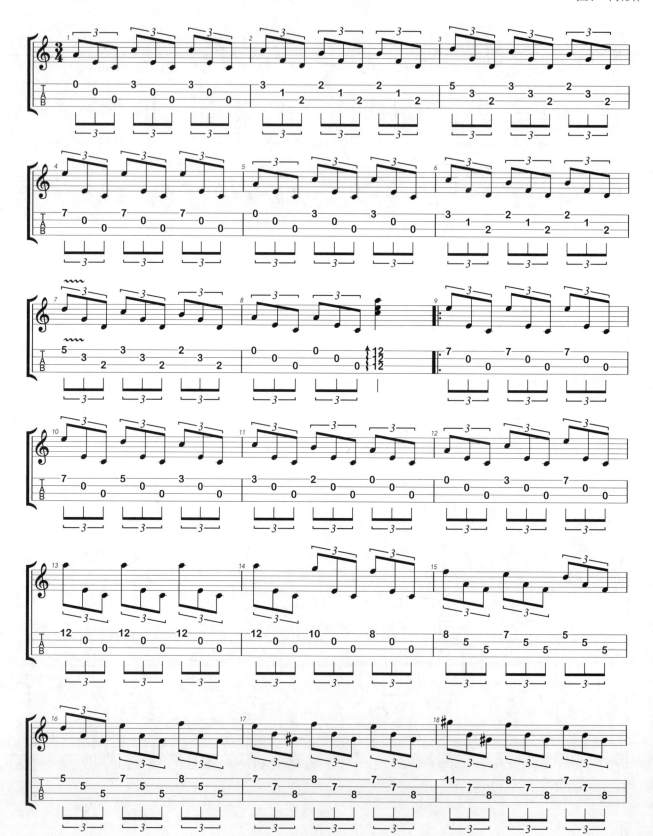

240

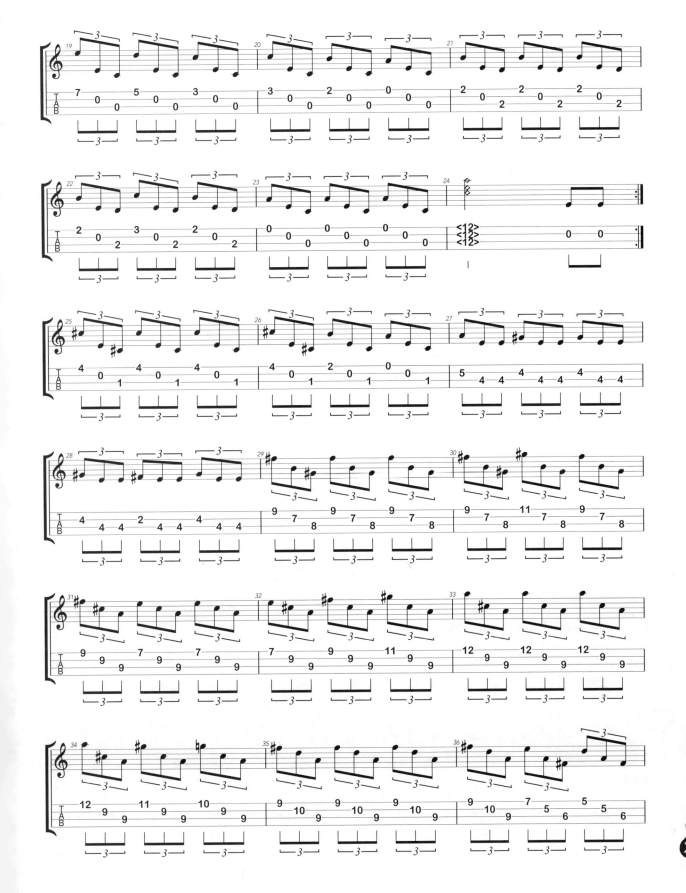

241

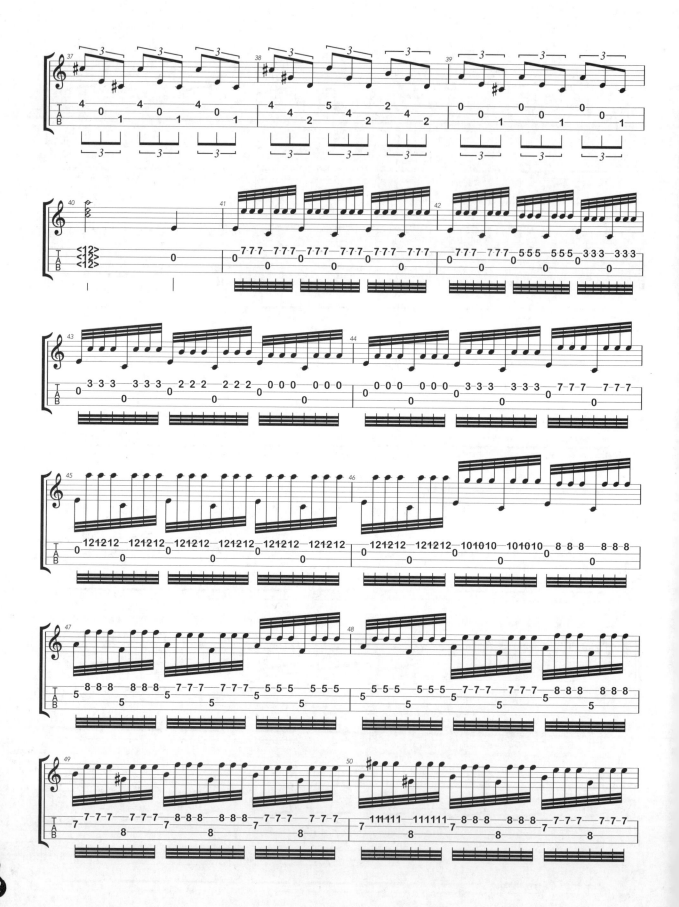

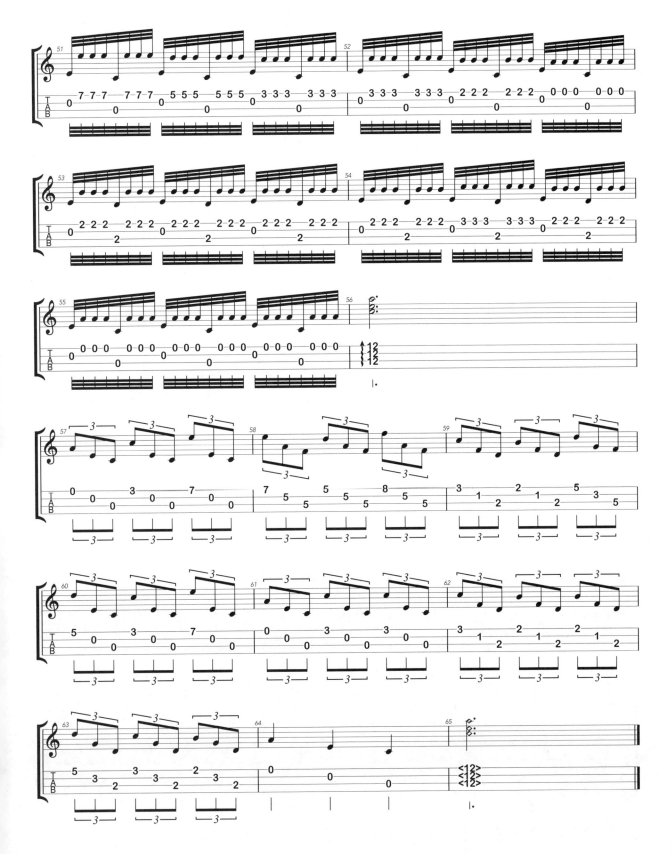

Pianoforte

1=F 4/4

曲：Jake Shimabukuro

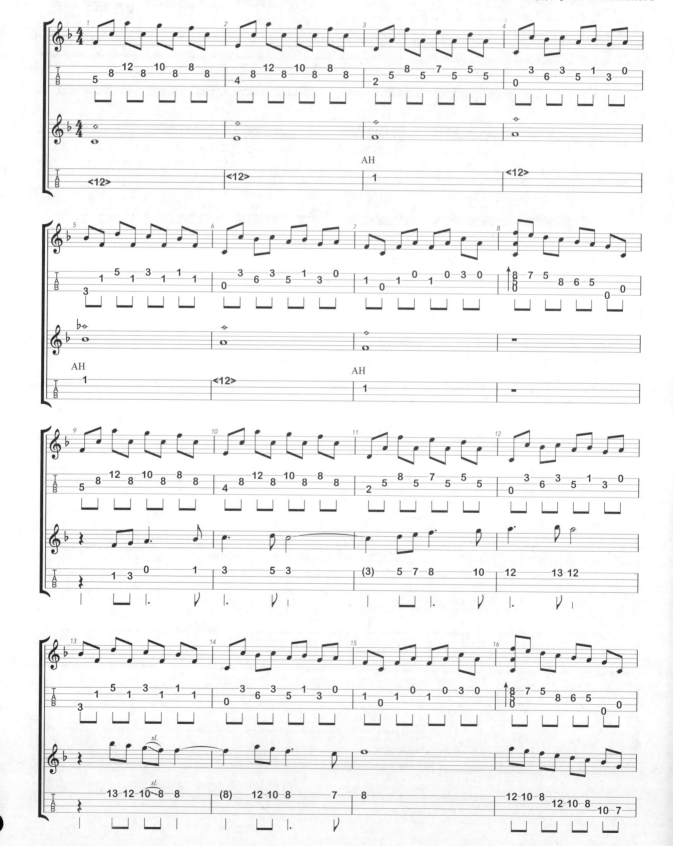

尤克里里完整大教本——从入门到精通

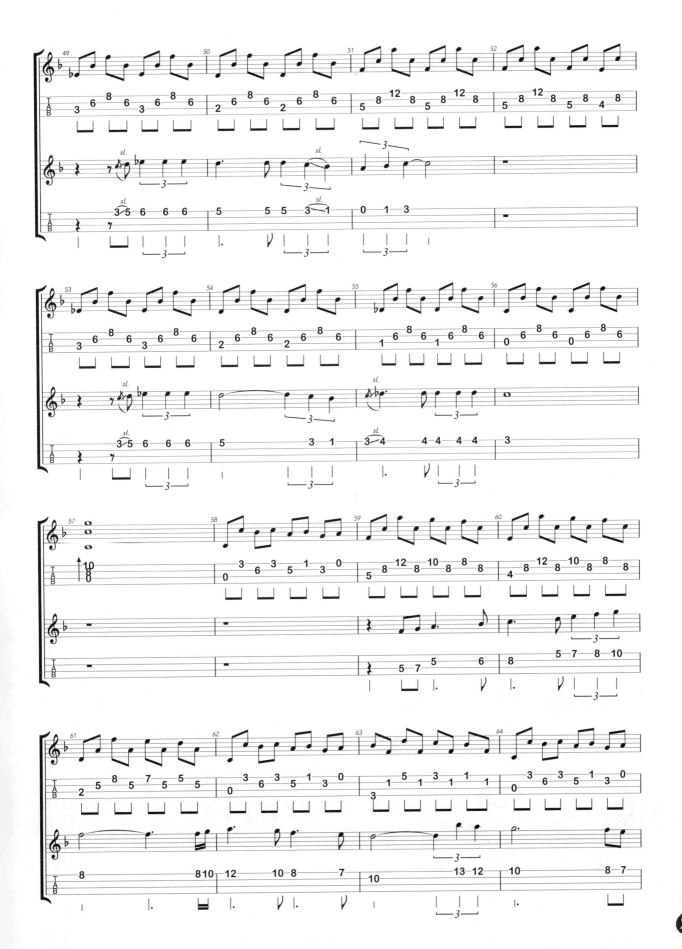

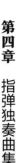

第五章

歌曲弹唱曲集

丑八怪

1=C 4/4

词：甘世佳　曲：李荣浩

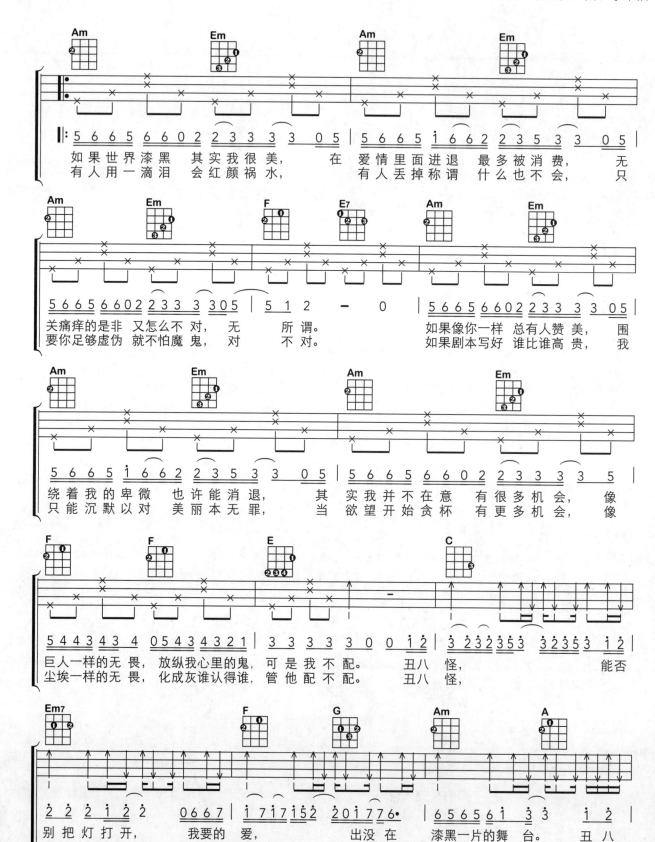

尤克里里完整大教本——从入门到精通

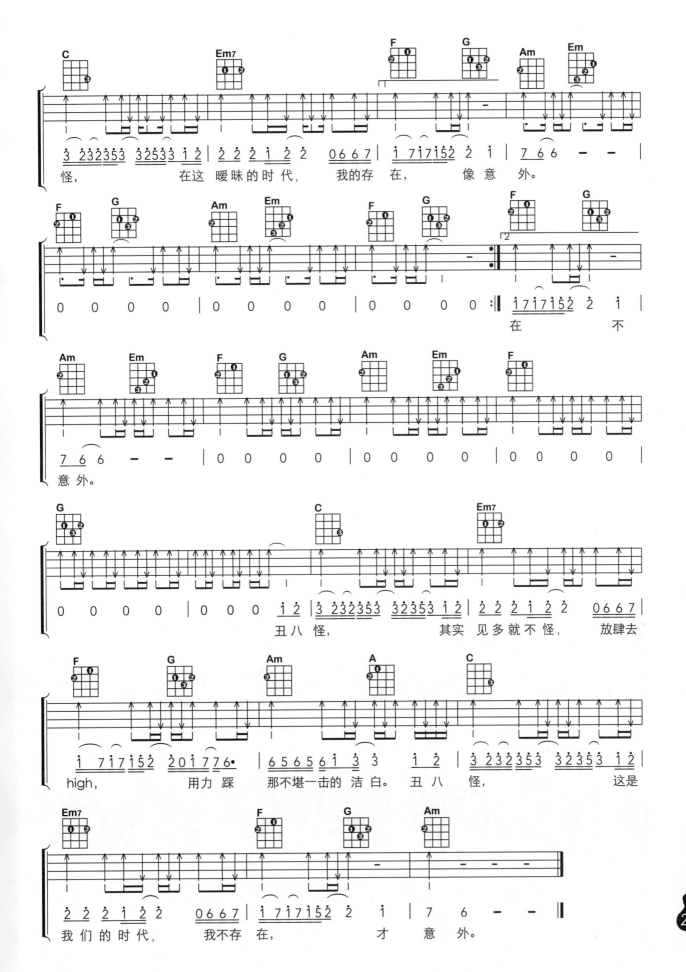

今生缘

1=G 4/4

词曲：川子

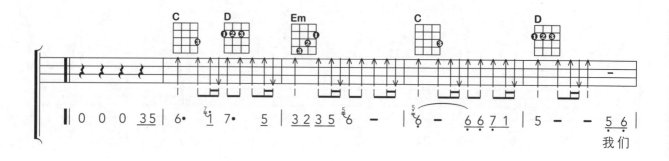

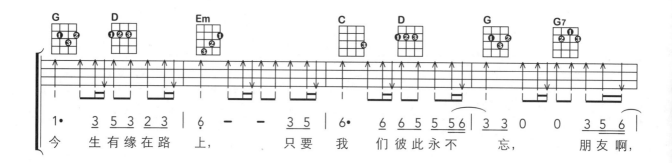

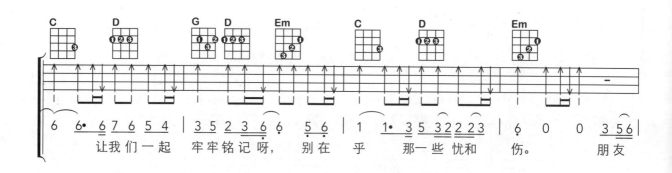

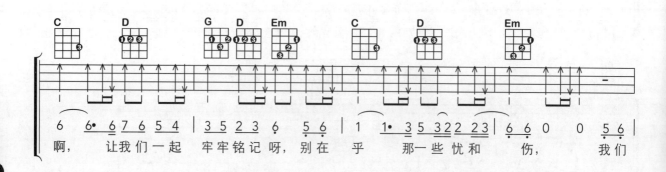

尤克里里完整大教本——从入门到精通

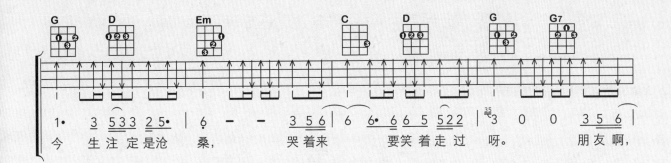

1· $\underline{3}$ $\underline{5}$ $\underline{3}$ $\underline{3}$ $\underline{2}$ 5· | $\dot{6}$ — — $\underline{3}$ $\underline{5}$ $\underline{6}$ | $\dot{6}$ $\underline{6}$· $\underline{6}$ $\underline{6}$ $\underline{5}$ $\underline{5}$ $\underline{2}$ $\underline{2}$ | $\overset{35}{3}$ 0 0 $\underline{3}$ $\underline{5}$ $\underline{6}$ |

今　生　注 定 是 沧　桑，　　哭 着 来　　要 笑 着 走 过　呀。　　　朋 友 啊，

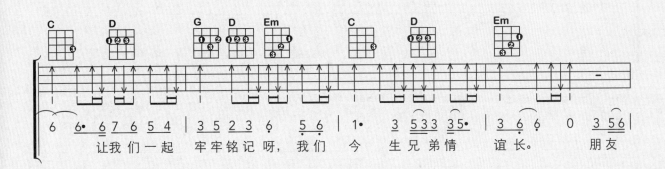

$\dot{6}$ $\underline{6}$· $\underline{6}$ $\underline{7}$ $\underline{6}$ $\underline{5}$ $\underline{4}$ | $\underline{3}$ $\underline{5}$ $\underline{2}$ $\underline{3}$ $\dot{6}$ $\underline{5}$ $\underline{6}$ | 1· $\underline{3}$ $\underline{5}$ $\underline{3}$ $\underline{3}$ $\underline{3}$ $\underline{5}$· | $\underline{3}$ $\dot{6}$ $\dot{6}$ 0 $\underline{3}$ $\underline{5}$ $\underline{6}$ |

让 我 们 一 起　牢 牢 铭 记 呀，我 们　今　生 兄 弟 情　谊 长。　　　朋 友

$\dot{6}$ $\underline{6}$· $\underline{6}$ $\underline{7}$ $\underline{6}$ $\underline{5}$ $\underline{4}$ | $\underline{3}$ $\underline{5}$ $\underline{2}$ $\underline{3}$ $\dot{6}$ $\underline{5}$ $\underline{6}$ | 1 $\underline{1}$· $\underline{3}$ $\underline{5}$ $\underline{3}$ $\underline{3}$ $\underline{3}$ $\underline{5}$· | $\underline{3}$ $\dot{6}$ $\dot{6}$ — — |

啊，　让 我 们 一 起　牢 牢 铭 记 呀，我 们　今　生 兄 弟 情　谊 长。

南山南

1=C 4/4

词曲：马頔

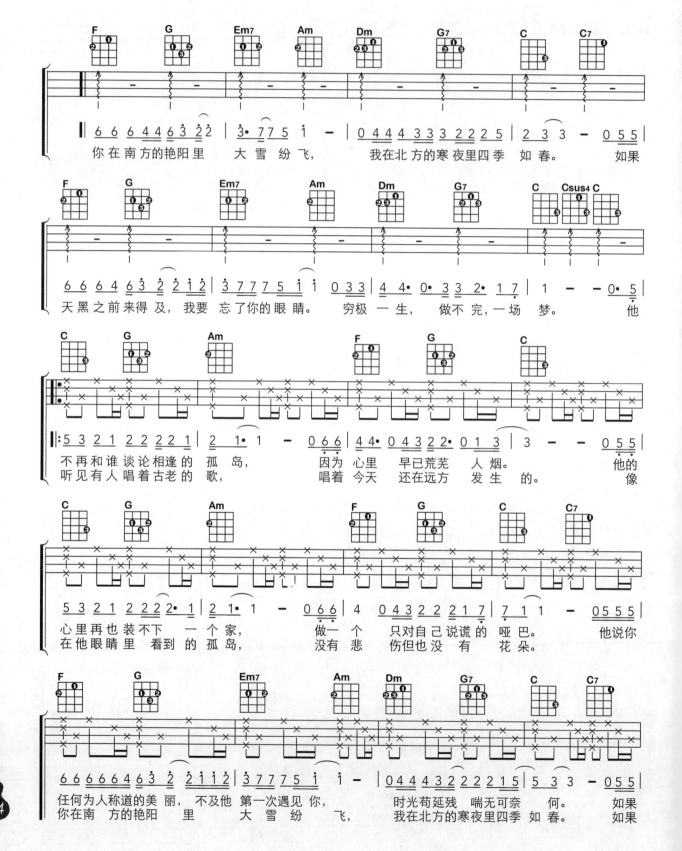

尤克里里完整大教本——从入门到精通

254

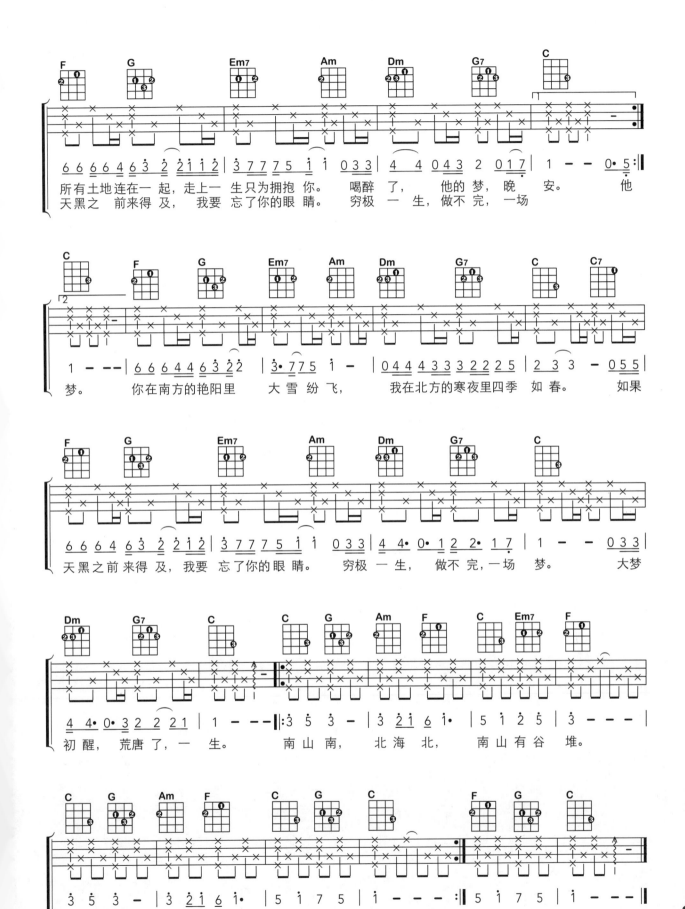

所有土地连在一起，走上一生只为拥抱 你。 喝醉了， 他的梦， 晚 安。 他

天黑之前来得 及， 我要 忘了你的眼 睛。 穷极 一 生，做不 完， 一场

梦。 你在南方的艳阳里 大雪 纷飞， 我在北方的寒夜里四季 如 春。 如果

天黑之前来得 及， 我要 忘了你的眼 睛。 穷极 一 生， 做不 完，一场 梦。 大梦

初 醒， 荒唐了， 一 生。 南山南， 北海北， 南山有谷 堆。

南风喃， 北海北， 北海有墓 碑。 北海有墓 碑。

大王叫我来巡山

1=C 4/4

词曲：赵英俊

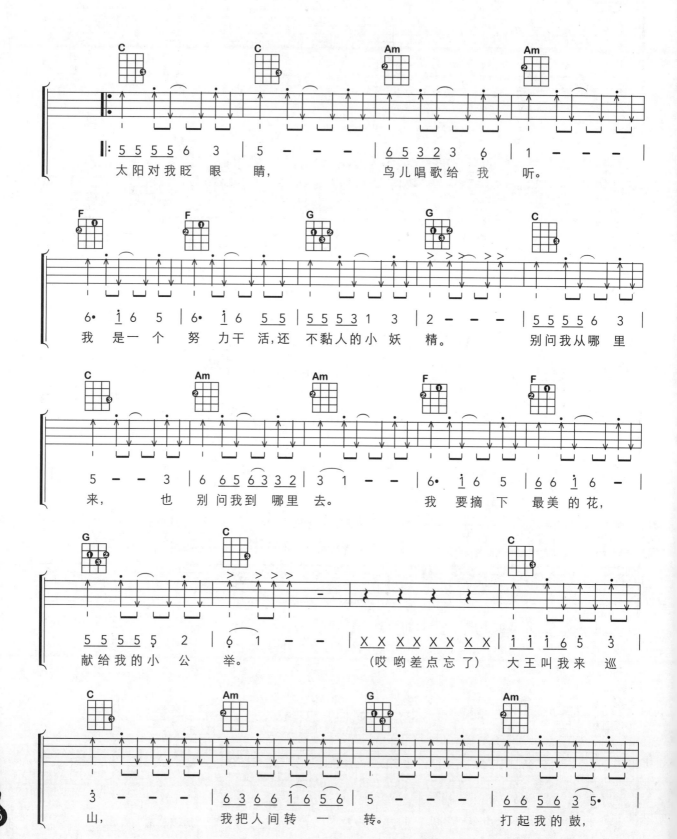

尤克里里完整大教本——从入门到精通

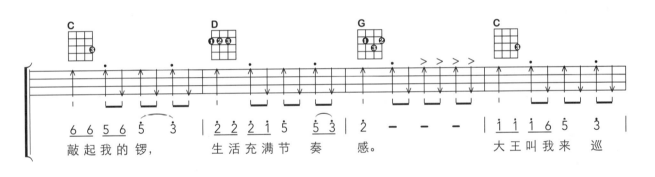

敲起我的锣，　　生活充满节奏感。　　　大王叫我来巡

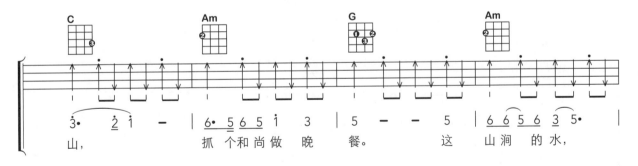

山，　　　抓个和尚做晚餐。　　这山涧的水，

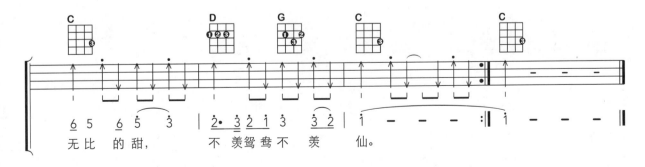

无比的甜，　不羡鸳鸯不羡仙。

257

好想你

1=F 4/4

词曲：黄明志

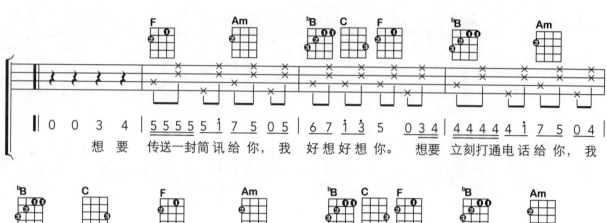

```
0 0 3 4 | 5 5 5 5 5 1̇ 7 5 0 5 | 6 7 1̇ 3 5   0 3 4 | 4 4 4 4 1̇ 7 5 0 4 |
想要  传送一封简讯给你，我 好想好想你。  想要 立刻打通电话给你，我
```

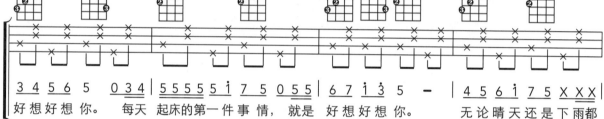

```
3 4 5 6 5   0 3 4 | 5 5 5 5 5 1̇ 7 5 0 5 5 | 6 7 1̇ 3 5  —  | 4 5 6 1̇ 7 5 X X X |
好想好想你。  每天 起床的第一件事情，  就是 好想好想你。    无论晴天还是下雨都
```

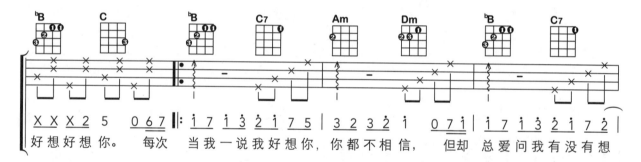

```
X X X 2 5   0 6 7 ‖: 1̇ 7 1̇ 3 2 1̇ 7 5 | 3 2 3 2 1̇   0 7 1̇ | 1̇ 7 1̇ 3 2 1̇ 7 2 |
好想好想你。  每次  当我一说我好想你，你都不相信，  但却 总爱问我有没有想
```

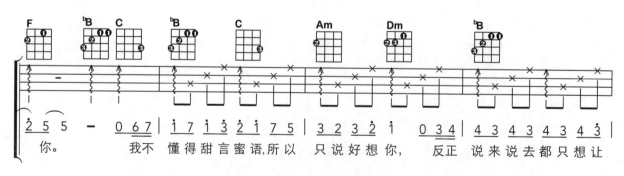

```
2 5 5  —  0 6 7 | 1̇ 7 1̇ 3 2 1̇ 7 5 | 3 2 3 2 1̇   0 3 4 | 4 3 4 3 4 3 4 3 |
你。   我不 懂得甜言蜜语，所以 只说好想你，  反正 说来说去都只想让
```

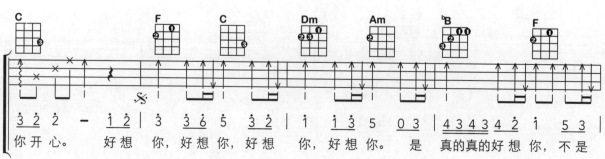

```
3 2 2  —  1̇ 2 | 3   3 6 5   3 2 | 1̇   1̇ 3 5   0 3 | 4 3 4 3 4 2 1̇ 2̇ 1̇ 5 3 |
你开心。  好想 你，好想 你，好想 你，好想你。 是 真的真的好想你，不是
```

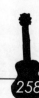

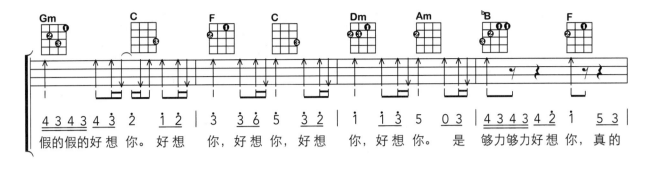

4 3 4 3 4 3 2̇ 2 1̇2 | 3 3̇ 6 5 3̇2 | 1̇ 1̇3 5 03 | 4 3 4 3 4 2 1̇ 53 |
假的假的好想你。 好想 你，好想 你，好想 你，好想你。 是 够力够力好想你，真的

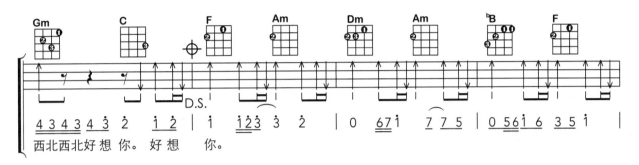

4 3 4 3 4 3 2̇ 2 1̇2 | 1̇ 1̇23 3 2 | 0 67̇1̇ 775 | 056̇1̇6 351̇ |
西北西北好想你。 好想 你。

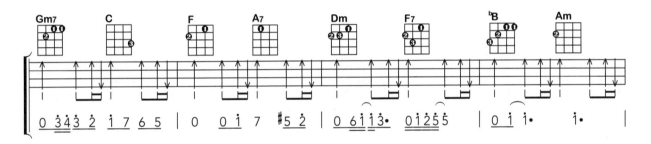

0 3̇4 3 2 1̇ 765 | 0 01̇ 7 #52 | 06̇1̇1̇3· 01̇255 | 01̇ 1̇· 1̇· |

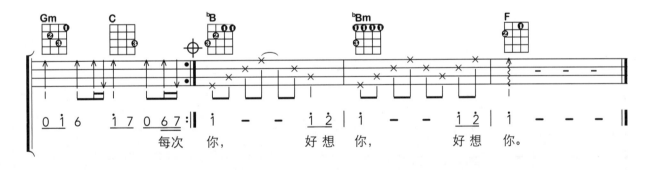

01̇6 1̇7067 :‖ 1̇ — — 1̇2 | 1̇ — — 1̇2 | 1̇ — — — ‖
每次 你， 好想 你， 好想 你。

成都

1=C 6/8

词曲：赵雷

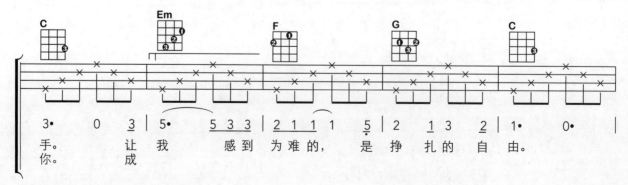

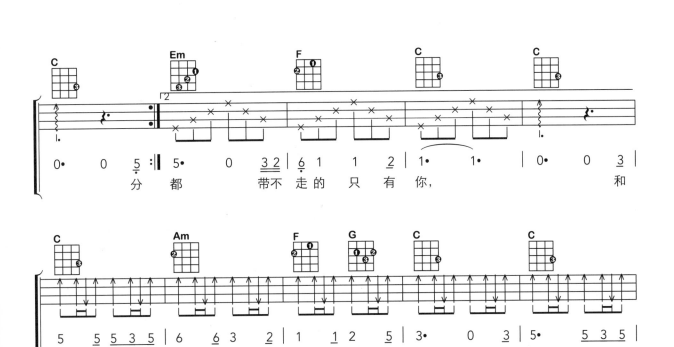

分都　　　带不走的　只有你，　　　　和

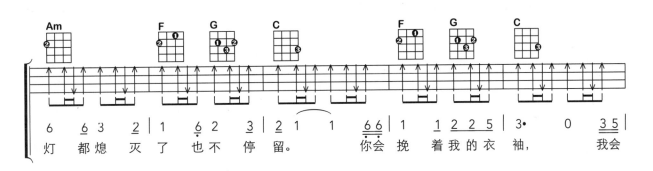

我　在成都的　街　头走一走，喔哦　喔哦，　　直到　所有的

灯　都熄灭了也不停留。　你会　挽　着我的衣袖，　　我会

把　手揣进裤兜，　　　走到　玉林　路的　尽头，坐在小酒馆的门

口。

斑马　斑马

1=C 4/4

词曲：宋冬野

李白

1=C 4/4

词曲：李荣浩

0 0 0 0 | 0 0 0 0 | 0 5 6 5 6 6 6 5 | 6 5 6 6 6 1 1 2 | 3 3 5 5 − |
大部分人要 我 学习去看 世俗的 眼 光，

0 0 0 0 | 0 5 6 5 6 6 6 5 | 6 5 6 6 6 6 6 1 | 5 5 3 3 − | 0 0 0 0 5 |
我认真学习 了 世俗眼 光,世俗到 天 亮。 一

6 5 6 5 6 3 3 5 | 6 5 3 5 5 0 5 | 6 5 6 5 6 3 3 5 | 3 − 0 0 5 |
部外国电影没 听 懂一句话， 看 完结局才是笑 话。 你

6 5 6 5 6 3 3 5 | 6 5 3 5 0 3 5 1 | 1 2 2 − − | 0 0 0 0 ‖: 0 5 6 5 6 5 6 6 |
看我多乖多聪 明 多么听话多 奸 诈。 喝了几大碗米酒

6 5 6 6 6 1 1 2 | 3 3 5 5 − | 0 0 0 0 | 0 5 6 5 6 6 6 5 | 6 5 6 6 6 6 6 1 |
再离开 是为了模 仿， 一出门不小 心 吐的那幅 是谁的

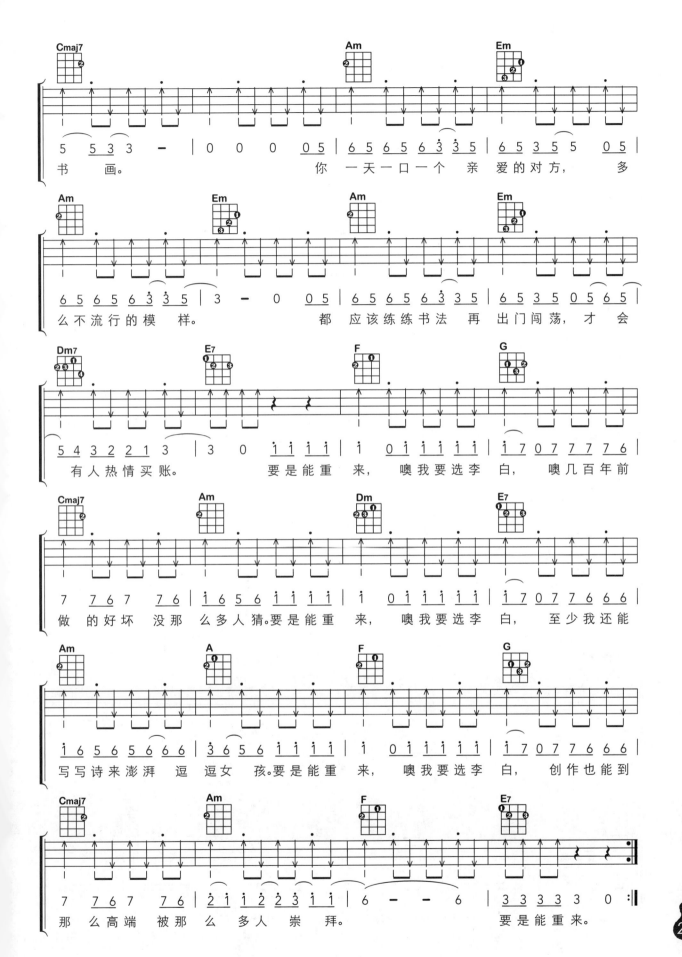

理想

1=G 4/4

词曲：赵雷

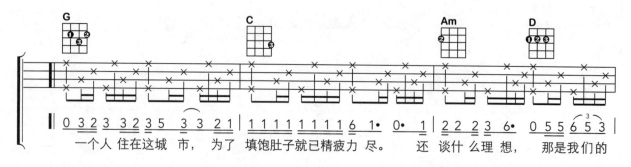

```
0 3 2 3  3 3 2 3 5  3 3 3 2 1 | 1 1 1 1 1 1 1 1 6 1 · 0 · 1 | 2 2 2 3 6 · 0 5 5 6 5 3 |
```

一个人 住在这城 市， 为了 填饱肚子就已精疲力 尽。 还 谈什么理 想， 那是我们的

```
2 3 · 3 0 0 | 0 3 2 3  3 3 2 3 5  6 6 5 3 | 2 2 3 3 2 2  0 6 6 6 |
```

美 梦。 梦醒后 还是依然 奔波在 风雨的街 头， 有时候

```
1 2 2 1 2  1 1 6 5  5 5 3 2 | 2 1 · 1 1 - - | 0 1 6 1 · 6 1 1 1 1 1 6 |
```

想哭就把泪 掩进一腔 热血的 胸口。 公车上 我睡 过了车 站，

```
5 - - - | 0 1 6 1 · 1 1 1 6 5 3 | 2 3 · 3 - - |
```

一路上 我望着 霓虹的 北京。

```
0 6 1 1 1 · 0 1 1 1 1 3 | 3 5  6 5 3 6 6 · 0 6 6 | 2 2 2 2 3 6 5 5 3 5 |
```

我的理 想， 把我丢在这 个拥挤的人 潮。 车窗外已经 是一片白雪茫

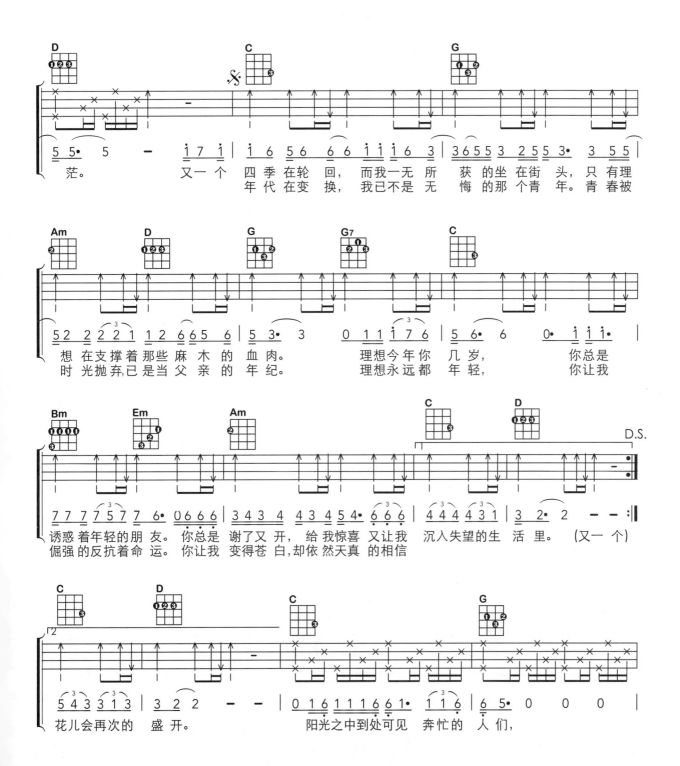

茫。　又一个 四季 在轮 回，　而我一无 所 获的坐 在街 头，只有理
年代 在变 换，　我已不是 无 悔的 那个青 年。青春被

想 在支撑着那些 麻木 的 血肉。　　理想今年 你 几岁，　你总是
时 光抛弃,已是当 父 亲的 年纪。　　理想永远 都 年轻，　你让我

诱惑 着年轻 的 朋 友。你总是 谢了又 开，给我惊喜 又让我 沉入失望的生 活 里。（又一个）
倔强 的反抗 着命 运。你让我 变得苍 白,却依然天真 的相信

花儿会再次的　盛 开。　　阳光之中到处可见 奔忙的 人们，

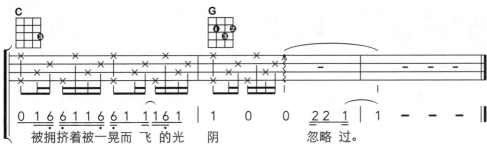

被拥挤着被一晃而 飞 的光 阴　忽略 过。

去大理

1=G 4/4

词曲：郝云

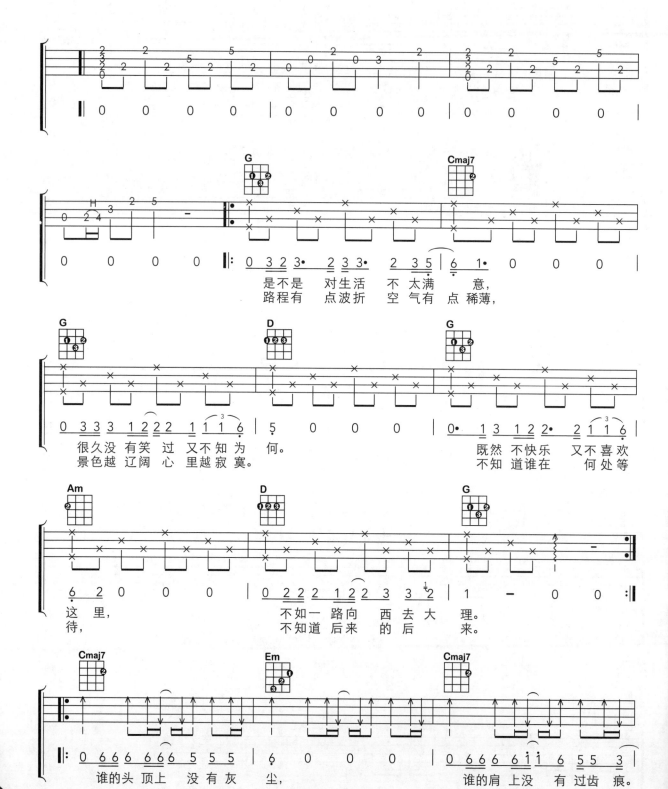

是不是 对生活 不 太满 意,
路程有 点波折 空 气有 点 稀薄,

很久没 有笑 过 又不知 为 何。
景色越 辽阔 心 里越寂 寞。

既然 不快乐 又不喜欢
不知 道谁在 何处等

这 里,
待,

不如一 路向 西去大 理。
不知道 后来 的后 来。

谁的头 顶上 没有灰 尘,

谁的肩 上没 有过齿 痕。

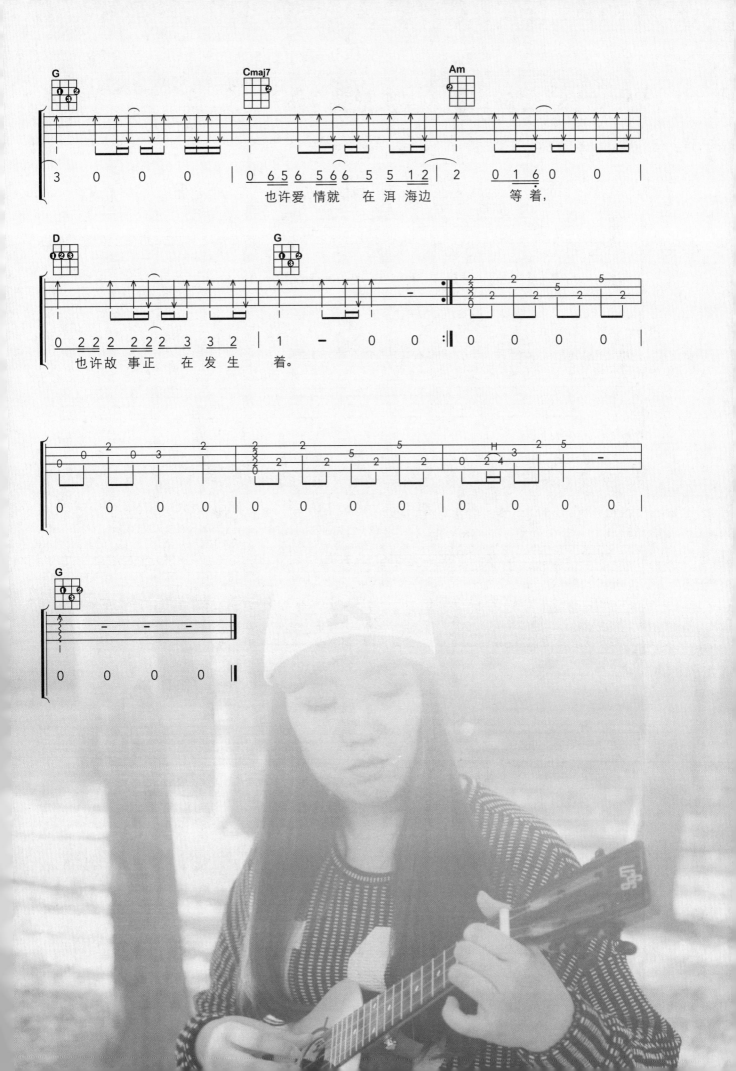

奇妙能力歌

1=C 4/4

词曲：陈粒

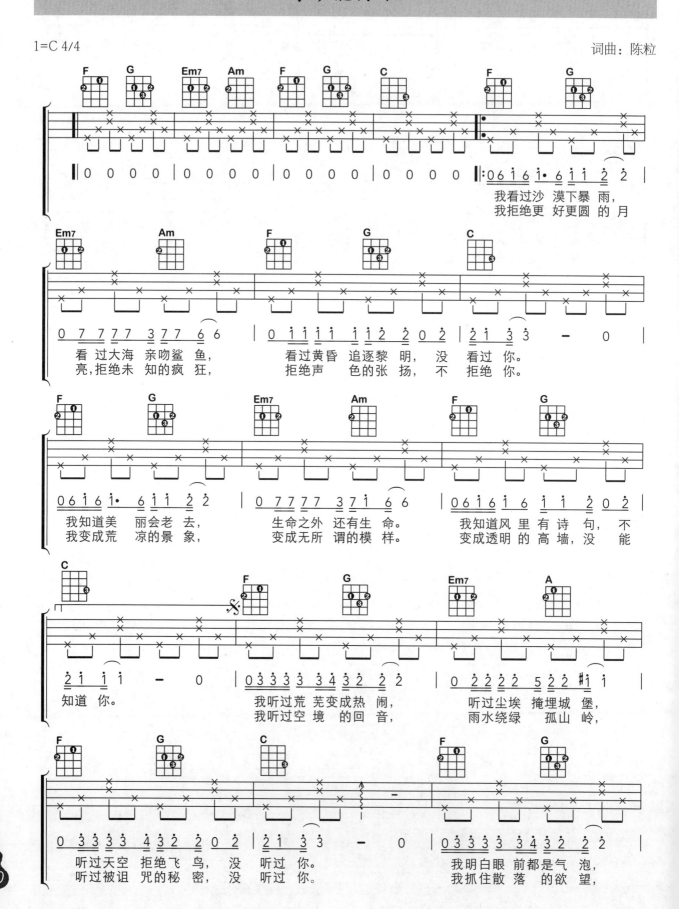

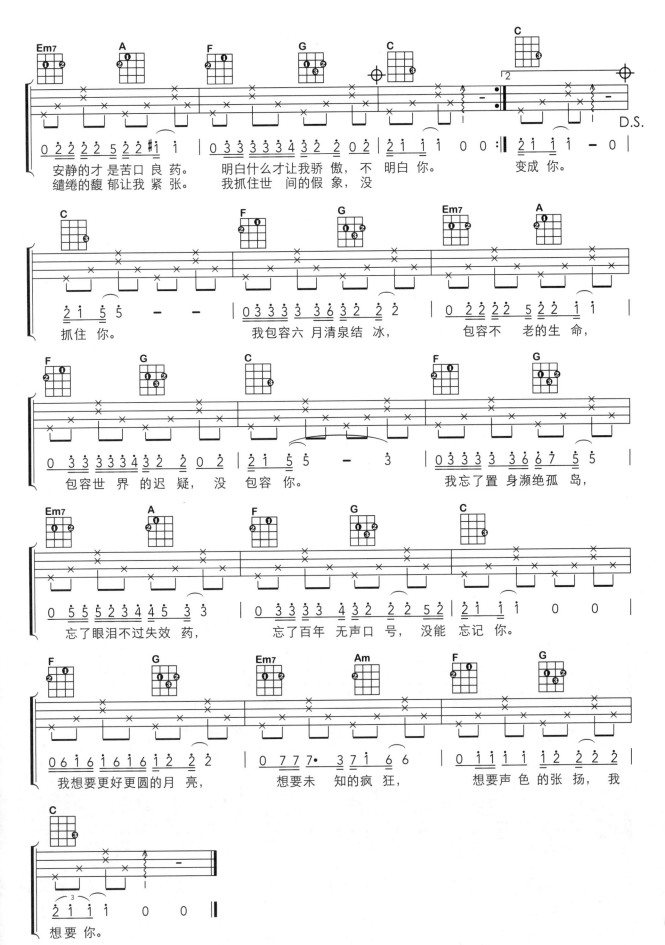

安静的才 是苦口 良 药。 明白什么才让我骄 傲， 不 明白你。 变成你。

缱绻的馥郁让我紧 张。 我抓住世 间的假 象， 没

抓住 你。 我包容六 月清泉结 冰， 包容不 老的生 命，

包容世 界的迟 疑， 没 包容你。 我忘了置 身濒绝孤 岛，

忘了眼泪不过失效 药， 忘了百年 无声口 号， 没能 忘记你。

我想要更好更圆的月 亮， 想要未 知的疯 狂， 想要声 色的张 扬，我

想要你。

少年锦时

1=C 4/4

词曲：赵雷

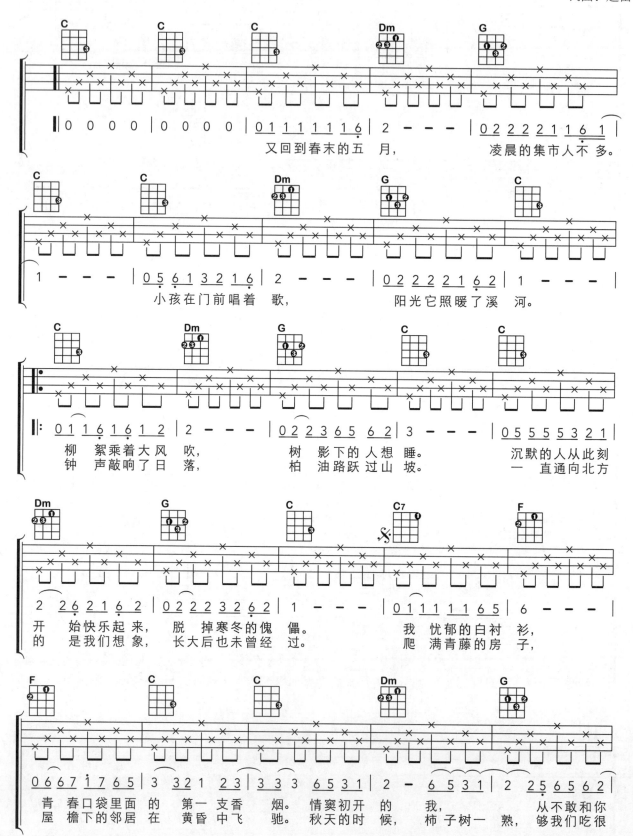

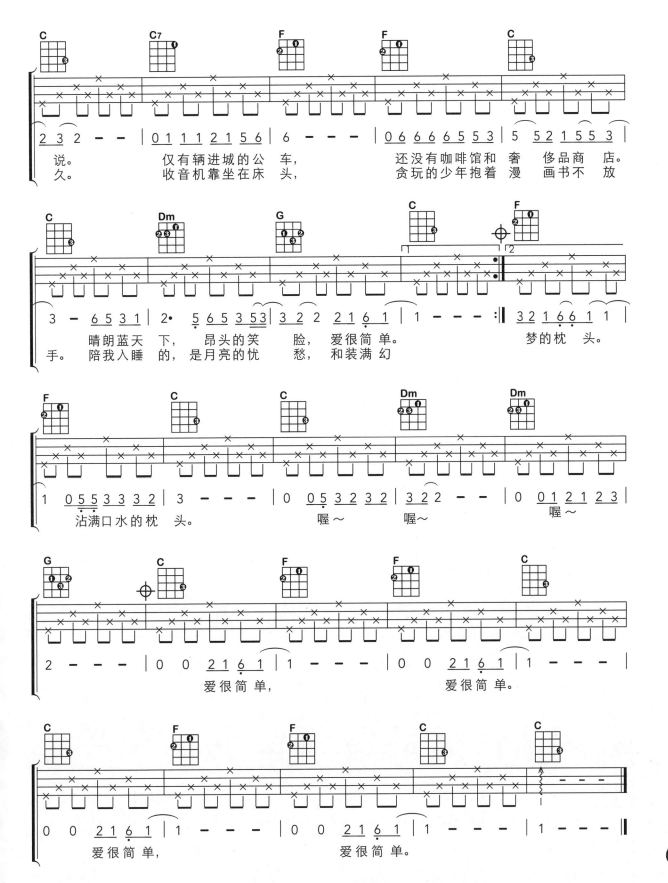

说。　　仅有辆进城的公车，　　还没有咖啡馆和 奢 侈品商 店。
久。　　收音机靠坐在床 头，　　贪玩的少年抱着 漫 画书不 放

晴朗蓝天 下，　　昂头的笑 脸，爱很简 单。　　　　梦的枕 头。
手。　陪我入睡 的，　是月亮的忧 愁，　和装满 幻

沾满口水的枕 头。　　　　喔～　　　　喔～　　　　喔～

爱很简单，　　　　　　爱很简单。

爱很简单，　　　　　　爱很简单。

平凡之路

1=G 4/4

词：韩寒，朴树　曲：朴树

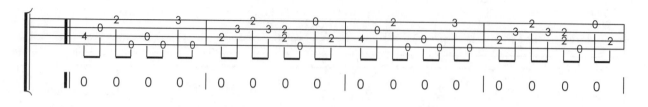

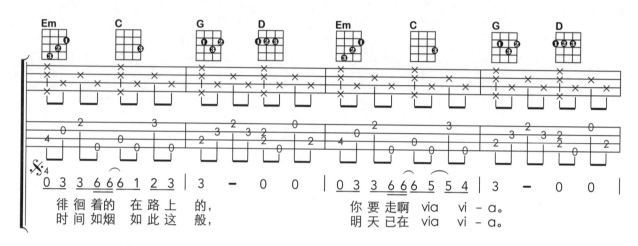

徘徊着的　在路上的，
时间如烟　如此这般，

你要走啊 via vi-a。
明天已在 via vi-a。

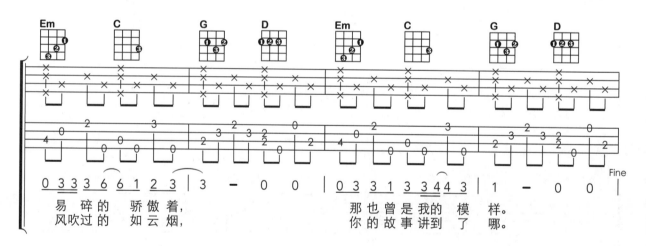

易碎的　骄傲着，
风吹过的　如云烟，

那也曾是我的　模样。
你的故事讲到了　哪。

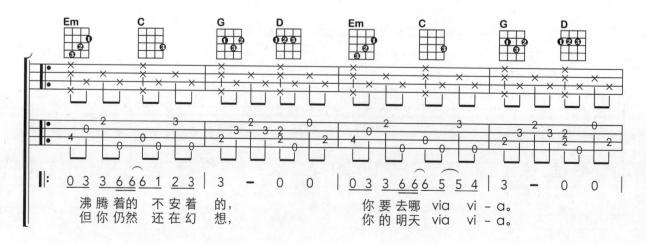

沸腾着的　不安着的，
但你仍然　还在幻想，

你要去哪 via vi-a。
你的明天 via vi-a。

尤克里里完整大教本——从入门到精通

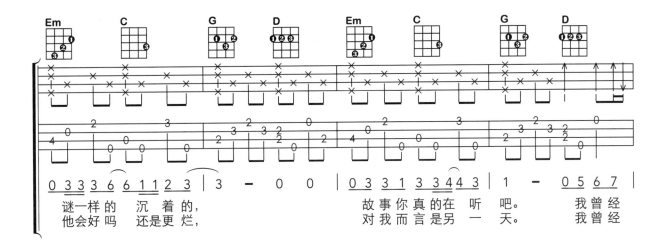

0 3 3 3 6 6 1 1 2 3 | 3 — 0 0 | 0 3 3 1 3 3 4 4 3 | 1 — 0 5 6 7 |

谜一样的　沉 着 的，　　　　故事你真的在 听 吧。　　我曾经
他会好吗　还是更 烂，　　　　对我而言是另一 天。　　我曾经

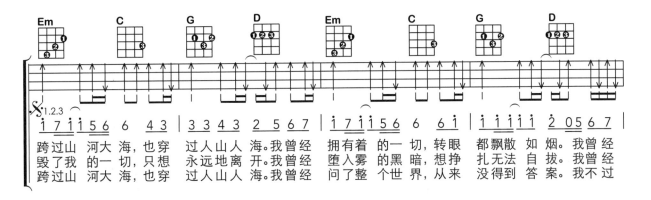

1 7 1 1 5 6　6　4 3 | 3 3 4 3　2 5 6 7 | 1 7 1 1 5 6　6　6 1 | 1 1 1 1　2 0 5 6 7 |

跨过山 河大海，也穿 过人山人海。我曾经 拥有着 的一切，转眼 都飘散如烟。我曾经
毁了我 的一切，只想 永远地离开。我曾经 堕入雾 的黑暗，想挣 扎无法自拔。我曾经
跨过山 河大海，也穿 过人山人海。我曾经 问了整 个世界，从来 没得到答案。我不过

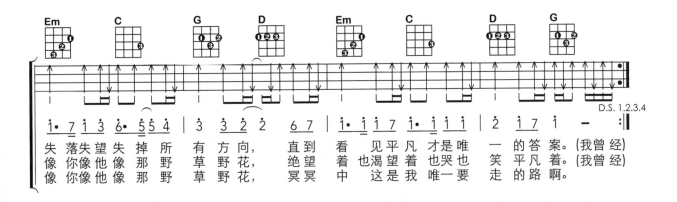

1 7 1 3 6·5 5 4 | 3 3 2 2　6 7 | 1·1 1 7 1·1 1 1 | 2 1 7 1 — :|

失落失望失掉所有 方向，　　直到 看见平凡才是唯一的答案。(我曾经)
像你像他像那野草 野花，　　绝望 着也渴望着也哭也笑平凡着。(我曾经)
像你像他像那野草 野花，　　冥冥 中这是我唯一要走的路啊。

D.S. 1.2.3.4

第五章　歌曲弹唱曲集

275

情非得已

1=C 4/4 　　　　　　　　　　　　　　　　　词：张国祥　曲：汤小康

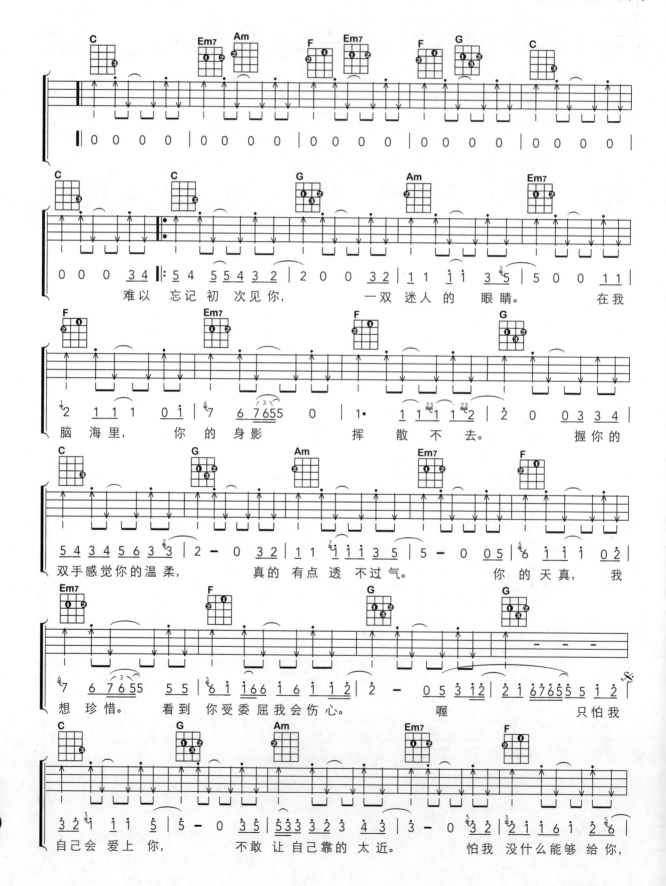

尤克里里完整大教本——从入门到精通

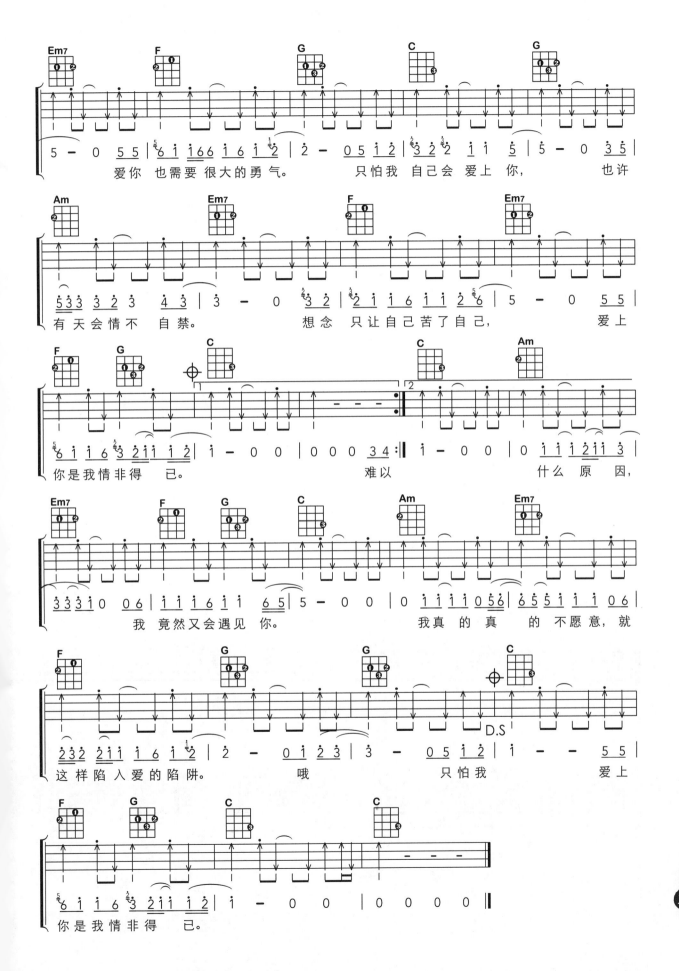

青城山下白素贞

1=C 4/4

词：贡敏　曲：左宏元

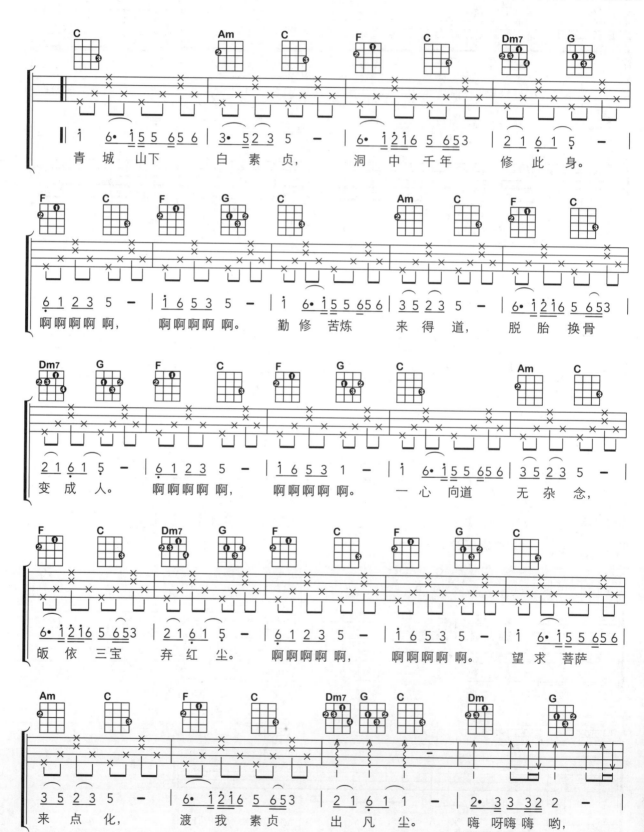

青 城 山 下　白 素 贞，　洞 中 千 年　修 此 身。

啊 啊 啊 啊 啊，　啊 啊 啊 啊 啊。　勤 修 苦 炼　来 得 道，　脱 胎 换 骨

变 成 人。　啊 啊 啊 啊 啊，　啊 啊 啊 啊 啊。　一 心 向 道　无 杂 念，

皈 依 三 宝　弃 红 尘。　啊 啊 啊 啊 啊，　啊 啊 啊 啊 啊。　望 求 菩 萨

来 点 化，　渡 我 素 贞　出 凡 尘。　嗨 呀 嗨 嗨 哟，

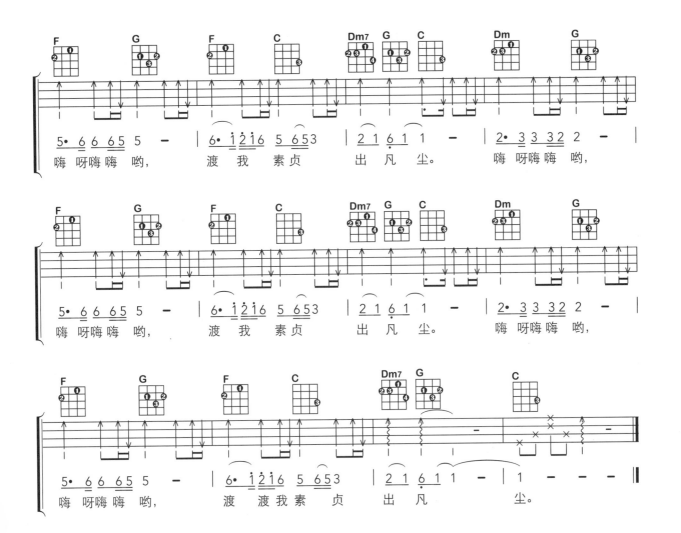

嗨 呀嗨嗨 哟, 　渡 我 素贞 　出 凡 尘。　嗨 呀嗨嗨 哟,

嗨 呀嗨嗨 哟, 　渡 我 素贞 　出 凡 尘。　嗨 呀嗨嗨 哟,

嗨 呀嗨嗨 哟, 　渡 渡 我 素贞 　出 凡 　尘。

青春修炼手册

1=C 4/4

词：王韵韵　曲：刘佳

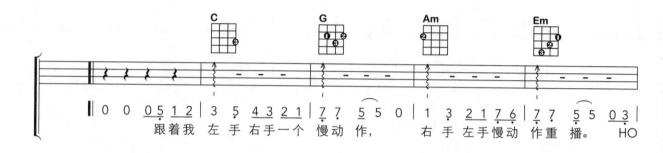

0 0 0 5 1 2 | 3 5 4 3 2 1 | 7 7 5 5 0 | 1 3 2 1 7 6 | 7 7 5 5 0 3 |

跟着我 左手右手一个 慢动作，　　右手左手慢动作重播。　　HO

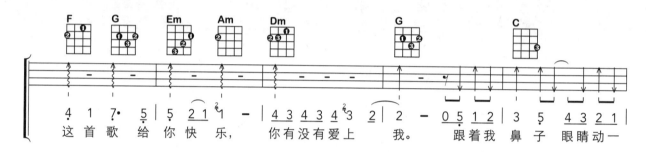

4 1 7·5 | 5 2 1 1 — | 4 3 4 3 4 3 2 2 — 0 5 1 2 | 3 5 4 3 2 1 |

这首歌 给你快乐，你有没有爱上　我。　　跟着我鼻子眼睛动一

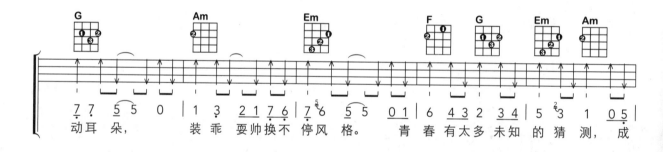

7 7 5 5 0 | 1 3 2 1 7 6 | 7 6 5 5 0 1 | 6 4 3 2 3 4 | 5 3 1 1 0 5 |

动耳朵，　　装乖耍帅换不停风格。　青春有太多未知的猜测，成

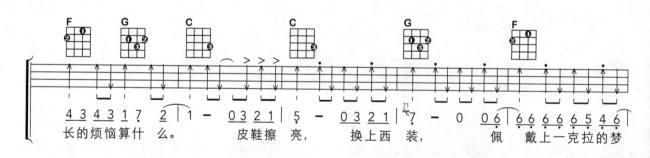

4 3 4 3 1 7 2 | 1 — 0 3 2 1 | 5 — 0 3 2 1 | 7 — 0 0 6 | 6 6 6 6 5 4 6 |

长的烦恼算什　么。　　皮鞋擦亮，　换上西装，　佩　戴上一克拉的梦

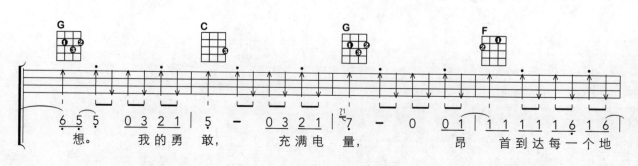

6 5 5 5 0 3 2 1 | 5 — 0 3 2 1 | 7 — 0 0 1 | 1 1 1 1 1 6 1 6 |

想。　我的勇敢，　充满电量，　昂　首到达每一个地

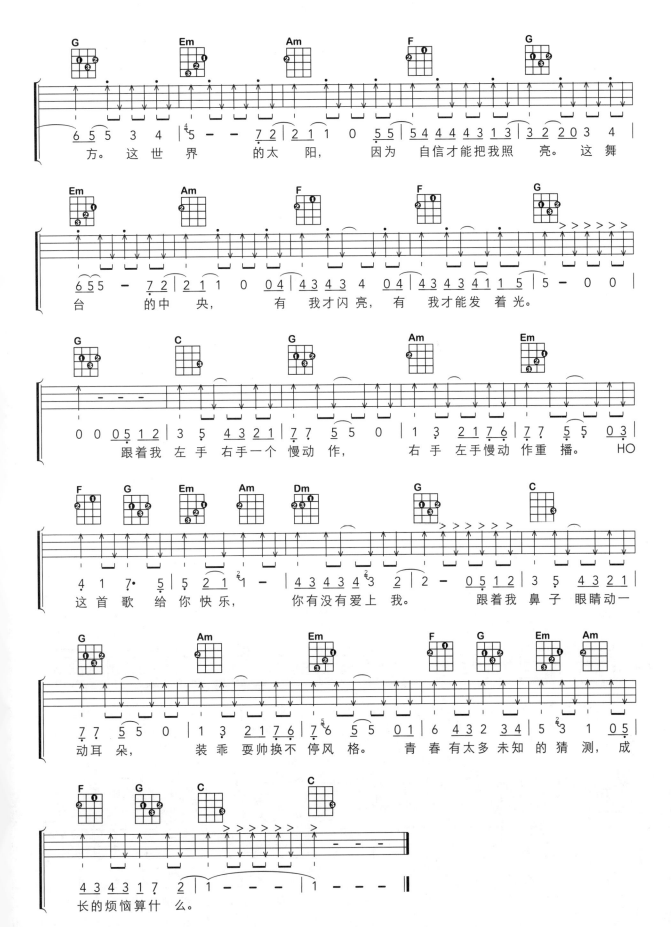

方。这世界的太阳，因为自信才能把我照亮。这舞

台的中央，有我才闪亮，有我才能发着光。

跟着我左手右手一个慢动作，右手左手慢动作重播。HO

这首歌给你快乐，你有没有爱上我。跟着我鼻子眼睛动一

动耳朵，装乖耍帅换不停风格。青春有太多未知的猜测，成

长的烦恼算什么。

乌克丽丽

1=C 4/4

词曲：周杰伦　编曲：林迈可

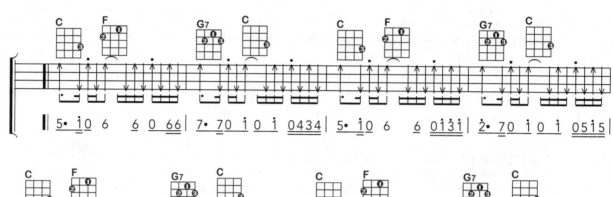

5·i0 6　6 0 66 | 7·70 i0 i 0434 | 5·i0 6　6 0 i3i | 2·70 i0 i 0515 |

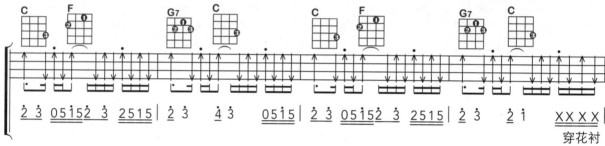

23 0515 2 3 2515 | 23　43　0515 | 23 0515 2 3 2515 | 23　2i　XXXX |

穿花衬

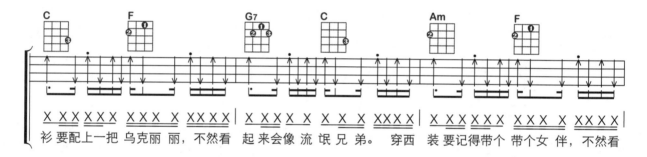

衫 要配上一把 乌克丽 丽，不然看 起来会像 流 氓兄弟。　穿西 装 要记得带个 带个女 伴，不然看

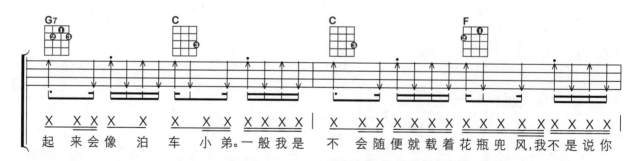

起 来会像 泊 车 小 弟。一般我是　不 会随便就载着花瓶兜 风，我不是说你

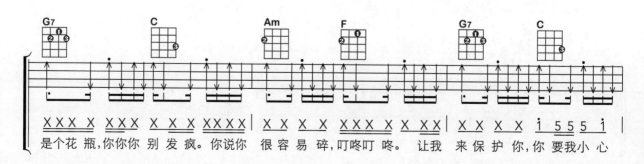

是个花 瓶，你你你 别 发 疯。你说你 很容易 碎，叮咚叮 咚。　让我 来保护 你，你要我小 心

尤克里里完整大教本——从入门到精通

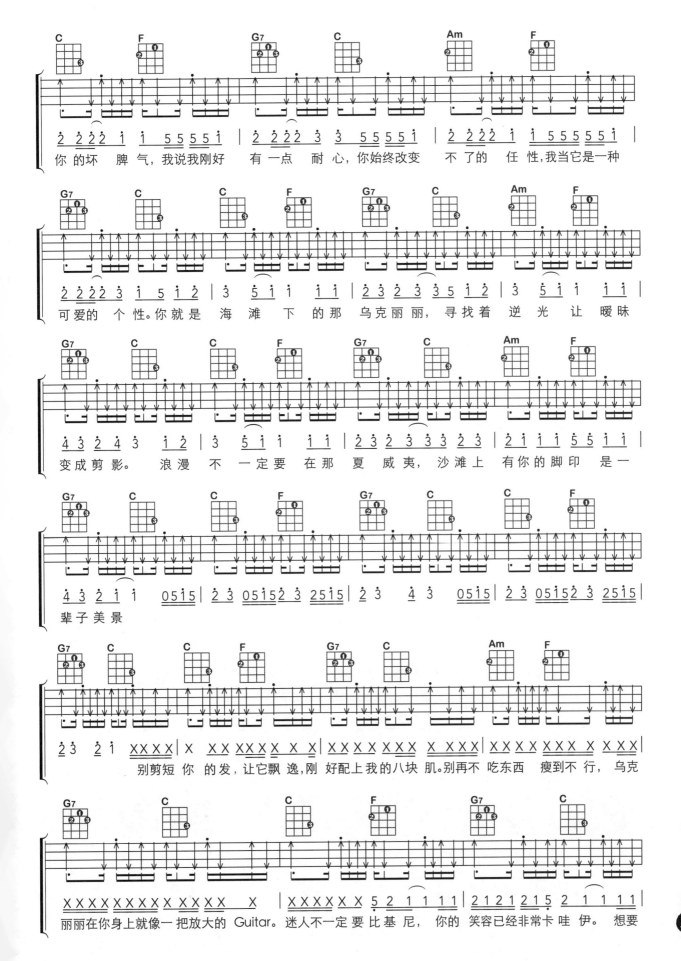

你的坏脾气，我说我刚好 有一点 耐心，你始终改变 不了的 任性，我当它是一种

可爱的 个性。你就是 海滩 下的那 乌克丽丽，寻找着逆光 让暧昧

变成剪影。 浪漫不一定要 在那 夏威夷，沙滩上 有你的脚印 是一

辈子美景

别剪短 你 的发，让它飘 逸，刚 好配上我的八块 肌。别再不 吃东西 瘦到不 行，乌克

丽丽在你身上就像一把放大的 Guitar。迷人不一定 要 比基尼，你的 笑容已经非常卡哇 伊。 想要

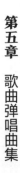

我们祝你圣诞快乐 （We wish you a Merry Christmas）

1=C 3/4

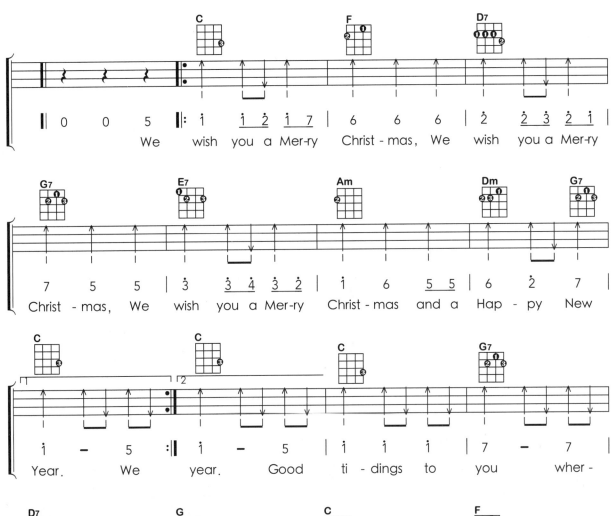

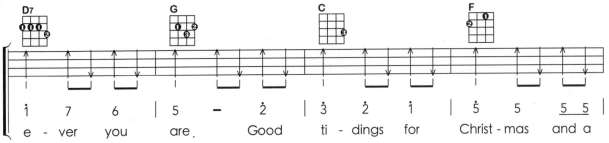

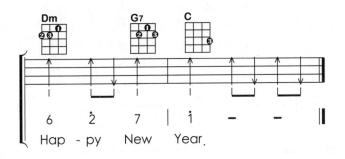

体面

1=G 4/4

词：唐恬　曲：于文文

尤克里里完整大教本——从入门到精通

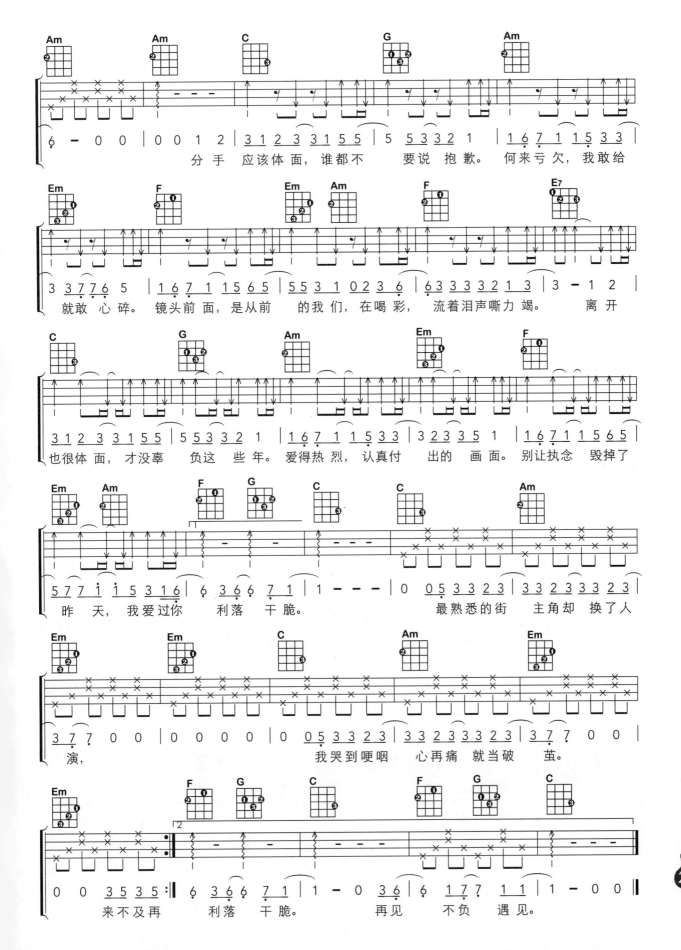

岁月

1=C 4/4

词：王菲，那英　曲：钱雷

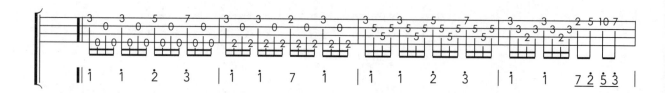

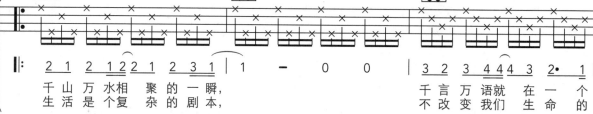

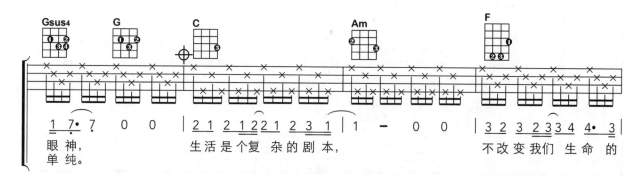

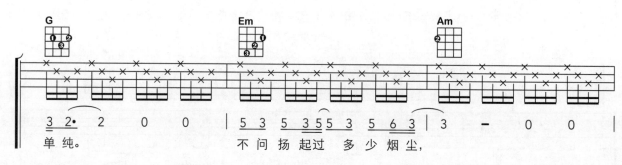

尤克里里完整大教本——从入门到精通

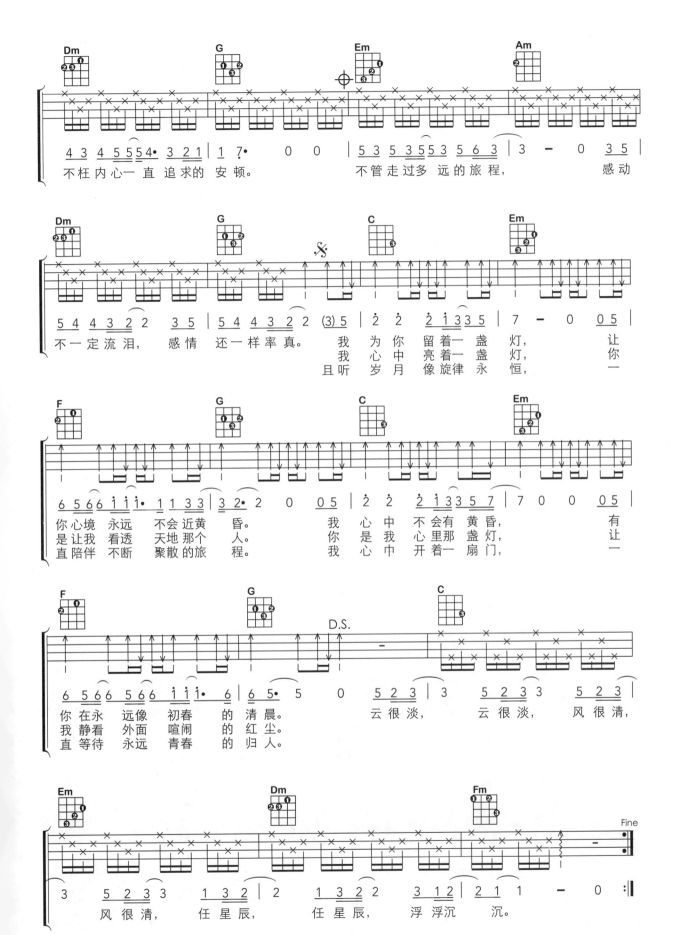

往事只能回味

1=C 4/4

词：林煌坤　曲：刘家昌

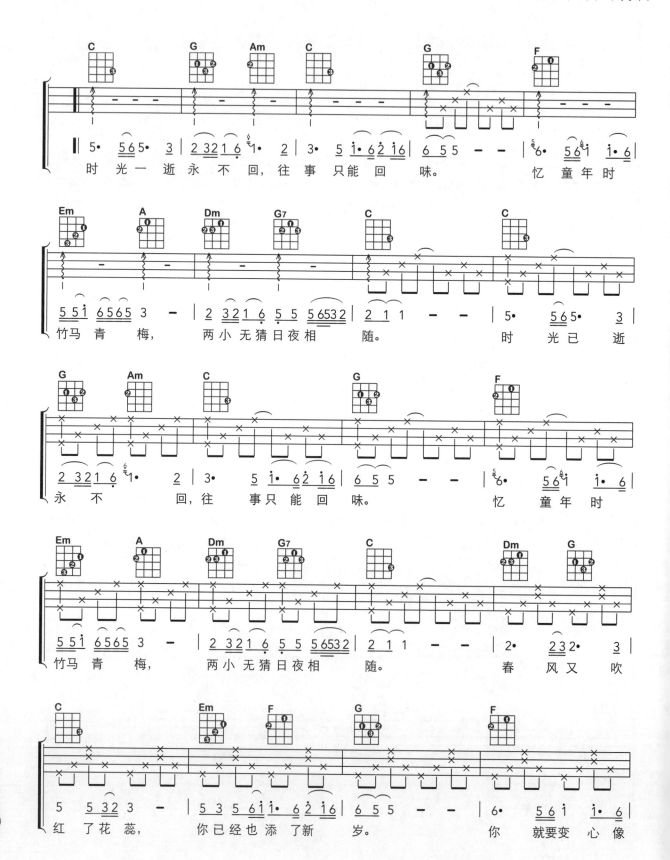

尤克里里完整大教本——从入门到精通

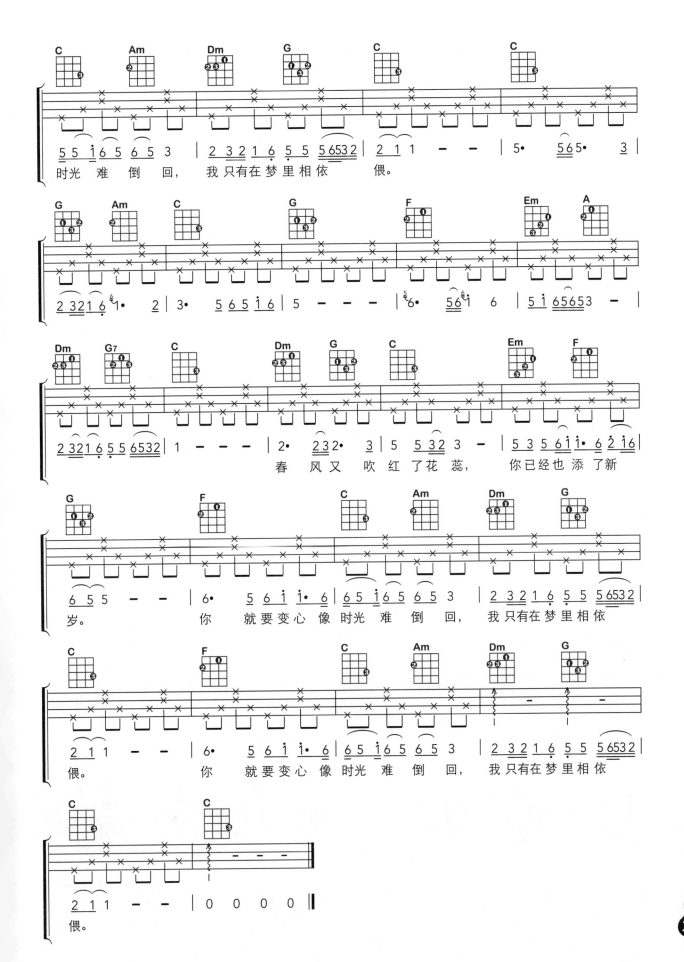

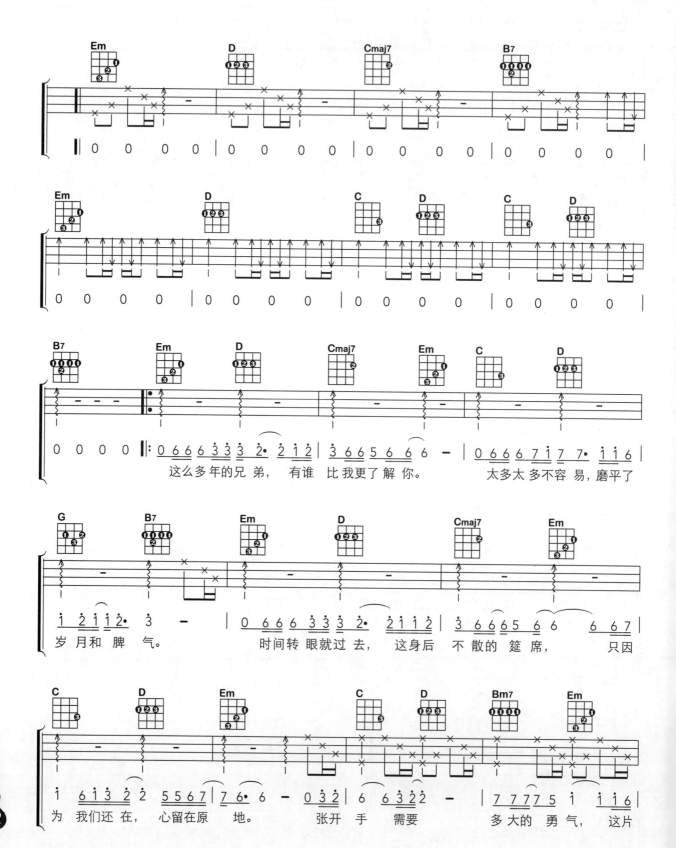

我们不一样

1=G 4/4

词曲：高进

尤克里里完整大教本——从入门到精通

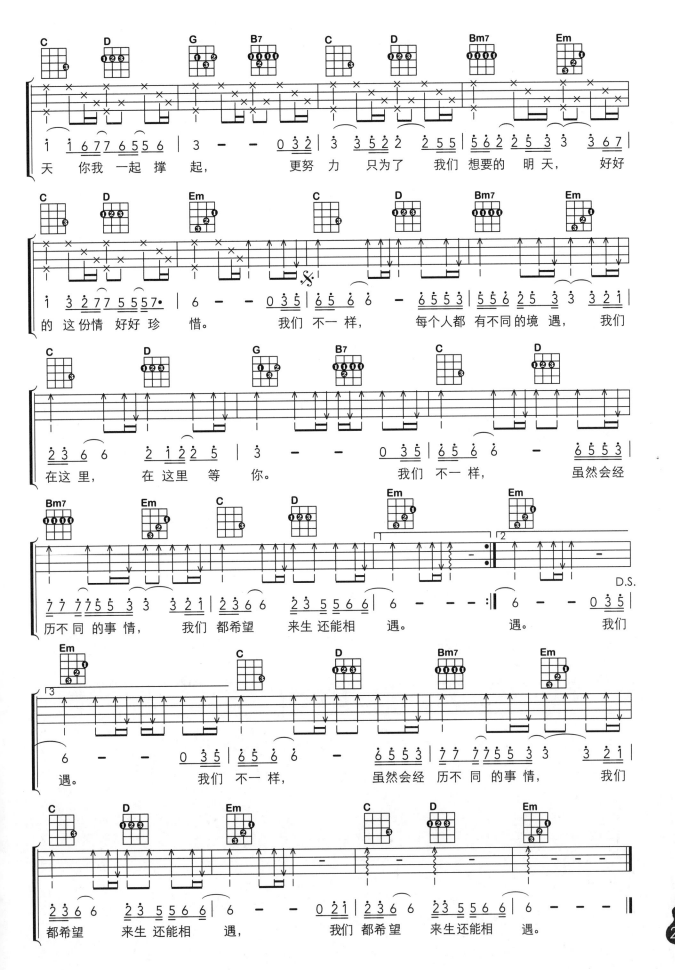

相约一九九八

1=G 3/4

词：靳树增　曲：肖白

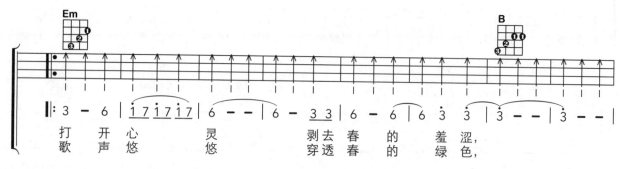

打　开　心　灵　　剥去春　的　羞涩，
歌　声　悠　悠　　穿透春　的　绿色，

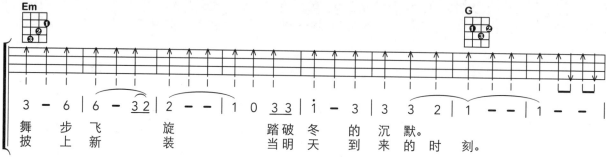

舞　步　飞　旋　　踏破冬　的　沉默。
披　上　新　装　　当明天　到来的时　刻。

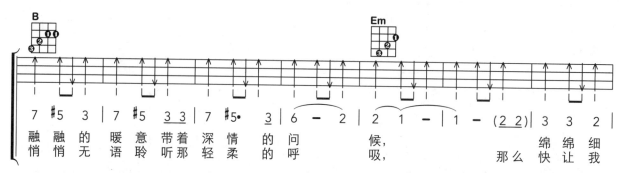

融　融　的　暖意带着深　情　的　问　　候，　　那么　快让我
悄　悄　无　语聆听那轻　柔　的　呼　　吸，

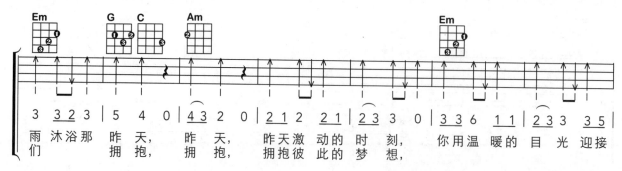

雨　沐浴那　昨天，　昨　天，　昨天激　动的时　刻，　你用温　暖的目　光迎接
们　　拥抱，　　拥　抱，　　拥抱彼　此的梦　想，

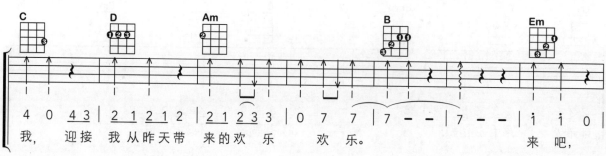

我，　迎接　我从昨天带　来的欢　乐　　欢乐。　　　　　来　吧，

尤克里里完整大教本——从入门到精通

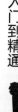

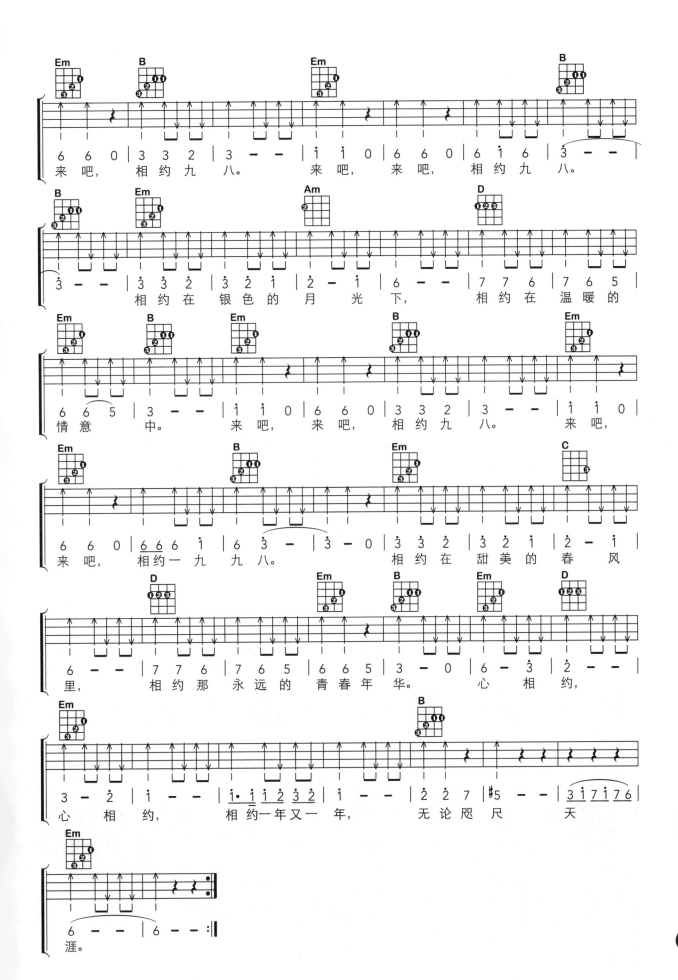

一瞬间

1=C 4/4

词曲：丽江小倩

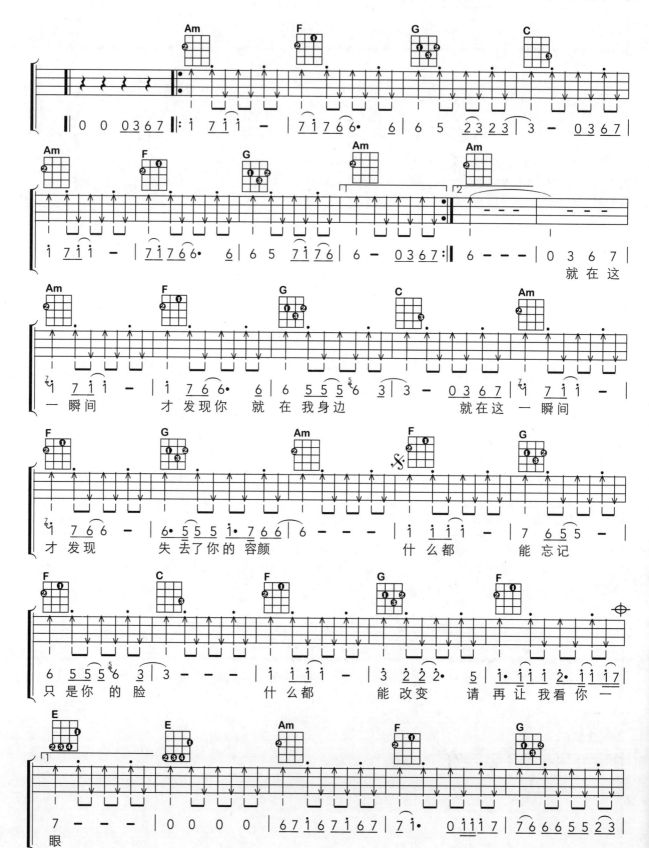

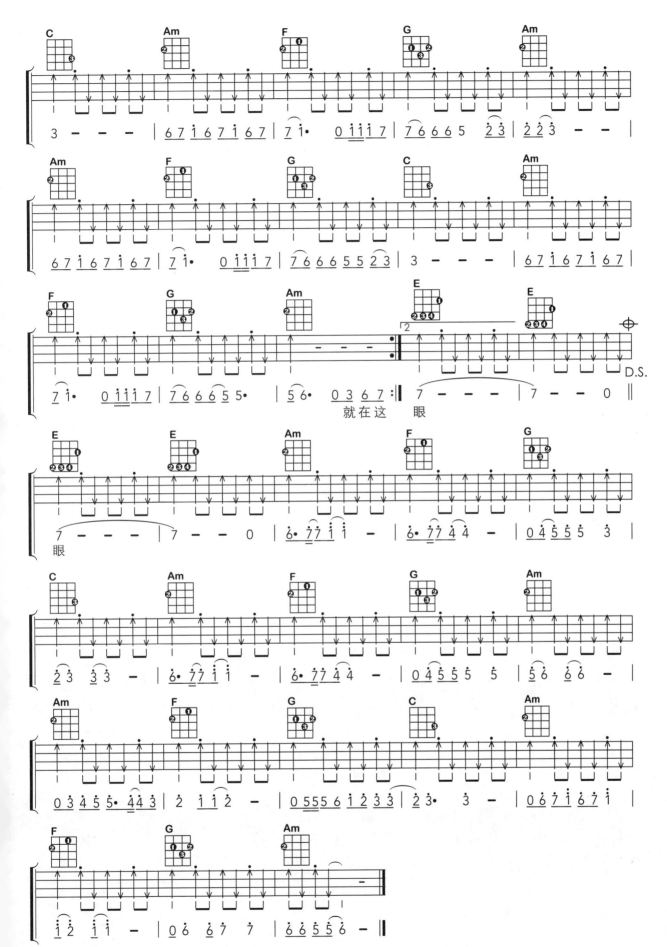

再见

1=F 4/4

词曲：张震岳

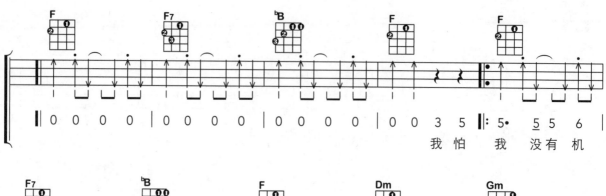

0 0 0 0 | 0 0 0 0 | 0 0 0 0 | 0 0 3 5 ‖: 5· 5 5 6 |
　　　　　　　　　　　　　　　　　　　　　　　　　我 怕 我 没 有 机

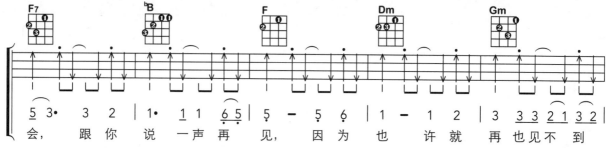

5 3· 3 2 | 1· 1 1 6 5 | 5 - 5 6 | 1 - 1 2 | 3 3 3 2 1 3 2 |
会，　跟 你 说 一 声 再　见，　因 为 也　许 就　再 也 见 不 到

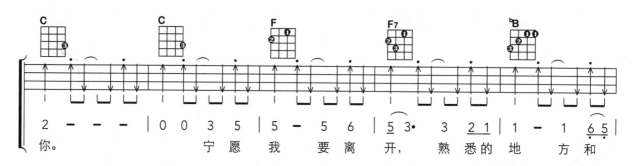

2 - - - | 0 0 3 5 | 5 - 5 6 | 5 3· 3 2 1 | 1 - 1 6 5 |
你。　　　　宁 愿 我　要 离 开，　熟 悉 的 地　方 和

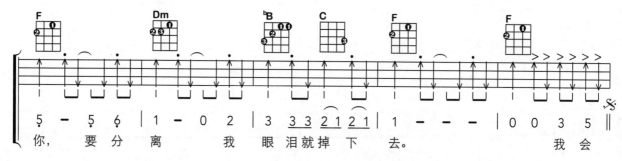

5 - 5 6 | 1 - 0 2 | 3 3 3 2 1 2 1 | 1 - - - | 0 0 3 5 ‖
你，　要 分 离　我 眼 泪 就 掉 下 去。　　　　我 会

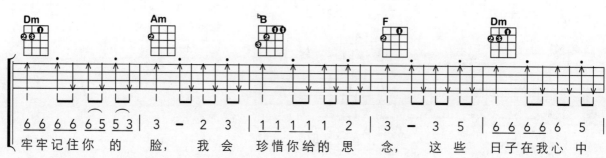

6 6 6 6 6 5 5 3 | 3 - 2 3 | 1 1 1 1 1 2 | 3 - 3 5 | 6 6 6 6 6 5 |
牢 牢 记 住 你 的 脸，　我 会　珍 惜 你 给 的 思　念，　这 些　日 子 在 我 心 中

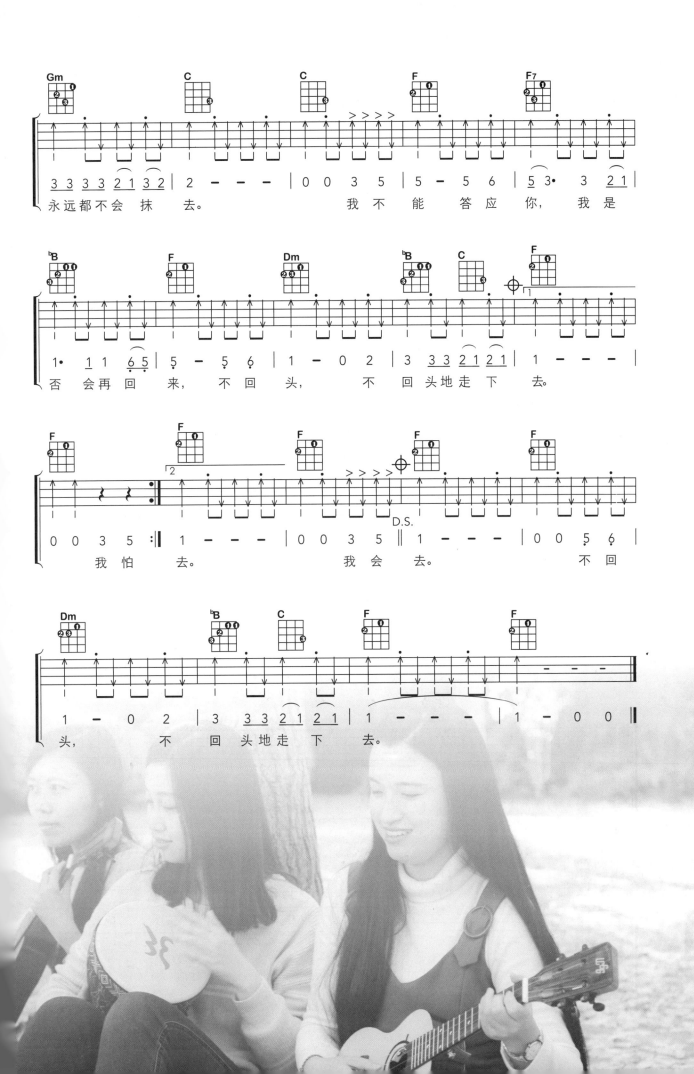

小宝贝

1=C 4/4

词曲：伟伟

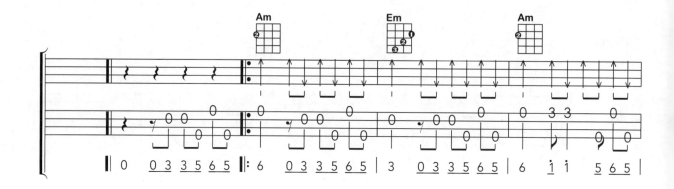

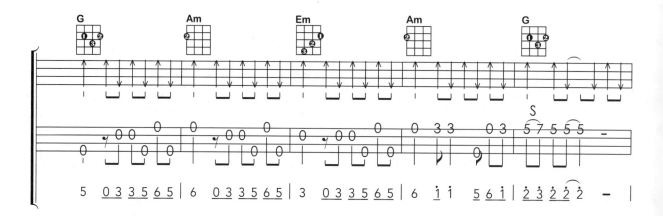

尤克里里完整大教本——从入门到精通

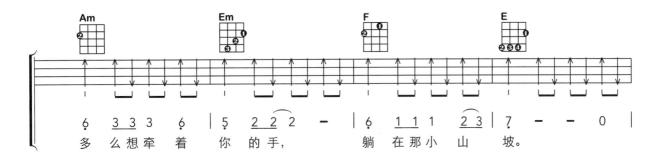

6 3̲ 3̲ 3̲ 6 | 5 2̲ 2̲ 2 - | 6 1̲ 1̲ 1 2̲ 3̲ | 7 - - 0 |
多　么　想牵　着 你 的 手,　　躺　在那小　山　坡。

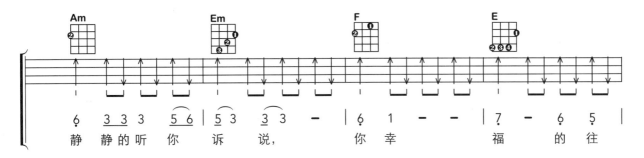

6 3̲ 3̲ 3̲ 5̲ 6̲ | 5̲ 3̲ 3̲ 3 - | 6 1 - - | 7 - 6̲ 5̲ |
静　静　的听　你 诉　说,　　你　幸　　福　的 往

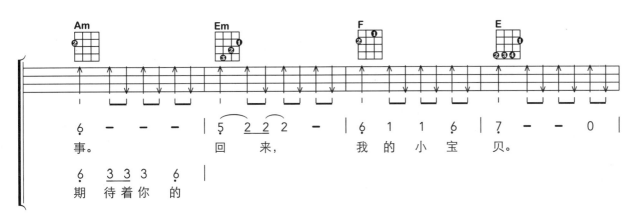

6 - - - | 5̲ 2̲ 2̲ 2 - | 6 1̲ 1̲ 6 | 7 - - 0 |
事。　　　　回　来,　　我 的 小 宝　贝。

6 3̲ 3̲ 3̲ 6 |
期　待　着你 的

6 3̲ 3̲ 3̲ 5̲ 6̲ | 5̲ 3̲ 3̲ 3 - | 6 1 - - | 7 - 5 - |
期　待　着你　的 拥　抱,　　我　的　　小　宝

6 0̲ 3̲ 3̲ 5̲ 6̲ 5̲ ‖ 7 - 5 - | 6 - 0 0 ‖
贝。　　　　　小　宝

小幸运

1=F 4/4　　　　　　　　　　　　　　　　　　词：徐世珍，吴辉福　曲：Jerry C

我听见雨滴落在

青青草地，　我听见远方下课 钟声响 起，　　可是我没有听见 你的声音，　认真

呼唤我 姓 名。　　爱上你的时候还 不懂感 情，　　离别了才觉得刻

青春是段跌跌撞 撞的旅 行，　　拥有着后知后觉

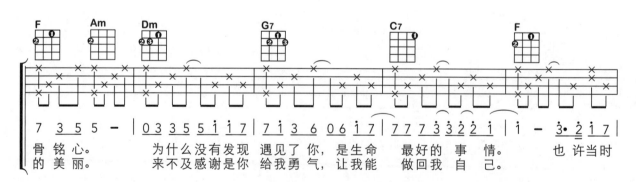

骨 铭 心。　　为什么没有发现 遇见了 你，是生命 最好的 事 情。　　也 许当时

的 美 丽。　　来不及感谢是你 给我勇 气，让我能 做回我 自 己。

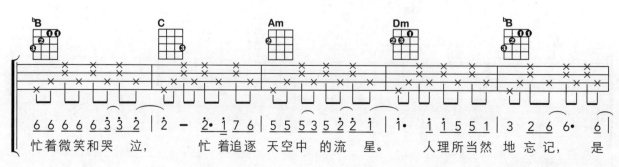

忙着微笑和哭 泣，　　忙着追逐 天空中 的 流 星。　　人理所当然 地 忘 记，　是

尤克里里完整大教本——从入门到精通

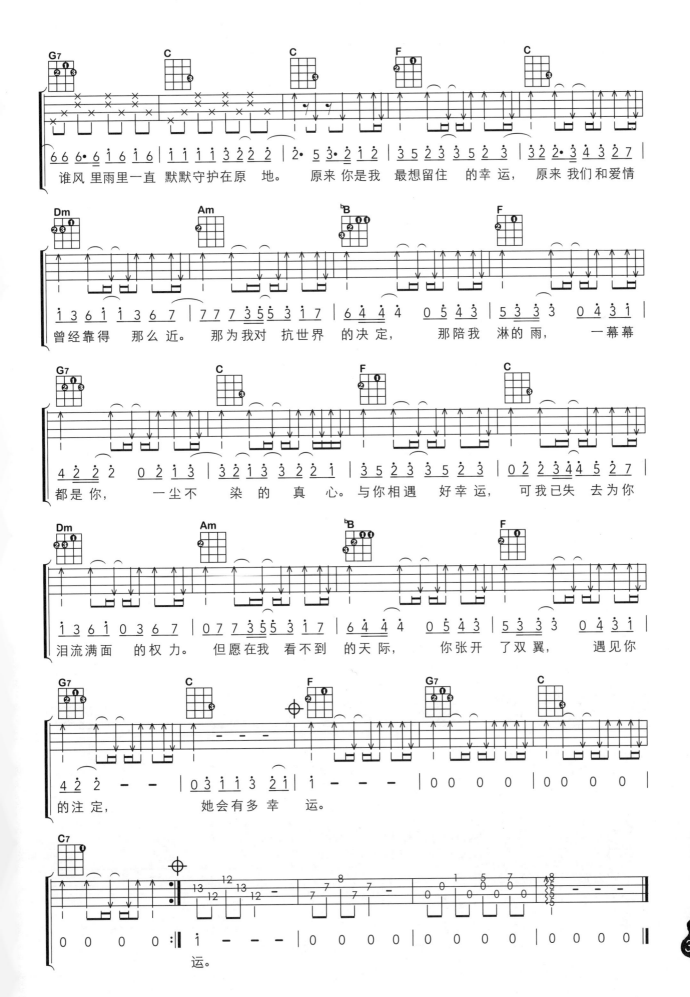

小情歌

1=C 4/4

词曲：吴青峰

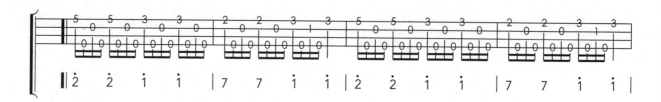

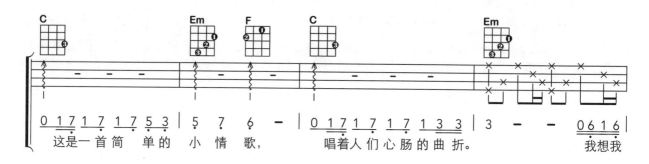

这是一首简 单的 小 情 歌， 唱着人们心肠的曲折。 我想我

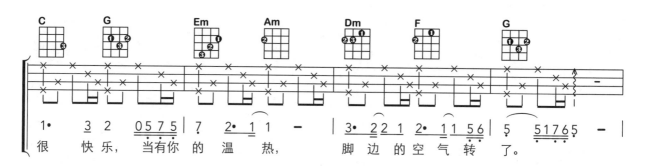

很 快乐， 当有你 的 温 热， 脚边的空气转 了。

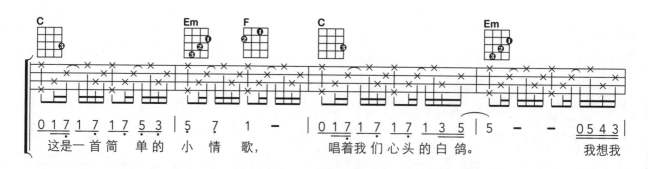

这是一首简 单的 小 情 歌， 唱着我们心头的白鸽。 我想我

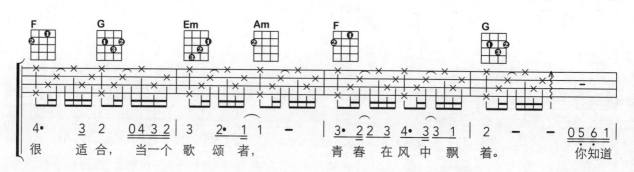

很 适合， 当一个歌颂者， 青春在风中飘 着。 你知道

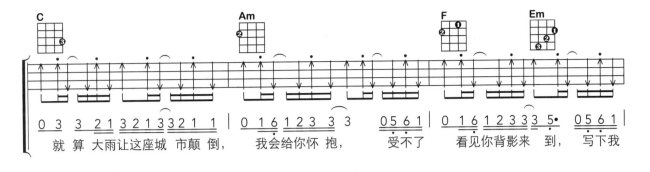

就 算 大雨让这座城 市颠 倒， 我会给你怀 抱， 受不了 看见你背影来 到， 写下我

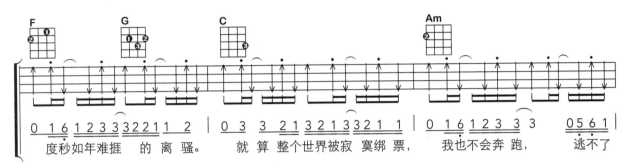

度秒如年难捱 的 离 骚。 就 算 整个世界被寂 寞绑 票， 我也不会奔 跑， 逃不了

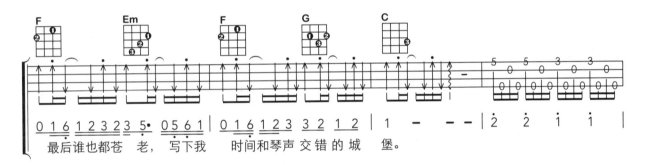

最后谁也都苍 老， 写下我 时间和琴声 交错 的 城 堡。

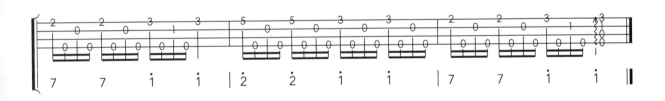

新不了情

1=C 4/4

词：黄郁　曲：鲍比达

歌词：

心若倦 了，　泪也干 了，　这份 深情，难舍难 了。曾经拥 有，　天荒地 老，　已不见 你，　暮暮与 朝 朝。这一份 情，　永远难 了，　愿来生 还能，　再度拥 抱。爱一个 人，　如何厮 守 到老，怎样面 对 一切，我不知 道。回 忆 过去，痛苦的

相思 忘不了， 为何你 还来， 拨动我 心 跳。爱你怎

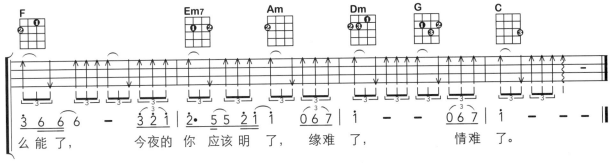

么能了， 今夜的 你 应该明 了， 缘难 了， 情难 了。

演员

1=C 4/4

词曲：薛之谦

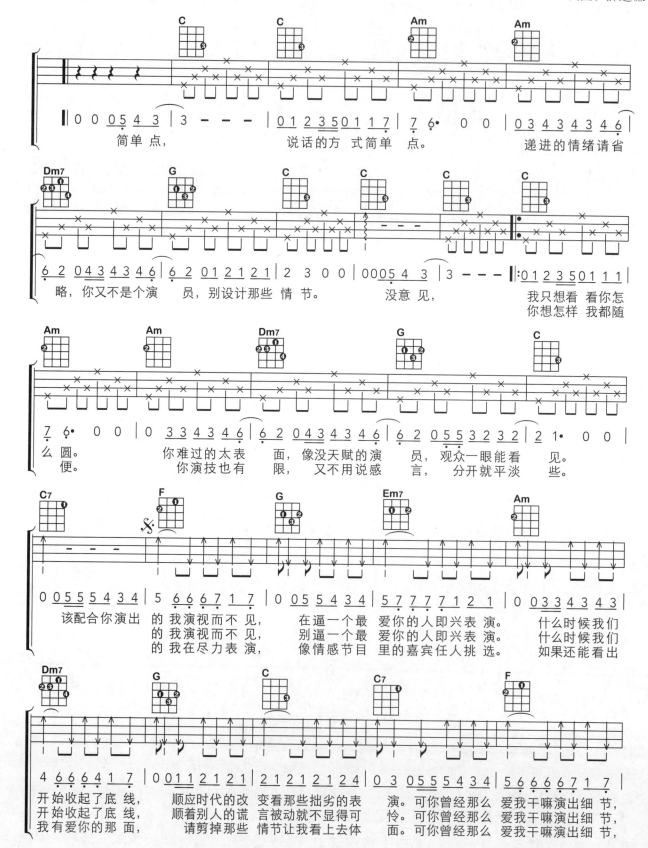

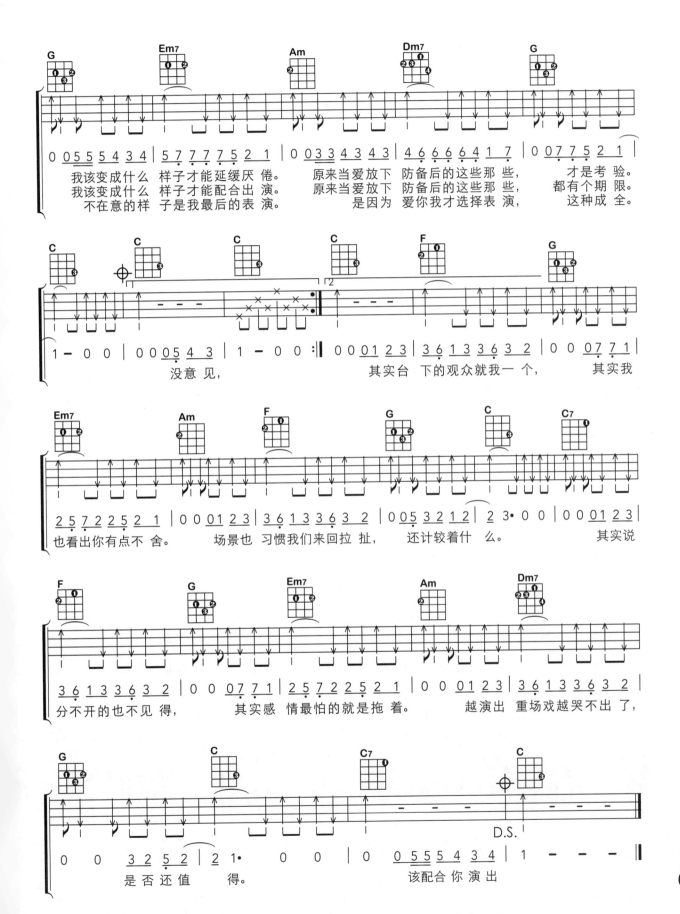

但愿人长久

1=C 4/4

词：苏轼　曲：梁弘志

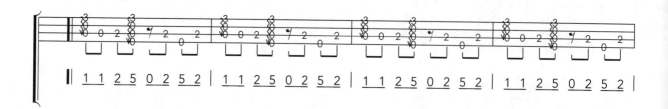

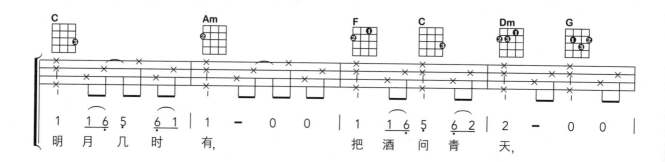

明月 几 时 有， 把 酒 问 青 天，

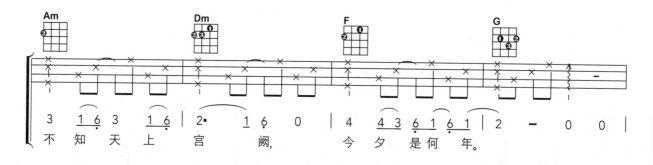

不 知 天 上 宫 阙， 今 夕 是 何 年。

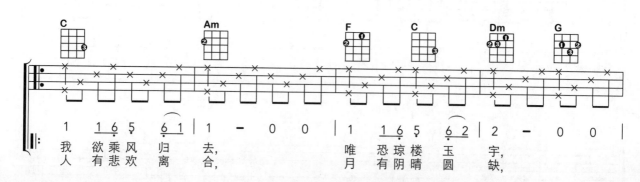

我 欲 乘 风 归 去， 唯 恐 琼 楼 玉 宇
人 有 悲 欢 离 合， 月 有 阴 晴 圆 缺，

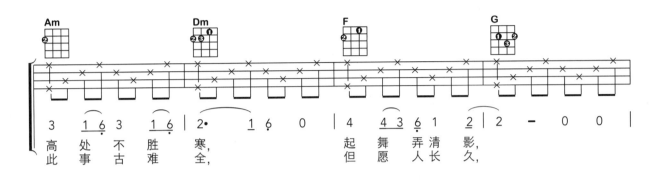

3 1̣ 6̣ 3 1̣ 6̣ | 2· 1̣ 6̣ 0 | 4 4̲ 3̲ 6̲ 1̲ 2 | 2 − 0 0 |

高　处　不　胜　寒，　　　起　舞　弄　清　影，
此　事　古　难　全，　　　但　愿　人　长　久，

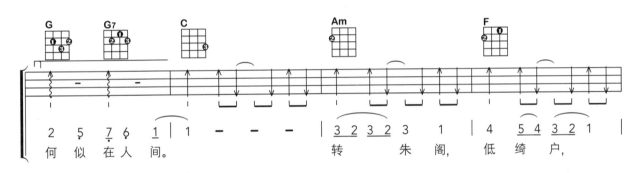

2 5̣ 7̣ 6̣ 1 | 1 − − − | 3̲ 2̲ 3̲ 2̲ 3 1 | 4 5̲ 4̲ 3̲ 2̲ 1 |

何　似　在　人　间。　　　转　朱　阁，　低　绮　户，

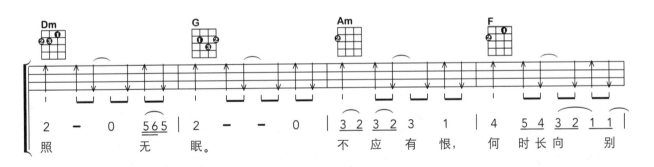

2 − 0 5̲ 6̲ 5̲ | 2 − − 0 | 3̲ 2̲ 3̲ 2̲ 3 1 | 4 5̲ 4̲ 3̲ 2̲ 1 1̲ |

照　　　无　眠。　　　不　应　有　恨，　何　时　长　向　别

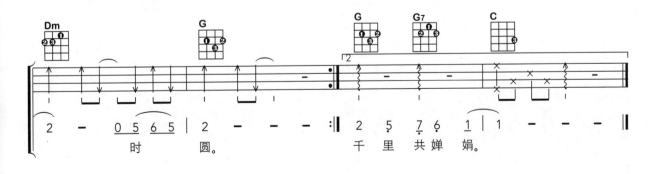

2 − 0 5̲ 6̲ 5̲ | 2 − − - :‖ 2 5̣ 7̣ 6̣ 1 | 1 − − − ‖

时　　　圆。　　　　千　里　共　婵　娟。

答案

1=C 或 G 4/4

词：梁芒　曲：杨坤

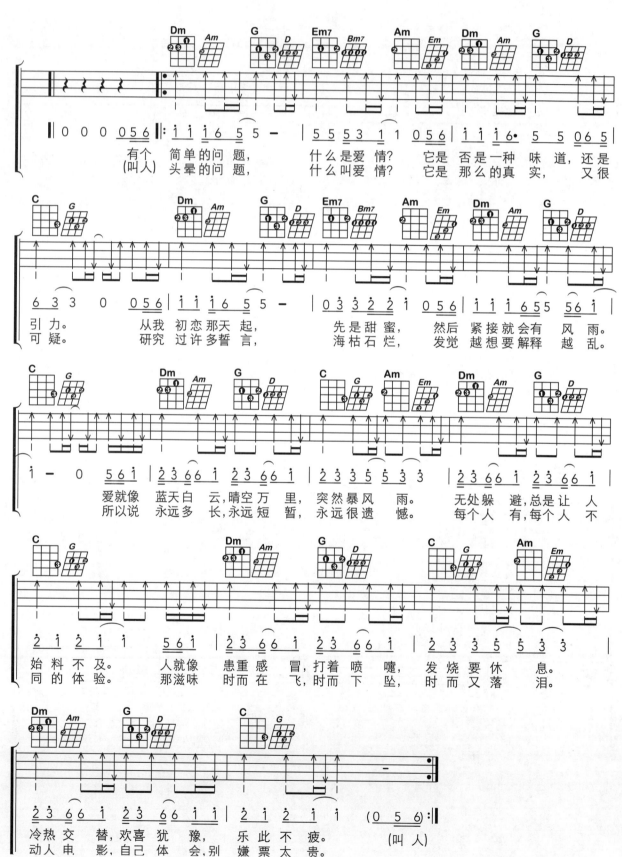

好久不见

1=C 4/4

词：施立　曲：陈小霞

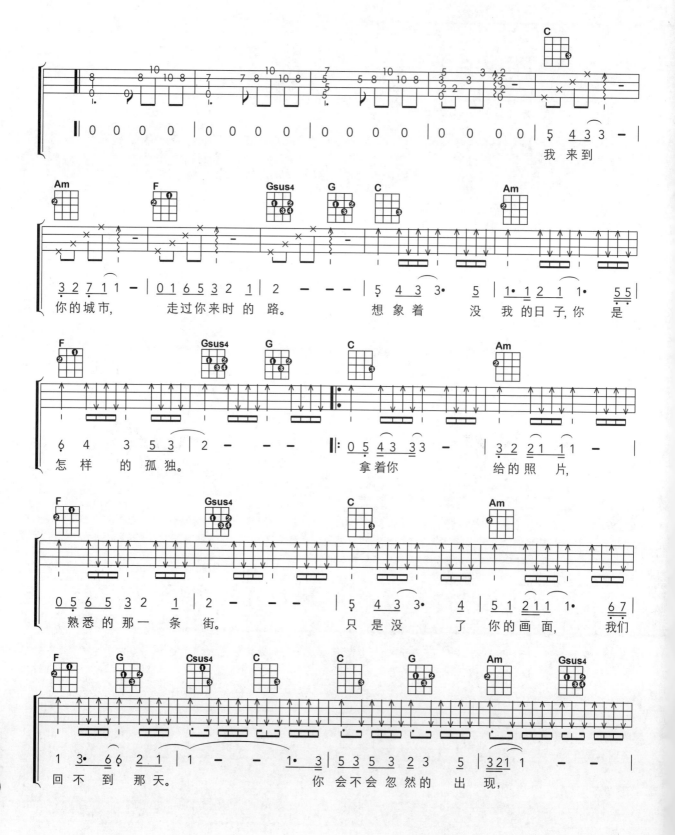

爱要坦荡荡

1=F/D 4/4

词：许常德　曲：Rungroth Pholwa

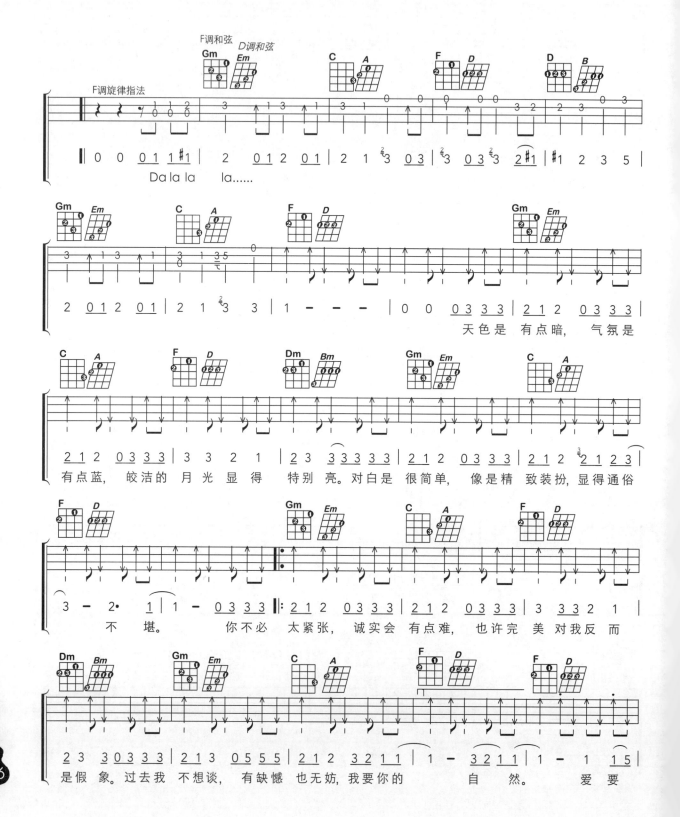

今天你要嫁给我

1=A 4/4

词：陶喆，娃娃　曲：陶喆

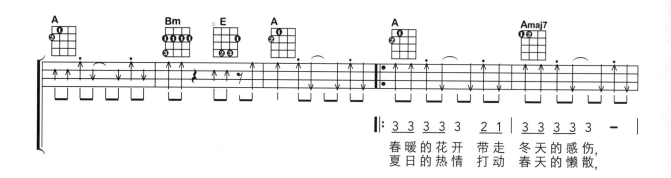

‖: 3 3 3 3 3　2 1 | 3 3 3 3 3　— |
春暖的花开　带走　冬天的感伤，
夏日的热情　打动　春天的懒散，

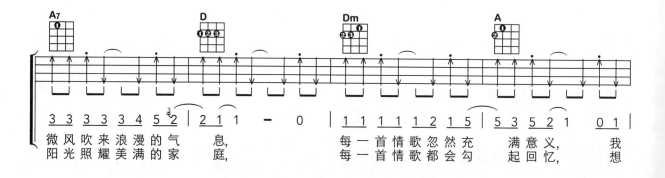

3 3 3 3 3 4 5 ³2 | 2 1 1　—　0 | 1 1 1 1 1 2 1 5 | 5 3 5 2 1　0 1 |
微风吹来浪漫的气　息，　　　每一首情歌忽然充　满意义，　　我
阳光照耀美满的家　庭，　　　每一首情歌都会勾　起回忆，　　想

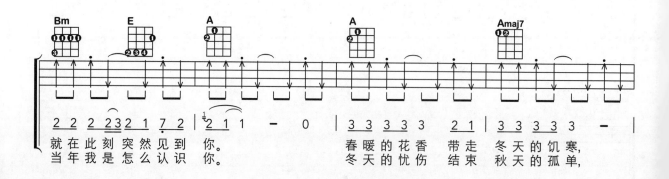

2 2 2 2 3 2 1 7 2 | ¹2 1 1　—　0 | 3 3 3 3 3　2 1 | 3 3 3 3 3　— |
就在此刻突然见到　你。　　　春暖的花香　带走　冬天的饥寒，
当年我是怎么认识　你。　　　冬天的忧伤　结束　秋天的孤单，

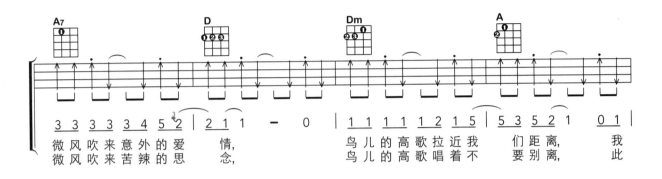

3 3 3 3 3 4 5 2 | 2 1 1 — 0 | 1 1 1 1 2 1 5 | 5 3 5 2 1 0 1 |

微风吹来意外的爱 情，　　　　鸟儿的高歌拉近我 们距离，　　我

微风吹来苦辣的思 念，　　　　鸟儿的高歌唱着不 要别离，　　此

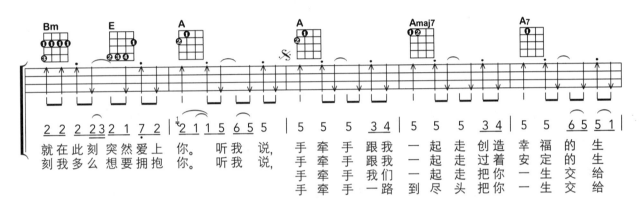

2 2 2 2 3 2 1 7 2 | 2 1 1 5 6 5 5 | 5 5 5 3 4 | 5 5 5 3 4 | 5 5 6 5 5 1 |

就在此刻突然爱上 你。　听我说，手牵手跟我 一起 走创造幸福 的 生

刻我多么想要拥抱 你。　听我说，手牵手跟我 一起 走过着安定 的 生

　　　　　　　　　　　　　　手牵手我们 一起 走把你一生 交 给

　　　　　　　　　　　　　　手牵手一路 到尽 头把你一生 交 给

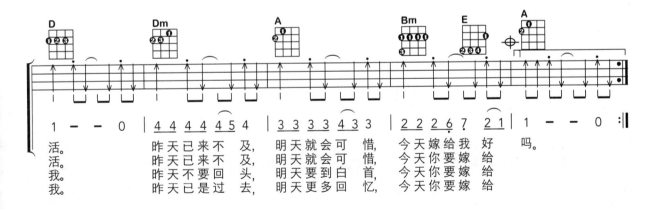

1 — — 0 | 4 4 4 4 4 5 4 | 3 3 3 3 4 3 3 | 2 2 2 6 7 2 1 | 1 — — 0 :‖

活。　　昨天已来不及，明天就会可 惜，今天嫁给我 好　　吗。

活。　　昨天已来不及，明天就会可 惜，今天你要嫁 给

我。　　昨天不要回头，明天要到白 首，今天你要嫁 给

我。　　昨天已是过去，明天更多回 忆，今天你要嫁 给

1· 5 6 5 5 | 2 2 1 — 0 ‖

我　听我说 我。

天使的翅膀

1=G 4/4

词曲：徐誉滕

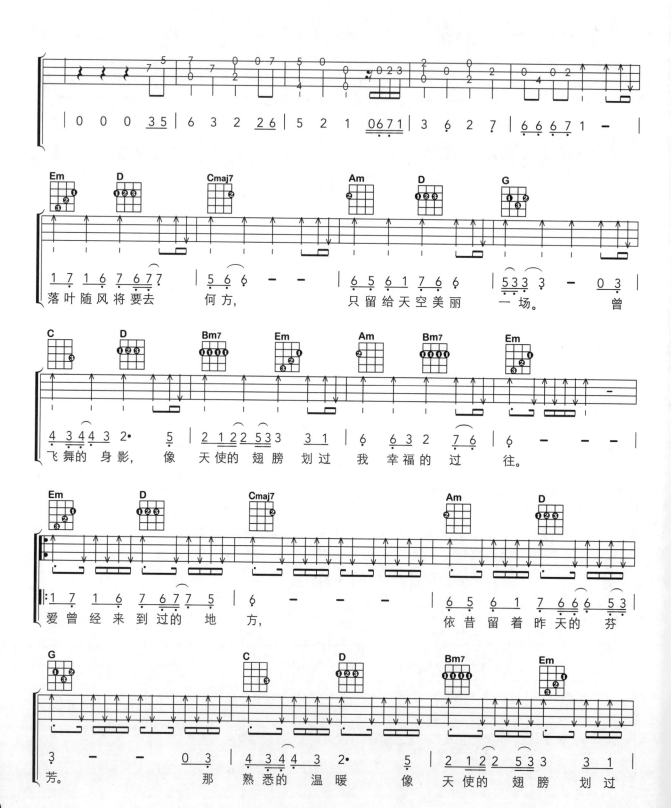

尤克里里完整大教本——从入门到精通

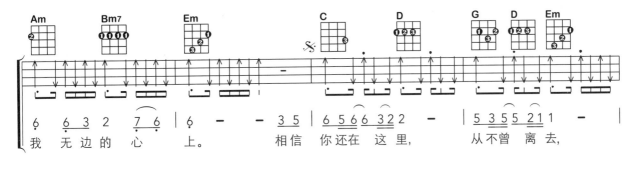

我 无边的 心 上。 相信 你还在 这里, 从不曾 离去,

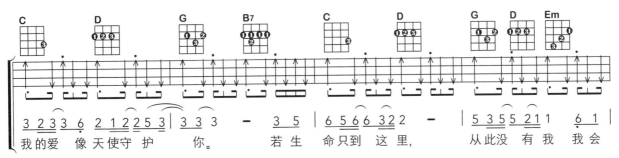

我的爱 像 天使守护 你。 若生 命只到 这里, 从此没 有我 我会

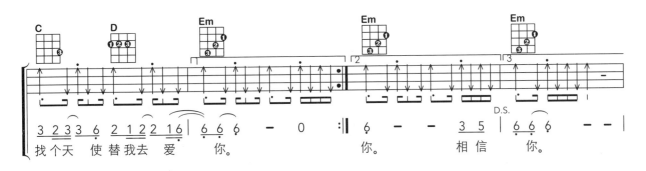

找个天 使替我去 爱你。 你。 相信 你。

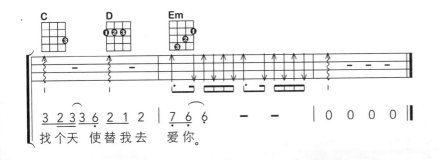

找个天 使替我去 爱你。

宁夏

词曲：李正帆

尤克里里完整大教本——从入门到精通

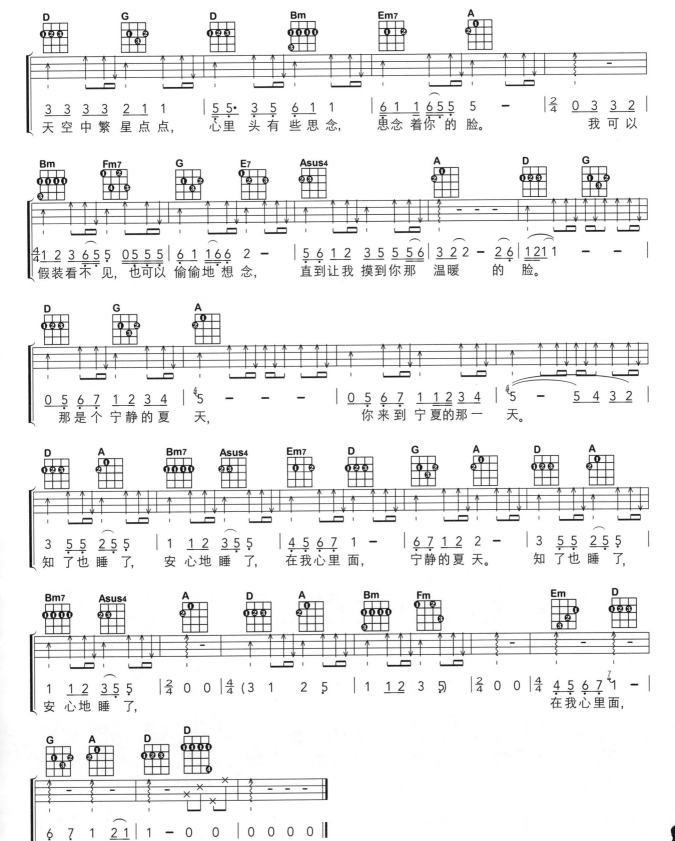

没那么简单

1=C 6/8

词：姚若龙　曲：萧煌奇

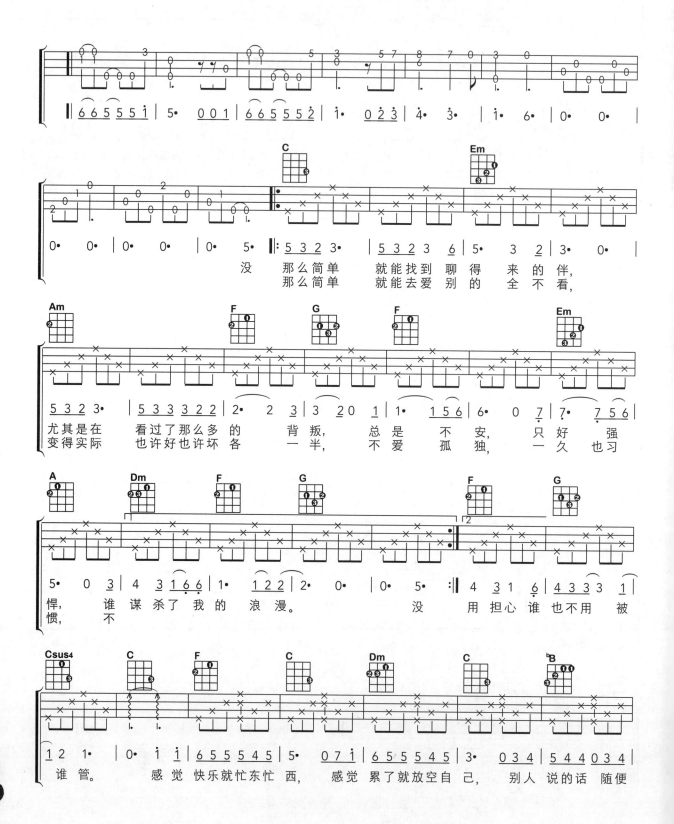

没那么简单　就能找到聊得来的伴，
那么简单　就能去爱别的全不看，

尤其是在　看过了那么多的　背叛，　总是不安，只好强
变得实际　也许好也许坏各　一半，　不爱孤独，一久也习

悍，　谁谋杀了我的浪漫。　　没用担心谁也不用被
惯，　不

谁管。感觉快乐就忙东忙西，感觉累了就放空自己，别人说的话随便

尤克里里完整大教本——从入门到精通

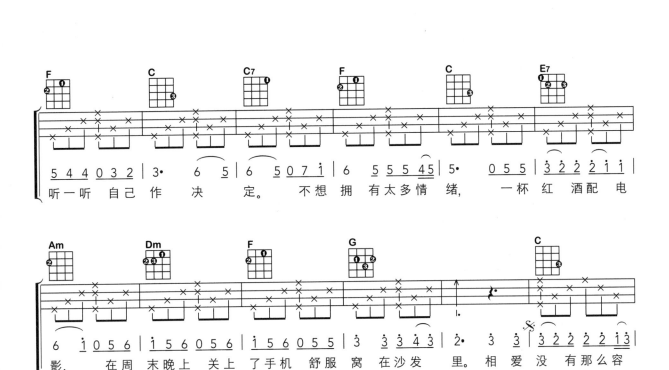

听一听 自己作 决 定。 不想拥 有太多情绪, 一杯红 酒配 电

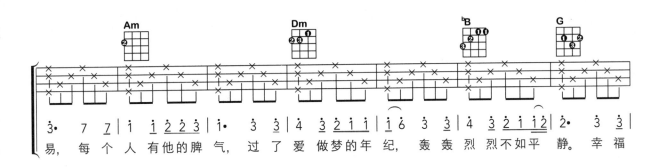

影， 在周 末晚上 关上了手机 舒服窝 在沙发 里。 相爱没 有那么容

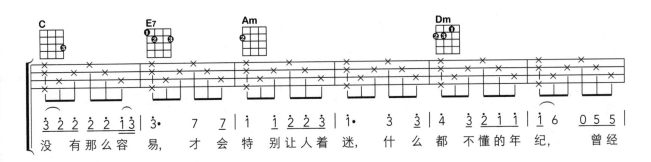

易， 每个 人有他的脾气， 过了爱 做梦的年纪， 轰轰烈 烈不如平 静。 幸福

没 有那么容易， 才会 特别让人着迷， 什么都 不懂的年纪， 曾经

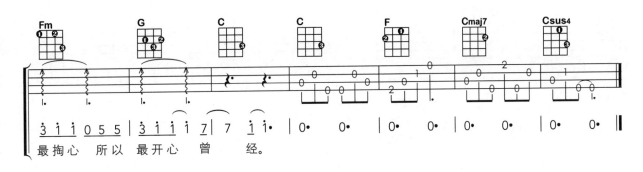

最掏心 所以最开心 曾 经。

夜空中最亮的星

1=C 4/4

词曲：逃跑计划乐队

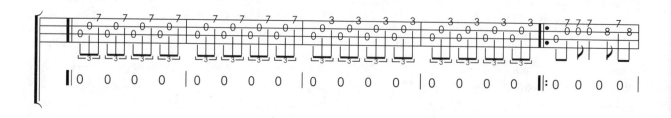

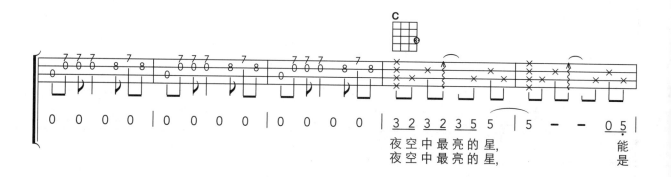

夜空中最亮的星,　　能
夜空中最亮的星,　　是

否　听　清?　　　　那　仰望的人,　心　底的孤独　和　叹　息。
否　知　道?　　　　曾　与我同行　的　身影,如今　在　哪　里?

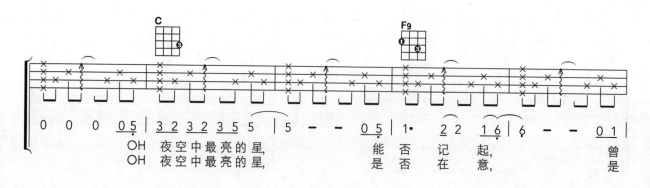

OH　夜空中最亮的星,　　能否记起,　　曾是
OH　夜空中最亮的星,　　是否在意,　　曾是

尤克里里完整大教本——从入门到精通

326

与我同行, 消失在风里 的身影。 我祈祷 拥有 一颗透明
等太阳升 起, 还是意外 先来 临。 我宁愿 所有痛苦都留

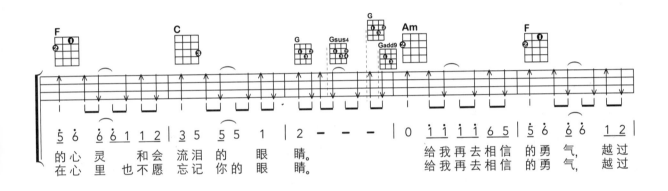

的心灵 和会 流泪的 眼睛。 给我再去相信的勇气, 越过
在心里 也不愿 忘记你的眼 睛。 给我再去相信的勇气, 越过

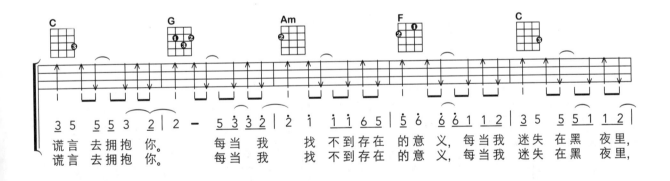

谎言 去拥抱 你。 每当我 找 不到存在 的意义, 每当我 迷失在黑 夜里,
谎言 去拥抱 你。 每当我 找 不到存在 的意义, 每当我 迷失在黑 夜里,

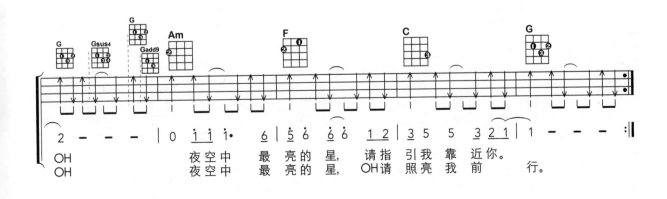

OH 夜空中 最亮的 星, 请指引我靠 近你。
OH 夜空中 最亮的 星, OH请照亮 我前 行。

那些年

词：九把刀　曲：木村充利

1=C 4/4

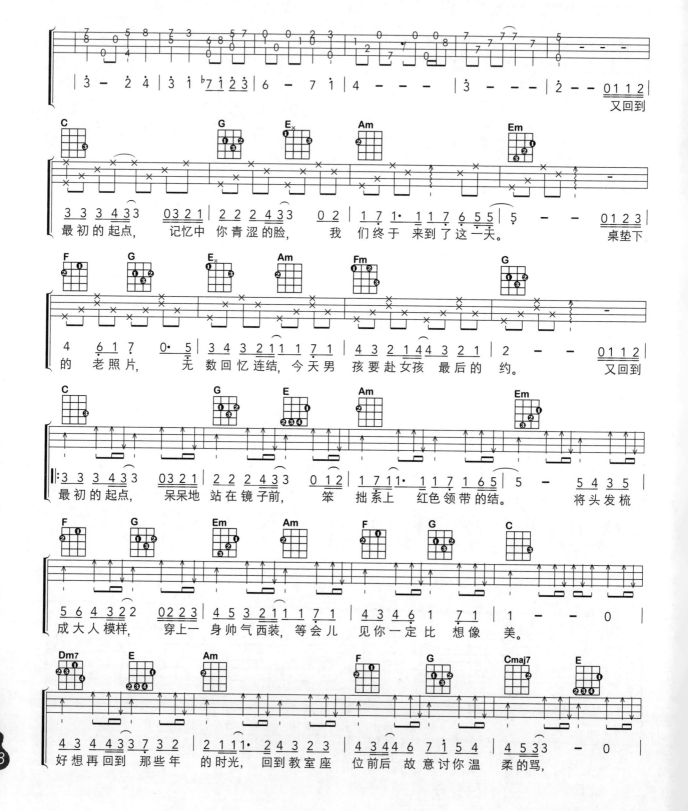

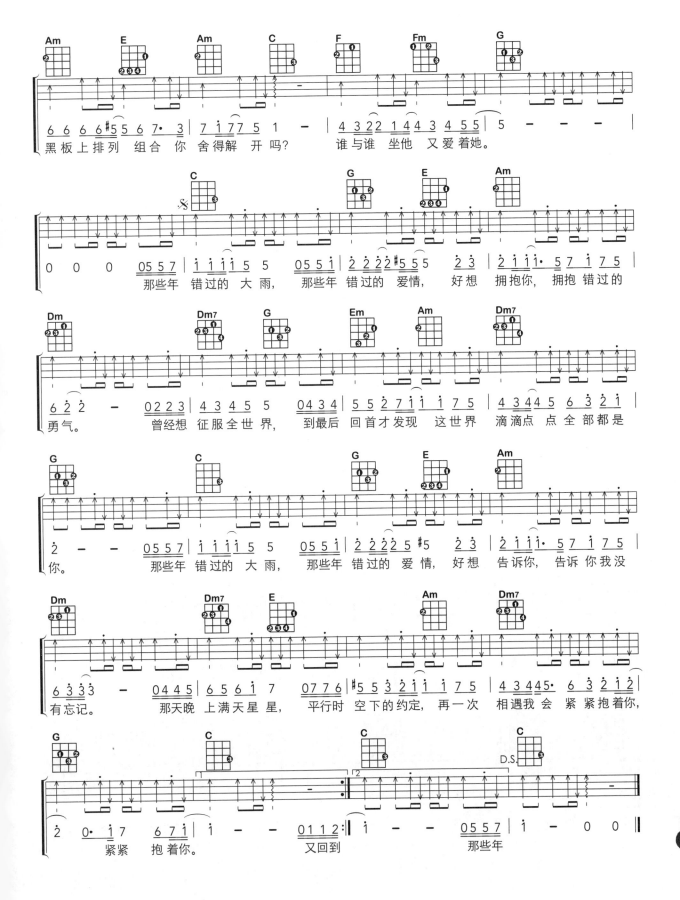

那些花儿

1=C 4/4

词曲：朴树

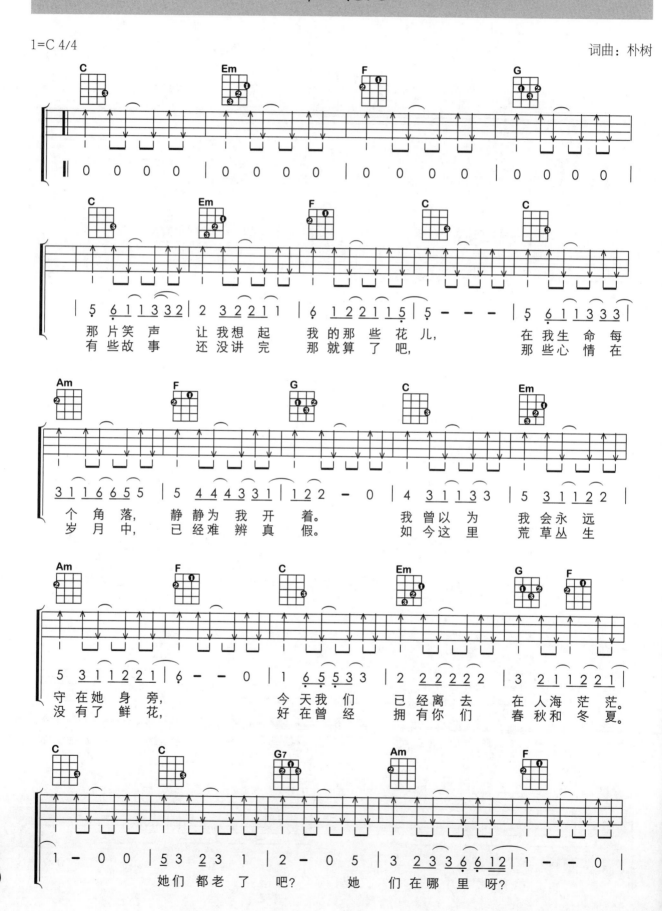

那片笑声　让我想起　我的那些花儿，在我生命每
有些故事　还没讲完　那就算了吧，那些心情在

个角落，静静为我开着。我曾以为　我会永远
岁月中，已经难辨真假。如今这里　荒草丛生

守在她身旁，今天我们　已经离去　在人海茫茫。
没有了鲜花，好在曾经　拥有你们　春秋和冬夏。

她们都老了吧？她们在哪里呀？

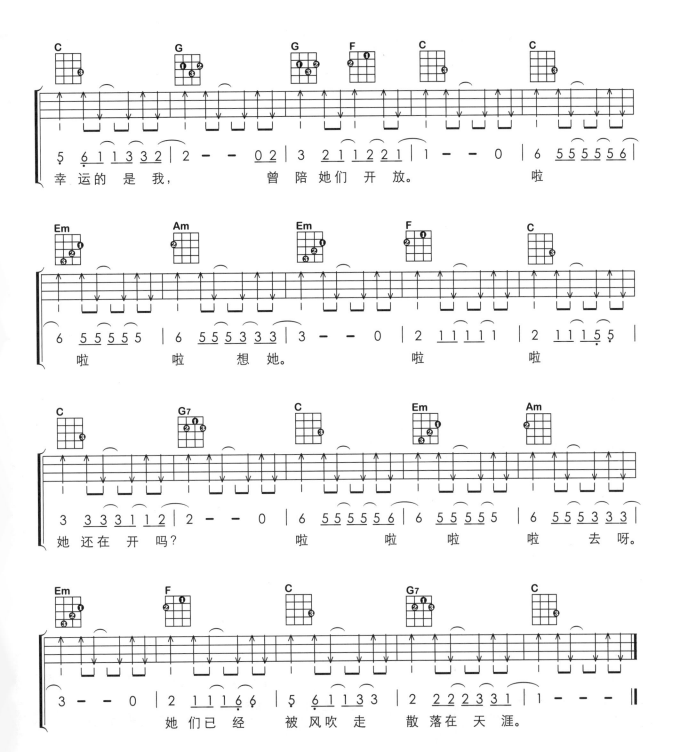

学猫叫

词曲：小峰峰

1=F 4/4

$|0\ 0\ 0\ 0\ |0\ 0\ 0\ 0\ |0\ 0\ 0\ 0\ |0\ 0\ 0\ \underline{1\ 2}\ |3\ 5\ \underline{1\ 3}\ \underline{3\ 0}\ \underline{2\ 1}|$

我们 一起学猫 叫，一起

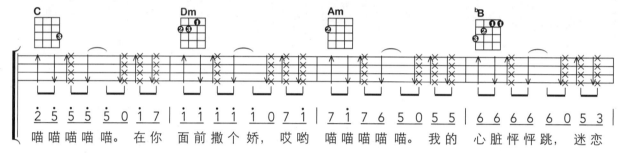

$|\underline{2\ 5}\ \underline{5\ 5}\ \underline{5\ 0}\ \underline{1\ 7}\ |\underline{1\ 1}\ \underline{1\ 1}\ \underline{1\ 0}\ \underline{7\ 1}\ |\underline{7\ 1}\ \underline{7\ 6}\ \underline{5\ 0}\ \underline{5\ 5}\ |\underline{6\ 6}\ \underline{6\ 6}\ \underline{6\ 0}\ \underline{5\ 3}|$

喵喵喵喵喵。在你 面前撒个娇，哎哟 喵喵喵喵喵。我的 心脏怦怦跳，迷恋

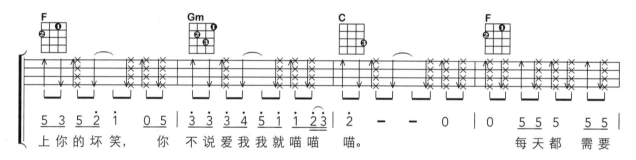

$|\underline{5\ 3}\ \underline{5\ 2}\ \dot{1}\ \underline{0\ 5}\ |\underline{3\ 3}\ \underline{3\ 4}\ \underline{5\ 1}\ \underline{1\ 2\ 3}\ |2\ -\ -\ 0\ |0\ \underline{5\ 5}\ 5\ \underline{5\ 5}|$

上你的坏笑， 你 不说爱我我就喵喵 喵。 每天都 需要

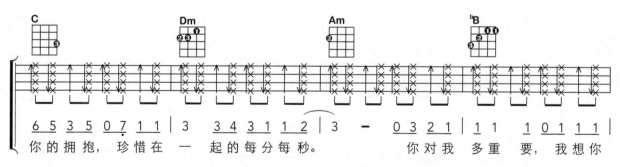

$|\underline{6\ 5}\ \underline{3\ 5}\ \underline{5\ 0}\ \underline{7\ 1}\ 1\ |3\ \underline{3\ 4}\ \underline{3\ 1}\ \underline{1\ 2}\ |3\ -\ \underline{0\ 3}\ \underline{2\ 1}\ |\underline{1\ 1}\ \underline{1\ 0}\ \underline{1\ 1}|$

你的拥抱，珍惜在 一 起的每分每秒。 你对我 多重 要，我想你

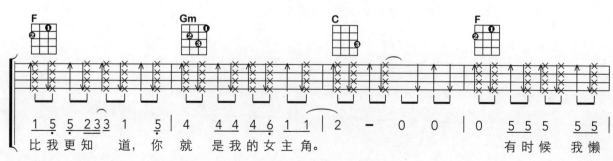

$|\dot{1}\ 5\ \underline{5\ 2}\ \underline{3\ 3}\ 1\ |5\ |4\ \underline{4\ 4}\ \underline{4\ 6}\ \underline{1\ 1}\ |2\ -\ 0\ 0\ |0\ \underline{5\ 5}\ 5\ \underline{5\ 5}|$

比我更知 道，你就 是我的女主角。 有时候 我懒

童话镇

1=C 4/4

词：竹君　曲：暗杠

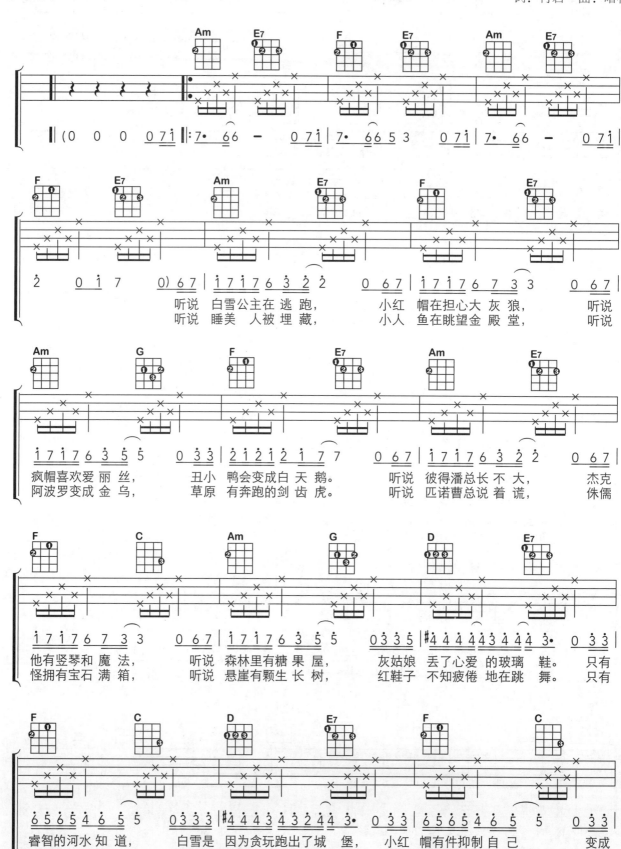

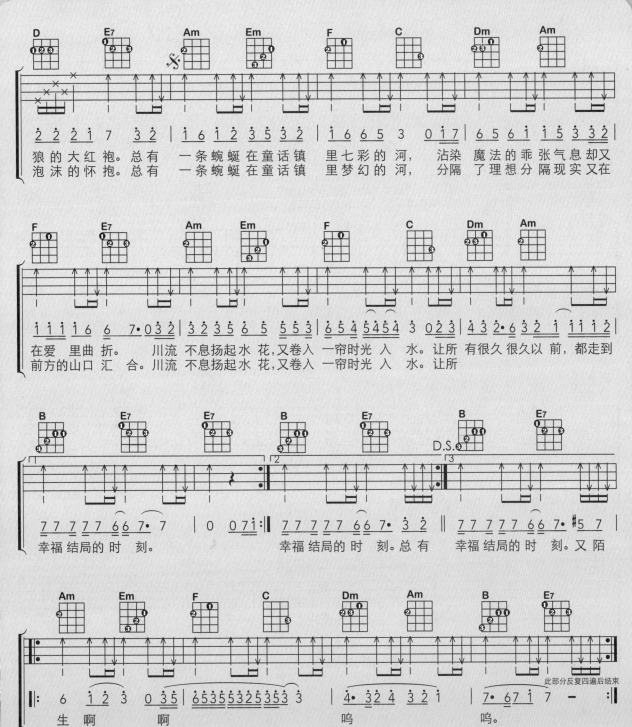

起风了

1=F 4/4

词：米果　曲：高桥优

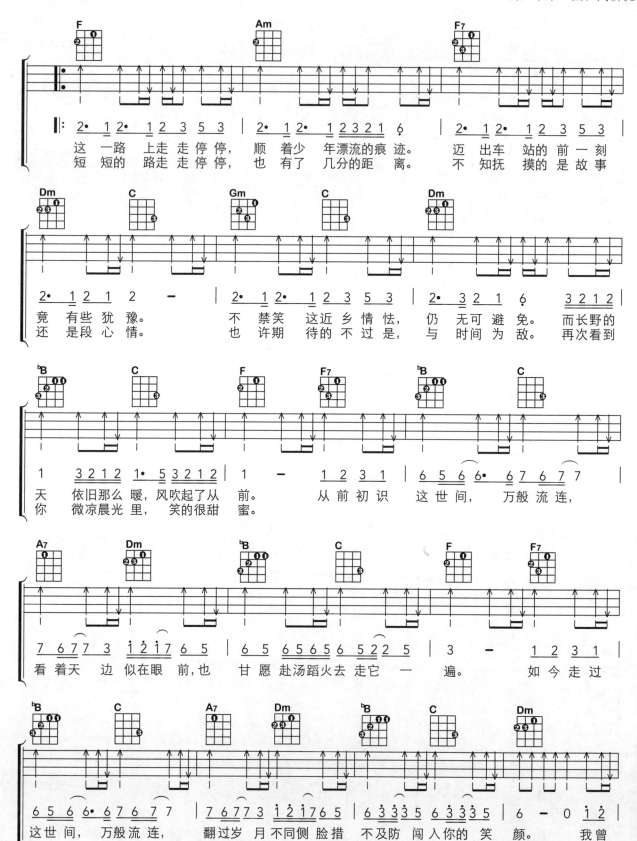

尤克里里完整大教本——从入门到精通

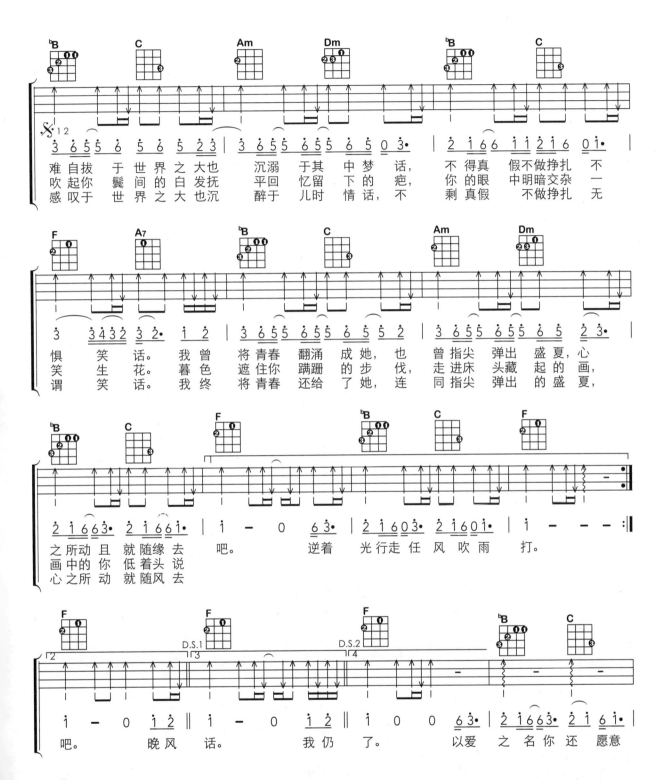

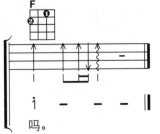

讲真的

1=C 或 G 4/4

词：黄然　曲：何诗蒙

尤克里里完整大教本——从入门到精通

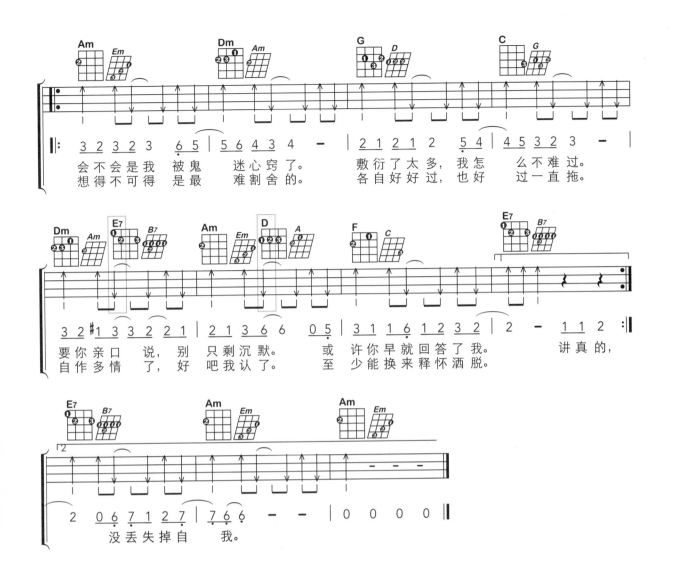

会不会是我　被鬼　迷心窍了。　敷衍了太多，我怎　么不难过。
想得不可得　是最　难割舍的。　各自好好过，也好　过一直拖。

要你亲口　说，别　只剩沉默。　或　许你早就回答了我。　　讲真的，
自作多情　了，好　吧我认了。　至　少能换来释怀洒脱。

没丢失掉自　我。

123 我爱你

1=F 4/4

词：孟君酱　曲：江潮

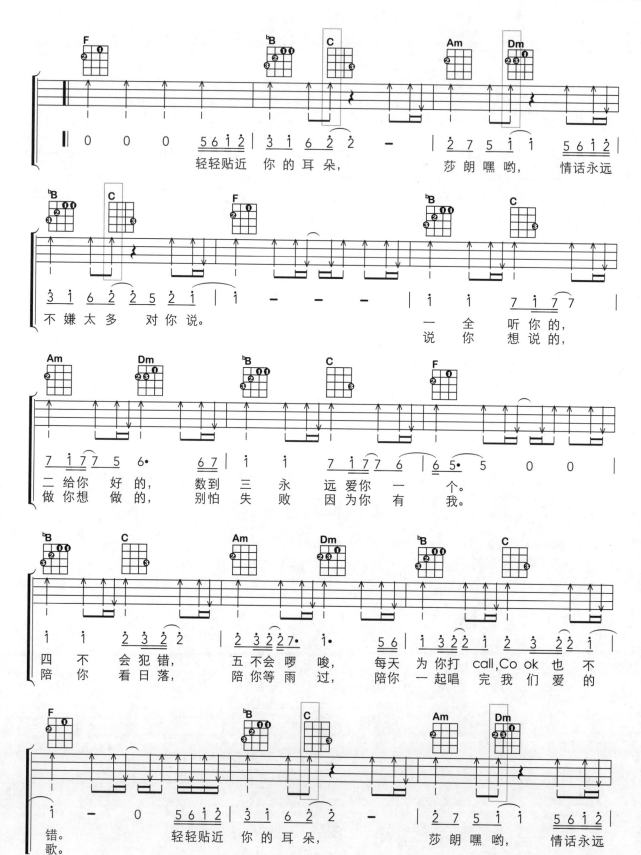

轻轻贴近 你的耳朵， 莎朗嘿哟， 情话永远

不嫌太多 对你说。 一 全 听你的，

说 你 想 说 的，

二 给你 好 的， 数到 三 永 远爱你 一 个。

做你想 做的， 别怕 失 败 因为你 有 我。

四 不 会 犯错， 五 不 会 啰 唆， 每天 为 你打 call，Co ok 也 不

陪 你 看日落， 陪你 等 雨 过， 陪你 一 起唱 完我们 爱 的

错。 轻轻贴近 你的耳朵， 莎朗嘿哟， 情话永远

歌。

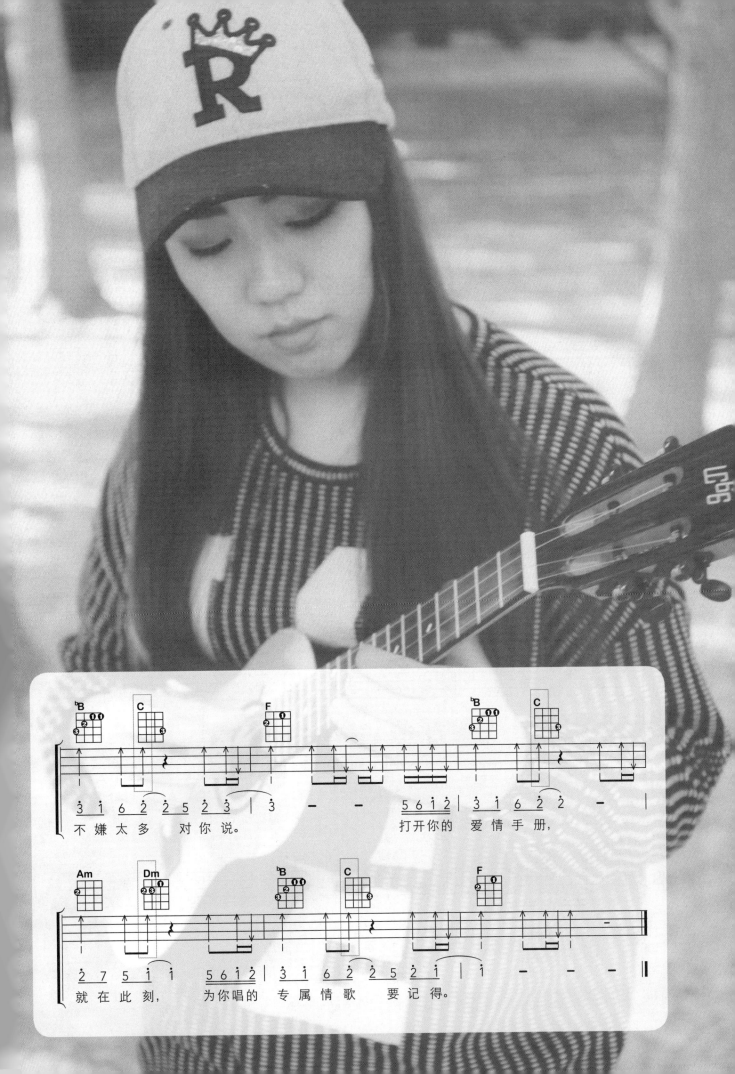

沙漠骆驼

1=C 4/4

词曲：展展与罗罗

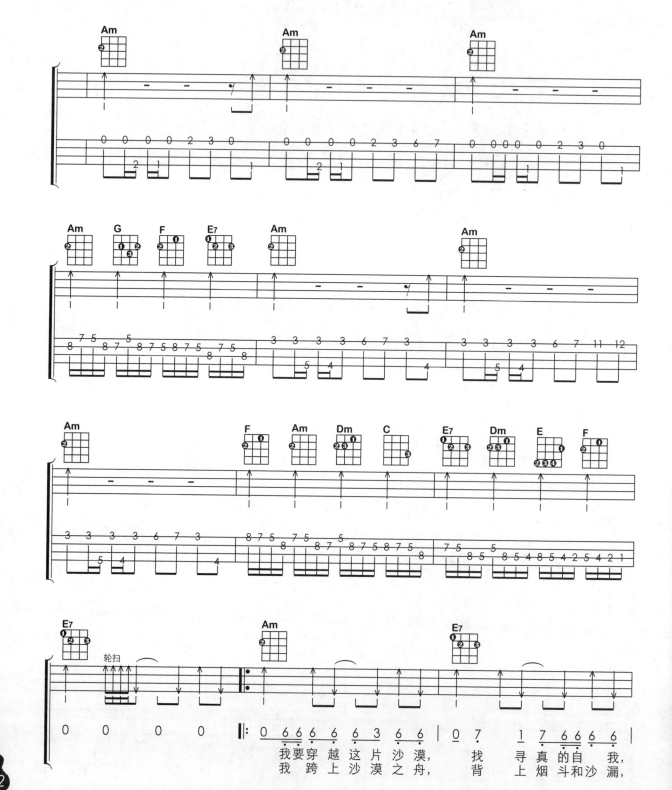

尤克里里完整大教本——从入门到精通

我要穿越这片沙漠，找　寻真的自我，
我跨上沙漠之舟，背　上烟斗和沙漏，

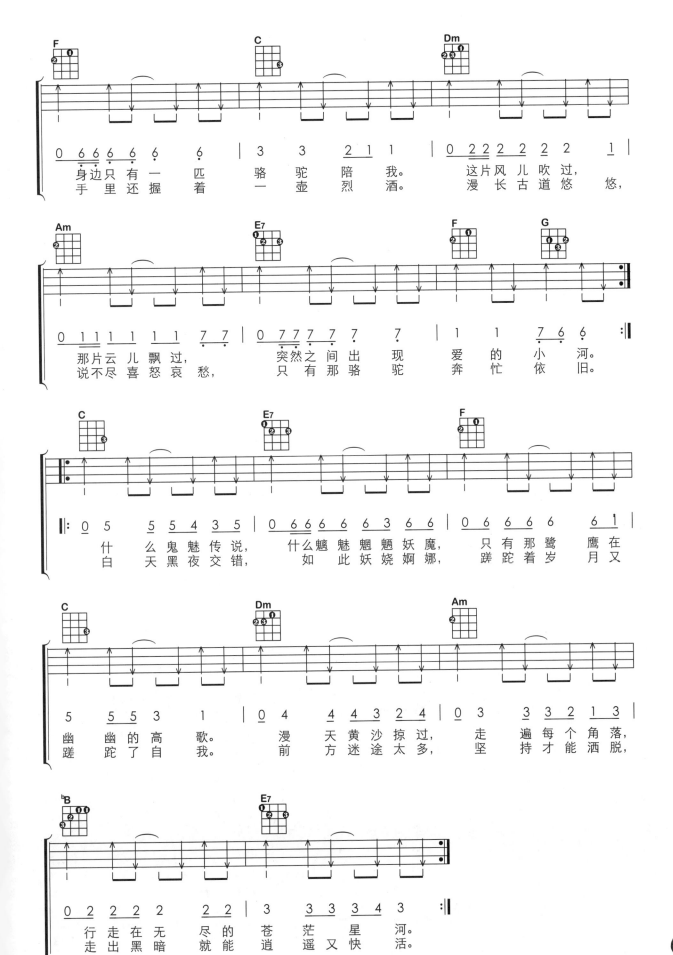

INDEXES 索引